從白紙到白銀

——清末廣東書畫創作與收藏史

（下冊）

目　　次

第六卷

廣東書畫
與藏畫年表

凡　例

一、清季廣東一省，所藏中國歷代畫蹟至富。本卷所載，但限曾經下列五家藏畫目錄所著錄之畫蹟。

一、本卷所據五家藏畫目錄之名稱與版本如下：

甲、**吳榮光**（1773～1843）《辛丑銷夏記》，五卷。此據光緒三十一年（1905，乙巳）郎園刊本。

乙、**葉夢龍**（1778～1833）《風滿樓書畫錄》，二卷。（原書共八卷。卷一卷二但錄歷代法書，卷三卷四則錄歷代名畫）。此迄無刊本，現據 1952 年容庚教授手抄本。

丙、**潘正煒**（1791～1850）《聽颿樓書畫記》，五卷，又《聽颿樓書畫續記》，二卷。正續二記皆據《美術叢書》四集，第七輯，民國三十六年秋四版增訂本。

丁、**梁廷枏**（1896～1861）《藤花亭書畫跋》，四卷。此據顧德龍氏中和園所刊《自明誠樓叢書》排印本(原書未附刊印時地)。

戊、**孔廣陶**（1832～1890）《嶽雪樓書畫錄》，五卷。此據光緒十五年（1889，己丑）三十有三萬卷堂刊本。

一、本卷於時代之劃分，以朝代之先後爲準。同一朝代畫人順序之排列，則以其生卒年限或活動時代之先後爲準。

一、凡畫家之生平不詳，然尚能據其畫上題識而定其所屬朝代者，皆列於該朝代之最末。

一、本卷於每一畫家名下，先以附有成畫時期之畫蹟，按其時序先後依次排列。其次方於無成畫時期之畫蹟以五家藏目記錄之先後，依次排列。

一、本卷於五家藏畫之記錄方式如下：

甲、凡屬卷軸者，則先列畫家字號（以原目所予之字號爲準），次列該畫畫名，再次則列卷數及頁數於括弧之內。如第三表首頁**潘正煒**一欄之下所列**李昭道**「山水」卷（Ⅰ，頁24），指此卷原見「潘氏藏畫目」，卷一，頁24。

乙、凡屬冊頁者，則先列該冊爲某位收藏家所藏冊頁之第若干件。次列該冊內畫蹟爲此冊之第若干幅。再次列該冊於某種收藏目錄之卷數及頁數。如董其昌〈秋興八景冊〉於第三表（頁 258）內之記錄爲吳 6，第一幅，V，頁 70，即表示「仿趙文敏山水」爲〈秋興八景冊〉之第一幅。該冊爲吳榮光藏品中第 6 件畫冊（法書冊，第三表不予統計）。該件之著錄見於《辛丑銷夏記》，第五卷，頁 71。

一、本卷於五家藏畫之統計方法如下：

甲、凡裝爲一軸或一卷者，每軸或每卷皆以一件計之。然二家合作（如「潘目續記」，卷上，頁 518 所錄李嵩蕭照合作「宋高宗瑞應圖」卷，則分列於李、蕭二家名下），仍以一件計之。至若數家畫蹟同裝一卷（如葉目所載王紱、陳芹、錢穀、岳岱、鄒典五家畫卷，則除將每家所作畫蹟分別列入每一畫家名下），此卷則以 5 件計之。

乙、凡裝爲冊頁者，則以每一頁爲一件而計之。

丙、畫名不同而內容相同之畫蹟，皆以一件計之。（如潘目，卷二，頁 113 所載馬守眞「蘭石」，與孔目，卷五，頁 44 所載馬氏「峭石幽蘭」實爲一畫。）

丁、凡同一畫蹟先後爲二家或三家所藏者，亦以一件計之（如葉目，卷四，頁 2 及「潘目續記」，卷上，頁 495 所載貫休「搗藥羅漢圖」，實爲一畫。

一、本卷於五家藏畫之例外情形，統計方法如下：

甲、「潘目續記」所列黎二樵「山水」長軸以下 12 件，但見目次，不入正文。其中方洵遠〈山水人物花卉冊〉，本未明列頁數，今幸知此冊已歸美國普林斯頓大學美術館所藏，並悉全冊合共 12 頁，本表遂得以此數作統計。

乙、梁目，卷三，所列王忘菴〈花卉冊〉，未述所繪何物（本卷無由按董其昌〈秋興八景冊〉之例而於冊內每頁另予畫名），故本卷但列原目標題（不予編號），並於括弧內注明該冊之出處（卷數、頁數）。

第一表　明清畫家年表

時間			江南畫家			
紀元	干支	西元	姓名	年齡	活動地點	事蹟
嘉靖三十四年	乙卯	1555	董其昌	1		生
嘉靖四十四年	乙丑	1565	程嘉燧	1		生
萬曆三年	乙亥	1575	李流芳	1		生
萬曆五年	丁丑	1577	董其昌	23		四月朔日，館於陸宗伯文定公之家，自此學畫
萬曆七年	己卯	1579	董其昌	25		夏五，「仿董源山水」軸
萬曆十年	壬午	1582	董其昌	28		獲睹項元汴所藏之趙孟頫「鵲華秋色圖」卷
萬曆十一年	癸未	1583	董其昌	29		此頃，遍觀項元汴家藏名畫
萬曆十三年	乙酉	1585	董其昌	31	五月，舟過武塘 秋，自金陵下第歸	
萬曆十四年	丙戌	1586	沈顥	1		生
萬曆十六年	戊子	1588	董其昌	34	在京	觀仇英「明皇幸蜀圖」卷 秋仲，作「山居圖」卷
萬曆十七年	己丑	1589	董其昌	35		四月朔，背臨李公麟「西園雅集圖」 登進士
			李流芳	15		秋日，作「山水」軸
萬曆十九年	辛卯	1591	董其昌	37	秋，遊武夷	除夕，作「金箋山水」
萬曆二十年	壬辰	1592	董其昌	38	春，行次羊山驛	作「平沙問津圖」 四月四日，「仿倪瓚筆意作山水」扇面

之　事　蹟		廣　東　畫　家　之　事　蹟				
資　料　來　源	姓　名	年齡	活動地點	事　蹟	資　料　來　源	
《明史》，卷二八八						
《明史》，附〈唐時升傳〉	黎民懷		至京師	貢生	《嶺南畫徵略》，卷一，頁 9（後頁）	
《歷代名人年譜》						
《容臺別集》，卷二，頁 20（後頁）						
《嶽雪樓書畫錄》，卷四，頁 53	彭滋	1		生	《南枝堂稿》，頁 8（後頁）	
《支那南畫大成》續集五，圖版 32	張萱	25		成舉人	《嶺南畫徵略》，卷一，頁 12	
《虛靜齋所藏名畫集》，圖版 6	張萱	26		六月，為善翁作畫	《藝林叢錄》，第三編，頁 43	
《容臺別集》，卷三，頁 10（後頁） 《容臺別集》，卷三，頁 10（後頁）	伍瑞隆	1		生	《廣東歷代名家繪畫》，圖版 7	
《宋元明清書畫家年表》，頁 179						
《吳越所見書畫錄》，卷四，頁 22						
《書畫鑑影》，卷八，頁 3						
《壯陶閣書畫錄》，卷十二，頁 53						
《進士題名碑錄》 《中國名畫》，第九集						
《吳越所見書畫錄》，卷六，頁 56（後頁） 《庚子銷夏記》，卷三，頁 27	黎民懷			為張萱作「九岳長青圖」	《嶺南畫徵略》，卷一，頁 10	
"Chinese Painting"，vol. V, pl. 261A						
《支那南畫大成》，第八卷，圖版 102						

			王時敏	1		生
萬曆二十一年	癸巳	1593	董其昌	39		「仿黄公望山水」軸
萬曆二十三年	乙未	1595	董其昌	41	十月之望，客居長安	題王維「江山雪霽圖」卷
萬曆二十四年	丙申	1596	董其昌	42	持節吉藩，行瀟湘道中	
						秋日，「仿董源沒骨山水」軸
					閏秋，舟行池州	江中題陳繼儒「小崑山舟中讀書圖」
						十月七日，在龍華浦舟中題黄公望「富春山居圖」卷
						冬，得江參「千里江山圖」卷於海上
					在武林	得趙孟頫「挾彈走馬圖」，後以之與好事者相易古畫
			蕭雲從	1		十月，生於蕪湖
萬曆二十五年	丁酉	1597	董其昌	43		六月，在長安得董源「瀟湘圖」卷，首作題語
						七月十七日，作「洗研圖」軸
						秋九月廿一日，題夏珪「錢塘觀潮圖」
					九月廿一日典試江右，歸次蘭谿	題李成「寒林歸晚圖」
					典試江右歸	得董源「龍宿郊民圖」於上海潘光祿
						九月廿二日，於蘭谿舟中觀題江參「千里江山圖」卷
					十月，與陳繼儒讀書於崑山	作「婉孌草堂圖」

6

《歷代名人年譜》				
	朱完	35	九月，作「墨竹圖」	《廣東名畫家選集》，圖版 8
《左庵一得初錄》，頁 9（後頁）	張譽		溽暑，作「山水」軸	《廣東歷代名家繪畫》，圖版 48
《式古堂畫考》，頁 382				
《式古堂畫考》，頁 434				
《書畫鑑影》，卷二十二，頁 2（後頁）				
《容臺詩集》，卷一，頁 14（後頁）				
《支那南畫大成》續集五，圖版 53				
《故宮書畫錄》，卷四，頁 48				
《式古堂畫考》，卷四，頁 131				
《蕭雲從年譜》，頁 1				
《式古堂畫考》，卷三，頁 434				
《左庵一得續錄》，頁 9（後頁）				
《式古堂畫考》，卷三，頁 215				
《式古堂畫考》卷三，頁 221				
"*Proceedings of the International Symposium on Chinese Painting*", II, pl. 10				
《故宮書畫錄》，卷四，頁 48				
"*Tung Ch'i-Ch'ang(1555~1636): Apathy in Government and Fervor in Art*", pl. I				

| | | | | | 遊九華 | |
|---|---|---|---|---|---|---|---|
| | | | | | 重遊湘江 | |
| | | | 楊文驄 | 1 | | 生 |
| 萬曆二十六年 | 戊戌 | 1598 | 董其昌 | 44 | | 六月廿三日,檢諸畫,並題〈小中現大冊〉 |
| | | | | | | 此頃,藏李成「晴巒蕭寺圖」 |
| | | | 陳洪綬 | 1 | | 十二月,生於浙江諸暨縣 |
| | | | 王鑑 | 1 | | 生 |
| 萬曆二十七年 | 己亥 | 1599 | 董其昌 | 45 | | 正月,作「山水」小卷 |
| | | | | | | 首夏三日,題董源「瀟湘圖」卷 |
| | | | | | | 首夏三日,題所藏郭熙「溪山秋霽圖」卷 |
| | | | | | | 此頃,作「浮巒暖翠圖」 |
| | | | | | | 「摹馬文璧山水」卷 |
| | | | | | | 為陳繼儒作「山水」長卷 |
| 萬曆二十八年 | 庚子 | 1600 | 董其昌 | 46 | 秋七夕,艤棹姑蘇 | 在余園亭獲觀王文恪孫文考之家藏名畫 |
| 萬曆二十九年 | 辛丑 | 1601 | 董其昌 | 47 | | 二月,作「鶴林春社圖」軸 |
| | | | | | | 五月廿六日,題董源「谿山行旅圖」軸 |
| | | | 陳洪綬 | 4 | | 在壁上作「關侯像」,長十尺餘,拱而立 |
| 萬曆三十年 | 壬寅 | 1602 | 董其昌 | 48 | 首春,自檇李歸,阻雨菁涇 | 檢古人名跡,並作「菁涇訪古圖」 |
| | | | | | | 首春,寫「山水」扇面 |

8

《容臺集》，卷七，頁 57 《式古堂畫考》，卷三，頁 434 《明史》，卷二七七				
《支那南畫大成》續集五，圖版 130 《式古堂畫考》，卷三，頁 211 《陳洪綬年譜》，頁 4 《歷代名人年譜》				
"*Proceedings of the International Symposium on Chinese Painting*", I, pl. 6 《式古堂畫考》，卷三，頁 434 "*Proceedings of the International Symposium on Chinese Painting*", II, pl. 22 "*Proceedings of the International Symposium on Chinese Painting*", X, pl. 1 《古緣萃錄》，卷五，頁 29 "*Restless of Landscape*", pl. 33				
《中國名畫集》，第三冊				
《虛齋名畫錄》，卷八，頁 45 《書畫鑑影》，卷十九，頁 7 《陳洪綬年譜》，頁 6				
《故宮名畫選萃》，圖版 39 《支那南畫大成》，第八卷，圖版 103	區亦軫 黎遂球	1	花朝，作「山水」扇面 生	《廣東歷代名家繪畫》，圖版 49 《宋元明清書畫家年表》，頁 189

						夏五，作「赤壁招隱圖」軸
						重九月後二日，題倪瓚「六君子圖」軸
						至日，題米友仁「瀟湘奇觀圖」
						長至日，獲項元汴贈趙孟頫「鵲華秋色圖」卷
						臘月，重觀並題李公麟「蜀川勝概圖」卷
						除夕，題趙孟頫「鵲華秋色圖」卷
				李流芳	28	秋日，作「山水」長卷
萬曆三十一年	癸卯	1603	董其昌	49		秋七月，「仿董源夏山欲雨圖」
						十月，在清鑒閣觀仇英「彈箜篌圖」軸
					在長安	臨郭忠恕粉本
			萬壽祺	1		生
萬曆三十二年	甲辰	1604	董其昌	50	夏五，舟次婁江	觀題郭熙「雪景山水」軸
					六月三日，過南湖	觀題巨然「山寺圖」
						秋，作「烟江疊嶂圖」卷
					八月廿日，過武林	在西湖昭慶禪房觀題米芾「楚山秋霽圖」卷
						同日在昭慶禪房重題王維「江山雪霽圖」卷
萬曆三十三年	乙巳	1605	董其昌	51	五月十九日，舟行洞庭湖	出所攜之董源「瀟湘圖」與米友仁之「瀟湘奇觀圖」並題卷展觀。重題米友仁卷
					六月，舟次城陵磯	作「山水圖」
					校士湖南。九月前一日，三遊湘江	舟中重題董源「瀟湘圖」卷

《湘管齋寓賞編》，卷六，頁432 《虛齋名畫錄》，卷七，頁4（後頁） 《式古堂畫考》，卷四，頁12 《支那南畫大成》續集五，圖版32 《李龍眠蜀川勝檗圖》 《支那南畫大成》續集五，圖版32 《明清の繪畫》，圖版63				
《域外所藏中國古畫集》之六，圖版29 《中國名畫》，第十九集 "Chinese Painting", vol. V, pl. 262 《宋元明清書畫家年表》，頁189	區亦軫		多，作「山水人物」金扇面	《明清廣東名家山水畫展》，圖版5
《書畫鑑影》，卷九，頁15（後頁） 《式古堂畫考》，卷四，頁32 《故宮書畫錄》，卷四，頁237 《虛齋名畫錄》，卷一，頁34 《式古堂畫考》，卷三，頁383				
《式古堂畫考》，卷四，頁14 《式古堂畫考》，卷四，頁532 《式古堂畫考》，卷三，頁434				

					在武昌公廨	重題趙孟頫「鵲華秋色圖」卷
萬曆三十四年	丙午	1606	董其昌	52		夏五，「仿吳鎮山水」軸
					秋，在武昌	作「晴嵐蕭寺圖」軸
			李流芳	32		成舉人
萬曆三十五年	丁未	1607	董其昌	53		春三月，「仿趙孟頫谿山紅樹」扇面
						秋七夕後，作〈山水冊〉(10頁)
					禮白岳還	從休寧洪氏購得趙孟頫畫
			陳洪綬	10		此頃，「摹杭州府學李公麟聖賢圖」
萬曆三十六年	戊申	1608	董其昌	54		八月，作「秋林晚翠圖」軸
						重題趙孟頫「挾彈走馬圖」
			程嘉燧	44		春，與李流芳入山看梅
萬曆三十七年	己酉	1609	董其昌	55		九月晦日，觀題趙孟頫謝幼輿「丘壑圖」
			程嘉燧	45	秋，與李流芳同觀月於虎山橋	
			李流芳	35	清明前一日，泛舟西湖	作「西湖煙雨圖」卷
			陳洪綬	12		三月，作「設色芙蕖鸂鶒圖」
			吳偉業	1		生
萬曆三十八年	庚戌	1610	董其昌	56	七月，此頃自閩歸	
						七月三日，檢丙午(1606)所作「晴嵐蕭寺圖」軸，重為點綴
						十月，題〈宋元名家畫冊〉(20頁)
			李流芳	36	四月，遊善卷洞	作「善卷洞圖」軸

12

《支那南畫大成》續集五，圖版 34					
《大觀錄》，卷十九，頁 34（後頁） 《大觀錄》，卷十九，頁 33 《宋元明清書畫家年表》，頁 190					
《吳梅邨畫中九友畫箑》 《穰梨館過眼續錄》，卷九，頁 14～16 《故宮書畫錄》，卷六，頁 72 《陳洪綬年譜》，頁 9	張穆	1		生於柳州	《鐵橋集・張穆傳》
《穰梨館過眼錄》，卷二十四，頁 8 《式古堂畫考》，卷四，頁 131 《古緣萃錄》，卷六，頁 18（後頁）	張萱	51	典権吳關		《藝林叢錄》，第三編，頁 42
《郁氏書畫題跋記》，卷六，頁 19（後頁） 《古緣萃錄》，卷六，頁 18（後頁） 《天津市藝術博物館藏畫集》續集，圖版 67、68 《陳洪綬年譜》，頁 12 《歷代名人年譜》	張萱	52	此頃，寓於白門		《藝林叢錄》，第三編，頁 42
《大觀錄》，卷十九，頁 33 《大觀錄》，卷十九，頁 33 《式古堂畫考》，卷三，頁 260 《辛丑銷夏記》，卷五，頁 56（後頁）					

萬曆三十九年	辛亥	1611	董其昌	57		人日，作「荊谿招隱圖」
						春仲，「仿董源夏山圖」軸
						五月，重題倪瓚「林亭遠岫圖」
						秋，仿董源筆意，寄邢侗
						冬，作「山水」軸，法李成「寒林」
			李流芳	37		冬日，寫彭澤「詩意圖」卷
			卞文瑜			作「荷亭銷夏」扇面
			冒襄	1		生
萬曆四十年	壬子	1612	董其昌	58		九日，題黃公望「書畫」卷
						二月，作「鵲華秋色圖」
						八月，作「山水」軸
					九月八日，與友人泛舟西湖	
			楊文驄	16		九日，作「蘭竹」卷
			陳洪綬	15		夏，作「愛菊圖」
						十二月二十日，爲胡錦石母作壽圖
萬曆四十一年	癸丑	1613	董其昌	59	仲春，在虎邱	作「溪山秋霽」卷
						新秋，「仿吳鎮」中軸
						觀惠崇「春江圖」
					秋，在京口	
					中秋，舟泊南徐，新安	
						九月，〈仿惠崇冊〉
						九月，題李昭道「洛陽樓圖」軸

"*Tung Ch'i-Ch'ang (1555～1636)：Apathy in Government and Fervor in Art*", pl. III					
《支那南畫大成》，第九卷，圖版 170					
《式古堂畫考》，卷四，頁 249					
《容臺詩集》，卷四，頁 34（後頁）					
《域外所藏中國古畫集》之六，圖版 28					
《紅豆樹館書畫記》，卷三，頁 19（後頁）					
《宋元明清書畫家年表》，頁 195					
《宋元明清書畫家年表》，頁 194					
《式古堂畫考》，卷三，頁 214					
《大觀錄》，卷十九，頁 35（後頁）					
"*Proceedings of the International Symposium on Chinese Painting*"，I, pl. 11					
《容臺詩集》，卷一，頁 28（後頁）					
《虛齋名畫錄》，卷四，頁 52（後頁）					
《陳洪綬年譜》，頁 13					
《陳洪綬年譜》，頁 14					
《辛丑銷夏記》，卷四，頁 23					
《藤花亭書畫跋》，卷四，頁 44					
《大觀錄》，卷十九，頁 28					
《大觀錄》，卷十九，頁 28（後頁）					
《大觀錄》，卷十九，頁 28（後頁）					
《故宮書畫錄》，卷五，頁 5					

						九月廿五日,「仿米芾山水」卷
萬曆四十二年	甲寅	1614	董其昌	60	新春,舟次吳閶	作「山水集屏」(4頁)
					小春,舟次京口	作〈閒窗興致詩畫冊〉
						春二月,題〈小中現大冊〉第十八幅
						二月廿二日,作「三竺溪流圖」
						三月,「仿米友仁楚山清曉圖」卷
						春三月,題黃公望「山水」
					寒食後二日,舟渡斜塘	作「廬山圖」
						秋,續成〈仿惠崇冊〉
						重題舊作「烟江疊嶂圖」卷
			李流芳	40		「仿董源山水圖」
萬曆四十三年	乙卯	1615	董其昌	61		春,「擬楊昇沒骨山水」軸
						立秋日,補作甲寅(1614)年續成之〈仿惠崇冊〉一頁
						立秋後三日,作「荆扉圖」軸
						秋日,「仿董源山水」 九月三日,作「山水」卷
			陳洪綬	18	至紹興	師劉宗周
萬曆四十四年	丙辰	1616	董其昌	62		正月,題楊不棄「秋山亭子圖」軸
						九日,昆山道中「仿黃公望山水」卷

16

《虛齋名畫錄》，卷四，頁 38					
《書畫鑑影》，卷二十二，頁 5（後頁）～6（後頁）	張萱	57		冬日，重裝並題黎民懷「九岳長青圖」生	《嶺南畫徵略》，卷一，頁 10
《萱暉堂書畫錄》畫部，頁 96（後頁）	陳子升	1		生	《勝朝粤東遺民錄》，卷一，頁 3（後頁）
《故宮書畫錄》，卷六，頁 74					
《湘管齋賞編》，卷六，頁 425					
《書畫鑑影》，卷八，頁 5					
《式古堂畫考》，卷四，頁 208					
《湘管齋寓賞編》，卷六，頁 427					
《大觀錄》，卷十九，頁 28（後頁） "Proceedings of the International Symposium on Chinese Painting", I, pl. 8					
《宋元明清書畫家年表》，頁 197					
《中國名畫集》，第三冊					
《大觀錄》，卷十九，頁 28（後頁）					
《大觀錄》，卷十九，頁 32（後頁）					
《聽颿樓書畫記》，卷三，頁 278 《穰梨館過眼續錄》，卷十四，頁 9（後頁）					
《陳洪綬年譜》，頁 15					
《虛齋名畫續錄》，卷二，頁 50					
《故宮書畫錄》，卷四，頁 240					

年號	干支	西元	人名	年齡	地點	作品
					夏日，舟次蘇門	重觀並題李公麟「毘邪問疾圖」
						秋，作「水墨山水」
						秋，「仿倪瓚細筆山水」
						仲秋，作「水墨山水」軸
						十月，作「秋山圖」軸
					在海上	作「石磴盤紆圖」軸
			程嘉燧	52	過焦山	寫「山水」扇面
			李流芳	42	四月，至西湖	
						冬日，作「山水」軸
						作「雪江遠眺圖」卷
						作「溪亭冥坐圖」
			卞文瑜			仲冬，作「梅花書屋圖」軸
			楊文驄	20		作「山水」卷
			陳洪綬	19		冬，作「九歌圖」及「屈子行吟圖」
萬曆四十五年	丁巳	1617	董其昌	63		春，至汪砢玉家鑒賞書畫，並題項元汴「荊筠圖」卷
						二月，作〈山水冊〉(16頁)
						三月十九日，題沈周〈東莊圖冊〉
						夏，作「青弁圖」
					九月，在武林	作「山水」軸
			程嘉燧	53		春，作「山水」冊頁
					四月，居停閶門	

《式古堂畫考》，卷三，頁 477				
《郁氏書畫題跋記》，卷十，頁 11				
《式古堂畫考》，卷四，頁 532				
《域外所藏中國古畫集》之六，圖版 27				
《虛齋名畫續錄》，卷二，頁 52（後頁）				
《虛齋名畫錄》，卷八，頁 47（後頁）				
《支那南畫大成》，第八卷，圖版 110				
《湘管齋寓賞編》，卷六，頁 433				
《韞輝齋藏唐宋以來名畫集》，圖版 100				
"*Restless of landscape*" pl. 37				
《宋元明清書畫家年表》，頁 199				
《吳越所見書畫錄》，卷五，頁 66（後頁）				
《過雲樓書畫錄》				
《陳洪綬年譜》，頁 16				
《式古堂畫考》，卷四，頁 521	朱完	59	卒	《嶺南畫徵略》，卷一，頁 15（後頁）
《韞輝齋藏唐宋以來名畫集》，圖版 94、95	薛始亨	1	生	《南枝堂稿》
《虛齋名畫錄》，卷十一，頁 43（後頁）				
"*Fantastics and Eccentrics in Chinese Painting*", pl. 1				
"*Chinese Painting*", vol. V, pl. 263B				
《繪林集妙》，圖版 1				
《古緣萃錄》，卷六，頁 18（後頁）				

			李流芳	43		六月，題李流芳「仿倪黃山水」卷
						夏五，「仿黃公望山水」軸
					六月十一日，在西湖	「仿倪黃山水」卷
						夏日，寫「山水」扇面
						秋日，作「蕭樹孤亭圖」
			卞文瑜			夏，作「天池石壁圖」軸
萬曆四十六年	戊午	1618	董其昌	64		春日，作「江南秋圖」
						夏五，觀題宋徽宗「雪江歸棹圖」
						夏五之望，題李成「晴巒蕭寺圖」
						五月，題倪瓚「優盋曇花」軸
						七月，作「詞意圖」軸
					舟次三塔灣	七月廿五日，作「小景山水」
						此頃，爲陳繼儒寫「東佘山居圖」
			程嘉燧	54		四月，作「山水」軸
			李流芳	44		八月十九日，作「寫生花卉」卷
					秋日，泛舟吳江	作「山水」軸
						冬日，作「松壑清遊圖」卷
						冬日，作「松陰高士圖」卷
						作〈唐宋詩意畫冊〉
			楊文驄	22		成舉人

《古緣萃錄》，卷六，頁 18（後頁） 《穰梨館過眼錄》，卷二十九，頁 11（後頁） 《古緣萃錄》，卷六，頁 18 《千巖萬壑》，II，圖版 26 "*Chinese Painting*"，vol. Ⅵ，pl. 295 《中國名畫》，第二十七集					
《壯陶閣書畫錄》，卷十二，頁 38（後頁） 《郁氏書畫題跋記》，卷八，頁 2（後頁） 《式古堂畫考》，卷三，頁 211 《辛丑銷夏記》，卷四，頁 23 《大觀錄》，卷十九，頁 34 《郁氏書題跋記》，卷十，頁 11 《穰梨館過眼續錄》，卷八，頁 23 《神州大觀續編》，第十一集 《一角編》甲冊，頁 1 《中國美術》，圖版 64 《書畫鑑影》，卷八，頁 13（後頁） 《虛齋名畫錄》，卷四，頁 45 "*Portifolio of Chinese Painting in the Museum（Yüan to Ch'ing Periods）*"，pl. 80 《宋元明清書畫家年表》，頁 201					

萬曆四十七年	己未	1619	董其昌	65	二月望日,在崑山道中	作〈山水小冊〉
						秋後五日,題夏珪「長江萬里圖」卷
						秋日,作「夏木垂陰」軸
						九月,題馬和之「二人圖」卷
						九月晦,題〈名畫集冊〉
						冬日,題舊作「仿馬文璧山水」卷
						嘉平三日,作〈臨古山水冊〉(12頁)
						重觀丙辰(1616)所作「水墨山水」軸,並加點染
			陳洪綬	22	在紹興法華山	寫竹數種
萬曆四十八年	庚申	1620	董其昌	66		春,作〈書畫合璧冊〉(10頁)
						三月,「臨楊昇峒關浦雪圖」軸
						四月廿二日,作「煙江疊嶂圖」卷
					五月,在吳門	購黃公望畫
						秋七月九日,作「助喜圖」軸
						八月朔前一日,「仿趙孟頫山水」冊頁
						八月,作「秦觀詞意圖」
						中秋,作「溪雲過雨」
						中秋,題王蒙「青卞隱居圖」軸
						八月廿五日,作「元人詞意圖」

	陳子升	6		從父宦遊，自浙而京師，再由齊魯而南，蹂江漢而北	《中洲草堂遺集》，頁7
《韞輝齋藏唐宋以來名畫集》，圖版96					
《式古堂畫考》，卷四，頁66					
《書畫鑑影》，卷二十二，頁4					
《式古堂畫考》，卷四，頁55					
《書畫鑑影》，卷十，頁10（後頁）					
《古緣萃錄》，卷五，頁29（後頁）					
《壯陶閣書畫錄》，卷十二，頁20					
《域所藏中國古畫集》之六，圖版27					
《陳洪綬年譜》，圖版19					
《故宮書畫錄》，卷六，頁68					
《穰梨館過眼錄》，卷二十四，頁6（後頁）					
《天津市藝術博物館藏畫集》續集，圖版53～57					
《故宮書畫錄》，卷六，頁73					
《大觀錄》，卷十九，頁34（後頁）					
《辛丑銷夏記》，卷五，頁70					
《辛丑銷夏記》，卷五，頁72					
《辛丑銷夏記》，卷五，頁70（後頁）					
《中國名畫》，第一集，圖版2					
《辛丑銷夏記》，卷五，頁71					

						九月五日，作「山徑翠蘿」
						九月七日，「臨米友仁楚山清曉圖」
						九月重九前一日，作「杖藜芳洲」
						九月朔，作「暮山秋雁」
			李流芳	46		秋日，作「山水」扇面
			陳洪綬	23	遊杭州靈鷲寺	
天啓元年	辛酉	1621	董其昌	67		二月，重題「三竺溪流圖」
						二月七日，作「江上蕭寺圖」軸
						夏日，「仿黃公望山水」卷
						夏六月八日，「擬王蒙雲山小隱圖」卷
					八月，在京口	重觀並題沈周〈東莊圖冊〉
					九月，在惠山道中	作「杜陵詩意圖」
						題王維「雪溪圖」
					遊武林	作〈書畫合璧冊〉
			李流芳	47	在虎邱	作「蘭石」扇面
天啓二年	壬戌	1622	董其昌	68		二月，重觀甲寅（1614）所作〈仿惠崇冊〉
					二月十日，舟次晉陵	觀李成「寒林歸晚圖」
						四月，「仿倪瓚山水」軸
					秋，出都門	奉詔求遺書於陪京
					十月望前日，舟次崑山道	作「古松圖」軸
					再宿羊山驛	題壬辰（1592）所作「平沙問津圖」

《辛丑銷夏記》，卷五，頁 71（後頁） 《辛丑銷夏記》，卷五，頁 72（後頁） 《辛丑銷夏記》，卷五，頁 73 《辛丑銷夏記》，卷五，頁 72（後頁） 《吳梅邨畫中九友畫箑》 《陳洪綬年譜》，頁 21				
《湘管齋寓賞編》，卷六，頁 425 《大觀錄》，卷十九，頁 35 《古緣萃錄》，卷五，頁 30（後頁） 《聽颿樓書畫續記》，續下，頁 605 《虛齋名畫錄》，卷十一，頁 43（後頁） 《支那南畫大成》，第九卷，圖版 172 《中國名畫》，第二十三集 《宋元明清書畫家年表》，頁 205 《宋元明清書畫家年表》，頁 205	伍瑞隆 黎邦瑊	37	成舉人 此頃貢生	《嶺南畫徵略》，卷二，頁 6（後頁） 《嶺南畫徵略》，卷一，頁 10
《大觀錄》，卷十九，頁 28 《式古堂畫考》，卷三，頁 221 《古緣萃錄》，卷五，頁 39（後頁） 《容臺詩集》，卷四，頁 5 《大觀錄》，卷十九，頁 31（後頁） "Chinese Painting", vol. VI, pl. 261A	梁元柱	44	登進士	《嶺南畫徵略》，卷二，頁 1

			李流芳	48		六月，題沈周「溪山漁話」卷
						秋日，作「溪山圖」卷
						作「松石圖」
			卞文瑜			春日，作〈山水冊〉
						與陳古白合作「蘭石流泉圖」
			邵彌			春日，作「桃源圖」卷
			陳洪綬	25		作「設色桃花」一幅
天啓三年	癸亥	1623	董其昌	69		正月之晦，「仿倪瓚山水」軸
						子月十六日，重題新成之「仿倪瓚山水」軸
						三月廿一日，作「山水」軸
						四月，「仿王蒙山水」軸
						四月十一日，獲贈王蒙「谷口春耕圖」
						四月十三日，題所藏之王蒙「谷口春耕圖」
					四月十九日，舟次震澤	「仿趙孟頫溪山仙館圖」軸
						夏五，重題乙卯（1615）所作「荊扉圖」軸
						七月廿二日，「仿倪瓚筆意山水」軸
						九月，「重裝李唐江山小景」卷，並作題語
					舟次武丘	十月朔，觀題梵隆「應眞現相」卷
						十月，作〈寶華山莊紀興六景冊〉

《吳越所見書畫錄》，卷一，頁 60					
《古緣萃錄》，卷六，頁 17（後頁） 《宋元明清書畫家年表》，頁 206 《虛齋名畫錄》，卷十三，頁 5 《神州國光集》，十一集 《風滿樓書畫錄》，卷三，頁 31（後頁） 《陳洪綬年譜》，頁 21					
《虛靜齋所藏名畫集》，圖版 6					
《虛靜齋所藏名畫集》，圖版 6					
《大觀錄》，卷十九，頁 35					
"*Tung Ch'i-Ch'ang(1555～1636)：Apathy in Government and Fervor in Art*", pl. VI					
《故宮書畫錄》，卷五，頁 204					
《故宮書畫錄》，卷五，頁 204					
《中國名畫集》，第三冊					
《大觀錄》，卷十九，頁 32（後頁）					
《支那南畫大成》，第九卷，圖版 178					
《故宮書畫錄》，卷四，頁 44					
《吳越所見書畫錄》，卷一，頁 19（後頁）					
"*Proceedings of the International Symposium on Chinese Painting*", I, pl. 12～23					

						十月，作〈書畫合璧冊〉（12 頁）
						續成癸巳（1593）「仿黃公望山水」軸
			李流芳	49		秋日，作「設色山水」卷
						逼除廿八日，作「林巒積雪圖」軸
			卞文瑜			春日，作「谿山秋色圖」卷
						中秋，作「靜居圖」
			楊文驄	27	四月，在金陵	「仿王紱山水」軸
			陳洪綬	26	此頃，北上長江，夏秋間，遊天津，後抵京	
天啓四年	甲子	1624	董其昌	70	春，入都	觀董源「夏口待渡圖」卷
						夏五，購得關仝「秋峯聳秀圖」，並作題語
						七月廿九日，「仿李成山水」
						七月廿九日，作「巖居高士圖」軸
						八月十三日，作「香山詩意圖」
					九月，上陵	作「山水」軸
						重九後三日，上陵回日，作「山水」軸
					九月，入都	題所藏之董源「龍宿郊民圖」
						九月晦，「仿趙孟頫水村圖」軸
						十月朔，作「西山墨戲圖」軸

28

《故宮書畫錄》，卷六，頁 69					
《左庵一得初錄》，頁 9（後頁）					
《穰梨館過眼錄》，卷二十九，頁 11					
《虛齋名畫錄》，卷八，頁 52					
《虛齋名畫錄》，卷四，頁 46					
《文人畫選》，第一輯，第八冊，圖版 3					
《支那南畫大成》，第九卷，圖版 200					
《陳洪綬年譜》，頁 23					
《穰梨館過眼續錄》，卷十四，頁 9（後頁）	梁元柱	46		初秋，作「風竹圖」	《廣東名畫家選集》，圖版 10
《式古堂畫考》，卷三，頁 220					
"*Proceedings of the International Symposium on Chinese Painting*", II, pl. 18					
《支那南畫大成》，第九卷，圖版 176					
《支那畫大成》，第九卷，圖版 175					
《千巖萬壑》，II，圖版 23					
《支那南畫大成》，第九卷，圖版 177					
"*Proceedings of the International Symposium on Chinese Painting*", II, pl. 10					
《支那南畫大成》，第九卷，圖版 174					
《虛齋名畫續錄》，卷二，頁 54					

			程嘉燧	60		二月望日，「仿曹知白秋溪疊嶂圖」軸
					遊黃山	作「龍潭曉雨」扇面
			李流芳	50		夏日，作「林壑幽居圖」軸
						夏日，作「山水」軸
						秋日，寫「山水」長卷
						冬日，作「山水」軸
					臘月十三日，自吳門歸	作「雪景」軸
			卞文瑜			長至後一日，作「醉翁亭圖」卷
			王時敏	33	仲夏，寓長安	與董其昌同觀董源「夏口待渡圖」
			陳洪綬	27	六月杪，南返諸暨	
						秋仲，作「墨梅」
						冬仲，作「人物山水」扇面
天啓五年	乙丑	1625	董其昌	71	暮春八日，舟次東光道	「仿郭恕先筆意」軸
						四月，「仿王蒙山水」冊頁
						四月，作「山水圖」
					四月三日，阻風崔鎮	重題「仿郭恕先筆意」軸
					四月七日，舟次寶應	寫「山水」扇面
						四月之望，重題「秋山圖」軸
						仲夏，〈小中現大冊〉第十四幅
						中元日，題「范寬寒江釣雪圖黃庭堅詩蹟」合卷
						七月廿二日，「仿倪瓚山水」冊頁

《故宮書畫錄》，卷五，頁 463					
《宋元明清書畫家年表》，頁 208					
《虛齋名畫續錄》，卷二，頁 73（後頁）					
《神州大觀》，第五號					
《明清繪畫展覽》，圖版 30					
《中國名畫》，第十八集					
《穰梨館過眼錄》，卷二十九，頁 11（後頁）					
《穰梨館過眼錄》，卷十，頁 19（後頁）					
《吳越所見書畫錄》，卷六，頁 61（後頁）					
《陳洪綬年譜》，頁 24					
《聽驪樓書畫續記》，續下，頁 659					
《陳洪綬年譜》，頁 28					
《虛齋名畫續錄》，卷二，頁 54（後頁）	張穆	19	此頃，讀書於羅浮石洞		《鐵橋集·張穆傳》，頁 1
《虛齋名畫續錄》，卷二，頁 56					
《千巖萬壑》，II，圖版 24					
《虛齋名畫續錄》，卷二，頁 54（後頁）					
《支那南畫大成》，第八卷，圖版 104					
《虛齋名畫續錄》，卷二，頁 53					
《故宮書畫錄》，卷六，頁 74					
《嶽雪樓書畫錄》，卷二，頁 3（後頁）					
《虛齋名畫續錄》，卷二，頁 56					

						八月，重題壬子（1612）所寫「山水」軸
						中秋，重題乙卯（1615）所作「山水」卷
						九月，作〈寶華山莊小景冊〉（8頁）
			李流芳	51		春日，作「山水」軸
						秋日，作「山水」軸
						秋日，「仿吳鎮山水」軸
						秋日，「仿倪瓚山水」軸
						作〈書畫冊〉
			王時敏	34		小春，作「仿古山水」冊頁
			陳洪綬	28		作「水滸圖」卷，凡四十人
天啓六年	丙寅	1626	董其昌	72	二十日，在京邸	得劉松年「十八學士圖」卷
					二月望，在吳門官舫	重觀並題李公麟「維摩演教圖」卷
					仲春望，在金閶官舫	觀題王蒙「破窓風雨圖」卷
						夏日，寫〈山水冊〉（12頁）
						夏五，題丙辰（1616）所作「石磴盤紆圖」軸
						六月朔，寫「輞川詩意」軸
						新秋，作「山水」小軸
						秋，重題「夏木垂陰圖」軸
						秋，得王蒙畫於梁溪吳用之，明年秋，畫歸王遜之

"Chinese Painting", vol. V, pl. 263A					
《穰梨館過眼續錄》，卷十四，頁9（後頁）					
《虛齋名畫錄》，卷十三，頁1~2（後頁）					
《一角編》甲冊，頁14					
《中國名畫》，第十八集					
《神州大觀》，續編，第二集					
《吳越所見書畫錄》，卷二，頁66（後頁）					
《過雲樓書畫錄》，卷五，頁14					
《虛齋名畫續錄》，卷三，頁4					
《陳洪綬年譜》，頁29					
《故宮書畫錄》，卷四，頁55	梁元柱	48		春杪，作「雞石圖」	《聽颿樓書畫記》，卷二，頁111
《式古堂畫考》，卷三，頁505	張穆	20	重遊羅浮石洞		《鐵橋集》，卷二，頁11
《式古堂畫考》，卷四，頁303	薛始亨	10	從其父入武夷山		《南枝堂稿》，頁14
《故宮書畫錄》，卷六，頁67					
《虛齋名畫錄》，卷八，頁47（後頁）					
《虛齋名畫錄》，卷八，頁47					
《藤花亭書畫跋》，卷四，頁44（後頁）					
《虛齋名畫續錄》，卷二，頁53（後頁）					
《故宮書畫錄》，卷六，頁75					

						中秋，作「山水」軸	
						九月朔，寫朱晦翁「詩意山水」軸	
						九月，題沈周「自壽圖」軸	
					在惠山	九月望，觀題沈周「摹黃公望富春山圖」	
						十月之望，作「秋林石壁圖」軸	
					十二月，在婁江	重題辛酉（1621）所作「江上蕭寺圖」軸	
				程嘉燧	62		夏六月十一日，題李流芳「溪山秋靄圖」卷
				李流芳	52		夏日，作「溪山秋靄圖」卷
							長夏，作「溪山閒泛圖」軸
							秋日，作〈山水冊〉
							十月，作〈山水冊〉
							冬日，作「山水」小卷
							冬日，舟中作「采蓴圖」卷
							作「觀瀑圖」
				王時敏	35	十月，過武夷接笋峯	
				邵彌			秋中，畫「蓮華大士像」軸
				陳洪綬	29		作「歲朝清供」圖
天啓七年	丁卯	1627	董其昌	73		子月十九日，題〈小中現大冊〉第十幅	
							三月，作「瀟湘白雲圖」
							四月朔，題唐寅「夢筠圖」卷

《中國古代繪畫選集》，圖版 85					
《中國名畫集》，第三冊					
《大觀錄》，卷二十，頁 4（後頁）					
《大觀錄》，卷二十，頁 12（後頁）					
《泰山殘石樓藏畫集錦》，圖版 3					
《大觀錄》，卷十九，頁 35					
《書畫鑑影》，卷八，頁 14（後頁）					
《書畫鑑影》，卷八，頁 14（後頁）					
《紅豆樹館書畫記》，卷八，頁 35					
《古緣萃錄》，卷六，頁 11					
《虛齋名畫錄》，卷十三，頁 4					
《遐菴清祕錄》，卷二，頁 174（後頁）					
《湘管齋寓賞編》，卷六，頁 433					
《宋元明清書畫家年表》，頁 210					
《吳越所見書畫錄》，卷六，頁 56（後頁）					
《故宮書畫錄》，卷五，頁 490					
《陳洪綬年譜》，頁 33					
《故宮書畫錄》，卷六，頁 73	黎遂球	26	北上公車		《藝林叢錄》，第四編，頁 273
《遼寧省博物館藏畫集》，下冊，圖版 51、52				仲秋，「仿方從義筆意作山水」小軸	《藤花亭書畫跋》，卷四，頁 48（後頁）
《大觀錄》，卷二十，頁 26					

					五月十三日，題范寬「谿山行旅圖」軸
					仲夏，題王時敏「武夷山接笋峯圖」軸
					六月，題夏珪「山水」卷
					長至日，觀題高克恭「山水」
	程嘉燧	63			春三月上巳，作「山水」軸
					作「西澗圖」
	李流芳	53	上巳，泊舟吳門		作「山水」扇面
					秋日，作「溪山書隱圖」軸
					秋日，作「山水」軸
					秋日，作「山水」圖
					八月，作「山水」圖
					十月，作〈仿古冊〉（10頁）
					冬日，作「設色山水」軸
					冬日，作「古木水仙圖」軸
	卞文瑜				長至，作「山水」扇面
	王時敏	36			二月，「仿倪瓚筆意作山水」軸
					三月，「仿米家山水」冊頁
					暮春，作「仿古山水」（2頁）
					五月，作「武夷山接笋峯圖」軸
					「仿董源夏口待渡圖」卷
				是年歸里，獲董其昌、陳繼儒過訪	

36

《中國名畫》，第二十九集

《吳越所見書畫錄》，卷六，頁 56
（後頁）

《式古堂畫考》，卷四，頁 67

《式古堂畫考》，卷三，頁 245

《支那南畫大成》，第九卷，圖版
196

《中國名畫》，第六集

《支那南畫大成》，第八卷，圖版
106

《萱暉堂書畫錄》，畫部，頁 100

《穰梨館過眼錄》，卷二十九，頁 12

《紅豆樹館書畫記》，卷六，頁 80

《自怡悅齋書畫錄》，卷四，頁 6

《吳越所見書畫錄》，卷二，頁 66
（後頁）

《穰梨館過眼錄》，卷二十九，頁 11

《虛齋名畫續錄》，卷二，頁 73

《吳梅邨畫中九友畫箑》

《虛齋名畫錄》，卷九，頁 1

《虛齋名畫續錄》，卷三，頁 4（後
頁）

《虛齋名畫續錄》，卷三，頁 5

《吳越所見書畫錄》，卷六，頁 56
（後頁）

《吳越所見書畫錄》，卷六，頁 61
（後頁）

《宋元明清書畫家年表》，頁 211

			邵彌		九秋，過吳門	作「水墨山水」軸
						九月中浣，作「秋山水亭圖」軸
			陳洪綬	30	正月，讀書諸暨	
					六月，歸里，旋渡江至杭州	
					九月，再歸里	
					十一月，再至杭州	作「古木秋天」扇面
崇禎元年	戊辰	1628	董其昌	74		二月，重觀並題馬和之「二人圖」卷
						中秋，題沈周「雨夜止宿圖」軸
						孟秋十月，「仿張僧繇白雲紅樹圖」
						十月望，重觀並題戊申(1608)所作「秋林晚翠圖」軸
						冬日，作「山水」冊頁
						嘉平三日，作「梧陰試茗圖」卷
			程嘉燧	64		九月，題倪瓚「師孺齋圖」卷
			李流芳	54		春日，作「山水」軸
						春日，作「山水」扇面
						十月，作「水墨山水」
			卞文瑜			夏日，作「山水」扇面
			楊文驄	32		夏日，作「山水」卷
			邵彌		待雪胥江	「仿吳墨竹」卷
			陳洪綬	31		六月，作〈人物山水冊〉(12頁)

38

《穰梨館過眼錄》，卷二十九，頁 13					
《支那南畫大成》，第十四卷，圖版 82					
《陳洪綬年譜》，頁 34					
《陳洪綬年譜》，頁 34					
《陳洪綬年譜》，頁 35					
《陳洪綬年譜》，頁 36					
《式古堂畫考》，卷四，頁 55	梁元柱	48		此頃，遷陝西參議，未赴，卒	《宋元明清書畫家年表》，頁 212
《大觀錄》，卷二十，頁 2	黎遂球	27	下第南歸		《藝林叢錄》，第四編，頁 273
"Proceedings of the International Symposium on Chinese Painting", II, pl. 16			遊西湖		《蓮鬚閣集》，卷十六，頁 19
《穰梨館過眼錄》，卷二十四，頁 8			七夕前二夜生日，宿凌江		《蓮鬚閣集》，卷七，頁 4（後頁）
《支那南畫大成》續集一，圖版 37	趙焞夫			作「袁崇煥督遼餞別圖」卷	《廣東名家書畫選集》，圖版 12
《古緣萃錄》，卷五，頁 28（後頁）	梁槤	1		生	《嶺南畫徵略》，卷二，頁 5（後頁）
《古緣萃錄》，卷二，頁 29（後頁）					
《域外所藏中國古畫集》之六，下輯，圖版 39					
《故宮季刊》，二十二期，圖版 2					
《自怡悅齋書畫錄》，卷四，頁 7					
《古緣萃錄》，卷七，頁 11					
《域外所藏中國古畫集》之六，明畫下輯，圖版 59					
《吉雲居書畫錄》，卷上，頁 22（後頁）					
《陳洪綬年譜》，頁 37					

							雪夜，作「水仙圖」
						至京師	此頃，臨歷代帝王像
崇禎二年	己巳	1629	董其昌	75	春，自西湖歸		作〈畫禪室寫意冊〉(8頁)
					四月，作「山水」軸		
					四月廿一日，舟次青龍江		爲王時敏作「山水」軸
					五月，在武陵		作「楚山清霽圖」軸
							七月十四日，爲「楚山清霽圖」軸設色
							長夏，「臨倪瓚東岡草堂圖」軸
							冬日，作「蘭影圖」軸
						舟次金閶	重睹趙孟頫「鵲華秋色圖」卷
			李流芳	55			是年卒
			卞文瑜				作〈西湖八景冊〉
			王時敏	38			仲冬，仿王蒙筆意作「溪山秋霽圖」軸
			王鑑	32			作「雙松圖」
			鄭元勳	32	秋，讀書攝山		仿董源筆意作「山水圖」
			陳洪綬	32			暮冬，作「鳳尾墨竹」立軸
崇禎三年	庚午	1630	董其昌	76			夏五，題沈周〈九段錦畫冊〉
							夏五，十三日，錄張伯雨詩於趙孟頫「鵲華秋色圖」卷
							作〈山水冊〉
			程嘉燧	66	春暮，舟次松陵		作「山水」卷
							作「湖波巒翠」卷
							作「秋林亭子」
			卞文瑜				清和，作「山水」冊頁三幅

《陳洪綬年譜》，頁 38					
《宋元明清書畫家年表》，頁 213					
《大觀錄》，卷十九，頁 26	黎遂球	28	丁父憂，家居		《藝林叢錄》，第四編，頁 273
《吳越所見書畫錄》，卷五，頁 59	薛始亨	13		成舉子業	《南枝堂稿》，頁 4
《吳越所見書畫錄》，卷五，頁 36（後頁）					
《大觀錄》，卷十九，頁 32					
《大觀錄》，卷十九，頁 32					
《支那南畫大成》，第十一卷，圖版 39					
《書畫鑑影》，卷二十二，頁 14					
《支那南畫大成》續集五，圖版 34					
《歷代名人年譜》					
《寶迂閣書畫錄》，卷一，頁 46					
《支那南畫大成》，第十卷，圖版 18					
《自怡悅齋書畫錄》，四卷，頁 14					
《萱暉堂書畫錄》，畫部，頁 117					
《陳洪綬年譜》，頁 39					
《式古堂畫考》卷三，頁 280	張穆	24	此頃，居羅浮石洞生		《鐵橋集》，卷二，頁 12
《支那南畫大成》續集五，圖版 37	屈大均	1			
"*The Restless Landscape*", pl. 36					
《虛齋名畫錄》，卷四，頁 49					
《宋元明清書畫家年表》，頁 216					
《大風堂名蹟》，第一集					
《穰梨館過眼續錄》，卷十，頁 21					

年號	干支	西元	畫家	年齡	事蹟	作品
						重陽前，作「山水」軸
						作「溪山烟棹圖」
						作〈山水冊〉
			王時敏	39		仲春，「仿元人山水」軸
						作淡彩「山水小景」
						九秋，作〈山水冊〉
			邵彌			春仲，作「擬古山水圖」
						首夏，作「山水」軸
						作「探泉圖」
						作「山水」卷
			楊文驄	34		作「松山圖」扇面
			陳洪綬	33		暮秋，作「山水」軸
						冬日，作「人物」一幅
						暮冬，作「歲寒三友圖」
			吳偉業	22		夏五月，作「河陽散牧圖」軸
崇禎四年	辛未	1631	董其昌	77		三月，題李嵩蕭照合作「高宗瑞應圖」卷
					四月，在臨平道	寫「水墨山水」軸
						中秋，作「山水」冊頁
						「仿高克恭老樹圖」
			程嘉燧	67	秋九月，在虞山	作「孤松高士圖」軸
			王時敏	40	在長安	購得〈宋元畫冊〉(19頁)
			邵彌			作「劉孝子廬墓圖」

《千巖萬壑》，II，圖版 28				
《宋元明淸書畫家年表》，頁 216				
《宋元明淸書畫家年表》，頁 216				
《紅豆樹館書畫記》，卷八，頁 52（後頁）				
"*Chinese Painting*"，vol，Ⅵ，pl. 336				
《域外所藏中國古畫集》之八，圖版 3				
《萱暉堂書畫錄》，畫部，頁 115（後頁）				
《支那南畫大成》，第九卷，圖版 219				
《畫中九友山水冊》				
《自怡悅齋書畫錄》，卷九，頁 24				
《宋元明淸書畫家年表》，頁 216				
《陳洪綬年譜》，頁 42				
《陳洪綬年譜》，頁 42				
《陳洪綬年譜》，頁 42				
《域外所藏中國古畫集》之九，圖版 7				
《聽颿樓書畫續記》，續上，頁 520	陳恭尹	1	九月廿五日，生於順德城之錦巖東隅	《獨漉堂全集》，附「年譜」，頁 1（後頁）
《穰梨館過眼錄》，卷二十四，頁 7（後頁）				
《大觀錄》，卷十九，頁 29（後頁）				
《宋元明淸書畫家年表》，頁 217				
《韞輝齋所藏唐宋以來名畫集》，圖版 99				
《聽颿樓書畫續記》，續上，頁 526				
《自怡悅齋書畫錄》，卷九，頁 24				

			楊文驄	35		夏,作「秋林遠岫圖」軸
			鄭元勳	34		冬,「臨沈周山水」軸
			陳洪綬	34		此頃,作「來魯直小像」及「來魯直夫人行樂圖」
						續成丙寅(1626)所作之「歲朝清供圖」
			吳偉業	23		登進士,「仿吳鎮秋江晚渡圖」
崇禎五年	壬申	1632	董其昌	78	春,留長安二載	
					二月,出淮陽	
					四月十日,在京兆署	題文徵明「仙山圖」卷
						清和之望,題王維「雪堂幽賞圖」
						六月,「仿吳鎮山水」冊頁
						秋日,作「泉光雲影」軸
						嘉平廿九日,爲何吾騶作「山水詩」軸
					舟次廣陵	「仿董源山水」
			王時敏	41		初夏,「仿黃公望山水」軸
						夏日,作「山水」扇面
			萬壽祺	30	游沙室	跋「達摩面壁圖」
崇禎六年	癸酉	1633	董其昌	79		六月廿六日,重題李唐「江山小景」卷
						仲夏,參合宋元人筆意,作「山水」扇面
			程嘉燧	69		作「青綠山水」軸
			卞文瑜		夏日,遊武夷	歸作「武夷山色圖」軸

《域外所藏中國古畫集》之六，下輯，圖版 58					
《蘇州博物館藏畫集》，圖版 29					
《陳洪綬年譜》，頁 43					
《陳洪綬年譜》，頁 44					
《宋元明清書畫家年表》，頁 217					
《容臺別集》，卷二，頁 28	梁佩蘭	1		生	《宋元明清書畫家年表》，頁 218
《容臺別集》，卷二，頁 30（後頁）					
《大觀錄》，卷二十，頁 35					
《式古堂畫考》，卷三，頁 243					
《大觀錄》，卷十九，頁 29（後頁）					
《支那南畫大成》，第九卷，圖版 181					
《聽颿樓書畫記》，卷二，頁 169					
《庚子銷夏記》，卷三，頁 27					
《古緣萃錄》，卷七，頁 16（後頁）					
《吳梅邨畫中九友畫箑》					
《隰西草堂文集》，卷二，頁 7					
《故宮書畫錄》，卷四，頁 44	黎遂球	32	秋杪，遊洞庭山水		《蓮鬚閣集》，卷十六，頁 29
《支那南畫大成》，第八卷，圖版 105			入長安		《蓮鬚閣集》，卷十八，頁 49
《愛日吟廬書畫錄》			夂，北行		《藝林叢錄》，第四編，頁 273
《天津市藝術博物館藏畫集》續集，頁 69			經姑蘇，僑寓白堤		《蓮鬚閣集》，卷一，頁 6

年號	干支	西元	人名	年齡		事蹟
						作「柴門澗水圖」
			沈顥	48		作「閉戶種松圖」
			王時敏	42		春日,「仿黃公望溪山無盡圖」卷
					舟次錫山	初夏,「擬倪瓚春林山影圖」軸
			邵彌			初春,作「山水圖」
						清和日,寫「人物」軸
			楊文驄	37		秋日,寫「落霞孤鶩圖」
			陳洪綬	36		中秋,作「湖石蜀葵鳳仙圖」
						孟冬,作「松石羅漢圖」軸
						仲冬,作「山水」軸
			王鑑	36		成舉人
						夏日,寫〈南山晚翠圖冊〉
			張學曾			作「秋景山水」
崇禎七年	甲戌	1634	董其昌	80		仲春既望,題米友仁「雲山墨戲圖」
						六月,「仿董源雲山圖」軸
						初冬,題王時敏「擬倪瓚春林山影圖」軸
			程嘉燧	70		八月既望,作「山水」軸

			臘月，上泰山		《蓮鬚閣集》，卷十六，頁 19（後頁）
《宋元明清書畫家年表》，頁 221	張穆	27	踰嶺北遊		《鐵橋集·張穆傳》，頁 2（後頁）
《宋元明清書畫家年表》，頁 220			曾至麻城		《鐵橋集》，附錄，頁 4（後頁）
《壯陶閣書畫錄》，卷十三，頁 49	大汕	1		生	《十七世紀廣南之新史料》，頁 7
《書畫鑑影》，卷二十三，頁 1					
"*Chinese Painting*", vol. Ⅵ, pl. 282A					
《支那南畫大成》，第三卷，圖版 81A					
《式古堂畫考》，卷三，頁 321					
《陳洪綬年譜》，頁 46					
《陳洪綬年譜》，頁 46					
"*In Pursuit of Antiquity*", pl.6					
《宋元明清書畫家年表》，頁 220					
《中國名畫集》，第五冊					
《畫中九友山水冊》					
《式古堂畫考》，卷三，頁 244	黎遂球	33	過錢塘		《蓮鬚閣集》，卷十三，頁 33
《支那南畫大成》續集四，圖版 28B			飲於西湖，三月廿日至廿四日，遊西山		《蓮鬚閣集》，卷十六，頁 2（後頁）
《書畫鑑影》，卷二十三，頁 1（後頁）					
《支那南畫大成》，第十一卷，圖版 61			四月，從京師出，至金陵		《蓮鬚閣集》，卷十六，頁 23

			卞文瑜			小春，作〈仿古山水冊〉（8頁）
						秋日，作「山水」軸
			王時敏	43		春日，「仿黃公望富春山圖」卷
			邵彌			春三月，作「泉壑寄思圖」軸
						春三月上浣，「仿趙孟頫泉隱圖」卷
						陽月，作「溪山泛艇」
						「仿倪瓚墨竹圖」
			陳洪綬	37	是年，寓杭州	
						十月，在西子湖畔作古佛
			高簡	1		生
			高層雲	1		生
崇禎八年	乙亥	1635	董其昌	81	子月，泛舟春申之浦	作「山水」卷
						春，過王時敏掃花菴，觀所藏之〈宋元畫冊〉
						三月，題楊文驄「設色山水」卷
						五月，重觀並題辛酉(1621) 所作「擬王蒙雲山小隱圖」卷
						作「關山雪霽」卷
			程嘉燧	71		秋七月，作「松石圖」卷
						八月，「仿倪瓚山水」軸
						作「松林江山」卷
			卞文瑜			仲春，作「淺絳山水」軸

48

《虛齋名畫錄》，卷三，頁 6（後頁）~7（後頁）			四月九日，罷公車，出都，至徐州 四月廿二日，渡黃河	《蓮鬚閣集》，卷十六，頁 31
《穰梨館過眼錄》，卷二十九，頁 9				
《古緣萃錄》，卷七，頁 15（後頁）	張穆	28	遊仙華山	《鐵橋集》，補遺，卷一，頁 4
《中國名畫集》，第四冊				
《穰梨館過眼錄》，卷二十九，頁 13（後頁）				
《萱暉堂書畫錄》，畫部，頁 225（後頁）				
《宋元明清書畫家年表》，頁 222				
《陳洪綬年譜》，頁 49				
《陳洪綬年譜》，頁 48				
《歷代名人年譜》				
《歷代名人年譜》				
《湘管齋寓賞編》，卷六，頁 424	張穆	29	嘗至京口，過豐城	《鐵橋集》，附錄，頁 5
《聽颿樓書畫續記》，續上，頁 526			是年，還抵東莞茶山	《鐵橋集·張穆傳》，頁 3（後頁）
《嶽雪樓書畫錄》，卷五，頁 14（後頁）				
《聽颿樓書畫續記》，續下，頁 605				
《宋元明清書畫家年表》，頁 223				
《虛齋名畫錄》，卷八，頁 55				
《吳越所見書畫錄》，卷四，頁 79				
"*Chinese Painting*", vol. Ⅵ, pl. 292				
《穰梨館過眼錄》，卷二十九，頁 9（後頁）				

年號	干支	西元	畫家	年齡		活動
			王時敏	44		五月，作「江山蕭寺圖」卷
			邵彌			秋前一日，作「莧茶觀瀑圖」軸
						冬十一月，作〈梅花冊〉(8頁)
						冬十二月上浣，作「山水」軸
			楊文驄	39		春日，作「設色山水」卷
						七月十五日，跋管道昇「墨竹圖」
					中秋，在西湖	舟中作「山水」軸
						作「贈別潭公山水」卷
			陳洪綬	38		春，作「喬松仙壽圖」
						十一月朔，作「冰壺秋色圖」
崇禎九年	丙子	1636	董其昌	82		首春五日，題楊文驄「山水」軸
						三月，題仇英「明皇幸蜀圖」卷
						重九前二日，「仿范寬山水」軸
						九月，題楊文驄「祝陳白庵壽山水」卷
						作「山水」軸
						是年卒
			王時敏	45		夏日，作「秋江待渡」扇面

《考槃社支那名畫選》，第一集，圖版 32					
《風滿樓書畫錄》，卷四，頁 51（後頁）					
《明邵瓜疇梅花冊》					
《紅豆樹館書畫記》，卷八，頁 46（後頁）					
《嶽雪樓書畫錄》，卷五，頁 14（後頁）					
《式古堂畫考》，卷四，頁 147					
《紅豆樹館書畫記》，卷八，頁 37（後頁）					
《宋元明清書畫家年表》，頁 223					
"*Proceedings of the International Symposium on Chinese Painting*", III, pl. 32					
《陳洪綬年譜》，頁 52					
			是年，粵東饑，以畫賑濟，存活甚衆		《蓮鬚閣集》，卷首，頁 16（後頁）
《書畫鑑影》，卷二十二，頁 14	黎遂球	35	臘月，重過閶門		《蓮鬚閣集》，卷九，頁 2（後頁）
《吳越所見書畫錄》，卷四，頁 22	薛始亨	20	秋九月，謁在犙和尚於南海寶象林		《南枝堂稿》，頁 30
《大觀錄》，卷十九，頁 33（後頁）					
《虛齋名畫錄》，卷四，頁 51（後頁）	吳韋	1		生	《嶺南畫徵略》，卷三，頁 2
《虛齋名畫錄》，卷八，頁 48（後頁）					
《明史》，卷二八八					
"*Portifolio of Chinese Painting in the Museum（Yüan to Ch'ing Periods）*", pl. 110					

			邵彌			「仿黃公望山水」
						夏四月，作「山水」卷
						冬十一月，作「山水」扇面
						作〈東南名勝圖冊〉
			蕭雲從	41	在金陵	
			楊文驄	40		元日，作「山水」軸
						秋日，作「祝陳白庵壽山水」卷
			王鑑	39	訪董其昌於雲間	獲睹趙孟頫「鵲華秋色圖」卷
			萬壽祺	34		長至，作「壽星圖」軸
崇禎十年	丁丑	1637	程嘉燧	73		仲冬，作「山水」扇面
			卞文瑜			端陽，「仿管道昇山樓繡佛圖」
			沈顥	52		仲春，作「山水圖」
			王時敏	46		子月，作「山水」軸
						春日，作「雨夜止宿圖」軸
						初冬，「仿王蒙古木竹石圖」軸
			邵彌			六月，作「貽鶴圖」軸
			楊文驄	41		十月，題沈士充「長江萬里圖」長卷
			王鑑	40	罷官歸，構屋於弇山園址。王時敏曾過訪，題其額曰染香，因號染香庵主	
			張學曾		春日，在長安邸中	寫〈杜甫秋興詩意冊〉
			萬壽祺	35	卜居吳門	

"*Restless of Landscape*", pl. 39					
《風滿樓書畫錄》，卷三，頁 31					
《吳梅邨畫中九友畫筐》					
《宋元明清書畫家年表》，頁 224					
《蕭雲從年譜》，頁 2					
《書畫鑑影》，卷二十二，頁 13（後頁）					
《虛齋名畫錄》，卷四，頁 50					
《宋元明清書畫家年表》，頁 224					
《紅豆樹館書畫記》，卷八，頁 57（後頁）					
《故宮週刊》，第六期，第三版	黎遂球	36	是年南還		《蓮鬚閣集》，卷十，頁 8
《韞輝齋藏唐宋以來名畫集》，圖版 102	光鷟	1		三月廿一日生	《歷代名人年譜總目》，頁 287
《聽颿樓書畫記》，卷五，頁 437					
《韞輝齋藏唐宋以來名畫集》，圖版 105					
《吳越所見書畫錄》，卷六，頁 57（後頁）					
《中國名畫集》，第五冊					
《韞輝齋藏唐宋以來名畫集》，圖版 98					
《書畫鑑影》，卷八，頁 18					
《宋元明清書畫家年表》，頁 225					
《虛齋名畫錄》，卷十三，頁 9～11（後頁）					
《宋元明清書畫家年表》，頁 225					

崇禎十一年	戊寅	1638	程嘉燧	74		題方從義「仿米家山水」卷
						作「秋林策蹇扇」
			沈顥	53		孟冬,作〈山水冊〉(22 頁)
			王時敏	47		秋,「仿黃公望山水」
			邵彌			四月十一日,作「山牕悟語圖」軸
						作〈山水冊〉
			楊文驄	42		仲春,作「空谷長嘯圖」軸
						夏六月,作「山水」扇面
						中秋前三日,作「深谷吟秋圖」軸
						十二月,寫「蘭竹」軸
						作「風雨歸帆」
						「仿馬遠山水」
			王鑑	41		正月,仿董源筆意,作「溪山深秀」軸
						春,「仿黃公望山水」軸
						仲春,作〈仿宋人山水冊〉(12 頁)
			陳洪綬	41		孟春,作「壽者僊人圖」軸
						仲夏,作「秋林晚泊圖」
						孟夏,畫扇面
						八月二日,作「宣文君授經圖」軸
			冒襄	28		爲方以智作「茅亭秋思圖」

《辛丑銷夏記》，卷四，頁 9				
《宋元明清書畫家年表》，頁 227				
《穰梨館過眼續錄》，卷十二，頁 1 ～3（後頁）				
《明清繪畫展覽》				
《虛齋名畫錄》，卷八，頁 61（後頁）				
"*The Restless Landscape*", pl. 19				
《支那南畫大成》，第十一卷，圖版 76				
《吳梅邨畫中九友畫箑》				
《中國名畫》，第八集				
《故宮書畫錄》，卷五，頁 476				
"*Chinese Painting*", vol. Ⅵ, pl. 304A				
"*Chinese Painting*", vol. Ⅵ, pl. 304B				
《神州大觀》，第七號				
《神州大觀》，第二號				
《書畫鑑影》，卷十六，頁 28				
《中國名畫集》，第四冊				
《聽颿樓書畫續記》，續下，頁 655				
《陳洪綬年譜》，頁 55				
"*Fantastics and Eccentrics in Chinese Painting*", pl. 8				
《宋元明清書畫家年表》，頁 226				

崇禎十二年	己卯	1639	程嘉燧	75		正月，作〈山水冊〉（10頁）
						夏五月，作「柳堤款馬圖」軸
			卞文瑜			作「拂水山莊圖」
						作「採梅扇」
			蕭雲從	44		陽月，題李昭道「山水」卷
			邵彌			初夏，作〈仿古畫冊〉（10頁）
			楊文驄	43		六月，題王茗醉「石湖上方」卷
			王鑑	42	小春，在虎邱	作「山水」軸
						春初，作「山水」軸
						九秋，「臨沈周仿元季四大家樹法」軸
						九月，作「秋山圖」軸
			鄭元勳	42		初夏，題張學曾〈寫杜甫秋興詩意冊〉
			陳洪綬	42		春，作「桃子」軸
						秋杪，「摹李公麟乞士圖」
						暮冬，爲張深之〈西廂〉祕本作插圖六幅
					此頃，第二次沿運河北上，足跡所至，有邵伯湖、淮上、清江浦、桃源、山東、南旺、德州等地	
						是年，爲孟稱舜〈嬌紅記〉作插圖四幅

《故宮書畫錄》，卷六，頁76	黎遂球	37	孟冬，將上公車，偕黎邦瑊謝長文等過訪何吾騶於海曲		《元氣堂詩集》，卷中，頁30（後頁）
《天津市藝術博物館藏畫集》續集，圖版64					
	袁登道			初夏，作「山水」軸	《明清廣東名家山水畫展》，圖版6
《宋元明清書畫家年表》，頁228					
《宋元明清書畫家年表》，頁228					
《聽颿樓書畫記》，卷一，頁25					
《遐菴清祕錄》，卷二，頁181（後頁）					
《湘管齋寓賞編》，卷五，頁361					
《書畫鑑影》，卷二十三，頁5（後頁）					
《中國名畫》，第十八集					
《吳越所見書畫錄》，卷六，頁48（後頁）					
《故宮名畫選萃》，圖版44					
《虛齋名畫錄》，卷十三，頁15					
《穰梨館過眼錄》，卷三十二，頁3（後頁）					
《陳洪綬年譜》，頁58					
《陳洪綬年譜》，頁58					
《陳洪綬年譜》，頁60～62					
《陳洪綬年譜》，頁62					

			萬壽祺	37	春正月，在淮陰新城	
崇禎十三年	庚辰	1640	程嘉燧	76		春，作「山水」冊頁
						二月，作「山水」軸
						春三月，作〈山水冊〉（10頁）
						春三月，作「騎驢秋野圖」
					歸新安	作「還硯圖」
			邵彌			秋七月，作「雲山平遠圖」卷
						陽月，作〈仿古山水冊〉（10頁）
						作「秋林書屋」扇面
			楊文驄	44		二月，作「山水」軸
						夏日，作「九峯三泖圖」卷
			陳洪綬	43	春仲，客燕京	「臨丁雲鵬祖師待詔圖」卷
崇禎十四年	辛巳	1641	程嘉燧	77		冬十月，作「山水」軸
			卞文瑜			春日，作「山水」卷

出處	姓名	年齡	事蹟	出處
《隰西草堂集拾遺》，頁1（後頁）				
"Chinese Painting", vol. VI, pl. 293	黎遂球	38	五月，送萬壽祺就徵，渡江北上，至揚州	《蓮鬚閣集》，卷十六，頁5
《穰梨館過眼錄》，卷二十九，頁13			五月既望，在揚州與冒襄及萬壽祺等集於鄭元勳之影園	《蓮鬚閣集》，卷十，頁10（後頁）
《故宮書畫錄》，卷六，頁77				
《聽颿樓書畫記》，卷四，頁335			六月廿二日，遊焦山	《蓮鬚閣集》，卷十六，頁5（後頁）
《域外所藏中國古畫集》之七，圖版28～30			立秋後三日，遊惠山	《蓮鬚閣集》，卷十六，頁7（後頁）
《虛齋名畫錄》，卷十三，頁16～17			是年，公車北上	《蓮鬚閣集》，卷十六，頁22
《宋元明清書畫家年表》，頁229			罷公車，出都南還	《蓮鬚閣集》，卷三，頁17（後頁）
《木扉藏畫考評》，圖版21			十月廿三日，舟過西湖	《蓮鬚閣集》，卷二十一，頁1
《書畫鑑影》，卷八，頁19（後頁）	黎邦瑊		春日，同歐啓圖、何吾騶等渡石門	《元氣堂詩集》，卷中，頁32
《穰梨館過眼錄》，卷三十二，頁4（後頁）	袁登道		上巳，作「雲深飛瀑圖」	《廣東名畫家選集》，圖版14
			作「山水」卷	《宋元明清書畫家年表》，頁229
《支那南畫大成》，第九卷，圖版197	張萱	84	卒	《藝林叢錄》，第三編，頁43
《韞輝齋藏唐宋以來名畫集》，圖版103～104	伍瑞隆	57	此頃在京師，與金堡、周亮工等結詩社	《讀畫錄》，卷一

			鄭元勳	44		初秋，重題辛未(1631)「臨沈周山水」軸
			陳洪綬	44	暮春，在長安	作「人物」軸
						五月，作「眞佛」軸
					暮秋，在京師	作「山水」軸
			萬壽祺	39	九日，汎平江	
崇禎十五年	壬午	1642	程嘉燧	78		三月下浣，「法倪瓚山水」軸
						十月，作「疏林遠岫圖」軸
			王時敏	51		十月十二夜，作「山水」軸
			邵彌			春季，作「秋聲圖」卷
						夏，續成山水卷
						作「松岩高士」扇面
			楊文驄	46	春仲，在甌江	作「仙人村塢圖」軸
						八月望日，作「山水」軸
						九秋，作「月林圖」卷
						十月，「仿董源山水」軸
			王鑑	45		小春，「仿巨然山水」軸
			陳洪綬	45	在京師	
			萬壽祺	40		九月，作「古木寒泉圖」軸
					冬，歸彭城	

資料來源	人名	年齡	事蹟	事蹟	資料來源
《蘇州博物館藏畫集》，圖版29	黎遂球	39		九月既望，寫山水圖送區啓圖北上	《廣東名畫家選集》，圖版9
《穰梨館過眼續錄》，卷十一，頁13					
《陳洪綬年譜》，頁67					
《陳洪綬年譜》，頁67					
《隰西草堂詩集》，卷五，頁2（後頁）					
《文人畫選》，第一輯，第七冊，圖版3	伍瑞隆	58		初夏，作「牡丹圖」	《廣東名畫家選集》，圖版11
《虛齋名畫續錄》，卷二，頁47	薛始亨	26	與陳子升在偃湖結詩社		《南枝堂稿》，頁33
《支那南畫大成》，第十卷，圖版19	大汕	10	秋，舟入端溪		《離六堂近稿》，頁8
《神州大觀》，第七號					
《遐菴清祕錄》，卷二，頁178（後頁）					
《宋元明清書畫家年表》，頁231					
《韞輝齋藏唐宋以來名畫集》，圖版97					
《紅豆樹館書畫記》，卷八，頁38					
《穰梨館過眼錄》，卷二十七，頁10（後頁）					
《穰梨館過眼錄》，卷二十七，頁11（後頁）					
《吳越所見書畫錄》，卷六，頁51（後頁）					
《陳洪綬年譜》，頁73					
《虛齋名畫續錄》，卷二，頁80					
《隰西草堂文集》，卷一，頁2（後頁）					

崇禎十六年	癸未	1643	程嘉燧	79		作「林亭高話圖」
						作〈山水小景冊〉
						作〈水墨山水冊〉
					十二月，在新安	卒
			蕭雲從	48		十日，作「山水」軸
			楊文驄	47		仲秋，「仿沈周山水」軸
						作「江山孤亭圖」
						「仿倪瓚疏林茅屋圖」
						霜降前一日，「仿倪瓚山水」軸
			鄭元勳	46		登進士
			陳洪綬	46	孟秋，過天津	舟中作「飲酒讀騷圖」
					秋，自武城出發，經南旺、夏鎮、宿遷、揚州、長江、吳江，抵諸暨	
			萬壽祺	41	居京口	
崇禎十七年 順治元年	甲申	1644	卞文瑜		清和，在寒山蝴蝶寢	作〈山水冊〉（12頁）
						冬日，作「山水」軸
			王時敏	53		小春，作「山水」
			蕭雲從	49		作「春島奇樹圖」
			楊文驄	48		六月，作「荳花棚下圖」
						陽月望後，重題「荳花棚下圖」
			陳洪綬	47	此頃，棲遲吳越間	
			萬壽祺	42	秋，渡清河	

《宋元明清書畫家年表》，頁232	彭滋 陳士忠		與薛始亨別	作「墨蘭」卷	《南枝堂稿》，頁8（後頁）《廣東文物》上冊，卷二，圖版175
《過雲樓書畫錄》，卷五，頁18					
《自怡悅齋書畫錄》，卷十三，頁20	黎遂球	41	正月晦，舟上南康		《蓮鬚閣集》，卷七，頁18（後頁）
《宋元明清書畫家年表》，頁232	張穆	37	遊龍潭峽山		《鐵橋集》，補遺，卷二，頁12（後頁）
《蕭雲從年譜》，頁4			三月吉，遊維揚	作「牡丹」卷	《左庵一得初錄》，頁13
"The Restless Landscape", pl. 57	吳韋	8		此頃，已能繪畫	《嶺南畫徵略》，卷三，頁1（後頁）
《宋元明清書畫家年表》，頁234	張家玉			登進士	《嶺南畫徵略》，卷三，頁3（後頁）
《宋元明清書畫家年表》，頁234 《中國名畫集》，第四冊					
《宋元明清書畫家年表》，頁233 《陳洪綬年譜》，頁74					
《陳洪綬年譜》，頁75～77					
《隰西草堂文集》，卷一，頁2（後頁）					
《紅豆樹館書畫記》，卷六，頁103～106	彭睿壦			暮春，作「竹石圖」	《廣東歷代名家繪畫》，圖版12
《支那南畫大成》，第九卷，圖版110					
《聽颿樓書畫續記》，續上，頁646					
《宋元明清書畫家年表》，頁237					
《神州大觀》，第十六號					
《神州大觀》，第十六號					
《宋元明清書畫家年表》，頁236					
《隰西草堂詩集》，卷五，頁3（後頁）					

			吳偉業	36		此頃，自經不死
弘光元年 隆武元年 順治二年	乙酉	1645	卞文瑜			清和，作〈山水冊〉（10頁）
			蕭雲從	50		冬日，作〈山水冊〉（12頁）
						中秋七日，題「離騷圖」
			楊文驄	49		卒
			王鑑	48		春日，「仿巨然溪山深秀圖」
						春，三月，「仿巨然浮烟遠岫圖」軸
			張學曾			新秋，作「蘭竹」扇面
			陳洪綬	48	仲春，在紹興龍山	作〈設色畫冊〉（10頁）
						端陽，作「鍾馗圖」
						秋日，作「雷峰西照小景」
			萬壽祺	43	秋，避地斜江，後至虎丘	
			吳偉業	37		清和，作「山水」冊頁
隆武二年 紹武元年 順治三年	丙戌	1646	卞文瑜			上巳前二日，「仿董源山水」軸
			陳洪綬	49		春盡，作「葛洪移家圖」
					四月，舟次錢塘	作「山水」軸
						仲夏，作「彌勒佛像」軸
						冬日，作〈設色畫冊〉（8頁）
						作「龍王送子圖」
						此頃，作「桃源圖」

《宋元明清書畫家年表》，頁 236					
《卞潤甫山水冊》	張穆	39	冬杪，在福州		《鐵橋集》，補遺，卷一，頁 6
《一角編》乙冊，頁 16	陳子升	32	是 年 赴閩,閩陷,奔謁行在於邕州		《中洲草堂遺集》，頁 6
《蕭雲從年譜》，頁 4					
《明史》，卷二七七 《支那南畫大成》續集四，圖版 54					
《萱暉堂書畫錄》，畫部，頁 159（後頁）					
《紅豆樹館書畫記》，卷七，頁 21（後頁）					
《陳洪綬年譜》，頁 83					
《陳洪綬年譜》，頁 84					
《陳洪綬年譜》，頁 88					
《隰西草堂集拾遺》，頁 2（後頁）					
《中國名畫》，第二十九集					
《支那南畫大成》，第十一卷，圖版 78	黎遂球	44		十月四日，卒於虔州	《蓮鬚閣集》，卷首，頁 14（後頁）
《陳洪綬年譜》，頁 89	薛始亨	30	遭世大亂,初居羊城,鼎甲後返龍江		《南枝堂稿》，頁 4
《古緣萃錄》，卷七，頁 2					
《支那南畫大成》，第七卷，圖版 77B					
《陳洪綬年譜》，頁 98					
《宋元明清書畫家年表》，頁 240					
《陳洪綬年譜》，頁 98					

					是年，移居薄塢	
					是年，逃命山谷，薙髮為僧，始號悔遲	
			萬壽祺	44		四月廿有二日，作「高松幽岑圖」軸
			吳偉業	38		秋日，仿王蒙筆意，作「設色山水」卷
永曆元年 順治四年	丁亥	1647	沈顥	62		作「杏岩獨步」扇面
			王時敏	56		小春，作「山色水光圖」軸
						長夏，作〈山水冊〉（10頁）
						菊月，作〈仿古山水冊〉（10頁）
					邀吳偉業西田看菊	
			王鑑	50		「仿吳鎮山水圖」
			陳洪綬	50	三月，移家紹興	
永曆二年 順治五年	戊子	1648	卞文瑜			春日，作「山居春晏圖」軸
						清明，寫「山水」軸
			王時敏	57		端陽月，「仿黃公望山水」軸
						夏日，作「山水」軸
			蕭雲從	53		暮春，作〈太平山水圖冊〉
						冬杪，作「疎林曳杖圖」軸
			陳洪綬	51		谷日，作「枯木竹石圖」

《陳洪綬年譜》，頁96					
《宋元明清書畫家年表》，頁240					
《域外所藏中國古畫集》之七，圖版5					
《穰梨館過眼續錄》，卷十四，頁10（後頁）					
《宋元明清書畫家年表》，頁241	張穆 深度	41	移居橋西	秋七月，寫「山水」長卷	《鐵橋集》，附錄，頁5
《支那南畫大成》，第十四卷，圖版102					《廣東歷代名家繪畫》，圖版51
《吳越所見書畫錄》，卷六，頁59（後頁）	張家玉		十月，戰死於增城		《鐵橋集·張穆傳》，頁3
《聽颿樓書畫記》，卷五，頁395	陳恭尹	17	九月，聞父邦彥在廣州就義，易服逃出，父友增城湛粹遣舟迎至新塘		《獨漉堂全集》，附「年譜」，頁6（後頁）
《宋元明清書畫家年表》，頁241					
《宋元明清書畫家年表》，頁241					
《陳洪綬年譜》，頁102					
《中國名畫集》，第四冊	張穆	42	避地雁田		《鐵橋集》，附錄，頁5
"The Restless Landscape", pl. 40			三月後，移居新沙		《鐵橋集·張穆傳》頁3（後頁）
《古緣萃錄》，卷七，頁17	薛始亨	32	暮春，在羊城		《南枝堂稿》，頁21
《神州大觀》續編，第六集				秋，寫「墨竹」扇面	《南枝堂稿》，書首
《蕭雲從年譜》，頁6	陳恭尹	18	夏，詣肇慶行在，為父請血蔭，諡忠愍公		《獨漉堂全集》，附「年譜」，頁7
《天津市藝術博物館藏畫集》續集，圖版84	大汕	16	是年薙髮為僧		《十七世紀廣南之新史料》，頁8
《陳洪綬年譜》，頁105	陳士忠			作「雲山古寺圖」	陳耀邦先生藏

年代	干支	西元	人物	年齡	事蹟	作品
			萬壽祺	46	仲冬，徙宅於浦西，築隰西草堂	
			吳偉業	40		春日，題王鑑「臨董源瀟湘圖」軸
			冒襄	38		作「秋興詩意圖」
永曆三年 順治六年	己丑	1649	卞文瑜			小春，「仿吳鎮山水」
			王時敏	58		清和，「仿黃公望山水」軸
						六月，作「秋山白雲圖」
			蕭雲從	54		寒食日，作「青山高隱圖」卷
			王鑑	52	冬十月，浪遊武陵	作「元四家靈氣」軸
			陳洪綬	52	正月，至杭州，寓吳山	
						此頃，作「西湖垂柳圖」
						仲冬，作「生魯居士四樂圖」卷
						仲冬，作「香山四樂圖」卷
			萬壽祺	47	季夏，在碭縣	
永曆四年 順治七年	庚寅	1650	王時敏	59		初冬，作「釣隱圖」冊頁
					構西廬，延卞文瑜畫壁，自作詞記之	
			蕭雲從	55		二月廿五夜，題舊作「松竹茅簷」扇面
						除夕，作「雪景」軸
			王鑑	53		「仿劉完菴夏山欲雨圖」軸
			張學曾			作「山水圖」
			陳洪綬	53		仲夏，作「秋林晚泊圖」
						秋，作「鬭草士女圖」軸

《隝西草堂詩集》，卷二，頁5					
《吳越所見書畫錄》，卷六，頁46					
《宋元明淸書畫家年表》，頁242					
《虛齋名畫錄》，卷十一，頁35（後頁） 《神洲大觀》，第二號	薛始亨	33	在崧臺與鄺露別，是年曾至廣州赴肇慶行在		《南枝堂稿》，頁17（後頁） 《天然和尙年譜》，頁32
《吳越所見書畫錄》，卷六，頁58（後頁）	屈大均	20			《翁山文外》，卷七
《木扉藏畫考評》，圖版19	陳恭尹	19	居肇慶，冬，假歸，與鄧潔林等八人倡義正會於順德龍山		《獨漉堂全集》，附「年譜」，頁8
《吳越所見書畫錄》，卷六，頁49					
《陳洪綬年譜》，頁106					
《陳洪綬年譜》，頁107					
《千巖萬壑》，II，圖版5					
《偉大的藝術傳統圖錄》，第十輯，圖版7、8					
《藝林叢錄》，第十編，圖版197					
《紅豆樹館書畫記》，卷七，頁35（後頁） 《宋元明淸書畫家年表》，頁245	張穆	44	中秋，在惠城		《鐵橋集》，附錄，頁5
	薛始亨	34	除夕，旅次花田		《南枝堂稿》，頁18
《蕭雲從年譜》，頁7	屈大均	21	二月，清兵圍廣州，削髮爲僧，事函昰於雷峯		《嶺南文物》，(〈民族詩人屈大均〉)
《蕭雲從年譜》，頁7	陳恭尹	20	是年，避亂於西樵		《獨漉堂全集》，附「年譜」，頁10
《吳越所見書畫錄》，卷六，頁48					
《宋元明淸書畫家年表》，頁245 《陳洪綬年譜》，頁111					
《嶽雪樓書畫錄》，卷五，頁3（後頁）					

						秋，作「折梅仕女圖」
						冬，作「歸去來圖」卷
			萬壽祺	48		春，跋翁壽如〈山水冊〉
			吳偉業	42		九秋，作「山水」軸
						作「山水圖」
永曆五年	辛卯	1651	卞文瑜			暮春，作「山水」軸
順治八年			王時敏	60		夏日，「仿黃公望山水」軸
						冬，作「山水」冊頁
			蕭雲從	56	夏初，在金陵，遊鍾山	
			陳洪綬	54		春日，作「人物」軸
					四月，遊西湖及吳山	
						此頃，作「溪山清夏」卷
						仲秋，作「設色辛夷花圖」軸
						中秋，為沈顥作〈隱居十六觀圖冊〉
						暮秋，得文徵明畫一幅
						暮秋，作「梅竹」卷
						暮秋，作〈博古葉子〉一本（48頁）
						孟冬，作「花卉山鳥圖」卷
						是年，為周亮工作大小橫直幅42件
						是年，為楊猶龍作畫數幅
			萬壽祺	49	春，至姑孰	

參考資料	姓名	歲	事跡		參考資料
《中國名畫》，第二十七集 《陳老蓮歸去來圖卷》 《隰西草堂集拾遺》，頁 3（後頁） 《支那南畫大成》，第十卷，圖版 3A 《宋元明清書畫家年表》，頁 245					
《虛齋名畫錄》，卷八，頁 58（後頁）	薛始亨	35	是年以後，隱支丘，不求聞達		《南枝堂稿》，頁 1～3（後頁）
《聽颿樓書畫記》，卷五，頁 399	陳恭尹	21	春，築幾樓於西樵之寒瀑洞。嘗於此項易僧裝過新塘哭外舅湛粹		《獨漉堂全集》，附「年譜」，頁 10（後頁）
《虛齋名畫錄》，卷十五，頁 1（後頁）					
《蕭雲從年譜》，頁 8			秋，遊閩		《獨漉堂全集》，附「年譜」，頁 10（後頁）
《陳洪綬年譜》，頁 116					
《陳洪綬年譜》，頁 116					
《陳洪綬年譜》，頁 117					
《陳洪綬年譜》，頁 121					
《明陳章侯隱居十六觀》					
《支那南畫大成》，第十六卷，圖版 44					
《湘管齋寓賞編》，卷六，頁 438					
《陳洪綬年譜》，頁 123					
《支那南畫大成》，第十六卷，圖版 45					
《陳洪綬年譜》，頁 126					
《陳洪綬年譜》，頁 127					
《隰西草堂文集》，卷二，頁 7					

				秋，在淮安	作「秋江別思」卷
					十月廿二日，作「南澗」二圖
永曆六年	壬辰	1652	卞文瑜		秋日，「仿巨然山水」軸
順治九年			王時敏	61	首春，作〈仿古山水冊〉（12頁）
					花朝，題新作〈仿古山水冊〉
				清和月，舟次松陵	作〈山水冊〉（6頁）
			蕭雲從	57	中秋，作「雲開南嶽圖」軸
					作「秋林出雲」卷
					作「雪岳讀書圖」
			邵彌		三月，作「山水圖」
			王鑑	55	春日，〈仿宋元袖珍冊〉（10頁）
				夏六月，避暑弇山	「仿宋人巨幅」軸
					新秋，作〈仿古山水冊〉（10頁）
					中秋後三日，題邵彌〈六景六題冊〉
			陳洪綬	55	作「白描羅漢」卷
				歸故里	卒
			萬壽祺	50	春，自江北到吳郡
					乞徐枋作「草堂圖」
				六月十三日，在揚州	是年卒
			吳偉業	44	三月下浣，作「南湖春雨圖」軸

《宋元明清書畫家年表》，頁 246 《至樂樓書畫錄》，頁 57（後頁）					
《虛齋名畫錄》，卷八，頁 58（後頁）	陳恭尹	22	春，自閩之江西，登匡廬		《獨漉堂全集》，附「年譜」，頁 11（後頁）
《虛齋名畫錄》，卷十四，頁 1～3（後頁）			秋，泛彭蠡而下，止於杭州西湖		《獨漉堂全集》，附「年譜」，頁 11（後頁）
《虛齋名畫錄》，卷十四，頁 4（後頁）					
《藤花亭書畫跋》，卷三，頁 47（後頁）					
《日本文人畫》，圖版丁					
《穰梨館過眼續錄》，卷十三，頁 8（後頁）					
《宋元明清書畫家年表》，頁 248					
"Chinese Painting: Leading Masters and Principle", VI, pl. 282B					
《吳越所見書畫錄》，卷六，頁 54					
《穰梨館過眼錄》，卷三十七，頁 25					
《虛齋名畫錄》，卷十四，頁 21（後頁）～23					
《吳越所見書畫錄》，卷五，頁 72					
《陳洪綬年譜》，頁 129					
《陳洪綬年譜》，頁 130					
《隰西草堂集拾遺》，頁 3（後頁）					
《宋元明清書畫家年表》，頁 247					
《蓮鬚閣集》，卷二十五，頁 11（後頁）					
《吳越所見書畫錄》，卷五，頁 77					

永曆七年 順治十年	癸巳	1653	卞文瑜			夏日，寫〈摹古山水冊〉（20頁）
						新秋，「仿董源山水」軸
						新秋，作〈仿古山水冊〉
			沈顥	68	初夏，訪道，入東山	
						秋禊日，作「西樓雅集圖」卷
			王時敏	62		端陽，作「端午景圖」軸
						九秋，作「山水圖」
			王鑑	56		夏仲，作「水墨山水」軸
			吳偉業	45	春，禊飲虎丘	
						皋月朔日，題王時敏「菖蒲石壽圖」卷
永曆八年 順治十一年	甲午	1654	卞文瑜			清和，作〈蘇臺十景冊〉
			沈顥	69		作「江山深秀」扇面
			王時敏	63		春日，作「山水圖」
			蕭雲從	59		正月廿七日，作「山水」長卷
			王鑑	57		新秋，「臨巨然筆意」軸
						秋初，「仿吳鎮山水」軸
			吳偉業	46		作「山水」扇面
永曆九年 順治十二年	乙未	1655				
			王鑑	58	浪遊歷下	作「雲壑松陰圖」軸
			張學曾			仲冬，「仿董源山水」軸

《故宮書畫錄》，卷六，頁84	張穆	47	是年，卜築東溪		《鐵橋集・張穆傳》，頁4
《支那南畫大成》，第九卷，圖版……B	陳恭尹	23	自杭州至蘇州，因歷江寧寧國道陽羨還杭州		《獨漉堂全集》，附「年譜」，頁12
《古緣萃錄》，卷六，頁21（後頁）					
《穰梨館過眼錄》，卷三十五，頁8			冬，南歸		《獨漉堂全集》，附「年譜」，頁12
《穰梨館過眼錄》，卷三十五，頁8					
《虛齋名畫錄》，卷九，頁3（後頁）					
"Chinese Painting: Leading Masters and Principle", VI, pl. 338A					
《吳越所見書畫錄》，卷六，頁49（後頁）					
《藝林叢錄》，第八編，頁187					
《穰梨館過眼續錄》，卷十四，頁5					
《故宮書畫錄》，卷六，頁86	陳恭尹	24	春，歸自吳越，仍止西樵夏，僦居新塘		《獨漉堂全集》，附「年譜」，頁13（後頁） 《獨漉堂全集》，附「年譜」，頁13（後頁）
《宋元明清書畫家年表》，頁250					
"Chinese Painting: Leading Masters and Principle", VI, pl. 338B					
《蕭尺木山水神品》					
《萱暉堂書畫錄》，畫部，頁159（後頁）					
《左庵一得續錄》，頁11					
《宋元明清書畫家年表》，頁250					
	陳恭尹	25	與蔡陞訪何絳於羊額，結廬讀書		《獨漉堂全集》，附「年譜」，頁13（後頁）
《虛齋名畫錄》，卷九，頁5					
《虛齋名畫錄》，卷八，頁55					

			吳偉業	47	長至日，在燕邸	作「雲山泉樹圖」軸
永曆十年 順治十三年	丙申	1656	王時敏	65		秋日，「仿黃公望筆意山水」卷
			蕭雲從	61		元旦，作「雲台疏樹圖」卷
						元日至人日，作〈山水冊〉（12幅）
					春仲，就棹宛陵，與友登白	獲僧淨儒示所作「歸寓一元圖」
					雲巔，至奉聖禪房	
			王鑑	59	歸鳩江後	自作「歸寓一元圖」卷 春初，「仿王蒙山水」軸
			張學曾			仲春，題王鑑「仿王蒙山水」軸
					寓吳門西禪寺	長至前，「仿倪瓚山水」軸
			吳偉業	48		九秋，作「山水」冊頁三幅
						作「桃源圖」卷
永曆十一年 順治十四年	丁酉	1657	王時敏	66		端陽，作「花卉戲墨」
						重五，作「缾花圖」軸
						夏日，題周臣「漁邨圖」卷
						秋日，作「山水」軸
						孟秋，作「寫意山水」扇面
						作〈仿古山水冊〉（7頁）
			蕭雲從	62		寒食，續成壬辰(1652)所作「秋林出雲」卷

《中國名畫集》，第五冊					
《西廬老人仿大癡設色卷》					
《蕭雲從年譜》，頁9	張穆	50		作「四馬圖」	《宋元明清書畫家年表》，頁 252
《支那南畫大成》，第十一卷，圖版146	屈大均	27	踰嶺北遊，入越讀書祁氏		《勝朝粵東遺民錄》，卷一，頁 26
《蕭尺木一元畫》			寓山園，旋復遊吳，謁孝陵		
	陳恭尹	26	寓梁橇家之寒塘，臥病兩月		《獨漉堂全集》，附「年譜」，頁 14（後頁）
《蕭尺木一元畫》			秋，偕蔡隆、何絳遊陽春		《獨漉堂全集》，附「年譜」，頁 14（後頁）
《支那南畫大成》續集四，圖版51					
《支那南畫大成》續集四，圖版51					
《虛齋名畫錄》，卷八，頁 55					
《穰梨館過眼續錄》，卷十六，頁 5（後頁）					
《宋元明書畫家年表》，頁 253					
"Chinese Painting", vol Ⅵ, pl. 342	李象豐			是年，成舉人	《嶺南畫徵略》，卷三，頁 1（後頁）
《中國名畫集》，第五冊	陳恭尹	27	秋，偕何絳遊澳門		《獨漉全集》，附「年譜」，頁 14（後頁）
《故宮書畫錄》，卷四，頁 167					
《中國名畫集》，第五冊					
《書畫鑑影》，卷十八，頁 1（後頁）					
《支那南畫大成》續集一，圖版 88～94					
《穰梨館過眼續錄》，卷十三，頁 8（後頁）					

			王鑑	60		作「秋山行旅」卷
						冬,「仿黃公望秋山圖」
			吳偉業	49	辭官南歸	
永曆十二年 順治十五年	戊戌	1658	沈顥	73		病月,「臨黃公望富春山」卷
			王時敏	67		長夏,作「山水」軸
						秋,作「叢巖密樹」
			蕭雲從	63		秋日,作「千峯萬壑圖」卷
						小雪,題孫逸〈臨唐寅鶴林玉露冊〉
			王鑑	61		春日,「仿趙孟頫茂林蕭寺圖」軸
						花朝,作〈仿古山水冊〉(12頁)
						夏,作「山水」冊頁
						秋八月,「仿黃公望山水」軸
						九秋,作「翠巘丹崖」
			吳偉業	50		九日,作「秋林遠山」
永曆十三年 順治十六年	己亥	1659	王鑑	62		秋,「仿董源溪山圖」軸

《宋元明清書畫家年表》，頁 254 "*Chinese Painting: Leading Masters and Principle*", VI, pl. 345 《宋元明清書畫家年表》，頁 253					
《穰梨館過眼錄》，卷三十五，頁 10	彭滋		此頃，兩目不能見物		《南枝堂稿》，頁 8（後頁）
《虛齋名畫錄》，卷九，頁 2	高儼		末夏，在珠江	爲何絳、陳恭尹作「珠江送別圖」	《廣東歷代名家繪畫》，圖版 53
《故宮書畫錄》，卷六，頁 285	薛始亨	42	此頃，掩關		《南枝堂稿》，頁 8（後頁）
《遼寧省博物館藏畫集》，下冊，頁 78～81 《穰梨館過眼續錄》，卷十三，頁 4（後頁）	屈大均	29	逾嶺北遊。春，北走京師，繼至濟南，十月渡三岔河，東出榆關，周覽遼東西名勝	《廣東文物》(《民族詩人屈大均》)	
《故宮書畫錄》，卷五，頁 510 《古緣萃錄》，卷七，頁 28（後頁） 《虛齋名畫錄》，卷十四，頁 22（後頁） 《虛齋名畫錄》，卷九，頁 6	陳恭尹	28	春，與何絳出厓門，渡銅鼓洋，訪故人於海外，八月，同適湖南，踰大庾嶺，取道宜春，至昭潭度歲		《獨漉堂全集》，附「年譜」，頁 15
《故宮書畫錄》，卷六，頁 286 《故宮書畫錄》，卷六，頁 286	大汕	26	六月既望，在峽山飛來寺		《離六堂集》，卷七，頁 11（後頁）
《吳越所見書畫錄》，卷六，頁 51（後頁）	趙焞夫	82		小春月，寫「牡丹圖」	《廣東名畫家選集》，圖版 12
	陳士忠			作「蘭花」軸	《廣東文物》，上冊，卷二，圖版 176

永曆十四年 順治十七年	庚子	1660	王時敏	69		暮春，作「山水」軸 清和，作「山水」軸
					中秋，在虎丘	
						仲冬，題王鑑「仿黃公望山水」軸
						臘月，「仿黃公望山水」軸
			王鑑	63		小春，作〈仿古山水冊〉（8頁）
						清明，「仿王蒙雲壑松陰圖」軸
						初夏，「仿黃公望山水」軸
					夏，築室於弇山之北	
						八月朔，「仿范寬峯巒疊秀圖」軸
						九秋，作〈仿古山水冊〉（10頁）
						冬日，「仿黃公望山水」軸

80

	陳恭尹	29	春,自湘溯漢 秋,憩蕪湖,歷皖北抵汴梁 十一月,南還,至漢口度歲		《獨漉堂全集》,附「年譜」,頁16(後頁)
《左庵一得續錄》,頁11(後頁)	高儼		與陳恭尹,梁佩蘭等會於西園旅舍		《鐵橋集》附錄,頁5(後頁)
《古緣萃錄》,卷七,頁17					
"In Pursuit of Antiquity", p.96, pl. 10	薛始亨	44	遊江門,深入雲潭		《南枝堂稿》,頁25
《虛齋名畫錄》,卷九,頁6(後頁)	屈大均	31	至會稽,謁禹廟,後復遊吳,謁孝陵		《廣東文物》(《民族詩人屈大均》)
《紅豆樹館書畫記》,卷八,頁52					
《王圓照仿古山水冊》	陳恭尹	30	春初,自漢口溯衡郴,下韓瀧		《獨漉堂全集》,附「年譜」,頁19(後頁)
《偉大的藝術傳統圖錄》,第十一輯,圖版7			三月抵家,仍寓新塘		
《虛齋名畫續錄》,卷三,頁6(後頁)			夏,與何絳、何衡、梁槤、陶璜諸子掩關於新塘		
《支那南畫大成》續集五,圖版224	李果吉			仲春,寫「竹石圖」	《廣東名畫家選集》,圖版29
《中國名畫集》,第五冊					
《遏菴清祕錄》,卷二,頁198~199					
《虛齋名畫錄》,卷九,頁6(後頁)					

						嘉平，作「湖山如畫」冊頁
						陽月，題葉欣〈山水冊〉
永曆十五年 順治十八年	辛丑	1661	沈顥	76		題陳元素「墨蘭圖」
			王時敏	70		子月，重題己丑（1649）所作「秋山白雲圖」
						春仲，作〈仿古山水冊〉（12頁）
						端陽，作「端陽景」立軸
						秋日，作「松壑高士圖」軸
						九秋，寫「南山松柏圖」
			王鑑	64		元旦，作〈山水冊〉（6頁）
						小春，題葉欣〈山水冊〉
						小春，作〈仿古山水冊〉（12頁）
						孟春，作〈七帖圖首合冊〉
						秋初，「仿董源溪山蕭寺圖」軸
						九秋，作「危石青松圖」軸
永曆十六年 康熙元年	壬寅	1662	王時敏	71		長夏，作〈仿古袖珍冊〉（10頁）
			蕭雲從	67		爲太白樓作壁畫
			邵彌			冬日，作「墨梅」軸
			王鑑	65		小春，「仿黃公望山水」軸

82

《虛齋名畫錄》，卷十四，頁9				
《穨梨館過眼錄》，卷三十二，頁19（後頁）	高儼		冬日，作「贈瓊冠山水」卷	《廣東名家書畫選集》，圖版20
《宋元明清書畫家年表》，頁257	屈大均	32	因事避地桐廬	《廣東文物》（《民族詩人屈大均》）
《吳越所見書畫錄》，卷六，頁58（後頁）	陳恭尹	31	冬，始遊羅浮。臘月，偕同人觀日於飛來絕頂	《獨漉堂全集》，附「年譜」，頁21
《書畫鑑影》，卷十六，頁3（後頁）~5				
《吳越所見書畫錄》，卷六，頁59				
《中國名畫集》，第五冊				
《中國名畫》，第四集				
《支那南畫大成》續集一，圖版72~77				
《穨梨館過眼錄》，卷三十二，頁19（後頁）				
《虛齋名畫錄》，卷十四，頁14~16				
《虛齋名畫錄》，卷十四，頁10（後頁）				
《壯陶閣書畫錄》，卷十三，頁54				
《虛齋名畫錄》，卷九，頁7				
《吳越所見書畫錄》，卷六，頁60（後頁）	伍瑞隆	78	秋杪，作「牡丹」軸	《廣東歷代名家繪畫》，圖版7
《蕭雲從年譜》，頁12	張穆	56	與屈大均、高儼等在西郊社集	《鐵橋集》，卷一，頁8
《支那南畫大成》，第三卷，圖版39A			長至，作「獨駿圖」	《廣東文物》，上冊，第二卷，圖版187
《支那南畫大成》續集四，圖版52	屈大均	33	春，至富春山	《廣東文物》（《民族詩人屈大均》）

						九秋，作〈仿古山水冊〉（20頁）
						冬，「仿董源江山晚霽圖」
						冬日，「仿巨然山水」軸
						嘉平，作〈仿古巨冊〉（10頁）
			高簡	29		仲冬，作「雪景」軸
康熙二年	癸卯	1663	王時敏	72		夏日，「仿黃公望山水」軸
						長夏，仿黃公望筆，作「山水」軸
			蕭雲從	68		寒露，作「墨梅」軸
			王鑑	66		孟春，「仿倪瓚溪亭山色圖」軸
						夏日，作「山水」軸
						仲秋，〈擬各家山水冊〉（10頁）
						冬日，「仿倪瓚山水」軸
						「仿董源山水圖」
康熙三年	甲辰	1664	卞文瑜			作「山水圖」
			王時敏	73		子月，「仿黃公望筆意山水」軸
						小春，「仿王蒙夏日山居圖」軸
						九月，「仿黃公望山水」軸
						痾月下浣，「臨黃公望富春山圖」長卷
			蕭雲從	69		夏四月，作「江山勝覽圖」卷

《古緣萃錄》，卷七，頁 24（後頁） 《聽颿樓書畫記》，卷五，頁 400 《穰梨館過眼續錄》，卷十四，頁 7 《吳越所見書畫錄》，卷六，頁 54～55 《紅豆樹館書畫記》，卷八，頁 73（後頁）	陳恭尹	32	自是年始，至戊申 (1668) 止，多掩關羊額	《獨漉堂全集》，附「年譜」，頁 22
《吳越所見書畫錄》，卷六，頁 58 《支那南畫大成》，第十卷，圖版 20 《支那南畫大成》，第三卷，圖版 40 《紅豆樹館書畫記》，卷八，頁 59 《書畫鑑影》，卷二十三，頁 6 《故宮書畫錄》，卷六，頁 105 《故宮書畫錄》，卷五，頁 514 《宋元明清書畫家年表》，頁 261	伍瑞隆 張穆 梁槤	79 57 36	作「墨牡丹圖」 作「古槎蒼鷹圖」 花朝，作「羅浮消夏圖」	《嶺南畫徵略》，卷二，頁 6（後頁） 《宋元明清書畫家年表》，頁 261 《廣東名畫家選集》，圖版 27
《宋元明清書畫家年表》，頁 262 《中國名畫》，第八集 《支那南畫大成》，第十卷，圖版 21 《吳越所見書畫錄》，卷六，頁 57（後頁） 《壯陶閣書畫錄》，卷十三，頁 46（後頁） 《蕭雲從年譜》，頁 13	張穆	58	春日，作「寒柯憩馬圖」軸 清明前一日，作「白鷹圖」	《鐵橋集》，書首 《廣東歷代名家繪畫》，圖版 14

			王鑑	67		清和,「仿趙令穰江鄉初夏圖」
						夏五月,「仿吳鎮煙江疊嶂圖」軸
						九秋,作「溪山無盡圖」軸
康熙四年	乙巳	1665	王時敏	74		作〈仿古山水冊〉(10頁)
						小春,「仿王蒙山水」軸
						長夏,「仿董源山水」軸
						夏日,仿董源筆,作「山水」軸
						清秋,作「山水圖」
						秋,「仿趙孟頫山水」
						秋,「仿趙孟頫山水」
						中秋,「仿趙伯駒仙山樓閣圖」
						臘月,作〈杜甫詩意冊〉(12頁)
			王鑑	68		花朝,「仿黃公望富春山圖」卷
						春仲,「仿黃公望山水」軸
						夏六月,「臨王蒙松陰丘壑」軸
康熙五年	丙午	1666	王時敏	75		小春,「仿黃公望筆意山水」軸
						春日,「仿黃公望山水」
						春日,作〈山水冊〉(10頁)
						夏日,作「疊嶂草堂圖」軸

《聽颿樓書畫記》，卷五，頁 401					
《吳越所見書畫錄》，卷六，頁 49（後頁）					
《虛齋名畫錄》，卷九，頁 9（後頁）					
《吳越所見書畫錄》，卷六，頁 59	趙煒夫			作「竹石」軸	《廣東文物》，特輯，頁 42
《虛齋名畫錄》，卷九，頁 1（後頁）	深度			四月望日，作「山水」扇面	陳耀邦藏
《虛齋名畫錄》，卷九，頁 1（後頁）	屈大均	36	仲冬出南都，入陝西		《廣東文物》（《民族詩人屈大均》）
《四王吳惲》，圖版 1					
《聽颿樓書畫續記》，續上，頁 640					
《聽颿樓書畫記》，卷五，頁 398					
《聽颿樓書畫續記》，續上，頁 640					
《聽颿樓書畫記》，卷五，頁 397					
《一角編》甲冊，頁 15					
《壯陶閣書畫錄》，卷十三，頁 56（後頁）					
《古緣萃錄》，卷七，頁 29					
《故宮書畫錄》，卷五，頁 514					
"*In Pursuit of Antiquity*", p.96, pl. 10	張穆	60	在端溪	作「墨鷹」圖	《藝苑眞賞集》
《支那南畫大成》，第十一卷，圖版 168	高儼			冬月，作「夏山森秀」圖	《廣東名畫家選集》，圖版 21
《中國名畫集》，第五冊	薛始亨	50	是年，稍稍出遊，往來於羅浮西樵		《南枝堂稿》，頁 4
《中國名畫集》，第五冊					

						夏日，作「山水」軸
						夏日，「仿倪瓚雅宜山圖」軸
						秋日，作「山水」冊頁
						秋日，爲王肇索乃昭畫軸
						秋日，作「山水」軸
						清秋，「仿巨然山水」
			蕭雲從	71		作「碉谷幽深」卷
			王鑑	69		小春，「擬黃公望秋山圖」
						九秋，作〈山水冊〉
			吳偉業	58		良月，作〈山水冊〉
						〈仿元人山水冊〉（8頁）
康熙六年	丁未	1667	王時敏	76		春三月，「仿范寬雪景山水圖」
						秋，仿「王蒙山水」軸
						秋日，「仿黃公望山水」
						十一月，續成丁酉（1657）所作〈仿古山水冊〉（共10頁）
						冬日，作〈仿古山水冊〉（10頁）
						冬日，「仿黃公望山水」

《域外所藏中國古畫集》續集，第四輯，圖版13	屈大均	37	春，至太原，會顧炎武，朱彝尊、王漁洋等時彥		《廣東文物》（《民族詩人屈大均》）
《中國名畫集》，第五冊			春，遊西嶽		《屈翁山詩集》，卷二，頁22
《支那南畫大成》，第十一卷，圖版167			夏日，過蒲城之雁門		《屈翁山詩集》，卷二，頁21（後頁）
《虛齋名畫錄》，卷九，頁3					
《偉大的藝術傳統圖錄》，第十一輯，圖版6					
《聽颿樓書畫記》，卷五，頁398					
《宋元明清書畫家年表》，頁264					
"Chinese Painting: Leading Masters and Principle", VI, pl. 346					
《明清繪畫展覽》，第59號					
《支那南畫大成》，第十一卷，圖版147					
《宋元明清書畫家年表》，頁264					
《明清の繪畫》，圖版104	張穆	61	是年，移家東安，買瀧水山		《鐵橋集·張穆傳》，頁5（後頁）
《支那南畫大成》，第十卷，圖版24				十二月廿六日，題〈道濟紀遊圖詠冊〉	《支那南畫大成》續集六，圖版44、45
《聽颿樓書畫記》，卷五，頁397					
《王煙客山水冊》	李象豐			孟冬，作「冬日山居圖」	《廣東名畫家選集》，圖版26
《書畫鑑影》，卷十六，頁2~3（後頁）	光鷲	31	是年削髮為僧		《勝朝粵東遺民錄》，卷一，頁35
"Chinese Painting: Leading Masters and Principle", VI, pl. 341	李果吉			九月，畫「蕉石」	《廣東文物》，特輯，頁41

年代	干支	西元	畫家	年齡		作品
			蕭雲從	72		夏閏,「仿王蒙山水」卷
						九秋,作「山水」軸
			王鑑	70		小春,「仿吳鎮溪亭山色圖」
						清和,「仿王蒙長松僊館圖」軸
						長夏,「仿倪瓚漁莊秋色圖」軸
						秋杪,「仿巨然溪山無盡圖」卷
			吳偉業	59		秋杪,作「山水」軸
康熙七年	戊申	1668	王時敏	77	清和月,舟次毘陵	「仿黃公望晴嵐暖翠圖」卷
						長夏,題董其昌〈縮本山水袖珍冊〉
						秋日,「仿王維江山雪霽圖」軸
						冬日,「仿黃公望山水」
			蕭雲從	73		作「歲寒三友圖」
						作「山水」卷
			王鑑	71		正月,作〈仿古山水冊〉(10頁)
						二月,作〈仿古山水冊〉(10頁)
						小春,「仿王蒙山水」軸
						春日,作「陡壑密林圖」軸
						春仲,仿董源筆意作「翠峯萬木圖」
						秋仲,「仿李成溪山雪霽圖」軸
						秋日,作〈仿古山水冊〉(10頁)

《風滿樓書畫錄》，卷三，頁 47（後頁）					
《虛齋名畫錄》，卷十，頁 10					
《韞輝齋藏唐宋以來名畫集》，圖版 117					
《虛齋名畫錄》，卷九，頁 7（後頁）					
《四王吳惲》，圖版 5					
《支那南畫大成》，第十六卷，圖版 49～53					
《支那南畫大成》，第十卷，圖版 4					
《清宮藏王時敏仿大癡晴嵐暖翠圖長卷》	屈大均	39	出雁門，歷大同宣化，復遊京師，謁十三陵		《廣東文物》（《民族詩人屈大均》）
《吳越所見書畫錄》，卷五，頁 28					
《故宮名畫選萃》，圖版 43					
《萱暉堂書畫錄》，畫部，頁 159					
《宋元明清書畫家年表》，頁 267					
《宋元明清書畫家年》，頁 267					
《虛齋名畫錄》，卷十四，頁 6～8（後頁）					
《支那南畫大成》續集五，圖版 78～87					
《書畫鑑影》，卷二十三，頁 5					
《中國名畫》，第七集					
《中國名畫》，第九集					
《虛齋名畫錄》，卷九，頁 8（後頁）					
《古緣萃錄》，卷七，頁 26					

康熙八年	己酉	1669	王時敏	78		初夏，重題丁未（1667）「仿黃公望山水」
						立秋後三日，題王翬「贈石門先生山水」軸
						仲秋，〈仿宋元山水冊〉（12頁）
						仲冬，「仿黃公望峯巒渾厚圖」軸
						作「層巒疊嶂圖」
			蕭雲從	74		立冬二日，作「墨梅」軸
						作「山水」長卷
			王鑑	72		春初，「仿巨然山水」
						清和月，「仿趙孟頫山水」軸
						夏日，作〈仿古袖珍冊〉（10頁）
						長夏，作〈擬古山水冊〉（10頁）
						夏仲，「仿吳鎮山水」軸
						九秋，作〈仿古巨冊〉（16頁）
						九秋，作〈仿古山水冊〉（10頁）
						九秋，「仿巨然山水」軸
康熙九年	庚戌	1670	王時敏	79		春仲，「仿黃公望浮巒暖翠圖」軸
						暮春，「仿黃公望山水」軸
						暮春，作「山水」軸
					首夏，在燕京	「仿高克恭山水」軸

《古緣萃錄》，卷七，頁 18	張穆	63	九月，還鱗山	作「滾塵圖」	《明清廣東名家山水畫展》，圖版 14
《虛齋名畫錄》，卷九，頁 15	屈大均	40	至南都，淹留吳越之交，八月始抵粵		《廣東文物》（〈民族詩人屈大均〉）
《支那南畫大成》，第十一卷，圖版 98～101、103、104	李果吉			菊月，作「莊圃長椿圖」	《廣東名畫家選集》，圖版 28
《虛齋名畫續錄》，卷三，頁 2（後頁）					
《宋元明清書畫家年表》，頁 269					
《至樂樓書畫錄》，頁 68					
"Chinese Painting: Leading Masters and Principle", VI, pl. 350					
《聽颿樓書畫記》，卷五，頁 401					
《左庵一得初錄》，頁 23					
《吳越所見書畫錄》，卷六，頁 56					
《中國名畫集》，第五冊					
《木扉藏畫考評》，圖版 23					
《吳越所見書畫錄》，卷六，頁 52～53					
《王圓照山水冊》					
《虛齋名畫續錄》，卷三，頁 7					
《支那南畫大成》，第十卷，圖版 28	張穆	64		五月，作「水仙圖」	《廣東文物》，上冊，卷二，圖版 183
《故宮書畫錄》，卷五，頁 507	高儼			作「山水」冊頁	《廣東文物》，上冊，卷二，圖版 179
《支那南畫大成》，第十卷，圖版 27					
《壯陶閣書畫錄》，卷十三，頁 48					

						穀雨後一日，題王翬「溪山紅樹」軸
						李夏，「仿黃公望山水」軸
						秋日，「仿黃公望筆意山水」軸
						「仿趙孟頫山水」冊頁
			王鑑	73		花朝，「仿范寬山水」軸
						春仲，作〈仿古山水冊〉（10頁）
						九秋，「仿范寬山水」
						九秋，「仿趙令穰山水」卷
						九秋，「仿吳鎮關山秋霽圖」軸
						九秋，「仿黃公望山水」軸
						嘉平廿四日，「題王翬贈石門先生山水」軸
			高簡	37		小春，作「秋山」軸
						九秋，作〈仿古山水冊〉（12頁）
康熙十年	辛亥	1671	卞文瑜			作「湖莊清夏」扇面
			王時敏	80		夏五，「仿黃公望筆意」軸
						夏日，作「峯巒深秀圖」軸
						長夏，「仿黃公望山水」軸
						秋日，作「松巖靜樂圖」軸
						中秋日，題所藏之范寬「行旅圖」軸

94

《故宮書畫錄》，卷五，頁 531					
《支那南畫大成》，第十卷，圖版 26					
《四王吳惲》，圖版 2					
"*Chinese Painting*", p. 162					
《中國名畫集》，第五冊					
《聽颿樓書畫續記》，續下，頁 639					
《聽颿樓書畫記》，卷五，頁 402					
《古緣萃錄》，卷七，頁 20（後頁）					
《古緣萃錄》，卷七，頁 29（後頁）					
《中國名畫》，第五集					
《虛齋名畫錄》，卷九，頁 15（後頁）					
《書畫鑑影》，卷二十四，頁 1（後頁）					
《虛齋名畫錄》，卷十五，頁 48～49（後頁）					
《宋元明清書畫家年表》，頁 271	陳子升	58	入黃山青原，訪熊魚山、方以智，爲方外之遊		《中洲草堂遺集》，附「年譜」，頁 24
《虛齋名畫錄》，卷九，頁 2（後頁）					
《虛齋名畫錄》，卷三，頁 6					
《書畫鑑影》，卷二十三，頁 2					
《故宮書畫錄》，卷五，頁 506					
《故宮書畫錄》，卷五，頁 42					

			王鑑	74	中秋，「仿黃公望山水」軸
					作「山水」軸
					二月，題王時敏〈仿古山水冊〉
					清和，「仿范寬山水」軸
					夏日，作「溪色棹聲圖」軸
					夏日，作〈仿古山水冊〉(10頁)
					九秋，「仿趙孟頫山水」軸
					嘉平，「仿趙伯駒松林遠岫圖」軸
			高簡	38	中秋，「仿唐寅山水」軸
康熙十一年	壬子	1672	王時敏	81	小春，作「設色山水」扇面
					小春，「仿吳鎮夏木垂陰圖」
					清和，「仿黃公望夏山曉靄圖」軸
					長夏，「仿黃公望浮嵐暖翠圖」軸
					嘉平，題董其昌〈畫禪室寫意冊〉
					作「溪山勝趣圖」卷
			蕭雲從	77	仲冬，作「問津圖」扇面
			王鑑	75	春，作〈虞山十景冊〉
					三月，「仿李成積雪圖」軸
					秋日，「仿巨然山水」軸
					秋日，「仿江參觀泉圖」軸

《支那南畫大成》，第十卷，圖版 30A					
《支那南畫大成》，第十卷，圖版 29					
《穰梨館過眼續錄》，卷十四，頁 3（後頁）					
《左庵一得續錄》，頁 11					
《虛齋名畫錄》，卷九，頁 9（後頁）					
《吳越所見書畫錄》，卷六，頁 55（後頁）					
《吳越所見書畫錄》，卷六，頁 50（後頁）					
《吳越所見書畫錄》，卷六，頁 48（後頁）					
《虛齋名畫錄》，卷十，頁 28					
《書畫鑑影》，卷十八，頁 1（後頁）	張穆	66		秋九月，作「獨駿圖」軸	《廣東歷代名家繪畫》，圖版 13
《中國名畫》，第七集	陳恭尹	42	秋，溺於扶胥口，幸得脫，手稿盡沒		《獨漉堂全集》，附「年譜」，頁 24（後頁）
《吳越所見書畫錄》，卷六，頁 57（後頁）					
《故宮書畫錄》，卷五，頁 505					
《大觀錄》，卷十九，頁 26					
《書畫鑑影》卷九，頁 1					
《域外所藏中國古畫集》之七，圖版 48					
《吳越所見書畫錄》，卷六，頁 55（後頁）					
《支那南畫大成》，第十卷，圖版 14					
《萱暉堂書畫錄》，畫部，頁 160					
《中國名畫集》，第五冊					

						暮秋，作「山水」冊頁
康熙十二年	癸丑	1673	蕭雲從	78		卒
			王鑑	76		新春，作〈仿古山水冊〉(10頁)
						小春，題唐寅「水墨蕭寺圖」袖珍卷
						小春，作〈仿古山水冊〉(12頁)
						春日，「仿趙孟頫溪山仙館圖」軸
						初夏，「仿黃公望富春山圖」軸
						夏日，作「夏木森森圖」軸
						桂月，作「水墨山水」軸
						秋日，「仿董巨山水」軸
						九秋，作〈仿古山水冊〉(15頁)
						冬日，「仿吳鎮溪亭山色圖」
						冬日，「仿黃公望溪亭山色圖」，作「山水」扇面
						長至後二日，「仿黃公望溪山秋淨圖」卷
						嘉平，「仿高克恭雲山」卷
康熙十三年	甲寅	1674	王時敏	83		秋，仿諸名家冊，未竟

《古緣萃錄》，卷八，頁24（後頁）				
《宋元明清書畫家年表》，頁273	張穆	67	仲秋，寫「牛」軸	《明清廣東名家山水畫展》，圖版15
《王圓照仿古山水冊》，三	梁槤	46	卒	《嶺南畫徵略》，卷二，頁5（後頁）
《吳越所見書畫錄》，卷三，頁74（後頁）	屈大均	44	從軍於楚	《廣東文物》（《民族詩人屈大均》）
《盧齋名畫錄》，卷九，頁10～12（後頁）	大汕	41	秋九月，於梅花嶺旋，舟抵九江，登匡廬，過萬壽寺，上五老峰	《離六堂集》，卷三，頁45
《吳越所見書畫錄》，卷六，頁49				
《盧齋名畫錄》，卷九，頁9（後頁）				
《神州大觀》續編，第一集				
《穰梨館過眼錄》，卷三十七，頁24				
《吳越所見書畫錄》，卷六，頁50（後頁）				
《盧齋名畫錄》，卷十四，頁23～26（後頁）				
《聽颿樓書畫記》，卷五，頁401				
《支那南畫大成》，第八卷，圖版143				
《古緣萃錄》，卷七，頁20				
《書畫鑑影》，卷九，頁2				
《吳越所見書畫錄》，卷六，頁61	張穆	68	孟冬，作「山水」扇面	《明清廣東名家山水畫展》，圖版16

					仲秋，「仿黃公望山水」軸
					臘月，重題己酉（1669）「仿黃公望峯巒渾厚圖」軸
			王鑑	77	春初，「仿王維冬景山水」軸
					春二月朔，「仿黃公望秋山圖」軸
					春二月，重題癸丑（1673）「仿趙孟頫溪山仙館圖」軸
					清和月朔，「仿高克恭雲山圖」，作「山水」扇面
					夏，「擬江參山水」軸
					九秋，「仿黃公望浮嵐暖翠圖」軸
			高簡	41	春日，作「山水圖」
康熙十四年	乙卯	1675	王時敏	84	清和，「仿黃公望山水」軸
					作「書畫合璧」卷
			王鑑	78	春初，作「三竺溪流圖」軸
					春初，作「山水」軸
					春，「仿巨然山水」冊頁
					春，「仿王蒙雲壑松陰圖」軸
					夏日，「仿黃公望煙浮遠岫圖」軸
					冬，「仿黃公望山水」

《書畫鑑影》，卷二十三，頁 1（後頁）	屈大均	45	此頃，往來楚粵間		《勝朝粵東遺民錄》，卷一，頁 27
《虛齋名畫續錄》，卷三，頁 2（後頁）	大汕	42	秋八月十二日，禮祖少林，經登封縣，登石涼山		《離六堂集》，卷二，頁 11（後頁）
《四王吳惲》，圖版 6					
《古緣萃錄》，卷七，頁 30					
《吳越所見書畫錄》，卷六，頁 49（後頁）					
《吳梅邨畫中九友畫筌》					
《中國名畫》，第二十七集					
《古緣萃錄》，卷七，頁 30					
《支那南畫大成》，第十一卷，圖版 229					
《虛齋名畫錄》，卷九，頁 2	屈大均	46	正月，在桂林		《勝朝粵東遺民錄》，卷一，頁 27（後頁）
《虛齋名畫錄》，卷五，頁 1			二月，辭官歸里		《廣東文物》（〈民族詩人屈大均〉）
《虛齋名畫續錄》，卷三，頁 6（後頁）					
《古緣萃錄》，卷七，頁 30（後頁）					
《神州大觀》續編，第二集					
《中國名畫》，第五集					
《支那南畫大成》，第十卷，圖版 15					
《聽颿樓書畫記》，卷五，頁 402					

					「仿范寬關山秋霽圖」
			吳偉業	67	十月，作「山水圖」
			高簡	42	十一月，「仿趙伯駒山水」軸
康熙十五年	丙辰	1676	王時敏	85	清和，「仿黃公望筆意」軸
					端午，作「午瑞圖」軸
					夏日，作「山水」軸
					題王翬「漁莊煙雨圖」卷
			王鑑	79	春，正月，作〈仿古巨冊〉（10頁）
					小春，「仿黃公望山水」軸
					春日，「仿王蒙秋山行旅圖」軸
					春日，「仿溪山深秀圖」軸
					仲春，「仿董其昌遺意」軸
					清和，「仿惠崇筆作山水」扇面
					秋八月朔，「擬黃公望山水」軸
					仲秋，「仿趙伯駒白雲蕭寺圖」
					是年，「仿趙孟頫山水圖」
			高層雲	43	登進士

《宋元明清書畫家年表》，頁 276					
《穰梨館過眼續錄》，卷十四，頁 6（後頁）					
《書畫鑑影》，卷二十四，頁 2					
《虛齋名畫錄》，卷九，頁 2（後頁）	張穆	70	在蘇州		《鐵橋集·張穆傳》，頁 6
《支那南畫大成》，第四卷，圖版 58	高儼			嘉平月，作「山水」扇面	陳耀邦藏
《書畫鑑影》，卷二十三，頁 3	陳恭尹	46	春，自新塘挈家西還，寓順德羊額		《獨漉堂全集》，附「年譜」，頁 25（後頁）
《虛齋名畫錄》，卷五，頁 6					
《萱暉堂書畫錄》，畫部，頁 160（後頁）					
《支那南畫大成》，第十卷，圖版 16					
《吳越所見書畫錄》，卷六，頁 50					
《故宮書畫錄》，卷五，頁 509					
《吳越所見書畫錄》，卷六，頁 48					
《支那南畫大成》，第八卷，圖版 142					
《中國名畫》，第二十五集					
《聽颿樓書畫記》，卷五，頁 400					
《宋元明清書畫家年表》，頁 277					
《宋元明清書畫家年表》，頁 277					

康熙十六年	丁巳	1677	王時敏	86		清和之六日，續成甲寅（1674）始作之〈仿諸名家冊〉（12頁）
						夏五，重題〈仿諸名家冊〉
			王鑑	80		清和，「仿趙伯駒山水」大幀
						長夏，「仿黃公望山水」
						初秋，「仿趙孟頫山水」軸
						秋，作「霜哺圖」卷
						九秋，作「水墨山水」
						是年卒
康熙十七年	戊午	1678	高簡	45		春三月十八日，仿江參筆法，作「江山不盡圖」卷
康熙十八年	己未	1679	王時敏	87		「仿李成雪山圖」
			高簡			新秋，仿董源筆法，作「山水」屏
康熙十九年	庚申	1680	王時敏	88		八月，「仿倪瓚山水」
						病危，王翬、惲壽平謁於病榻，旋卒

《吳越所見書畫錄》，卷六，頁61	陳恭尹	47	自是年至甲子(1684)，鄉居龍江	《獨漉堂全集》，附「年譜」，頁26
《吳越所見書畫錄》，卷六，頁61	大汕	45	夏，與高簡等雅集紀勝堂	《離六堂集》，卷二，頁10（後頁）
《壯陶閣書畫錄》，卷十三，頁54				
《聽驪樓書畫記》，卷五，頁402				
《故宮書畫錄》，卷五，頁511				
《穰梨館過眼錄》，卷三十七，頁16（後頁）				
《文人畫選》，第一輯，第九冊，圖版7				
《宋元明清書畫家年表》，頁278				
《至樂樓書畫錄》，頁96（後頁）	張穆	72	清明前二日，在東湖精舍作「八駿圖」軸	《明清廣東名家山水畫展》，圖版17
	陳恭尹	48	秋，因事下獄	《獨漉堂全集》，附「年譜」，頁26
	大汕	46	爲陳迦陵繪「填詞圖」	《十七世紀廣南之新史料》，頁7
《宋元明清書畫家年表》，頁282	張穆	73	作「秋槎繫馬圖」	《宋元明清書畫家年表》，頁282
《古緣萃錄》，卷十，頁3	屈大均	50	攜家避地江南	《勝朝粵東遺民錄》，卷一，頁27
	陳恭尹	49	春，獄事解	《獨漉堂全集》，附「年譜」，頁26（後頁）
《聽驪風樓書畫記》，卷五，頁396	張穆	74	仲春，作「枝頭小鳥圖」	《廣東名畫家選集》，圖版18
《宋元明清書畫家年表》，頁282	陳恭尹		鄉居讀書 作「聽劍圖」自贊	《獨漉堂全集》，附「年譜」，頁28

康熙二十年	辛酉	1681				
康熙二十一年	壬戌	1682				
康熙二十二年	癸亥	1683	高層雲	50		長夏，寫「山水」軸
康熙二十三年	甲子	1684				
康熙二十四年	乙丑	1685				

	張穆	75		作「八駿圖」卷	《宋元明清書畫家年表》，頁284
				臘月，作「龍媒圖」卷	《鐵橋集·張穆傳》，頁7
	高儼			初夏，在圭峯玉臺寺作畫	《藝林叢錄》，第三編，頁52
	屈大均	53		跋〈鴻飛嗣響詩畫冊〉	《獨漉堂全集》，附「年譜」，頁29（後頁）
《支那南畫大成》，第十卷，圖版49					
	陳恭尹	54	是年，卜築小禺山舍		《獨漉堂全集》，附「年譜」，頁30
			重陽後四日，與屈大均等登城北諸峰，望全粵形勝，還飲酒粵王臺上		《獨漉堂全集》，附「年譜」，頁30
				爲王又旦題「烏絲紅袖圖」	《獨漉堂全集》，附「年譜」，頁30(後頁)
	高儼			中和節，作「山水」長卷	《明清廣東名家山水畫展》，圖版20
	陳恭尹	55	春，與王士正唱和於廣州光孝寺		《獨漉堂全集》，附「年譜」，頁30（後頁）
			四月，追送王士正至佛山		《獨漉堂全集》，附「年譜」，頁30（後頁）
	孔伯明			春日，寫「壽意仕女圖」	《廣東歷代名家繪畫》，圖版54

康熙二十五年	丙寅	1686	高層雲	53		嘉平，作「山水圖」
康熙二十六年	丁卯	1687				
康熙二十七年	戊辰	1688				
康熙二十八年	己巳	1689				
康熙二十九年	庚午	1690	高簡	57		十月，作「寒山蒼翠」軸
			高層雲	57		卒
康熙三十年	辛未	1691	冒襄			新秋，作「一柏二石齡圖」
康熙三十一年	壬申	1692	高簡	59		初冬，作「松吼泉鳴圖」軸
康熙三十二年	癸酉	1693	冒襄	83		卒

《支那南畫大成》，第十一卷，圖版236A	陳恭尹	56	冬，定居小禺山舍		《獨漉堂全集》，附「年譜」，頁31（後頁）
	大汕	55	秋，過燕臺		《離六堂集》，卷八，頁65
	陳恭尹	58	正月十日，與友縱飲於端州之華嚴精舍		《獨漉堂全集》，附「年譜」，頁32（後頁）
	梁佩蘭	57		登進士	《宋元明清書畫家年表》，頁292
	高儼			嘉平月，作「山水人物」卷	《明清廣東名家山水畫展》，圖版22
	光鷲	53	中秋，歸住其先師離和尚影堂		《不去廬集》，卷六，頁40（後頁）
《古緣萃錄》，卷十，頁2（後頁） 《宋元明清書畫家年表》，頁295					
《神州大觀》，第二號	陳恭尹	61		題鮑子韶「獨醉圖」	《獨漉堂全集》，附「年譜」，頁34（後頁）
	光鷲	55		秋九月，爲江後來作「山水」扇面	《明清廣東名家山水畫展》，圖版27
《支那南畫大成》續集四，圖版60A	大汕	60		作「松風亭子圖」	《宋元明清書畫家年表》，頁298
《宋元明清書畫家年表》，頁298	陳恭尹	63	人日，與友過大汕精舍 二月，與朱彝尊、梁佩蘭。屈大均等過訶林南公房	觀唐僧貫休畫「羅漢」	《獨漉堂全集》，附「年譜」，頁36 《獨漉堂全集》，附「年譜」，頁36（後頁）

康熙三十三年	甲戌	1694				
康熙三十四年	乙亥	1695				
康熙三十五年	丙子	1696				

	姓名	年齡			出處
			四月，偕梁佩蘭、吳韋等遊惠州		《獨漉堂全集》，附「年譜」，頁36
	吳韋	58		是年，成舉人	《嶺南畫徵略》，卷三，頁1（後頁）
	梁素			初秋，作「山水人物」軸	《明清廣東名家山水畫展》，圖版23
	吳韋	59	會試下第，取道吳越，遍覽山川之勝		《嶺南畫徵略》，卷三，頁1（後頁）
			五月，在虎丘	畫一扇面贈戴名世	《嶺南畫徵略》，卷三，頁1（後頁）
	陳恭尹	65	元日，送大汕汎海之交趾說法		《獨漉堂全集》，附「年譜」，頁37
	大汕	63	正月上元燈夕，率僧衆五十餘人於黃浦登船，途經東莞、虎門等地，廿八日抵達順化城		《十七世紀廣南之新史料》，頁20
	光鷲	59		是年歸里	《勝朝粵東遺民錄》，卷一，頁35（後頁）
	大汕	64	七月，返粵		《十七世紀廣南之新史料》，頁31
	吳韋	61	擬赴京，途次定州，疾作，十月廿六日，卒於良鄉		《嶺南畫徵略》，卷三，頁2

康熙三十六年	丁丑	1697	高簡	64		作「寒林詩思圖」
康熙三十九年	庚辰	1700				
康熙四十三年	甲申	1704				
康熙四十四年	乙酉	1705	高簡	72		作「百梅書屋圖」卷
康熙四十六年	丁亥	1707	高簡	74		春日，作「雲嶺禪庵圖」卷 作〈寫景山水冊〉(6頁)
康熙四十七年	戊子	1708	高簡	75		「仿巨然溪山觀瀑圖」
康熙六十一年	壬寅	1722				

《宋元明清書畫家年表》，頁 303	孔伯明			清和，作「春夜宴桃李園圖」	《廣東名畫家選集》，圖版 24
	陳恭尹	70		四月十二日卒	《獨漉堂全集》，附「年譜」，頁 40
	大汕	72	客死常州		《十七世紀廣南之新史料》，頁 14
《支那南畫大成》續集四，圖版 60B					
《穰梨館過眼錄》，卷三十二，頁 20					
《宋元明清書畫家年表》，頁 314					
《宋元明清書畫家年表》，頁 315	梁佩蘭	77		卒	《宋元明清書畫家年表》，頁 315
	光鷟	86		卒	《勝朝粵東遺民錄》，卷一，頁 36

第二表　清季五位粵籍收藏家活動年表

年號	年	干支	公元	年齡	（甲）　粵中五藏家之事蹟
乾隆	38	癸巳	1773	1	正月初十日寅時吳榮光生
乾隆	40	乙未	1775	1	葉夢龍是年生
乾隆	55	庚戌	1790	18	吳榮光讀書西園，元配羅夫人來歸
乾隆	56	辛亥	1791	1	潘正煒正月廿五日辰時生
乾隆	59	甲寅	1794	22 20	吳榮光仍從梁培遠（植庭）讀書。繼室伍夫人來歸
嘉慶	1	丙辰	1796	24 1	吳榮光此頃或次年識粵中畫家黎簡 梁廷枏是年生
嘉慶	3	戊午	1798	26	吳榮光從謝謙（懷谷）在曹姓祠讀書，別館於古洞，自號頑仙。是年中廣東第八十二名舉人
嘉慶	4	己未	1799	27	二月杪吳榮光抵京師。中第一三九名貢士。中後改名榮光。殿試第二甲第二十名。賜進士出身 五月四日，奉旨改翰林庶吉士 十一月，請假回籍省親
嘉慶	5	庚申	1800	28	八月，吳榮光赴京供職 十一月抵京
嘉慶	6	辛酉	1801	29	
嘉慶	7	壬戌	1802	30	九月，吳榮光充武英殿協修官，旋補纂修官
嘉慶	8	癸亥	1803	31	七月，吳榮光充國史館協修

（乙）　　粵中五藏家與其收藏有關之活動	出處	
	（甲）	（乙）
	《年譜》，頁 1	
	《年譜》，頁 3	
	《廣考》，頁 273（《潘氏族譜》）	
	《年譜》，頁 3（後頁）	
● 二月，吳榮光得宋胡舜臣蔡京「送郝元明使秦書畫」合卷於佛山。此為吳榮光收藏書畫之始		吳Ⅱ，頁，22（後頁）
○ 十二月初，葉夢龍屬黎簡書其〈桐心竹詩冊〉		葉Ⅱ，頁 14～16（後頁）
	葉Ⅲ，頁 56	
	《年譜》，頁 4（後頁）	
○ 宋芝山（葆淳）為吳榮光作「古洞頑仙圖」		《年譜》，頁 4（後頁）
	《年譜》，頁 5	
	《年譜》，頁 5	
	《年譜》，頁 5	
	《年譜》，頁 5（後頁）	
	《年譜》，頁 5（後頁）	
● 吳榮光自陳曼生得張溫夫（即之）書「華嚴經殘葉」卷		葉Ⅰ，頁 5
	《年譜》，頁 6	
	《年譜》，頁 6	

嘉慶	9	甲子	1804	29	十月三日，葉夢龍餞伊秉綬於羊城鹿門精舍
嘉慶	9	甲子	1804	32	吳榮光從翁方綱講金石考據之學 在京師。八月充順天鄉試官
				30	秋，葉夢龍以貲官戶部郎中。居京師日，結交翁方綱、張問陶、馬履泰等 與伊秉綬同寓京師
嘉慶	10	乙丑	1805	33	三月，吳榮光補授江南道監察御史

		葉Ⅱ，頁 12（後頁）	
●	吳榮光得「宋封靈澤敕」卷於京師	吳Ⅰ，頁 34 《年譜》，頁 6（後頁） 葉（「容庚後記」） 葉Ⅳ，頁 7	吳Ⅰ，頁 34
○	七月十日，葉夢龍屬翁方綱跋祝枝山（允明）草書詩卷（據伊秉綬跋語，此卷雲谷農部（葉夢龍）於楊梅竹斜街無意間得之）		葉Ⅰ，頁 15（後頁）
○	冬仲，與翁方綱對論張南華（鵬翀）畫，並屬翁氏題其所藏之張南華「秋林遠岫圖」（《名人妙繪英華》第一冊，第八幅）		孔Ⅴ，頁 41（後頁）
△	修禊後六日，吳榮光跋葉夢龍所藏沈石田（沈周）「桑林圖」	《年譜》，頁 6（後頁）	葉 4，36（後頁）
●	三月十二日，吳榮光得文與可（文同）「畫竹」		葉Ⅱ，頁 10（後頁）
●	三月十二日，吳榮光新得舊畫（「松柏遐齡圖」[石Ⅴ，頁 17]），吳榮光招葉夢龍、伊秉綬等聯句至夜分		葉Ⅱ，頁 10
●	秋，吳榮光獲雲谷農部（葉夢龍）贈明金琮「詩卷」		吳Ⅴ，頁 26
△	吳榮光題葉夢龍所藏之「柳波送別圖」，即送葉氏歸省		《石集》Ⅵ，頁 11（後頁）
△	吳榮光題葉夢龍所藏之「蘆灣送別圖」		《石集》Ⅵ，頁 12
△	吳榮光題黃庭堅、李太白「憶舊遊詩」		吳Ⅰ，頁 51
△	吳榮光題趙孟頫書「妙法蓮華經」第五卷		吳Ⅲ，頁 10
●	吳榮光得陳白沙（獻章）茅筆大書宋人詩二首		吳Ⅴ，頁 22
△	吳榮光跋葉夢龍所藏吳仲圭「山水」長卷		葉Ⅲ，頁 5（後頁）
△	吳榮光邀諸友集桐壽山房觀題張溫夫（即之）書「華嚴經」卷		潘，續上，頁 518

					31　　葉夢龍寓友多聞齋
					聞母病即假歸，旋遭父母祖母喪。此頃築倚山樓於白雲山雲巖墓場，於城西建祖祠 此頃，校刊先集《梅花書屋詩集》），並《友聲集》
嘉慶	11	丙寅	1806	34	二月，吳榮光稽察通州中倉 三月，轉掌江南道監察御史
嘉慶	12	丁卯	1807	35	吳榮光在京師 六月十一日爲浙江鄉試副考官

	吳榮光以「宋封靈澤敕」卷借予成哲親王刻入《詒晉齋集古帖》		潘Ⅰ，頁40
		葉Ⅱ，頁 9～11（後頁）	
		《碑補》Ⅺ，頁9	
		《碑補》Ⅺ，頁9	
○	二月廿八日，葉夢龍此頃獲宋芝山（葆淳）贈大滌子（道濟）「夏山欲雨」卷		葉Ⅲ，頁42
○	三月十二日，葉夢龍已藏伊墨卿（秉綬）《詩冊》（按此冊乃當日伊秉綬寓其友多聞齋時和其詩之作）		葉Ⅱ，頁 9～11（後頁）
○	五月廿日，葉夢龍已藏唐僧貫休畫「搗藥羅漢圖」		葉Ⅳ，頁 3（後頁）
	六月，葉夢龍屬翁方綱題其以八百金購得之大癡（黃公望）「富春大嶺圖」		葉Ⅳ，頁17~18
	首夏，葉夢龍觀宋胡舜臣蔡京「送郝元明使秦書畫」合卷		吳Ⅱ，頁 22（後頁）
○	葉夢龍已藏馬遠「山水」卷		葉Ⅲ，頁 3（後頁）
○	此頃，葉夢龍獲呂子羽（呂翔）所贈吳仲圭（吳鎮）「山水」長卷		葉Ⅲ，頁 5（後頁）
○	葉夢龍已藏吳仲圭（吳鎮）「墨竹」卷		葉Ⅲ，頁 6（後頁）
○	葉夢龍已藏文徵明書畫卷		葉Ⅲ，頁 19
○	葉夢龍已藏王孟端（王紱）「墨竹」卷		葉Ⅲ，頁 27（後頁）
	葉夢龍邀伊秉綬持無款畫過翁覃溪（方綱）鴻臚，翁氏毅然斷爲馬遠之作		葉Ⅲ，頁 3（後頁）
		《年譜》，頁7	
		《年譜》，頁7	
	吳榮光從河間周六泉庶常借觀明王酉室（穀祥）「行書千文眞跡」卷		孔Ⅴ，頁 13（後頁）
		吳Ⅳ，頁 23（後頁）	
		吳Ⅳ，頁 23（後頁）	

				33	吳榮光十月抵京，具摺復命
嘉慶	13	戊辰	1808	36	六月，吳榮光兼署工科掌印給事中 八月，充恩科順天鄉試內廉監試官 九月，奉命巡視天津漕務 十月，題掌河南道監察御史，兼署掌湖廣雲南道御史
嘉慶	14	己巳	1809	37	是秋，吳榮光革職回京，所藏書畫大多易手 十月，遷居下斜街，屋近師阮元，得授經義。又常與翁方綱講論書畫及考據之學。閒作山水遺意
				14	梁廷枏避夷亂徙佛山 癖嗜鐘鼎文字
嘉慶	15	庚午	1810	38	五月，引見，吳榮光以員外郎用。出京南歸省親 夏，識鮑東方於邗江 六月，吳榮光至吳門訪宋芝山（葆淳）、鮑東方、陸謹庭縱觀書畫。後至杭州 九月朔日，吳榮光於雙江舟次寫懷人十二首，其中題葉農部（夢龍）一首云：「論交十七年，雲谷爲最久」 九月，抵家

		《年譜》，頁 7（後頁）	
●	冬，吳榮光購得明王酉室（穀祥）「行書千文眞跡」卷		孔 V，頁 13（後頁）
△	吳榮光跋朱澤民（德潤）「山水」卷		葉 III，頁 9
●	吳榮光得元倪雲林（倪瓚）「優盋（鉢）曇花圖」軸於京師廠肆		孔 III，頁 31（後頁）
	四月，葉夢龍至六一堂與吳毅人、曾賓谷（曾燠）、樂蓮裳同觀伊秉綬借出之李晞古（李唐）「牧牛圖」		葉 IV，頁 8
●	九秋，吳榮光得梁山舟（同書）書懷四首		葉 II，頁 7（後頁）
		《年譜》，頁 8	
		《年譜》，頁 8	
		《年譜》，頁 8	
		《年譜》，頁 8	
△	夏，吳榮光於京師桐壽山房跋金琮詩卷		吳 V，頁 26
		《年譜》，頁 8	
		《年譜》，頁 8（後頁）	
△	孟冬二十三日，吳榮光題胡舜臣蔡京「送郝元明使秦書畫」合卷		吳 II，頁 22（後頁）
		梁自序，頁 2（後頁）	
		《書餘》自序（十種）	
		《年譜》，頁 8（後頁）	
		《海山》，一	
		《年譜》，頁 8（後頁）	
		《石集》，頁 7～8	
○	二月十九日，吳榮光已藏唐人書藏經殘字五紙	《年譜》，頁 8（後頁）	孔 I，頁 3（後頁）
●	歲除日，得李唐「采薇圖」卷於佛山黃氏		吳 II，頁 19

				36	
				15	梁廷枏父病歿於家
嘉慶	16	辛未	1811	39	二月，吳榮光北行
					三月，吳榮光抵京
				37	
嘉慶	17	壬申	1812	40	二月，吳榮光補授刑部員外郎
					五月，派出隨扈
					七月，抵木蘭
					是年，始稱石雲山人

△	吳榮光題邊壽民「蘆雁圖」		《石集》Ⅶ，頁 11
	歸省，得見宋高宗賜梁汝嘉墨勅一卷十二紙於其族叔虞廷家		《聽帖》，第二
	見五代張戩「人馬」軸於書畫肆中		孔Ⅰ，頁 28（後頁）
○	葉夢龍獲吳榮光贈朱澤民（德潤）「山水」卷		葉Ⅲ，頁 9
○	葉夢龍獲吳榮光贈張溫夫（即之）書「華嚴經」卷		潘，續上，頁 518
		梁（「龍官崇序」），頁 2	
		《年譜》，頁 9	
		《年譜》，頁 9	
	十月，吳榮光觀南宋米元暉「煙光山色圖」卷		孔Ⅱ，頁 34
△	十一月，題李唐「采薇圖」卷		吳Ⅱ，頁 19
△	重裝明王酉室（榖祥）「行書千文眞跡」卷，並跋卷後		孔Ⅴ，頁 14
○	九月，葉夢龍已藏元王元章（王冕）「墨梅」，此軸乃張藥房太史（錦芳）晚年所贈		葉Ⅳ，頁 12（後頁）
○	十月初三，已藏元人「墨竹」		葉Ⅳ，頁 21
○	十月初三，已藏文衡山（微明）「蒼松偃館圖」		葉Ⅳ，頁 39
	十月，伊秉綬來廣州，贈葉夢龍以宋李晞古（李唐）「林泉高逸圖」		葉Ⅳ，頁 7
	觀明「王陽明（守仁）倪鴻寶（元璐）手札」合卷		潘，續下，頁 596
		《年譜》，頁 9	
		《年譜》，頁 9	
		《年譜》，頁 9（後頁）	
		《年譜》，頁 9（後頁）	
△	正月九二消寒日，吳榮光跋米芾「遊壯觀詩」並札		《嶽帖》，寅冊
●	得宋袁立儒「蘆雁圖」卷		吳Ⅱ，頁 10

				38	十二月十九日，葉夢龍於風滿樓拜坡公像，與謝里甫（蘭生）、劉樸石（彬華）、張南山（維屏）、高酉山（士釗）、謝退谷（金鑾）、潘伯臨（正亨）、左錫葊等共八人以山高月小、水落石出分韻，各賦長句一首。呂子羽（呂翔）復寫坡公像於冊端，成〈祝坡公生日詩冊〉
嘉慶	18	癸酉	1813	41	吳榮光在京師 九月，赴熱河行在，辦理秋審
				39	
嘉慶	19	甲戌	1814	42	四月，吳榮光隨同刑部侍郎成格、彭希濂前往山西審案 九月，與同人赴香山
				40	葉夢龍借刻宋岳忠武公（岳飛）手札卷入《友石齋集帖》 《友石齋集帖》摹泐上石，得番禺劉彬華審定
嘉慶	20	乙亥	1815	43	
				41	
				20	錄《博考書餘》一卷
嘉慶	21	丙子	1816	44	吳榮光升安徽司郎

124

		葉Ⅱ，頁 19	
		吳Ⅴ，頁 11（後頁）《年譜》，頁 9（後頁）	
△	七月廿九日，吳榮光於京寓之鶴露軒跋所藏之聶壽卿詩東 葉夢龍得謝青岩刻、張維屏寫目、及李咸所藏之《貞園法帖》十冊石刻		《海山》，六 《四部》，頁 101
		《年譜》，頁 9（後頁）《年譜》，頁 9（後頁）	
● △	吳榮光得宋夏珪「長江萬里圖」（翁方綱已於卷後作題） 九月，吳榮光跋王介甫大書天童山溪絕句		吳Ⅱ，頁 20（後頁）《海山》，十六
		《四部》下，頁 87 潘Ⅰ，頁 53	
● ○	小春，葉夢龍獲呂子羽（呂翔）贈宋葉柏仙「水墨蒲萄」 葉夢龍已藏香光設色山水 是年冬，梁廷枏於廣州市購得搨本商周銅器銘約百餘種		葉Ⅳ，頁 9（後頁）葉Ⅳ，頁 45（後頁）《書餘》自序（十種）
△ △ ●	八月十七日，吳榮光跋所藏明陳文恭（獻章）詩卷 葉夢龍跋自編《友石齋集帖》四冊 葉夢龍獲伊秉綬贈魏和叔（之克）「山水」卷	《書餘》（十種），頁 33（後頁）	潘Ⅲ，頁 199 《四部》，頁 87 葉Ⅲ，頁 29
		《年譜》，頁 10	

					九月，吳榮光補充軍機處章京
				42	秋，葉夢龍復入都 屬謝青岩刻翁方綱「臨宿本蘭亭」
嘉慶	22	丁丑	1817	45 43	三月，吳榮光隨扈東陵駐盤山
嘉慶	23	戊寅	1818	46 23	七月，吳榮光隨扈赴京 十一月，出京任陝西陝安兵備道 梁廷枏是年初秋，書《金石稱例》自序
嘉慶	24	己卯	1819	47 29 24	吳榮光仍在陝西陝安兵備道任內 秋仲一日，梁廷枏書《續金石稱例》自序

		《年譜》，頁 10	
	吳榮光見唐賢首禪師「法書」卷於琉璃廠		潘，續上，頁 495
○	此頃，吳榮光曾收藏南宋俞待詔（俞珙）「黃鶴樓圖」軸，後不知何故散出		孔Ⅱ，頁 46（後頁）
		《碑補》Ⅺ，頁 9	
		《四部》，頁 87	
○	六月五日，已藏貫休「咒缽羅漢像」		葉Ⅳ，頁 4
●	八月十五日，葉夢龍屬張維屏書其自作詩冊		葉Ⅱ，頁 17～18（後頁）
		《年譜》，頁 10	
○	五月下旬，葉夢龍已藏惲南田（壽平）「水墨荷花」卷		潘Ⅴ，頁 381
○	三月六日，葉夢龍屬翁方綱題宋范中立（范寬）「谿山行旅圖」軸		葉Ⅳ，頁 6（後頁）
○	七月六日，葉夢龍已藏岳東伯（岳岱）寫生卷		葉Ⅲ，頁 46（後頁）
○	葉夢龍屬翁方綱跋其所藏之元人「耕稼圖」卷		葉Ⅲ，頁 11（後頁）
○	葉夢龍屬翁方綱跋其所藏之姚簡叔（允在）「雪景山水」卷		葉Ⅲ，頁 12（後頁）
●	葉夢龍得梁（山舟）翁（方綱）二公書「紀恩詩」合卷		葉Ⅱ，頁 6（後頁）～9
		《年譜》，頁 10（後頁）	
		《年譜》，頁 10（後頁）	
△	吳榮光題〈宋元山水人物冊〉第十幅「棧道圖」		吳Ⅱ，頁 48（後頁）
		《金石》自序（十種）	
		《年譜》，頁 10（後頁）	
○	夏，潘正煒已藏王覺斯（王鐸）〈楷書石鼓歌冊〉		潘Ⅳ，頁 370
		《續金石》自序（十種）	

嘉慶	25	庚辰	1820	48	八月，**吳榮光**陝安兵備道任滿
				46	是年**葉夢龍**出都南歸，無復出山之志
道光	1	辛巳	1821	49	三月望，**吳榮光**宿開先寺
					四月抵閩，任福建鹽道。建鳳池書院於省城，並籌募經費，捐置圖書六十部以爲士林講習討論
					八、九月兼署按察使
					十二月，補授福建按察使
				31	
道光	2	壬午	1822	50	十月，**吳榮光**調任補浙江按察使，兼任布政使
				48	**葉夢龍**以那繹堂「臨蘭亭」卷刻石
					雲貴總督阮元屬總任校刊《廣東通志》
道光	3	癸未	1823	51	九月，**吳榮光**調補湖北按察使，留署浙江布政使
					十一月，補授貴州布政使
					十二月，北行入覲

		《年譜》，頁11	
●	七月，葉夢龍得鐵梅菴（鐵保）書「黃庭經」卷		葉Ⅰ，頁27
●	初冬，獲卓秉恬贈王蓮心「山水」卷		葉Ⅲ，頁55（後頁）
●	獲李鳳岡（李咸）贈倪雲林（倪瓚）「山水」		葉Ⅳ，頁20
		潘Ⅳ，頁353	
		《年譜》，頁11（後頁）	
		《年譜》，頁11（後頁）	
		《年譜》，頁11（後頁）	
○	六月，吳榮光出示孫飼鶴、惲南田（壽平）「水墨荷花」卷		潘Ⅴ，頁382
●	得明沈石田（沈周）仿黃大癡（公望）軸於福州		潘Ⅱ，頁126
○	夏五，潘正煒已藏鍾繇（元常）〈雪寒帖〉		《聽帖》，第一
		《年譜》，頁12	
△	十一月，吳榮光以宋拓英光堂米老（米芾）題巨然「海野詩」與吳琚臨米南宮（米芾）書五則對觀，並題於後		《嶽帖》，辰冊
	以明王酉室（穀祥）「行書千文眞蹟」卷轉讓予成親王（按成親王七十一歲時所書跋云：「吳荷屋（榮光）多收古蹟，而家貧，率以易米而散去，余得其數種……」）		孔Ⅴ，頁14
		葉Ⅰ，頁28（後頁）	
		《碑補》Ⅺ，頁9	
●	葉夢龍獲彭邦疇（春農）贈那繹堂「臨蘭亭」卷		葉Ⅰ，頁28（後頁）
		《年譜》，頁12（後頁）	
		《年譜》，頁12（後頁）	
		《年譜》，頁12（後頁）	

				49	
				28	九月九日，吳榮光書《藤花亭十種》序
道光	4	甲申	1824	52	二月，吳榮光到京，蒙召見二次
					四月，由京赴黔藩。舟行至武溪，李唐「采薇圖」卷下方稍爲水濕
				34	
				29	十二月終，梁廷枏成《曲話》
道光	5	乙酉	1825	53	二月，吳榮光回本任
					十月，吳榮光將護印交新任布政使富呢揚阿
					十二月，吳榮光歸省
				30	
道光	6	丙戌	1826	54	六月，吳榮光假滿
					八月，吳榮光抵京，補授福建布政使

	新正，吳榮光招蔡之定至署。十日，出示所藏書畫，惲南田（壽平）「水墨荷花」卷爲其中一幀		潘Ⅴ，頁382
△	仲夏朔，再題吳居父（吳琚）臨米南宮（米芾）書五則		《嶽帖》，辰冊
●	秋，獲蔡之定贈元楊宗道臨各帖卷		吳Ⅳ，頁48（後頁）
	六月二十日，獲姻友李鳳岡（李威）贈黃姬水詠懷詩卷		葉Ⅰ，頁9（後頁）
		《十種》自序	
		《年譜》，頁12（後頁）	
		吳Ⅱ，頁19（後頁）	
	長至後二日，潘正煒借詒晉齋（成親王）〈梅花詩畫冊〉予曾望顏		潘Ⅳ，頁352
		《曲話》（十種），Ⅴ，頁11（後頁）	
		《年譜》，頁13（後頁）	孔Ⅰ，頁28（後頁）
		《年譜》，頁13（後頁）	
		《年譜》，頁13（後頁）	
●	四月，吳榮光得五代張戩「人馬」軸		吳Ⅰ，頁25（後頁）
△	八月十二日，吳榮光於黔南再題李唐「采薇圖」卷		吳Ⅱ，頁19（後頁）
△	十一月廿六日，此頃，吳榮光題葉夢龍所藏呂子羽（呂翔）畫		《石集》Ⅻ，頁15（後頁）
△	十一月廿六日，此頃吳榮光題伍春嵐（元華）「聽濤樓圖」		《石集》Ⅻ，頁18
	是年至丁亥間，梁廷枏於光孝寺見貫休「面壁羅漢」。又一幅則漫漶過半，眉目缺失		梁Ⅳ，頁3（後頁）
		《年譜》，頁13（後頁）	
		《年譜》，頁13（後頁）	

					十月，吳榮光抵閩藩
				52	春二月，葉夢龍將吳榮光十餘年前所贈之許光祚《離騷經》勒於石
道光	7	丁亥	1827	55	
				37	潘正煒初識朱頤昌，邀之留義松園凡月餘。此時之聽驪樓，已圖書盈室，滿目琳琅
				32	梁廷枏卒業
					爲程鄉李繡子師（黼平）詩集書後序
道光	8	戊子	1828	56	三月，吳榮光女熹適葉應祺
					五月十七日吳榮光丁憂，奔喪返里

		《年譜》，頁 13 （後頁）	
△	正月，吳榮光題明王雅宜（王寵）〈楷書萬壽宮詞冊〉		潘 II，頁 191
△	正月，吳榮光題王覺斯（王鐸）〈楷書石鼓歌冊〉		潘 IV，頁 371
△	春二月，吳榮光題許光祚〈離騷經〉		《嶽帖》，酉冊
	二月，吳榮光書《莊子·在宥篇》於趙孟頫「軒轅問道圖」		吳 III，頁 25
△	仲春望日，吳榮光題趙孟頫「軒轅問道圖」巨幅		吳 III，頁 25
△	五月，題大滌子（道濟）〈花卉詩冊〉第二、五幅		潘 IV，頁 362
		《嶽帖》，酉冊	
●	吳榮光得宋吳居父（吳琚）〈碎錦帖〉（即臨米芾書五則）（按是年春林則徐題此帖時已云吳榮光得之）		吳 II，頁 27
△	九月十二日，吳榮光題明梁元柱詩箋		吳 V，頁 14 （後頁）
△	十月十一日，吳榮光三題宋吳居父（吳琚）〈碎錦帖〉		吳 II，頁 27 （後頁）
		潘，續序，頁 475	
		《駢體文》I，頁 29	
		《駢體文》I，頁 29	
		《年譜》，頁 14 （後頁）	
		《年譜》，頁 14 （後頁）	
△	二月廿五日晚，吳榮光再跋金琮詩卷		吳 V，頁 26 （後頁）
△	十一月十二日，吳榮光跋明祝枝山（允明）詩卷		潘 II，頁 131
	冬月，雖獲潘正煒贈顧雲臣（見龍）「擬周文矩紅線圖」，然因素不欲人割愛，故謝而還之		孔 V，頁 46
△	十二月，吳榮光於坡可菴借觀明陸包山（陸治）「金明寺圖」卷並跋於後		潘 II，頁 148

				54	十一月初三日，葉夢龍招同張維屏、謝里甫（蘭生）、鮑東方、弟春塘（葉夢草）、姪蔗田（應陽）至白雲山探梅，集倚山樓 十一月廿一日，葉夢龍復招同人集東山草堂
				38	
道光	9	己丑	1829	57	
				55	
				39	
				34	梁廷枏撰《南漢書》
道光	10	庚寅	1830	58	九月，吳榮光自粵入京過吳門 刻《筠清館帖》第六卷

△	十二月廿日，吳榮光跋葉夢龍所藏王石谷（王翬）「湖山釣艇」卷，云是卷書畫俱爲南田（惲壽平）所作而借石谷（王翬）款		葉Ⅲ，頁36
△	嘉平廿六日，吳榮光跋成哲親王（永瑆）節臨晉唐人帖，並以之贈芑田壻（葉應祺）		《嶽帖》，酉冊
		《清濠集》（松心），頁7	
		《清濠集》（松心），頁7（後頁）	
●	十二月，葉夢龍購得王石谷（王翬）「湖山釣艇」卷		葉Ⅲ，頁35（後頁）
●	有客攜元黃大癡（公望）「層巒疊嶂圖」至羊城，索價數百金，葉氏適事忙，未暇與酌，爲秀子瑛（秀琨）得之，其後子瑛北歸，以是卷相贈。		葉Ⅳ，頁16
	冬至，潘正煒索回詒晉齋（永瑆）〈梅花詩畫冊〉		潘Ⅳ，頁352
	冬月，欲以顧雲臣（見龍）「擬周文矩紅線圖」贈吳榮光，吳不受而歸之，遂以此入〈名人妙繪英華〉第二冊		孔Ⅴ，頁46
△	四月十八日，吳榮光於風滿樓跋葉夢龍所藏黎二樵（黎簡）畫卷		葉Ⅲ，頁56
△	六月十五日，吳榮光題宋蘇文忠（蘇軾）〈送家安國教授成都詩冊〉		吳Ⅰ，頁46（後頁）
△	十一月十二日，吳榮光跋錢伯全（錢璧）疏闊札		《海山》，七
○	四月十八日，葉夢龍屬吳榮光跋其所藏黎二樵（黎簡）畫卷		葉Ⅲ，頁56
○	八月，潘正煒已藏元人「霜柯竹石」軸		潘Ⅰ，頁96
○	嘉平二日，潘正煒屬吳榮光題顧雲臣（見龍）「擬周文矩紅線圖」		孔Ⅴ，頁46
		《年譜》，頁15 吳Ⅳ，頁49	
△	閏月十九日，吳榮光題葉夢龍所藏之元王元章（王冕）「墨梅」軸		潘Ⅰ，頁99
△	四月廿一日，吳榮光跋「宋高宗墨敕」卷（僅存四紙）		潘Ⅰ，頁36

				56	葉夢龍自編《風滿樓集帖》六冊摹泐上石，高要陳兆和刻，葉氏藏石
				35	春，梁廷枏刻《南漢書》及《博考書餘》
道光	11	辛卯	1831	59	正月，吳榮光抵京師
					四月，赴湘任，補授湖南布政使
					九月，補授湖南巡撫，抵任，吏部奏准兼兵部侍郎右副都御史

△	五月，吳榮光以浦城楊宗道所臨晉唐各帖刻入〈筠清館帖〉第六卷，並繫跋於後		《海山》，續四
	十一月七日夜，吳榮光所藏之李唐「采薇圖」卷與元虞集書劉垓「神道碑」墨蹟同在廣東英德被盜		吳Ⅱ，頁 19（後頁）Ⅲ，頁 51（後頁）
●	十二月，吳榮光得王蒙「松山書屋圖」於吳門繆氏		吳Ⅳ，頁 13（後頁）
	十二月，吳榮光過吳門，見鬻畫者以董其昌書於倪雲林（倪瓚）「優盉（鉢）曇花圖」軸上之二題裝一贗本求售		孔Ⅲ，頁 31（後頁）
		《四部》，頁 101	
△	六月十五日，葉夢龍題〈風滿樓集帖〉六冊		《風帖》，六之廿一
	九月十九日，屬吳榮光跋張樗寮（即之）書「華嚴經殘葉」卷		葉Ⅰ，頁 5
○	十月，已藏「雲谷寄影圖」		葉Ⅳ，頁 1（後頁）
●	葉夢龍於羊城以重值購得宋董北苑（董源）「夏山圖」		葉Ⅳ，頁 4
	吳榮光借觀樊子厚書方叔淵詩草卷，並共商定爲子厚之筆		葉Ⅰ，頁 10
		《書餘》（十種），頁 33（後頁）	
		《年譜》，頁 15（後頁）	
		《年譜》，頁 15（後頁）	
		《年譜》，頁 15（後頁）	
●	吳榮光宛轉購回李唐「采薇圖」卷		吳Ⅱ，頁 19（後頁）
●	吳榮光得宋搨「眞定武蘭亭」		吳Ⅰ，頁 5（後頁）
●	吳榮光得趙孟頫小楷書「洛神賦」卷於京師		吳Ⅲ，頁 44
	吳榮光在都復見唐賢首禪師「法書」卷，欲購未果		潘，續上，頁 495
△	吳榮光觀詒晉齋（永瑆）〈梅花詩畫冊〉並繫跋語		潘Ⅳ，頁 352

道光	12	壬辰	1832	60	二月望日，**吳榮光**督兵南征，師次永州
					在湖南衡州行館（室名吉見齋）
					九月，兼署湖廣總督，尋卸
				58	**葉夢龍**遘瘧疾卒。歿前數月，手輯《風滿樓書畫錄》
				1	**孔廣陶**是年生
道光	13	癸巳	1833	61	三月，**吳榮光**設湘水校經堂
				43	
道光	14	甲午	1834	62	**吳榮光**在湖南巡撫署（號四春館，一實堂）
					十月，將巡撫印務交藩司**惠豐**。起程北上
					十一月，抵京

		吳Ⅴ，頁47（後頁） 吳Ⅲ，頁51（後頁） 《年譜》，頁16（後頁）	
△	二月望日，吳榮光跋董文敏（其昌）書王介甫「金陵懷古詞」卷		吳Ⅴ，頁47（後頁）
△	二月十六日，吳榮光三題金赤松（琮）詩卷		吳Ⅴ，頁26（後頁）
△	五月七日，吳榮光再跋浦城楊宗道所臨晉唐各帖		《海山》，續四
△	六月十二日，吳榮光題〈元明集冊〉內沈周山水及沈周仿黃大癡（公望）軸，稱所藏有黃大癡（公望）「秋山招隱」直幅及多幀明人橅古本，其中以唐子畏（唐寅）「伏生授經」、文徵仲（徵明）「袁安臥雪」、「鵲華秋色」、仇實父（仇英）「清明上河」爲最		吳Ⅳ，頁54 潘Ⅱ，頁126
△	七月，吳榮光題〈元明集冊〉內元揭傒斯山水		吳Ⅳ，頁53
△	九月十六日，吳榮光跋元虞文靖（虞集）書劉垓「神道碑墨蹟」卷		吳Ⅲ，頁51（後頁）
		《碑補》Ⅺ，頁9（後頁）	
		《年譜》，頁17（後頁）	
	七月，吳榮光見唐賢首禪師「法書」卷刻本於湘南		潘，續上，頁495
○	二月，潘正煒已藏明倪鴻寶（元璐）詩卷		潘Ⅲ，頁211
○	清明前三日，藏明邵文莊（寶）「點易臺詩」卷		潘Ⅱ，頁120
○	清和，已藏詒晉齋（永瑆）詩卷		潘Ⅳ，頁348
○	清和，已藏王覺斯（王鐸）臨各帖字卷		潘Ⅳ，頁374
		吳Ⅰ，頁26 吳Ⅱ，頁22（後頁） 《年譜》，頁18	
△	四月廿五日，吳榮光跋趙文敏（孟頫）小楷書「洛神賦」卷		吳Ⅲ，頁44

				44	
				39	梁廷枏副榜貢生，官澄海訓導
道光	15	乙未	1835	63	正月，吳榮光回任
				40	七月，梁廷枏始著手編《廣東海防彙覽》
道光	16	丙申	1836	64	正月，吳榮光降四品京堂，來京候補
					二月杪，將巡撫印交總督納爾經額後回粵
					三月回京，室名曰澳貞舫
					三月十六日，在湖南邵陽（今寶慶）中部
					夏，到京，與阮元居相近
					六月二日，過鉅鹿郡

△	五月六日，吳榮光跋「宋封靈澤敕」卷		吳 I，頁 34
△	七月七日，題五代人「按樂圖」		吳 I，頁 26
△	七月十日，跋胡舜臣蔡京「送郝元明使秦書畫」合卷		吳 II，頁 22（後頁）
△	七月十日，跋文徵明「倣鵲華秋色圖」		吳 V，頁 45（後頁）
△	十二月，題元釋雪菴書「八大人覺經」卷		吳 IV，頁 46
△	十二月九日，見唐賢首禪師「法書」卷於琴山農部（黃德峻）處，並繫跋語		潘，續上，頁 495
●	得周文矩「賜梨圖」卷於長沙		潘 I，頁 30
○	春初，潘正煒已藏〈唐宋元山水人物冊〉		潘 I，頁 29
		《順續志》，十八，頁 8	
		《年譜》，頁 18（後頁）	
△	三月，吳榮光三題李唐「采薇圖」卷		吳 II，頁 19（後頁）
△	五月十六日，吳榮光題倪雲林（倪瓚）「優盋（鉢）曇花圖」		吳 IV，頁 23（後頁）
△	十二月朔，吳榮光再題宋「定武蘭亭」，精模一本並各跋藏於家而考證之		吳 I，頁 6
		《駢體文》I，頁 19	
		《年譜》，頁 19	
		《年譜》，頁 19	
		吳 II，頁 42（後頁）	
		吳 II，頁 20	
		《海山》，四	
		《海山》，四	
△	三月十三、十四日，吳榮光兩題王叔明（王蒙）「聽雨樓圖」卷		吳 IV，頁 21
△	三月十六日，吳榮光四題李唐「采薇圖」卷		吳 II，頁 20
	夏，與阮元展讀虞伯生（虞集）課書劉元帥（劉埈）「神道碑銘」		《海山》，四
△	五月廿三日，跋後蜀黃筌「蜀江秋淨圖」卷		潘，續上，頁 499

				41	四月，梁廷枏《廣東海防彙覽》書成
道光	17	丁酉	1837	65	三月，吳榮光補授福建布政使
					六月，抵任

△	六月二日，吳榮光再跋虞伯生（虞集）譔書劉元帥（劉垓）「神道碑銘」	《海山》，四
△	七月廿六日，吳榮光再跋後蜀黃筌「蜀江秋淨圖」卷	潘，續上，頁 499
△	七月下澣，吳榮光題〈宋元山水冊〉內曹知白「古木寒柯圖」	吳Ⅱ，頁 42（後頁）
△	七月下澣，吳榮光跋劉子輿題畫詩	《聽帖》，第四
△	八月十八日，題馮海粟（子振）「虹月樓詩圖」卷	吳Ⅳ，頁 39（後頁）
△	秋，吳榮光跋趙文敏（孟頫）書杭州「福神觀記」卷	吳Ⅲ，頁 40
△	十月，吳榮光跋元錢舜舉（錢選）「蘇李河梁圖」卷	吳Ⅳ，頁 6
△	十月十三日，題戴文進（戴進）畫「介子推偕隱圖」	吳Ⅴ，頁 4
△	十一月八日，吳榮光跋王逸老（王昇）草書千文	《海山》，一
△	十一月十一日，吳榮光跋唐閻右相（立本）「秋嶺歸雲圖」	潘，續上，頁 488
△	十一月十九日，於吉見齋跋龔子敬（龔璛）「書宣城詩」	《海山》，六
△	十二月，吳榮光跋張溫夫（即之）書佛經二十五行	《海山》，六
△	嘉平月，吳榮光跋元趙文敏（孟頫）「谿山幽邃圖」卷	孔Ⅲ，頁 17（後頁）
△	臘月三日，爲琴山農部跋元趙文敏（孟頫）「行書望江南淨土詞十二首眞蹟」卷	孔Ⅲ，頁 22
	十二月十九日，觀宋趙千里（伯駒）「後赤壁圖」卷	潘，續上，頁 509
△	吳榮光題南宋俞待詔（俞珙）「黃鶴樓圖」軸，稱此軸爲其舊藏，道光乙未（1835）其弟樸園（吳彌光）遊京師復得之，帶至湘南，屬爲題識	孔Ⅱ，頁 46（後頁）
○	吳榮光已藏宋游昭「春社醉歸圖」	吳Ⅱ，頁 24
	《駢體文》，I，頁 20（後頁）	
	《年譜》，頁 19（後頁）	
	吳Ⅴ，頁 73	

道光	18	戊戌	1838	66	吳榮光在福建布政使署（室名順貧福室、坡可庵、來復吉齋）
				43	梁廷枏書鄧爾疋尙書「銅鼓銘」及序
					梁廷枏爲鄧爾疋摹刻朱殿撰「江南春詞」手蹟
道光	19	己亥	1839	67	

△	三月吉，吳榮光題元趙松雪（孟頫）〈致中峰和尚手簡冊〉		潘，續上，頁535
△	禊日，吳榮光三題宋「定武蘭亭」		吳I，頁6（後頁）
△	三月十日，吳榮光再題元趙松雪（孟頫）〈致中峰和尚手簡冊〉		潘，續上，頁534
△	三月十二日，吳榮光跋南宋米元暉（友仁）「煙光山色圖」卷		孔II，頁34
△	三月望，吳榮光跋明吳中「諸賢江南春」副卷		吳V，頁70
△	三月廿一日，吳榮光三題元趙松雪（孟頫）〈致中峰和尚簡冊〉		潘，續上，頁532
●	四月，吳榮光得北宋蘇文忠公（蘇軾）題「文與可（文同）竹」卷於吳門		孔II，頁14
●	吳榮光在閩以重值及珍玩易米家「雲山得意」卷		潘II，頁166
●	吳榮光得元「六家貞一齋敍」卷於吳門		潘I，頁90
		吳I，頁31，45（後頁），V，頁29	
△	五月六日，吳榮光錄蘇軾詩，並跋沈石田（沈周）「谷林堂圖」		吳V，頁28
△	五月十一日，吳榮光於福建布政使署跋北宋蘇文忠公（蘇軾）題「文與可（文同）竹」卷		孔II，頁14
△	六月十日，吳榮光跋蘇軾「予守帖」		《聽帖》，第二
△	六月十日，吳榮光跋東坡（蘇軾）「與李給事陶一帖」		《嶽帖》，丑冊
△	六月十日，吳榮光跋宋蘇文忠公（蘇軾）「偃松圖贊」卷		潘，續上，頁505
△	六月廿五日，吳榮光跋宋袁立儒「蘆雁圖」卷		吳II，頁10（後頁）
△	八月十一日，吳榮光題宋徽宗「御鷹圖」		吳I，頁31
		《駢體文》I，頁1	
△	九月四日，吳榮光跋枕周「移竹圖」卷		《壯陶閣》IX，頁12～13
		梁III，頁30	
△	二月六日，吳榮光題所藏之元王叔明（王蒙）「松山書屋圖」軸		吳IV，頁13

道光	20	庚子	1840	68	二月，**吳榮光**奉旨入京展覲
					三月，**吳榮光**過吳門
					四月，**吳榮光**抵京，赴圓明園，蒙召見二次，以年老原品休致
					五月，**吳榮光**啟程南歸，道出揚州，訪其師**阮元**，同遊北固山，登凌雲亭
					六月十三日，**吳榮光**僑寓吳門
				45	
					吳榮光放歸南海（室名聽雨樓、老學庵）
道光	21	辛丑	1841	69	四月，英人滋擾省城。**吳榮光**偕佛山官紳捐貲、團練壯勇、鑄礮築柵，為省城應援。
					吳榮光《石雲山人詩文集》及《辛丑銷夏記》於是年刻成

△	三月七日，吳榮光於福州蕃署再題元王叔明（王蒙）「松山書屋圖」軸		吳Ⅳ，頁13（後頁）
		《年譜》，頁20	
		《年譜》，頁20	
		《年譜》，頁20（後頁）	
		《年譜》，頁20（後頁）	
		《年譜》，頁20（後頁）	
	五月廿八日，吳榮光示阮元南宋米元暉（友仁）「雲山得意圖」卷		孔Ⅱ，頁31
●	六月十三日，吳榮光續得唐人書藏經殘字四頁半，恰與上經文相連		孔Ⅰ，頁4
●	吳榮光得趙鷗波（孟頫）「憩松圖」		吳Ⅱ，頁47（後頁）
△	吳榮光爲潘正煒題明沈石田（沈周）「花果」卷		潘Ⅱ，頁124
	梁廷枏與張維屏同觀福州林文忠公藏米芾「書天馬賦」卷		梁Ⅱ，25
	梁廷枏欲以董文敏（其昌）書畫「錦堂記」卷贈江寧鄧嶰筠尙書		梁Ⅱ，頁26
		《年譜》，頁20	
		《年譜》，頁21	
			潘Ⅰ，頁24
△	正月十七日，吳榮光題唐人〈楷書藏經冊〉於賜五福堂		潘Ⅰ，頁24
△	春孟補天穿之日，吳榮光題潘正煒所藏之〈集明人小楷扇冊〉		潘Ⅳ，頁304
△	正月廿日，吳榮光題明董文敏（其昌）〈行草扇冊〉		潘Ⅲ，頁274
△	正月廿五日，吳榮光跋傅山書七言詩「空山寂歷道心生」		《聽帖》，第六
△	閏三月題，五月十九日書於〈宋元山水人物冊〉內之王淵「梧桐雙鳥圖」		吳Ⅱ，頁48
△	四月，吳榮光跋周文矩「賜梨圖」卷，割汰卷尾贗跋		潘Ⅰ，頁29

△	四月十四日，吳榮光題唐人書〈藏經冊〉	孔 I，頁 8
△	四月十六日，吳榮光題五代張戡「人馬」軸	孔 I，頁 28（後頁）
△	四月廿日，吳榮光跋南宋米元暉（友仁）「雲山得意圖」卷	吳 II，頁 14（後頁）
△	四月廿一日，吳榮光跋宋御府「荔枝圖」卷	吳 I，頁 39（後頁）
△	五月，吳榮光題潘正煒所藏之明董文敏（其昌）〈山水扇冊〉	潘 III，頁 280
△	五月，吳榮光跋宋米元章（米芾）書「杜詩」卷	吳 II，頁 3（後頁）
△	五月十六日，吳榮光題〈宋元山水冊〉內李松「牧童牛背圖」	吳 II，頁 40（後頁）
△	五月十九日，吳榮光題明仇十洲（仇英）〈人物山水扇冊〉	潘 III，236
△	五月廿五日，吳榮光跋宋米元章（米芾）「虹縣詩」卷	吳 II，頁 3
△	五月廿六日，吳榮光題〈宋元山水人物冊〉內「棧道圖」及「仙山樓閣」	吳 II，頁 46，48（後頁）
△	五月廿七日，吳榮光題〈宋元山水人物冊〉內「風雪行旅」及閻次平「牛背吹笛」	吳 II，頁 46（後頁），47（後頁）
△	五月廿八日，吳榮光於鶴露軒爲潘正煒題明董文敏（其昌）〈秋興八景畫冊〉	吳 V，頁 70（後頁）
○	五月廿八日，吳榮光已藏明董文敏（其昌）「溪山秋霽」卷	孔 IV，頁 48（後頁）
△	五月廿九日，吳榮光跋明唐六如（唐寅）〈山水花卉扇冊〉	潘 III，頁 234
△	初伏，吳榮光兩題惲南田（壽平）〈山水花卉冊〉	潘 V，頁 389
△	七月廿二日，吳榮光題王麓臺（原祁）〈進呈扇畫冊〉	潘 V，頁 424
△	中秋，吳榮光跋宋趙大年（令穰）「山水」卷及「水邨煙樹圖」卷	潘 I，頁 46；孔 II，頁 16
△	中秋，吳榮光跋黃石齋（道周）「松石」卷於潘正煒家	吳 V，頁 76
△	中秋，跋王石谷（王翬）「松竹石圖」卷	潘 V，頁 405
	九月，吳榮光憶錄開先寺月夜觀瀑詩於大滌子（道濟）〈山水詩冊〉端	潘 IV，頁 353

149

51

道光	22	壬寅	1842	70	七月，吳榮光遊桂林
					十一月，吳榮光《筠清館金石錄》及《金文款識類》五卷刻成
				52	
道光	23	癸卯	1843	71	閏七月初四日辰時，吳榮光卒於桂林寓所
				53	孟春，潘正煒序《聽颿樓書畫記》
				48	
道光	24	甲辰	1844	13	孔廣陶首過富春
道光	25	乙巳	1845	50	
道光	26	丙午	1846	56	
道光	27	丁未	1847	57	
道光	28	戊申	1848	58	五月，潘正煒編成《聽颿樓集帖》

	梁廷枏爲李潤堂鑒定趙子昂（孟頫）書「赤壁賦」		梁Ⅰ，頁43
	梁廷枏於廣州臨趙子昂（孟頫）「畫養馬」卷並郵致李潤堂		梁Ⅰ，頁43
		《年譜》，頁21（後頁）	
		《年譜》，頁21（後頁）	
△	正月廿七日，吳榮光跋「元六家貞一齋敍」卷		潘Ⅰ，頁90
△	二月，吳榮光跋宋蘇文忠公（蘇軾）札冊		潘Ⅰ，頁51
△	二月，吳榮光跋蘇軾〈公清帖〉		《聽帖》，第二
△	八月，吳榮光跋王獻之（子敬）「願餘帖」		《聽帖》，第一
	五月，潘正煒出示宋岳忠武公（岳飛）手札卷，並屬張維屏跋		潘Ⅰ，頁54
△	十月，潘正煒跋唐搨「定武蘭亭卷附修禊圖」		潘Ⅰ，頁22
	冬至，屬張維屏跋蘇軾「予守帖」		《聽帖》，第二
		《年譜》，頁22（後頁）	
		潘，頁4	
○	五月，潘正煒已藏南宋岳忠武公（岳飛）尺牘真蹟卷		孔Ⅱ，頁24（後頁）
	九月四日，梁廷枏得見嚴時甫孝廉所藏之王虛舟（王澍）「臨定武本蘭亭」		梁Ⅲ，頁42（後頁）
		孔Ⅴ，頁45（後頁）	
●	書畫商贈以梁廷枏董文敏（其昌）〈臨懷素書冊〉殘本		梁Ⅲ，頁21（後頁）
△	十月，潘正煒跋董其昌書陶潛「歸去來辭」		《聽帖》，第六
△	十月，潘正煒跋文徵明書「桃花源記」		《聽帖》，第五
△	十月，潘正煒跋北宋趙令穰「水邨煙樹圖」卷		孔Ⅱ，頁16（後頁）
●	冬，潘正煒訪張維屏，見趙孟頫題淵明（陶潛）畫像六則，不惜重價購之，且摹刻數則，以公同好。		《聽帖》，第四
		《聽帖》，卷首	

道光	29	己酉	1849	59	元月初六日，潘正煒與梁藹甫（信芳）、金醴香（菁茅）、謝靜山（有仁）、周秀甫及張維屏集聽松園
					元月十二日，潘正煒與周秀甫、金醴香（菁茅）、謝靜山（有仁）、及張維屏集珠江燈舫
					元月十九日，潘正煒與周秀甫、金醴香（菁茅）、謝靜山（有仁）、及張維屏再集珠江燈舫
					元月廿八日晚，潘正煒與周秀甫、金醴香（菁茅）、謝靜山（有仁）、及張維屏、吳菊湖（家懋）集花舫
					八月，潘正煒以新刻之《聽驪樓集帖》六冊贈朱昌頤，出示《聽驪樓書畫記》五卷，並屬朱氏為《聽驪樓書畫續記》書序
				54	三月初六日，梁廷枏與馮西潭（馮沅）、壽菊泉（壽祺）、羅蒲洲（家政）、金醴香（菁茅）、許賓衢（祥光）、張清湖（應秋）、譚玉生（譚瑩）、仇建亭（乾厚）、丁桂裳（丁熙）等同過張維屏閱清水濠丁八百餘人
				18	
道光	30	庚戌	1850	60	七月六日巳時，潘正煒終，葬於（廣州）大北門外，山名馬嶺
				19	
咸豐	1	辛亥	1851	56	梁廷枏襄力辦夷務，奏獎內閣中書，附《國史文苑傳》，並加侍讀銜
				20	孔廣陶復過富春

△	八月，潘正煒跋南宋陳居中「百馬圖」卷，稱此卷得自其友易君山		孔Ⅱ，頁46
		《草堂集》Ⅱ，頁1（後頁）	
		《草堂集》Ⅱ，頁2	
		《草堂集》Ⅱ，頁2	
		《草堂集》Ⅱ，頁2（後頁）	
		潘，續序，頁475	
△	三月廿六日，潘正煒跋北宋李公麟「松竹梨梅」合卷		孔Ⅰ，頁62
○	閏四月廿二日，示其友朱昌頤府賢首禪師墨寶		孔Ⅰ，頁17（後頁）
△	清明後一日，題惲南田〈山水花卉冊〉		虛續Ⅲ，頁48
●	七月，潘正煒得蔡襄「評唐詩」		《聽帖》，第二
○	八月下澣，潘正煒已藏宋蔡君謨楷書小幅		潘，續上，頁507
		《草堂集》Ⅱ，頁5（後頁）	
△	仲冬十日，孔廣陶題明董文敏（其昌）〈楷書多心經冊〉		孔Ⅳ，頁47
△	三月十二日，潘正煒再題惲南田〈山水花卉冊〉	《族譜》（十三行，頁273）	虛續Ⅲ，頁48
△	暮冬，孔廣陶題〈宋元寶繪冊〉第七幅「雪山驢背」		孔Ⅲ，頁14
		《嶺南畫》Ⅷ，頁11，《列傳》73，42上下	
		孔Ⅴ，頁45（後頁）	
○	孔廣陶於故紙堆中撿得仲父孔繼曛舊錄「古歌行」八篇，自此珍藏		《嶽帖》，亥冊

咸豐	2	壬子	1852	21	
咸豐	3	癸丑	1853	58	梁廷枏爲謝東平師撰墓誌銘並赴葬
				22	孔廣陶再過富春，道阻而海歸
咸豐	4	甲寅	1854	59	
				23	
咸豐	5	乙卯	1855	60	梁廷枏書《藤花亭書畫跋》自序
咸豐	6	丙辰	1856	61	正月十七日，倪雲林生日，梁廷枏與倪雲癯（始遠）、黃香石（培芳）、譚玉生（譚瑩）、陳蘭甫（陳澧）、李子黼（長榮）、黃田門（允中）、張維屏等集寄園拜像賦詩
				25	英夷入寇。孔廣鏞、孔廣陶兄弟留居南海未去，與鄰人相互守望

156

○	春日，孔廣陶得黃香石（培芳）贈其父孔繼勳所臨之〈皇甫碑半冊〉		《嶽帖》，亥冊
	此頃，孔廣陶得見梅道人（吳鎭）「墨梅」卷		孔Ⅳ，頁34
		梁Ⅱ，頁16	
		孔Ⅴ，頁45（後頁）	
△	仲春，孔廣陶跋明馬湘蘭（守眞）「水仙」王伯穀（稚登）「補石」長卷		孔Ⅴ，頁17（後頁）
	清明，孔廣陶於綠蘿書屋觀元曹雲西（知白）「林亭遠岫圖」軸		孔Ⅲ，頁41
△	冬，孔廣陶跋北宋燕文貴仿王摩詰（王維）「江干雪霽圖」卷		孔Ⅱ，頁19（後頁）
△	嘉平八日，孔廣陶再題岳飛〈軍務倥傯手帖〉		《嶽帖》，辰冊
△	季冬十日，孔廣陶跋所藏之元吳仲圭（吳鎭）「墨竹眞蹟」卷		孔Ⅲ，頁34（後頁）
△	除夕，孔廣陶題元人「竹雀雙鳧」軸		孔Ⅲ，頁60
	梁廷枏所藏之李公麟「西域貢馬」卷爲土盜掠去		梁Ⅳ，頁13
△	仲春一日，孔廣陶題元杜源夫「水墨葡萄」軸		孔Ⅲ，頁59（後頁）
●	孔廣陶獲周若雲所藏之北宋李公麟「老子授經圖」趙松雪（孟頫）書「道德經」卷		孔Ⅰ，頁61
		梁，頁4	
		《草堂集》Ⅳ，頁22（後頁）	
		孔Ⅴ，頁10	
△	小春六日，孔廣陶跋明王雅宜（王寵）「小楷南華眞經」卷。稱於英夷入寇日，以廉值自一傭奴購得此卷		孔Ⅴ，頁10
●	夏，孔廣陶同日內得北宋李公麟「松竹梨梅」合卷及趙令穰「水邨圖」		孔Ⅰ，頁62
△	重九日，孔廣陶跋元倪雲林（倪瓚）「竹溪清隱圖」卷		孔Ⅲ，頁30（後頁）

咸豐	7	丁巳	1857	26	孔廣陶避亂汾江
咸豐	8	戊午	1858	27	

△	十月八日，孔廣陶題元黃公望、王叔明（王蒙）合作「琴鶴軒圖」軸	孔Ⅲ，頁 38
△	冬，孔廣陶題所藏之〈宋元翰墨精冊〉第一種「宋思陵御書絕句」	孔Ⅱ，頁 56
△	嘉平八日，孔廣陶跋明祝京兆（允明）「楷書前後出師表眞蹟」卷	孔Ⅴ，頁 7（後頁）
		孔Ⅳ，頁 66
△	花朝節，孔廣陶攜書畫春遊，舟中跋北宋李公麟「松竹梨梅」合卷	孔Ⅰ，頁 62
△	重陽，孔廣陶題明董文敏（其昌）「仿北苑（董源）溪山樾館圖」軸	孔Ⅳ，頁 64
	過汾江，孔廣陶與吳樸園（彌光）訪筠清館所藏，見五代張戡「人馬」軸	孔Ⅰ，頁 28（後頁）
●	孔廣陶於市中偶見明倪文正（元璐）、黃石齋（道周）書畫合卷，獲悉此乃吳榮光所藏燼餘之故紙，以廉值購歸	孔Ⅳ，66
●	孔廣陶重價購得元黃公望「秋山招隱圖」軸	孔Ⅲ，頁 35（後頁）
△	二月，孔廣陶以摹本與元黃公望「華頂天池圖」軸對看，並爲題識	孔Ⅲ，頁 37
△	二月望日，孔廣陶題〈名人妙繪英華〉第一冊第一幅方正學（孝孺）「寫吳草廬詩意」	孔Ⅴ，頁 38（後頁）
	二月廿六日，孔廣陶與巽道人於西園草堂同觀〈名人妙繪英華〉第一冊第三幅文待詔（徵明）「指揮如意圖」並題於後	孔Ⅴ，頁 39
	春日，孔廣陶跋元管仲姬（道昇）「雲山千里圖」卷	孔Ⅲ，頁 45（後頁）
△	春日，孔廣陶題元王叔明（王蒙）「泉聲松韻圖」軸	孔Ⅲ，頁 38（後頁）
△	清和月，孔廣陶攜唐閻右相（立本）「秋嶺歸雲圖」卷歸羊城重裝，並題此卷	孔Ⅰ，頁 11（後頁）
△	中伏日，孔廣陶跋明仇實父（仇英）「白描人物八段」卷	孔Ⅳ，頁 43
●△	初夏，孔廣陶寄寓汾江西園，自園主人處購得明文待詔（徵明）「鐵幹寒香圖」卷，並繫跋於卷後	孔Ⅳ，頁 34
△	仲夏，孔廣陶借留十日於汾江西園，朝夕觀賞唐吳道子「送子天王圖」卷，並跋卷後	孔Ⅰ，頁 20

咸豐	9	己未	1859	28	

△	八月，孔廣陶重裝明倪文正（元璐）、黃石齋（道周）書畫合卷，並跋卷後	孔Ⅳ，頁66
△	新秋，孔廣陶題所藏之〈宋元名流集藻團扇冊〉第三幅「瑤島會眞圖」	孔Ⅲ，頁9（後頁）
△	九月六日，孔廣陶重裝明董文敏（其昌）書畫冊，並爲題識，稱所藏董文敏（其昌）名蹟達二十餘種	孔Ⅳ，頁59（後頁）
△	重九日，孔廣陶題明董文敏（其昌）〈行書陳心抑尙書神道碑墨蹟冊〉。稱此頃曾觀董文敏（其昌）所書之「聖主得賢臣頌」	孔Ⅳ，頁57
△	重九，孔廣陶跋張照「節臨黃庭徐季海」二則	《嶽帖》，戌冊
△	重陽三日，孔廣陶題南宋俞待詔（俞珪）「黃鶴樓圖」軸	孔Ⅱ，頁47
△	九月廿六日，孔廣陶題北宋李咸熙（李成）「江山密雪圖」軸	孔Ⅰ，頁44（後頁）
△	嘉平月望，孔廣陶題五代貫休「羅漢像」軸	孔Ⅰ，頁29（後頁）
△	冬至，孔廣陶題明婁子柔〈書四十二章經墨蹟冊〉	孔Ⅴ，頁16（後頁）
△	孟冬念又七日，孔廣陶題北宋巨然「晚岫寒林圖」軸	孔Ⅰ，頁46
△	仲冬，孔廣陶題元王叔明（王蒙）「松山書屋圖」軸	孔Ⅲ，頁40
△	仲冬，孔廣陶題元黃公望「秋山招隱圖」軸	孔Ⅲ，頁35（後頁）
●	孔廣陶得元曹雲西（知白）「林亭遠岫圖」，重裝於汾江旅寓	孔Ⅲ，頁41
△	元旦，孔廣陶展觀元人趙仲穆（趙雍）〈八駿圖冊〉，七日後書詩跋於冊後	孔Ⅲ，頁47
△	正月，孔廣陶跋明海瑞（海忠介）五七律詩稿	《嶽帖》，酉冊
△	花朝前三日，孔廣陶題元倪雲林（倪瓚）「優盋（缽）曇花圖」軸	孔Ⅲ，頁32
△	花朝，孔廣陶再題元王叔明（王蒙）「松山書屋圖」軸，稱所藏王蒙畫共五幀	孔Ⅲ，頁40
△	三月三日，孔廣陶跋明唐解元（唐寅）「桃花庵圖」卷	孔Ⅳ，頁40
△	上巳後三日，孔廣陶題明〈名人尺牘精品〉二冊	孔Ⅴ，頁37

△	清和月，孔廣陶跋明仇實父（仇英）「回紇遊獵圖」卷	孔Ⅳ，頁43（後頁）
△	清和月，孔廣陶檢閱書畫，因題所藏之〈宋元七家名畫大觀冊〉內第五幅吳仲圭（吳鎮）「橫塘垂釣圖」	孔Ⅲ，頁4
△	浴佛日，孔廣陶跋趙孟頫「蓮花經」第六卷	《嶽帖》，午冊
△	四月浣花日，孔廣陶跋明仇實父（仇英）「瀛洲春曉圖」卷，稱曾見仇英所寫之「仙山樓閣」十餘本	孔Ⅳ，頁45
● △	暮春之初，孔廣陶得〈宋元七家名畫大觀冊〉於汾江。閱二十日攜歸羊城，並題第一幅趙伯駒「雲棧圖」	孔Ⅲ，頁1（後頁）
△	暮春之初，孔廣陶跋明沈石田（沈周）「白雲泉圖」長卷	孔Ⅳ，頁7
△	暮春之初，孔廣陶跋明文待詔（徵明）「臨摩詰輞川圖」卷	孔Ⅳ，頁17
△	暮春，孔廣陶題明戴文進（戴進）「老節秋香圖」軸	孔Ⅳ，頁45（後頁）
△	端陽節，孔廣陶題所藏之〈宋元翰墨精冊〉第四種元趙文敏（孟頫）「行書讀書樂趣」	孔Ⅱ，頁60（後頁）
	六月，孔廣陶與盧若雲、張巽舟及兄懷民（孔廣鏞）於庚子拜經室同觀明沈石田（沈周）「仿梅道人（吳鎮）山水」長卷	孔Ⅳ，頁8（後頁）
△	六月六日，孔廣陶評書讀畫，展所藏之〈宋元七家名畫大觀冊〉，並題冊內第七幅高克恭「山雨欲來圖」	孔Ⅲ，頁5
△	夏日，孔廣陶題元倪雲林（倪瓚）「古木幽篁圖」軸	孔Ⅲ，頁33
○	夏月，此項已得元趙文敏（孟頫）〈三朝君臣故實書畫冊〉，並將該件由長卷重裝爲冊	孔Ⅲ，頁17
●	新秋，友人攜〈宋元畫冊〉至，孔廣陶精選其房山（高克恭）、子久（黃公望）及吳仲圭（吳鎮）「山水」補入所藏〈五代宋元名繪萃珍冊〉中	孔Ⅰ，頁40
△	初秋，孔廣陶題元倪雲林（倪瓚）「樹石遠岫圖」軸	孔Ⅲ，頁28
△	中秋，孔廣陶再跋元方壺道士（方從義）「雲林鍾秀圖」卷	孔Ⅲ，頁43（後頁）

163

咸豐	10	庚申	1860	29	

△	季秋,孔廣陶閉戶臨元俞紫芝「臨黃庭經眞蹟」卷並繫跋於後	孔Ⅲ,頁59
● △	十一月,孔廣陶得明沈石田(沈周)「仿梅道人(吳鎭)山水」長卷,並繫跋於後	孔Ⅳ,頁8(後頁)
	冬至前一日,孔廣陶與吳春卿太守借錄吳榮光與翁方綱信札一卷	孔Ⅴ,頁14
△	冬至,孔廣陶跋明王酉室(穀祥)「行書千文眞蹟」卷	孔Ⅴ,頁14
△	冬日,孔廣陶題南宋賈師古〈白描十八尊者冊〉	孔Ⅱ,頁49
△	冬日,孔廣陶跋南宋思陵書子美(杜甫)題劉少府「新畫山水障歌」卷	孔Ⅱ,頁23(後頁)
△	仲冬,孔廣陶跋〈五代宋元名繪萃珍冊〉第一幅王齊翰「銜杯樂聖圖」	孔Ⅰ,頁34(後頁)
△	臘月,孔廣陶題〈名人妙繪英華〉第一冊第十幅黎二樵(黎簡)「鼎湖龍湫」	孔Ⅴ,頁43
	孔廣陶偶見呂氏所藏之子久(黃公望)〈山水大冊〉,以重值不可得爲憾	孔Ⅳ,頁51(後頁)
△	二月一日,孔廣陶跋歐陽玄「西昌楊公墓碑銘」	《嶽帖》,未冊
△	花朝節,孔廣陶跋所藏之北宋范中立(范寬)「寒江釣雪圖」、黃山谷(庭堅)詩蹟合卷	孔Ⅱ,頁5
△	春,孔廣陶跋趙孟頫「府君阡表」	《嶽帖》,午冊
	春,孔廣陶重裝北宋李公麟「老子授經圖」趙松雪(孟頫)書「道德經」卷	孔Ⅰ,頁61
△	春日,孔廣陶再題元黃公望「華頂天池圖」軸	孔Ⅲ,頁37
△	孟春,跋張即之書「佛遺教經」	《嶽帖》,卯冊
△	春遊小集,孔廣陶再跋明唐解元(唐寅)「桃花庵圖」卷	孔Ⅳ,頁40
	初春,孔廣陶題元高彥敬(克恭)「仿海嶽菴(米芾)雲山」軸	孔Ⅲ,頁47(後頁)
△	仲春,孔廣陶題馬守眞「峭石幽蘭」(〈名人妙繪英華〉第二冊第四幅)	孔Ⅴ,頁45
△	仲春,孔廣陶跋元鮮于伯機(鮮于樞)「書石鼓歌眞蹟」卷	孔Ⅲ,頁25(後頁)
△	仲春,孔廣陶跋明許靈長「小楷琴賦」卷	孔Ⅴ,頁12(後頁)
△	閏三月廿七日,孔廣陶跋明文待詔(微明)題唐解元(唐寅)「群卉圖」卷	孔Ⅳ,頁38(後頁)

△	寒食前一日，孔廣陶跋明黃石齋（道周）「松石」卷	孔Ⅳ，頁69（後頁）
△	浴佛節，孔廣陶題〈名人妙繪英華〉第二冊第十幅金壽門（金農）「達摩面壁」	孔Ⅴ，頁46（後頁）
△	浴佛日，孔廣陶跋明唐解元（唐寅）「吟香草亭圖」卷	孔Ⅳ，頁41
△	四月十日，孔廣陶跋明文待詔（徵明）「書畫赤壁圖賦」卷	孔Ⅳ，頁13
△ ○	清明後十日，孔廣陶題元趙文敏（孟頫）「按圖索驥」軸。此頃已得趙仲穆（趙雍）「八駿圖」	孔Ⅲ，頁18（後頁）
△	端陽節，孔廣陶跋明文待詔（徵明）「葵陽圖」卷	孔Ⅳ，頁15
△	初夏，孔廣陶題元趙文敏（孟頫）「游行士女圖」軸	孔Ⅲ，頁23（後頁）
△	初夏，孔廣陶跋南宋陳居中「百馬圖」卷	孔Ⅱ，頁46
△	夏日，孔廣陶題五代貫休「降龍羅漢像」軸	孔Ⅱ，頁30（後頁）
● △	夏日，孔廣陶得北宋文與可（文同）「倒垂竹」軸並作題語	孔Ⅱ，頁15
△	仲夏，孔廣陶跋倪雲林（倪瓚）「滄室詩圖」卷	孔Ⅲ，頁27
△	九月，孔廣陶跋北宋李公麟「老子授經圖」、趙松雪（孟頫）書「道德經」卷	孔Ⅰ，頁61
△	臘月，孔廣陶題〈宋元六家名繪冊〉第四幅吳仲圭（吳鎮）「西湖釣艇」	孔Ⅲ，頁7
△	臘月八日，孔廣陶跋元趙文敏（孟頫）「行書望江南淨土詞十二首眞蹟」卷	孔Ⅲ，頁22（後頁）
△	嘉平十日，孔廣陶與友人評書讀畫，跋元趙文敏「谿山幽邃圖」卷	孔Ⅲ，頁18
△	仲冬，孔廣陶此頃已得宋拓「黃庭經」	孔Ⅳ，頁51（後頁）
○	仲冬，孔廣陶題明董文敏（其昌）〈秋興八景畫冊〉	孔Ⅳ，頁51（後頁）
●	孔廣陶獲吳棣圜（彌光）贈五代張戡「人馬」軸	孔Ⅰ，頁28（後頁）
△	孔廣陶題〈宋畫典型冊〉，自稱十年來搜羅雖夥，而沙汰極嚴，所得自唐至清名蹟將及百幀又按董其昌題此冊共收十九頁，潘正煒得之已失一頁，故選入馬遠「高燒銀燭照紅粧圖」補足。此頃，孔廣陶所藏畫冊，合此共成九冊	孔Ⅱ，頁55（後頁）

167

咸豐	11	辛酉	1861	66	梁廷枏是年卒
同治	1	壬戌	1862	31	三月二十日，孔廣陶舟至三水，登三十六江樓
同治	2	癸亥	1863	32	春仲，孔廣陶偕胡安卿、李孟變兩廣文遊鼎湖、登雲頂，瞰龍潭，過羅漢市，度聖僧橋，觀唐智常禪師石刻，興到磨崖大書噴雪二字於龍湫嶺，與友人枕流賦詩 春，白雲山館落成，取雪湖篁影四字名軒 季春，孔廣陶重遊鼎湖 孟冬，孔廣陶將東遊

	孔Ⅰ，頁 43	
△ 春，孔廣陶再題南宋賈師古〈白描十八尊者冊〉		孔Ⅱ，頁 49
△ 三月二十日，孔廣陶跋北宋王晉卿（王詵）「萬壑秋雲圖」卷		孔Ⅰ，頁 43
△ 浴佛日，孔廣陶再跋北宋王晉卿（王詵）「萬壑秋雲圖」卷		孔Ⅰ，頁 43（後頁）
△ 七月既望，孔廣陶跋明沈石田（沈周）「保儒堂圖」卷		孔Ⅳ，3（後頁）
△ 孟夏九日，孔廣陶跋北宋蘇文忠公（蘇軾）書陶靖節（淵明）「歸園田居詩真蹟」卷		孔Ⅱ，頁 8（後頁）
△ 秋九月既望，孔廣陶跋元歐陽圭齋（歐陽玄）「楷書楊公墓誌銘」卷		孔Ⅲ，頁 52（後頁）
△ 冬，孔廣陶跋南宋岳忠武公（岳飛）尺牘真蹟卷		孔Ⅱ，頁 26
△ 孟冬，孔廣陶題所藏之〈宋元名流集藻團扇冊〉第二幅「柳堂倦讀」，自云其家藏書已歷三世，然屢經兵燹，所藏零落。至其藏書，二十年來添至八萬餘卷，此頃，孔廣陶再得《古今圖書集成》一萬卷		孔Ⅲ，頁 9
	孔Ⅳ，頁 16	
	孔Ⅱ，頁 14（後頁）	
	孔Ⅲ，頁 10（後頁）	
	孔Ⅲ，頁 8（後頁）	
△ 正月廿二日，孔廣陶題所藏之〈宋元七家名畫大觀冊〉第二幅小米（友仁）「雲山圖」		孔Ⅲ，頁 2
春，孔廣陶以李衎「墨竹」小幅與其在文湖州（文同）「墨竹詩」卷上之題字合刻於石嵌，置白雲山莊		《嶽帖》，丑冊
△ 三月，孔廣陶題元王孟端（王紱）「隱居圖」軸		孔Ⅲ，頁 53（後頁）
● 春仲，孔廣陶獲慶堂夫子贈明文待詔（徵明）「遊天池詩蹟」卷		孔Ⅳ，頁 16

同治	3	甲子	1864	33	

△	春仲，孔廣陶遊鼎湖後歸題所賦於黎二樵（黎簡）「鼎湖龍湫」上（〈名人妙繪英華〉第一冊第十幅）	孔Ⅴ，頁 43（後頁）
△	清和，孔廣陶題北宋翟院深「夏山圖」軸	孔Ⅱ，頁 18
△	清和，孔廣陶題南宋馬遠「四皓弈棋圖」軸	孔Ⅱ，頁 36
△	清和，孔廣陶題南宋米元暉（友仁）「江南煙雨圖」軸	孔Ⅱ，頁 27（後頁）
△	春暮，孔廣陶再題北宋巨然「晚岫寒林圖」軸	孔Ⅰ，頁 46（後頁）
△	端午，孔廣陶題五代張戩「人馬」軸	孔Ⅰ，頁 28（後頁）
●	孟夏，孔廣陶獲唐吳道子「送子天王圖」卷	孔Ⅰ，頁 20（後頁）
△	竹醉日，孔廣陶跋北宋蘇文忠公（蘇軾）「墨竹」卷	孔Ⅱ，頁 10
△	竹醉日，孔廣陶跋北宋蘇文忠公（蘇軾）題「文與可（文同）竹」卷	孔Ⅱ，頁 14（後頁）
△	孟夏九日，與客攜書畫登山，題所藏之〈宋元名流集藻團扇冊〉第四幅劉松年「空山鳴泉圖」	孔Ⅲ，頁 10
△	立夏後十日，孔廣陶跋明文待詔（徵明）「遊天池詩蹟」卷	孔Ⅳ，頁 16
△	六月一日，孔廣陶題所藏之〈宋元名流集藻團扇冊〉第五幅「谿山古寺」	孔Ⅲ，頁 10（後頁）
△	六月十六日，孔廣陶題所藏之〈宋元七家名畫大觀冊〉內第六幅王若水（王淵）「醉翁圖」	孔Ⅲ，頁 4（後頁）
△	六月廿二日，孔廣陶病起，再題元王叔明（王蒙）「泉聲松韻圖」軸	孔Ⅲ，頁 39
△	七月十日，孔廣陶山遊歸，適編書畫錄至元倪雲林（倪瓚）「優盆（鉢）曇花圖」軸，再爲題識，並歎年來以困境故，書畫散易不少	孔Ⅲ，頁 32
△	孟冬，孔廣陶展玩所藏之〈宋元名流集藻團扇冊〉，並題冊內第一幅「觀日圖」	孔Ⅲ，頁 8（後頁）
△	嘉平八日，孔廣陶再跋南宋岳忠武公（岳飛）「尺牘眞蹟」卷	孔Ⅱ，頁 26（後頁）
△	嘉平十日，孔廣陶再跋明倪文正（元璐）黃石齋（道周）書畫合卷	孔Ⅳ，頁 66（後頁）
	孟夏，此頃，孔廣陶先勒蘇軾「書歸園田居詩」於石，後贈予蘇賡堂河帥	〈嶽帖〉，丑冊
△	九秋，孔廣陶跋米芾半頁墨蹟「明道觀壁記」	〈嶽帖〉，寅冊

171

同治	4	乙丑	1865	34	
同治	5	丙寅	1866	35	仲冬，**孔廣陶**始以《嶽雪樓鑒眞法帖》十二冊摹泐上石
同治	6	丁卯	1867	36	
同治	7	戊辰	1868	37	
同治	8	己巳	1869	38	春日，**孔廣陶**再從雪堂先生（李衍）題「文湖州（文同）墨竹詩」卷。原蹟刻入帖，以廣其傳
同治	10	辛未	1871	40	**孔廣陶**出都，登四嶽，訪酉陽，歸裝又載書十萬卷 花朝，此頃，**孔廣陶**已藏書至卅萬餘卷。於大梁出其近鑑《唐宋法書數冊》與**蘇廷魁**
同治	11	壬申	1872	41	十月十日，**孔廣陶**以其父**孔繼勳**所臨之《皇甫碑半冊》刻石，並跋於後
同治	12	癸酉	1873	42	
光緒	1	乙亥	1875	44	
光緒	2	丙子	1876	45	
光緒	3	丁丑	1877	46	
光緒	5	己卯	1879	48	
光緒	6	庚辰	1880	49	季冬，**孔廣陶**勒成《嶽雪樓鑒眞法帖》十二冊
光緒	7	辛巳	1881	50	夏，屬其友**徐德度**書《嶽雪樓鑒眞法帖》目 六月，**孔廣陶**獲周氏借閱所藏之《北堂書鈔》陶九成影宋本二百日，鳩工影鈔後，以舊鈔新影按行比勘

△	季秋，孔廣陶跋俞紫芝（俞和）臨「黃庭經」		《嶽帖》，未冊
△	花朝節，孔廣陶再跋米芾「明道觀壁記」		《嶽帖》，寅冊
		《四 部》，頁130（後頁）	
△	竹醉日，孔廣陶跋吳鎮「自題墨竹詩」		《嶽帖》，未冊
△	新秋，孔廣陶題〈五代宋元名繪萃珍冊〉第九幅管道昇「竹石小景」		孔Ⅰ，頁37（後頁）
△	花朝，孔廣陶閱米南宮（米芾）「天馬賦」畢，跋趙孟頫「道德經」		《嶽帖》，午冊
△	重九後三日，孔廣陶跋其父孔繼勳所臨之「虞恭公溫公墓誌」		《嶽帖》，亥冊
		《嶽帖》，丑冊	
		《北堂》，頁9（後頁）《嶽帖》，亥冊	
		《嶽帖》，亥冊	
△	孔廣陶跋劉墉摘句詩		《嶽帖》，亥冊
△	初秋望日，孔廣陶跋「宋元人保母磚題識」		《嶽帖》，辰冊
△	九日，孔廣陶跋劉墉「己酉書眞行八則」，並稱此皆甲寅（1854）、乙卯（1855）間以值廬暇晷乘興臨池		《嶽帖》，亥冊
△	清和月，孔廣陶跋趙孟頫與石民瞻十札		《嶽帖》，巳冊
△	四月八日，跋趙孟頫「望江南淨土詩」		《嶽帖》，巳冊
△	春日，孔廣陶跋文天祥題畫詩		《嶽帖》，辰冊
△	中秋後一日，孔廣陶跋其仲父孔繼鑛所書「古歌行」八篇		《嶽帖》，亥冊
△	端陽，孔廣陶跋其父孔繼勳所抄錄之古大家詩		《嶽帖》，亥冊
		《嶽帖》，子冊	
		《嶽帖》，亥冊《北堂》，頁10	

光緒	12	丙戌	1886	55	夏，孔廣陶因優行貢於廷
光緒	14	戊子	1888	57	孟秋之初，孔廣陶序校刊《北堂書鈔》元本 是年孔廣陶卒

* 按表內所見符號 　△ 　代表五藏家對所見或所藏法書名蹟加以題跋

		《北堂》，頁 11（後頁）	
		《北堂》，頁 14（後頁）	

● 代表五藏家購藏或獲贈書畫　　○　代表五藏家已藏之書畫

第三表　清季五位粵籍收藏家藏畫內容表

粵中五家所藏唐代畫蹟	葉夢龍 (1775～1832)《風滿樓書畫錄》無成書年月	吳榮光 (1773～1843)《辛丑銷夏記》書成於道光二十一年 (1841，辛丑)	潘正煒 (1791～1850)《聽颿樓書畫記》書成於道光 (1843)，《聽颿樓書畫續記》書成於道光二十九年 (1849，己酉)	梁廷楠 (1796～1861)《藤花亭書畫跋》書成於咸豐五年 (1855，乙卯)	孔廣陶 (1832～1890)《嶽雪樓書畫錄》書成於咸豐十一年 (1861，辛酉)
閻立本，總章元年 (668) 拜右相。與兄立德以畫齊名。唐高宗咸亨四年 (673) 卒。凡道釋、人物、故實、寫真，以及鞍馬，無一不能。			閻右相「秋嶺歸雲圖」卷 (續上，頁485)		閻右相「秋嶺歸雲圖」卷 (I，頁18，後頁)
李昭道，唐玄宗開元 (713～741) 時人，任中書舍人。世稱其父思訓為大李將軍，昭道曰小李將軍。變父之勢，妙又過之。		李昭道「山水」卷 (I，頁24)		小李將軍畫「夏江獨釣圖」軸(IV，頁1)	其金碧山水之體，昭道曰小李將軍。
盧鴻，字浩然。本范陽人。隱居嵩山。開元間御賜草堂一所。善寫山水平遠之趣。			盧鴻「青綠山水」一幅 (潘1，第十一，I，頁28)		
吳道子，唐玄宗開元五年 (717) 始入宮供奉。年未弱冠，即窮丹青之妙。寫蜀道山水之體，始剏山水之體，自為一家。人物、鬼神、草木、臺閣、鳥獸，尤冠絕於世。					吳道子「送子天王圖」卷 (I，頁18)
戴嵩，不知何許人。師韓滉畫。獨善於畫牛，至於田家川原，亦各臻妙。					

	傳略	藏品
（戴嵩）		戴嵩「牧牛圖」（潘 I，頁 26）
周昉	周昉，唐德宗建中元年（780）召畫長安章明寺壁，後稿本云堂，後則小異。善畫道釋、人物、仕女，皆稱神品，初效張萱，能畫。好屬文。	周昉「洛水神仙」（孔 1，第一幅。 I，頁 20，後頁）
貫休	貫休，初名德隱。黎州蘭溪人。以詩名，有《禪月集》。後晉天福（936〜943）中入蜀。作羅漢深目大鼻，巨顙隆頰。	貫休「搗藥羅漢」軸（續上，頁 495） 貫休畫「搗藥羅漢圖」（IV，頁 2） 「咒鉢羅漢像」（IV，頁 3，後頁） 「羅漢」軸（借刻。 I，頁 26，不列入計算） 貫休畫「咒鉢羅漢」小軸（IV，頁 2） 「天神羅漢」軸（IV，頁 1，後頁） 貫休「羅漢像」軸（I，頁 28，後頁） 「降龍羅漢像」軸（I，頁 30）
滕昌祐	滕昌祐，字勝華，吳人。隨僖宗入蜀。性情高潔，唯書畫是好。其後又以畫鵝得名。書善作大字，人號滕書。畫工寫生，所寫折枝花，隨類傅彩，用色鮮妍。	滕勝華「花卉草蟲（蟲）」卷（III，頁 13）
何瓅禮	何瓅禮，生平不詳。	唐搨「定武蘭亭卷附修禊圖」（款乾符乙酉。按乾符無乙酉。 I，頁 17）
貞元道人	貞元道人，生平不詳。	

作品	小傳	藏品
貫元達人「醉仙圖」(IV，頁2)	張圖，字仲謀。梁太祖時河南洛陽人。善寫潑墨山水，兼長大士像。	張仲謀畫「晚歸雲圖」軸(IV，頁1，後頁)
關仝「山水」卷(III，頁1)	關仝，五代時(907~960)長安人，畫山水學荊浩。其畫石體堅凝，雜木豐茂。其作於北宋尊為三大家之一。	
黃筌「蜀江秋淨圖」卷(續上，頁496)	黃筌，前蜀時授待詔。後蜀時(926~965)加檢校少府監，賜金紫，累遷如京副使。宋太祖乾德三年(965)隨蜀主歸宋末入畫院。同年卒。	黃筌(筌)「蜀江秋淨圖」卷(I，頁30，後頁) 「寫生雙鶉」(札1，第二幅。I，頁21)
徐熙「梅竹文禽」(I，頁34)	徐熙，鍾陵(今南京)人。世仕南唐(937~975)。宋太祖開寶(968~975)末年歸宋。善寫生，果、禽蟲之類，多遊山林園圃，以求情狀，意出古人之外，尤能設色，絕有生趣。	徐熙「鶯粟花」(潘3，第二十幅。I，頁70)
董源「夏山圖」(IV，頁4)	董源，鍾陵(今南京)人。事南唐為後苑副使。善畫山石、水龍、牛、虎，今僅其山水傳世。所作山水，幽潤，嵐氣深，得山之神氣，天真爛漫，意趣高古。	董北苑「茅堂消夏圖」軸(續上，頁510) 董北苑「茆屋清夏圖」軸(I，頁44，後頁)

粵中五家所藏五代畫蹟

粵中五家所藏五代畫蹟	畫家小傳	藏畫	
	巨然，鍾陵（今南京）僧。初受業於開元寺。繼南唐後主至汴京，居開寶寺。畫山水師董源。所繪山峯峭拔，宛立風骨。	巨然「雲山古寺圖」卷（續上，頁511）	巨然「晚岫寒林圖」軸（I，頁45）
	周文矩，建康勾容人。仕南唐李煜，授翰林待詔。工畫車馬、屋木、山川、人物，尤精仕女。		
	周文矩「貢馬圖」（IV，頁9，後頁）	周文矩「賜梨圖」卷（I，頁24） 「桐陰讀書」（吳3，第九幅。II，頁48）	周文矩「賜梨圖」卷（潘1，I，頁29） 「桐陰讀書」（潘4，第九幅。I，頁73） 「報塵圖」（潘1，第二幅。I，頁26）
	石恪，蜀人。工畫佛道人物，始師張南本，後筆墨縱逸。蜀平，至汴京。授職畫院不就，復還蜀。	石恪「春春（背）透漏圖」卷（II，頁4）	
	王齊翰，金陵人。事南唐後主為翰林待詔。精繪山水，兼善釋道人物。		王齊翰「筍杯樂聖圖」第一幅（I，頁2）；王齊翰「筍杯樂聖圖」（孔2，頁34）
	李成，字咸熙，長安人。避地北海營邱，遂以爲家。晚年好遊江湖，乾德五年（967），終於淮陽。爲北宋三大家之一。		李咸熙「寒林鴉陣」（孔1，第四幅。其畫煙林清曠，I，頁21，後頁） 李咸熙「江山密雪圖」軸（I，頁43，後頁）

					
范寬，又名中立。陝西華原人。關中謂性緩為寬，中立性溫厚，人曰范寬。卜居終南、太華。喜畫山水，始師李成，又師荊浩。山頂好作密林，水際作凸大石，畫山真得山骨。	范中立「谿山行旅圖」(IV，頁5，後頁)	范寬「山水」軸 (I，頁34，後頁)	范中立「谿山行旅圖」軸 (I，頁49)	范中立「水墨」卷 (I，頁5)、「雪山」大軸 (IV，頁10，後頁)	范中立「寒江釣雪圖」黃山谷詩蹟」合卷 (II，頁1)
祁序，序一作敘。江南人。工畫花卉、竹石、翎毛，所繪牛、貓，亦極精妙。		祁序「花鳥」卷 (嘉祐五年春，I，頁50)			
張戡，瓦橋人。居近燕山，工畫蕃馬，得胡人形骨之妙，盡戎衣鞍勒之精，時稱獨步。	張戡「人馬」軸 (I，頁25)			張戡「人馬」軸 (I，頁28)	
翟院深。山水師李成。其名或作燕成，或作燕文季，諸書所記非一。工畫山水，不專師法，自成一家。真宗大中祥符 (1008～1016) 時為畫院祗候。				翟院深「夏山圖」軸 (II，頁17)	
燕文貴，其名或作燕貴，或作燕文季，時為畫院祗候。	燕文貴「早行圖」卷 (I，頁3，後頁)			燕文貴「仿摩詰江干雪霽圖」卷 (II，頁18，後頁)	

180

粵中五家所藏北宋畫蹟　1022

	
燕肅，字穆之。善畫山水寒林，獨不設色。歷官龍圖閣直學士，尚書禮部侍郎。康定元年（1040）卒，贈太師。	燕肅「楓林秋晚」（Ⅰ，第八幅。Ⅰ，頁23，後頁）
錢易，字希白。真宗時進士，累官翰林學士。嘗畫十六羅漢像。兼擅山水。	錢希白「清介圖」軸（乾興元年五月，Ⅱ，頁19，後頁）
文同，字與可，四川梓州人。善書畫及《楚辭》。有《丹淵集》傳世。畫擅墨竹，富瀟灑之姿，學者宗之，稱湖州竹派。	蘇文忠題「文與可竹」卷（Ⅰ，頁42） 蘇文忠題「文與可竹」卷（Ⅱ，頁10） 文與可「倒垂竹」軸（Ⅱ，頁15） 文與可「墨竹」（Ⅳ，頁8，後頁）
許道寧，長安人。善畫山林泉石，師李成。始尚存謹，老年筆墨簡快，峯巒峭拔，林木勁硬，自成一體。	許道寧〈水墨冊〉（共8頁。Ⅲ，頁3，後頁） 許道寧「山水」（Ⅳ，頁9，後頁）
郭熙，河陽溫縣人。爲畫院藝學。畫山水師李成。創蟹爪樹法。臺北故宮博物院藏其「早春圖」，款署壬子，合一千零七十二年。	郭河陽「山行旅」卷（續上，頁508） 郭河陽「關（雪）」卷（續上，頁508） 郭河陽「雪窗夜話圖」（Ⅳ，頁4） 郭河陽「山水」大軸（Ⅳ，頁9，後頁）

粵中五家所藏北宋畫蹟		
王詵，字魯卿。未其宗駙馬。作山水學李成。皴法以金綠為之。今臺北故宮博物院藏其「瀟山圖」卷。	王魯卿「山水」軸（I，頁48） 「萬壑秋雲圖」卷（續上，頁513）	「雪山圖」大軸（IV，頁10） 郭河陽「秋山行旅」（孔1，第五幅。I，頁22） 王魯卿「萬壑秋雲圖」卷（I，頁40） 王魯卿「青綠山水畫」卷（I，頁10，後頁） 「蘆汀漁艇」（孔1，第十幅。I，頁23，後頁）
崔白，字子西。濠梁人。仁宗時畫院藝學。所寫花竹翎毛、佛道、人物、山水，無不精絕。		崔子西「蛺蝶圖」（孔1，第六幅。I，頁22，後頁）
趙令穰，字大年。今美國波士頓美術館藏其「江鄉清夏圖」卷，款署元符三年，合一千一百年。其所作小畫軸，甚為清麗，雪景則類世所收王維筆。	趙大年「山水」卷（元符庚辰。I，頁46）	趙大年「水村圖」卷（I，頁2，後頁） 趙令穰「水邨煙樹圖」卷（元符庚辰。II，頁16）

1100

西元			
	蘇軾，字子瞻，號東坡。四川眉山人。傳。	毛蟹。又畫寒林、其幹從地至頂無節為異。自謂作墨竹得文同法。	「松溪講道」（孔1，第七幅。I，頁22，後頁） 「水邨蘆雁圖」卷（II，頁15，後頁）
1081		蘇文忠畫「墨竹」大軸（元豐四年九月廿日。IV，頁11） 「墨蘭」小軸（元豐四年九月廿二日。IV，頁11，後頁）	蘇文忠公「墨竹」卷（紹聖元年三月。II，頁9，後頁）
1094		蘇文忠公「偃松圖贊」卷（元符己卯。續上，頁504）	
1099	李公麟，字伯時，舒州人。宋仁宗慶定元年生，宋徽宗崇寧五年卒（1040～1106）。善畫人馬、佛像、山水。作書肖晉宋風格，繪事集顧、陸、張、吳及先世名手所善，以為己有，自專一家。	李龍眠「墨禪堂」（潘2，第一幅。不存，借刻。I，頁55。不列入計算） 「雲鄉閣」（潘2，第二幅。不存，借刻。I，頁55。不列入計算） 「陳澎淙」（潘2，第三幅。不存，借刻。I，頁55。不列入計算）	

粵中五家所藏北宋畫蹟

李公麟「松竹梨梅」合卷（I，頁61，後頁）

李龍眠「十八應真」軸（IV，頁12，後頁）

「玉龍峽冷冷合」（潘2，第四幅。不存，借刻。I，頁55。不列入計算）

「寶華巖」（潘2，第五幅。不存，借刻。I，頁56。不列入計算）

「觀音巖」（潘2，第六幅。不存，借刻。I，頁56。不列入計算）

「雨花巖」（潘2，第七幅。不存，借刻。I，頁56。不列入計算）

「鵠源」（潘2，第八幅。不存，借刻。I，頁56。不列入計算）

「發真塢雲塢」（潘2，第九幅。不存，借刻。I，頁56。不列入計算）

「垂雲沜」（潘2，第十幅。不存，借刻。I，頁57。不列入計算）

李公麟「梨竹梅松」卷（續上，頁510）

「老子授經圖」趙松雪道德經」卷（I，頁46，後頁）

米海岳「山水」小軸（IV，頁13）

「大小米畫」合卷（I，頁22）

李晞古「山水畫」卷（I，頁27，後頁）

李晞古「臨府石壁」（孔6，第一幅。III，頁5）

李唐「牧牛圖」軸（續上，頁509）

李唐「採薇圖」卷（I，頁41）

「深山訪道圖」（潘II，第一幅，106）

李晞古「人物」（潘II，第七幅，107）

李唐 畫「採薇圖」卷（II，頁15）

「深山訪道圖」（吳II，頁1，第四幅，39）

李晞古「人物」（吳II，頁2，第五幅，45）

李晞古「牧牛圖」（IV，頁8）

李晞古「林泉高逸圖」（IV，頁7）

米芾，字元章。世居太原，後徙於吳，歷仕大常博士，書畫學博士，禮部員外郎，著《畫史》、《寶章待訪錄》。所作山水，源出董源，天真發露，多以煙雲掩映。枯木松石，亦善畫牛。

李唐，字晞古，河陽人。徽宗朝補入畫院。南渡後復入畫院。今臺北故宮博物院藏其「萬壑松風圖」，款宣和甲辰，合一一二四年。與劉松年、馬遠、夏珪，合稱南宋四大家。工山水，

蘇漢臣，汴人。宣和間（1119～1125）畫院待詔。紹興間（1131～1161）復職。隆興間（1163～1164）補承信郎。為劉宗古弟子，工畫道釋人物，尤善繪嬰兒。

粵中五家所藏北宋畫蹟

粵中五家所藏北宋畫蹟

年		
		蘇漢臣「二童寶棗圖」軸（Ⅱ，頁36） 韓若拙，洛陽人。善畫翎毛。政宣間，兩京推以為絕筆，又能傳神。宣和末，應募使高麗，寫國王真，曾用兵，不果行。
		韓若拙「花鳥」（孔Ⅰ，第十三幅。Ⅰ，頁24，後頁） 宋徽宗，名佶，神宗第十一子。萬幾之暇，性好書畫。書學唐人薛稷，變其法度，自號瘦金。畫山水花鳥，自成一家。
1114	宋徽宗「御鷹圖」軸（款宣和甲午。Ⅰ，頁30）	
1119	宋徽宗「白鷹」小軸（款宣和元年正月望日。Ⅰ，頁52）「祥龍石圖」卷（Ⅰ，頁29，後頁）	宣和御筆「蒼鷹」軸（宣和二年秋八月。Ⅳ，頁7）
1120	「雪山行旅圖」（潘Ⅰ，第三幅。Ⅰ，頁26）	「白鷹」軸（Ⅳ，頁7，後頁）徽宗畫「敕子朝天龍」卷（Ⅰ，頁25，後頁）
	米友仁，米芾子，字元暉。徽宗宣和（1119～1125）間為大名少尹，南渡後任工部侍郎，敷文閣學士。享年八十，無疾而終。其所作山水，草草而成，不失真趣。其風氣克肖乃翁，故世稱其父為大米，元暉為小米。	

粵中五家所藏北宋畫蹟

1102	1132	1145	

小米「雲山圖」（款紹興十五年七月既望。孔 5，頁 1，後頁）

米元暉「雲山得意圖」卷（Ⅱ，頁 27，後頁）

「大小米畫」合卷（米友仁畫作於崇寧元年春三月既望。Ⅰ，頁 22）

米友仁「山水」（款紹興二年秋八月。Ⅰ，第四幅。潘 1，頁 26）

米元暉「雲山得意圖」卷（Ⅱ，頁 10，後頁）

米元暉「雲山畫」卷（Ⅰ，頁 23，後頁）

「山水畫」軸（Ⅳ，頁 13，後頁）

「江南煙雨圖」軸（Ⅱ，頁 26，後頁）

「煙光山色圖」卷（Ⅱ，頁 32，後頁）

胡九齡「水牛圖」（孔 1，第十一幅。Ⅰ，頁 24）

胡九齡，緯人。工畫水牛。元愛作臨水倒影牛圖。

陳自然「雙仙圖」（孔 1，頁 24，後頁）

陳自然，工畫佛，兼長花鳥。山谷有題云：陳君以佛畫名京師。作秋水寒禽，亦大可觀。

187

粵中五家所藏南宋畫蹟		
趙士雷，字公震，宋宗室。善畫山水人物，尤長於花鳥。以丹青馳參於時。仕至廉州觀察使。		趙士雷「雪梅寒雀」（孔1，第九幅。I，頁23，後頁）
江參，字貫道，江南人。居霅川。山水師董源，與陳與義（1090～1138）善。山水師董源，巨然，深得湖天平遠嶺湯之景。		江參「風雨歸舟」（孔1，第十七幅。I，頁25，後頁）
張則之，字溫夫，號梅泰。歷陽人。宋室南渡後最以書名，畫則罕見。	張則之「山水」卷（III，頁6，後頁）	
趙伯駒，字千里，宋太祖七世孫。所作多清麗小軸，亦畫汀渚水鳥，小山叢竹。	趙伯駒「雲山初日圖」（潘1，I，頁27） 趙千里「仙山樓閣圖」軸（I，頁59） 「後赤壁圖」卷（續上，頁508） 趙千里「桃源圖」卷（I，頁27）	趙伯駒「雲棧圖」（孔5，第一幅。III，頁1）
趙千里「達摩像」（IV，頁8）		

	
費師古，汴人。善畫釋道人物。師李公麟。高宗紹興間 (1131～1161) 任畫院祗候。其白描人物師李伯時，頗得閒逸自在之狀。	費師古〈白描十八尊者冊〉(孔 3，共 12 頁。Ⅱ，頁 47～48)
蕭照，濩澤人。隨李唐南渡至臨安，盡得其傳。畫山水，舟車屋宇，種種皆精妙，墨氣厚重，頗似其師伯之作。	蕭照「山水」小軸 (Ⅰ，頁 47) 李嵩、蕭照合畫「宋高宗瑞應圖」卷 (畫載四幅，以一件計算。續上，頁 518) 蕭迪功「盧山飛瀑圖」(孔 5，第三幅。Ⅲ，頁 1，後頁)
馬和之，錢塘人。高宗紹興 (1131～1162) 中登第。官至兵部侍郎。善畫人物。孝宗 (1174～1189) 深重之。其人物仿吳裝，筆法飄逸，務去華藻，自成一家。	馬和之「青綠山水」卷 (Ⅲ，頁 1，後頁) 馬和之「白描十六」卷 (Ⅲ，頁 2) 馬和之「覓句圖」Ⅱ，第三幅 (吳 2，頁 43，後頁) 馬和之「覓句圖」(滿 3，第十四幅。Ⅰ，頁 68) 馬和之「探梅圖」(滿 1，第七幅。Ⅰ，頁 27)

粵中五家所藏南宋畫蹟

馬和之〈豳風七月圖冊〉（共十六幅）（Ⅲ，頁4）

馬和之，錢塘人。高宗紹興（1131～1162）間人，以善畫牛著稱於時，兼工木石，師李唐。

游昭，京口人。習山水。高宗紹興

游昭「春社醉歸圖」卷（Ⅱ，頁23）.

趙伯驌，伯駒弟。字希遠。少從高宗於康邸。以文藝侍左右。善畫山水人物，尤長於花鳥，傅染輕盈，頗有生意。界畫亦精。

趙伯驌「士女圖」第十六幅（孔1，頁25）Ⅰ，頁25）

李迪，河陽人。宣和畫院授成忠郎，紹興復職復畫院副使。工畫花鳥竹石，頗有生意，畫犬亦佳。山水小景不造。

李河陽「小犬圖」第十八幅（孔1，頁26）Ⅰ，頁26）

宋高宗，精畫。人物、山水、竹木，無不工妙。

宋御府「荔枝圖」卷（Ⅰ，頁35，後頁）

宋高宗「輕舠依岸圖」第一幅（孔1，頁38，後頁）Ⅱ，頁38，後頁）

宋高宗「輕舠依岸圖」第十幅（潘5，頁105）Ⅱ，頁105）

輯熙殿「花卉翎毛」軸（續上，頁507）頁507）

閻次平，高宗紹興間（1131～1162）補承直郎畫院待詔。孝宗隆興間（1163～1164）補將仕郎。工畫牛及山水人物，能世家學而過之。

1187				
閣次平「牛背吹笛」（款丁未。潘4,第六幅。Ⅰ,頁72）	「牛背吹笛」（款丁未。吳3,第六幅。Ⅱ,頁47,頁72）			閣次平「牛背吹笛」（款丁未。孔8,第六幅。Ⅲ,頁14,後頁）
毛益,松子。乾道間畫院待詔。工畫花竹翎毛,尤能渲染。				
	毛益「孤雀迎蜂」（潘62,第十七幅。續上,頁526）		毛益「雀竹圖」（孔4,第七幅。Ⅱ,頁51）	
劉松年（1195～1224）,浙江錢塘人。光宗時畫院待詔。善人物,山水。臺北故宮博物院藏其「羅漢」,款署開禧七年丁卯,合一千二百零七年。				
	劉松年「竹林話舊圖」（潘1,第六幅。Ⅰ,頁27）	劉松年 畫「便橋會盟」卷（Ⅰ,頁29）		劉松年「空山鳴泉圖」（孔7,第四幅。Ⅲ,頁9,後頁）
林椿,錢塘人。孝宗淳熙（1174～1188）間畫院待詔。畫師趙昌。工花鳥,翎毛,瓜果。				
		林椿芝「設色花鳥」卷（Ⅰ,頁29,後頁）〈花草蟲介冊〉（共12頁。Ⅲ,頁3,後頁）		
王庭筠,字子端,卜居鄲州黃華山下,號黃華山人。米芾甥。金大定丙申（1176）進士。能詩工書,善山水。師任詢,其枯木竹石,說者謂胸次不在其舅氏元章之下。				

粤中五家所藏南宋畫蹟

王庭筠「墨竹」軸
（Ⅰ，頁48）

胡舜臣，宋徽宗宣和間待詔。南渡後，宋高宗紹興間復職待詔。

胡舜臣、蔡京「送郝元明使秦畫」合卷（款宣和四年九月二日。Ⅱ，頁21）

毛羽燦然，飛鳴生動之態畢現。而花果禽鳥，疏宻極工。

馬逵，世榮子。山水人物，得家學之妙。

馬逵「瓜瓞」卷
（Ⅰ，頁26，後頁）

工畫道釋人物，得其義父遺意。

李嵩，錢塘人。少為木工，後為李從訓養子，曾於光、寧、理三朝為畫院待詔。種種臻妙尤長界畫。

李嵩「擊球圖」卷
（Ⅰ，頁47）

李嵩、蕭照合畫「宋高宗瑞應圖」卷（書載四幅，應以一件計算。續上，頁518）

馬遠「斷橋流水」卷（Ⅲ，頁3）

「山水」卷（Ⅲ，頁3，後頁）

「牧牛圖」卷（Ⅲ，頁4）

馬遠，字欽山。其祖馬賁，河中人。後居錢塘。光宗（1190～1193）、寧宗（1195～1224）兩朝待詔。山水、人物、花鳥，種種臻妙，然能自樹一幟，與夏珪齊名，時稱馬夏。

馬遠「樓臺覽勝圖」
（吳6，第一幅。Ⅱ，頁48，後頁）

馬遠「樓臺覽勝圖」
（潘6，第三幅。Ⅱ，頁106）

1122

粤中五家所藏南宋畫蹟

馬遠「高燒銀燭照紅妝圖」（孔4，頁54，第十八幅。II，頁後頁）

馬欽山「谿山飲馬」（孔1，第十五幅。I，頁25）
馬遠「王宏送酒圖」（孔2，第三幅。I，頁35）
「四皓奕（弈）棋圖」軸（II，頁35）
「五柳先生像」（孔4，第一幅。II，頁49，後頁）

馬欽山「山水翎毛」小軸（IV，頁15，後頁）

「高燒銀燭紅妝圖」（第一幅。I，頁63）
「鳴琴圖」（潘6，第四幅。II，頁107）
「松口策杖圖」（潘61，續上，第三幅，頁521）
「桃柳攜琴」（潘63，續上，第十六幅，頁528）
「聽鳥孤松」（潘63，續上，第十七幅，頁528）
「柳堤馬戲」（潘64，續上，第六幅，頁530）

「高燒銀燭照紅妝圖」（II，頁48，第二幅。後頁）
「鳴琴圖」（吳4，第三幅。II，頁49）

粵中五家所藏南宋畫蹟

194

	
夏珪,字禹玉,錢塘人。寧宗朝(1195～1224)畫院待詔。畫與馬遠齊名,時稱馬夏。善畫人物,筆法蒼老,墨汁淋漓。山水尤工雪景,全學范寬。	夏珪「長江萬里圖」卷(II,頁20) 夏珪「孤松獨立」(潘63,第十八幅。續上,頁529) 「看潮圖」軸(I,頁52) 夏禹玉「雪山古寺」(孔1,第十四幅。I,頁25) 「策杖探梅」(孔4,第十四幅。II,頁53) 「觀瀑圖」(孔4,第十九幅。II,頁54,後頁)
梁楷,寧宗嘉泰(1201～1204)年間畫院待詔。賜金帶不受,掛於院內。嗜酒自樂。善減筆畫。	梁楷「枯樹寒鴉(鴉)」(吳1,第三幅。II,頁39) 梁楷「枯樹寒鴉」(潘5,第十一幅。II,頁105)
陳居中,寧宗嘉泰間(1201～1204)畫院待詔。工人物、蕃馬等。	陳居中畫卷(III,頁4)「女士箴圖像」卷「小戎圖」(IV,頁10,後頁) 陳居中「百馬圖」卷(頁510)(續上,頁510) 陳居中畫「文姬歸漢圖」卷(I,頁32) 陳居中「百馬圖」卷(II,頁45)

年代	畫家	作品
1243	趙孟堅,宋太祖十一世孫。字子固,號彝齋居士。寶慶丙戌(1226)進士。官至翰林學士。工詩及書。善水墨白描、梅蘭竹石,及水仙山礬。未亡後不仕。末亡後歸秀州廣陳鎮,隱居雅博識,有朱氏遺識。	趙子固「水仙」軸(款癸卯季秋甲子。續上,頁509)
		趙彝齋「華山圖」軸(IV,頁15,後頁)
	趙孟淳,宋宗室,孟堅弟。字子真,自號竹所,又號處閒野叟。工詩。善畫墨竹極可觀。	
1227	趙子真「墨竹」(款寶慶三年秋七月。IV,頁11,後頁)	
	俞珙,錢塘人。山水人物師梁楷。紹定中(1228~1233)為畫院待詔。	俞待詔「黃鶴樓圖」軸(II,頁46,後頁)
	魯宗貴,錢塘人。理宗紹間(1228~1233)畫院待詔。善繪花卉、鳥獸、窠石等。	魯宗貴「雞雛圖」(孔1,第二十幅。I,頁26,後頁)
	陳容,字公儲,自號所翁。長樂人。詩文豪壯。善畫龍,得變化之意。潑墨成雲,噀水成霧,曾不經營而皆得神妙。為松竹學柳公權鐵鈎鎖之法。	陳所翁「墨龍」卷(I,頁58)「墨龍」卷(續上,頁508)
		所翁「墨龍」卷(III,頁11,後頁)
		陳所翁「墨水龍」(孔1,第十九幅。I,頁26)

粵中五家所藏南宋畫蹟

鄭思肖，字所南，一字憶翁。福州人。宋亡，侍父隱居吳下，自稱三外野人。生於宋淳熙元年（1241），卒於元延祐五年（1318），著有《心史》。工畫蘭。	鄭所南畫「蘭」卷（I，頁32，後頁）		
袁立儒，南宋理宗時人。生平不詳。	袁立儒「蘆雁（圖）」卷（II，頁5，後頁）		
馬麟，馬遠之子。能傳其家學。光宗、寧宗時為畫院祗候。	馬麟「山水」第四幅。II，第五幅，後頁） 「山水」（吳4，頁49，第五幅，後頁） 「筒梅圖」（吳4，頁49，後頁） 「松下橫琴圖」（吳4，第七幅。II，頁49，後頁） 「安自尊大圖」（吳4，第八幅，II，頁50）	馬麟「山水」（潘6，第十五幅。II，頁110） 「筒梅圖」（潘6，第九幅。II，頁108） 「松下橫琴圖」（潘6，第六幅。I，頁66） 「安自尊大圖」（潘6，第十六幅。II，頁110） 「孤松從倚」（潘64，續上，頁530）	馬麟「松蘆危坐圖」（孔2，第四幅。I，頁35，後頁）
蔣朋，生平不詳。			

1255					1342

蔣朋、子敬「橋仰眺」(款寶祐乙卯六月望日。潘 64，第十一幅。續上，頁531)

柴念祖，號柏仙。宋閩人，生平不詳。

柴柏仙「水墨蒲萄」(IV，頁9，後頁)

季松，生平不詳。

季松「牧童牛背圖」(吳 1，第十二幅。II，頁40，後頁)

季松「牧童牛背圖」(潘 6，第十四幅。II，頁109)

錢選，字舜舉，號玉潭。霅川人。宋景定間(1260～1263)進士。善人物、花卉、山水、翎毛。

錢舜舉「郵亭一曲圖」卷(IV，頁1)

「梨花」卷(IV，頁2)

「蘇李河梁圖」卷(IV，頁4)

「漁樂圖」卷(IV，頁6)

錢舜舉「梨花」卷(續上，頁556)

錢舜舉「籃花」卷(款至正二年四月十日。I，頁36，後頁)

「花卉」軸(I，頁76)

「人物」(潘 7，第四幅。II，頁111)

「白頭鶴鶉」卷(I，頁35，後頁)

粵中五家所藏元代畫蹟

粵中五家所藏元代畫蹟

年代	畫家	作品	
1300	李衎，字仲賓，號息齋道人。薊丘人。官至江浙行省平章政事。善繪墨竹。著有《竹譜》。	李息齋「墨竹」（款庚子八月三日。IV，頁46）	錢舜舉「松鼠嚙筍」（孔6，第三幅。III，頁6） 「畫眉春色」軸（III，頁54，後頁） 「花果」卷（I，頁36）
1318		李息齋「紆竹圖」軸(款延祐戊午秋八月。IV，頁9，後頁)	
1273	高克恭，字彥敬，又字士安，號房山。其先為西域回回。官至刑部尚書。生年不詳，武宗至大三年(1310)卒。善山水，墨竹。	高尚書「山邨隱居圖」卷(IV，頁6) 高克恭「山水」(潘1，第五幅。I，頁27)	高克恭「山雨欲來圖」(款癸酉三月。孔5，第七幅。III，頁4，後頁) 「林嵐烟雨」(孔1，第二十一幅。I，頁26，後頁) 高彥敬「雲山」(孔2，第十幅。I，頁37，後頁)

199

年	作品
	趙孟頫，字子昂，號松雪道人。宋宗室之後。宋亡後仕元至翰林學士。生於宋理宗寶祐二年，卒於元英宗至治二年（1254~1322）。
1297	「仿海嶽菴雲山」軸（Ⅲ，頁 47）
1298	趙文敏「白描騎逐」卷（款大德元年二月二十三日。Ⅰ，頁 43，後頁） 「象背佛相」小軸（款大德二年秋日。Ⅳ，頁 18，後頁） 趙文敏「谿山幽邃」卷（款大德二年。Ⅲ，頁 17） 趙松雪畫「陶淵明事跡圖」卷（款大德二年六月廿二日。續上，頁 538~542）
1302	趙松雪「蒲石圖」（款大德六年丙子[1302]春三月廿六日。Ⅳ，頁 11）
1307	趙文敏「游行士女圖」軸（款大德十一年[1307]八月十三日。Ⅲ，頁 22，後頁） 趙文敏「游行士女圖」軸（款大德十一年[1307]八月十三日。Ⅲ，頁 25，後頁） 趙文敏「游行士女圖」軸（款大德十一年[1307]八月十三日。Ⅰ，頁 73） 畫「陶靖節像」軸（款延祐六年。Ⅲ，頁 26）
1319	「軒轅問道圖」巨幅（款延祐（七）年春仲。Ⅲ，頁 23，後頁）
1320	「林山小隱」軸（款延祐七年春仲。Ⅳ，頁 19，後頁）

1321

「攜琴訪友圖」（款至治元年十月望日。Ⅳ，頁11）

「探梅圖」（Ⅲ，頁25）

「佛像」軸（Ⅰ，頁74）

「蘭亭圖」卷（Ⅰ，頁40）

「養馬」卷（Ⅰ，頁42）

「謝幼輿邱壑圖」卷（Ⅰ，頁44）

「獨樂園井記」卷（Ⅰ，頁45，後頁）

〈文房器物圖論冊〉（共15頁。Ⅲ，頁8後頁～12後頁）

「雙駿圖」軸（Ⅳ，頁18）

「流水松風」軸（Ⅳ，頁19）

「雲山江樹」大軸（Ⅳ，頁20）

「酈生見沛公」（礼9，第一幅。Ⅲ，頁14，後頁）

「霍光奪苻璽」（礼9，第二幅。Ⅲ，頁15）

「山簡醉高陽」（孔9，第三幅。Ⅲ，頁15）

「王猛見桓溫」（孔9，第四幅。Ⅲ，頁15，後頁）

「唐明皇引鑑」（孔9，第五幅。Ⅲ，頁15，後頁）

「楊太真剪髮」（孔9，第六幅。Ⅲ，頁16）

「按圖榮驥」軸（Ⅲ，頁18）

陳琳，字仲美，珏之次子。善畫山水人物花鳥。

陳仲美「耄耋圖」軸（款大德丙午歲春正月初吉日。Ⅳ，頁18）

「銅坑攬勝圖圖」軸（款泰定六年仲秋月。按泰定只有四年。Ⅳ，頁17，後頁）

陳琳，生平不詳。據吳榮光題跋，爲錢舜舉「秋江待渡圖」上元賢題者之一。

陳良璧「金碧山水」軸（Ⅰ，頁96）

管道昇，字仲姬，吳興人。趙孟頫室，封魏國夫人。善畫墨竹梅蘭。晴竹新篁是其始創。

管仲姬「朱竹」軸（款至元丙寅。按至元無丙寅。Ⅳ，頁20，後頁）大

1306

粵中五家所藏元代畫蹟

粵中五家所藏元代畫蹟

黃公望，字子久，號大癡，又號一峯。本姓陸，居常熟，繼永嘉黃氏徒。生宋咸淳五年（1269），卒至正十四年（1354）。善畫山水，著《山水訣》。亦為全真教

年	
1341	黃大癡「山水」軸（款至正元年十月。 I，頁 75）
1343	黃大癡「層巒疊嶂圖」（款至正三年七月八日。IV，頁 16）
1347	「秋山圖」（款至正七年八月十二日。IV，頁 16，後頁）
1349	黃公望「華頂天池圖」軸（款至正九年十月。Ⅲ，頁 36）
1350	黃公望，王叔明合作「琴鶴軒圖」軸（款至正庚寅五月。Ⅲ，頁 37）

管道昇「竹」（潘 1，第十幅。 I，頁 28）

「墨竹」軸（IV，頁 21）

「瀟湘圖」卷（ I，頁 46，後頁）

管夫人「山水」軸（IV，頁 21）

管夫人「竹石小景」（孔 2，第九幅。 I，頁 37）

管仲姬「雲山千里圖」卷（Ⅲ，頁 44）

粵中五家所藏元代畫蹟

年							
1353	「富春大嶺圖」（IV，頁17） 「秋山潑靄圖」（IV，頁18） 「秋巖飛瀑圖」（IV，頁18，後頁）	黃公望「山水」（吳I，第二十幅，後頁） 「雲歛秋圖」（吳I，第二十一幅，II，頁43） 「秋山招隱（圖）」軸（IV，頁22）	黃公望「山水」（潘3，第四幅）頁65） 「雲歛秋圖」（潘3，第八幅）頁66）	「楚江秋曉圖」卷（按款只署至正秋九月，未知何年。續上，頁543～544）	黃大癡畫「山水」軸（款至正十三年。IV，頁23，後頁）	「山水」（款至正二十又二年，按其時黃公望已辭世。孔2，第六幅，頁36）	
1362				「山水畫」卷（I，頁50） 「山水」中條（未刻。不列入計算）		子久「山水」（孔7，第八幅）III，頁11，（後頁） 黃公望「雲歛秋圖」（秋）（孔6，第六幅）III，頁7，（後頁） 「秋山招隱圖」軸（III，頁35）	

曹知白，字又玄。華亭人。至元中為崑山教諭。山水師郭熙，平遠法師李成。居官不樂，辭隱讀《易》。

粵中五家所藏元代畫蹟				
1325	曹知白「古木竦柯（柯）圖」乙丑日。圖」（款泰定乙丑十日。吳 1，第二十八幅。Ⅱ，頁 41，後頁）	揭傒斯，一作後斯，字曼碩，雲南富富人。工山水。皴法精嚴，氣韻沉鬱，延祐初薦授翰林國史院編修。官至侍講學士。追封豫章公，諡文安。	曹知白「古木竦柯圖」（款泰定乙丑十二日。潘 3，第三幅。Ⅰ，頁 64） 曹雲西「山水」軸（Ⅰ，頁 91） 「清涼晚翠」（潘 63，續上，第二十幅，頁 529）	曹知白「古木竦柯圖」（款泰定乙丑十二日。孔 2，第十二幅。Ⅰ，頁 38，後頁） 曹雲西「林亭遠岫圖」軸（Ⅲ，頁 40，後頁） 「溪山無盡圖」卷（Ⅲ，頁 41，後頁）
1334	揭傒斯「山水」（款元統二年九月。吳 5，第一幅。Ⅳ，頁 52，後頁）			
1336	吳仲圭「漁父圖」軸（款至元二年秋八月。Ⅳ，頁 23，後頁）	吳鎮，字仲圭，號梅道人，梅花庵主。浙江嘉興人。善畫山水竹石，自題詩其上，時稱三絕。性孤高，所交多方外或山澤野民。生至元十七年（1280），卒至正十四年（1354）。	梅道人「山水」軸（款至元二年秋八月。Ⅰ，頁 102）	
1341			吳仲圭「墨竹」卷（款至正元年。Ⅰ，頁 94）	

吳仲圭「西湖釣艇」（款至正五年秋八月五日。孔 6，頁 6，第四幅。Ⅲ，頁 6，後頁）

「橫塘垂釣圖」（款至正壬辰秋日。孔 5，第五幅。Ⅲ，頁 3，後頁）

「古木竹石」軸（款至正二十有二年七月既望。按其時錄吳鎮卒已有八年。Ⅲ，頁 34，後頁）

吳仲圭畫「梅竹」軸（款至正三年夏月。Ⅳ，頁 22）

「竹」軸（款至正十年庚寅五月十二日。Ⅳ，頁 23）

「清風高節」卷（款至正庚辰秋仲。按至正無庚辰。Ⅰ，頁 48）

吳仲圭「高奕（弈）圖」（款至正戊子秋八月廿五日。Ⅳ，頁 20）

「山水」長卷（Ⅲ，頁 5）

「墨竹」卷（Ⅲ，頁 5，後頁）

「墨竹」（Ⅳ，頁 20）

1343	1345	1348	1350	1352	1362

粵中五家所藏元代畫蹟

粵中五家所藏元代畫蹟

	1357	1364	

王淵，字若水，號澹軒。杭人。幼習丹青，多得趙孟頫指教。傳世之蹟，多有隸書款識。

王若水「歲華宜子圖」軸（款至正廿四年九月。IV，頁10，後頁）

王淵「梧桐雙鳥」（吳3，頁47，後頁）

王淵「海棠」正丁酉春。II，第三幅。II，頁111）

「梧桐雙鳥」（潘4，第八幅。I，頁72）

「人物」（爲醉翁圖）。II，第二幅。潘7，第一幅，頁111）

梅花道人「墨竹」卷（續上，頁555）

吳仲圭「詩畫」軸（續上，頁562）

「湘江雨過」卷（I，頁47，後頁）

「水竹」卷（I，頁48，後頁）

「倣李晞古」軸（IV，頁22，後頁）

「夏山水閣」大軸（IV，頁22，後頁）

「墨竹真蹟」卷（III，頁33）

「山水」（孔2，第十幅。I，頁39，後頁）

王若水「醉翁圖」III，第六幅，頁4）（孔5，頁4）

王若水「畫菊」軸（IV，頁24，後頁）

粤中五家所藏元代畫蹟

陳仲仁，江右人。官至陽城縣主簿。善山水人物花鳥。

「花鳥竹石」(孔1，第二十二幅。I，頁27)

陳仲仁「翎毛」卷（I，頁38）

陸廣，字季弘，號天游生。吳人。畫仿王蒙。

陸廣「關山雪霽」(孔1，第二十三幅。I，頁27)

李士行，字遵道，至元十九年(1282)生，天曆元年(1328)卒。畫竹石得家學，尤善山水。

李遵道「竹柏」軸(IV，頁10)

趙雍，字仲穆，吳興人。孟頫子。官至集賢待制，同知湖州路總管府事。書畫能傳家學。

1312

趙仲穆 畫「山水」軸（款皇慶元年春日。IV，頁21，後頁）

1342

趙仲穆「雙駿」軸(款至正二年九月。I，頁91)

「桐陰納涼圖」(潘1，第八幅。I，頁27)

「緑陰戲馬」(潘61，第六幅。續上，頁522)

「平蕪並轡」(潘63，第十九幅。續上，頁529)

趙仲穆「絕地駿」（孔 10, 頁 45, 第一幅。III, 頁 45, 後頁）

「驥羽駿」（孔 10, 第二幅。III, 頁 45, 後頁）

「莽脊駿」（孔 10, 第三幅。III, 頁 46）

「超影駿」（孔 10, 第四幅。III, 頁 46）

「蹻輝駿」（孔 10, 第五幅。III, 頁 46）

「超光駿」（孔 10, 第六幅。III, 頁 46）

「騰霧駿」（孔 10, 第七幅。III, 頁 46, 後頁）

「挾翼駿」（孔 10, 第八幅。III, 頁 46, 後頁）

〈八駿圖冊〉（共 8 頁。續上, 頁 553）

「十駿圖」卷（I, 頁 49）

「山水」小軸（IV, 頁 21, 後頁）

唐棣, 字子華。浙江吳興人。官至休寧縣尹。畫山水師郭熙。

唐棣「白描人物」（款至正口年八月。IV, 頁 22, 後頁）

唐棣「竹林歸鴉」（潘 61, 第七幅。續上, 頁 522）

粵中五家所藏元代畫蹟

朱德潤，字澤民。著籍於吳，以趙孟頫薦授翰林，鎮東儒學提舉。山水師郭熙。

1342　朱澤民「山水」卷（款至正二年秋。Ⅲ，頁8，後頁）

謝伯誠，江蘇虞山人。筆法俊逸。得董源遺則。楊廉夫得其「瀑布圖」，極嘆賞之。

1343　謝伯誠「觀瀑圖」（Ⅳ，頁20，後頁）

倪瓚，字元鎮，號雲林，別號甚多。無錫人。中年拋棄家產，遨遊江湖間，山水出入荊關，古雅簡淡。生大德五年（1301），卒明洪武七年（1374）。其蹟傳世者頗不少。

1341　倪雲林「鶴林圖」（款至正辛巳三月四日。Ⅳ，頁41）

倪雲林畫「長松雜樹」軸（款至正改元年秋日。Ⅳ，頁27）

1343　「清秋危坐」卷（款至正癸未冬日。Ⅰ，頁52）

1356　「山水」小軸（款丙申八月五日。Ⅳ，頁27，後頁）

1359

倪高士「古木幽篁圖」（款至正己亥四月。孔5，第四幅。Ⅲ，頁3）

「樹石遠岫」（款至正己亥六月十四日。Ⅲ，頁27）

1362　「韋應物詩意」卷（款至正壬寅三月。Ⅰ，頁51）

1363	倪雲林「書畫」卷（款壬寅十月二日。續上，頁548）		「竹溪清隱圖」卷（款癸卯秋八月十日。Ⅲ，頁28）
1364	「山水」軸（款至正甲辰十月廿八日。續上，頁552）		
1372	「優盋（鉢）曇花」軸（款壬子正月廿三日。Ⅳ，頁22，後頁）	「優盋（鉢）曇花圖」軸壬子正月廿三日，頁30，後頁）	
1373	「枯木竹石」軸（款癸丑。Ⅰ，頁76）		「古木幽篁圖」軸（款甲寅。Ⅲ，頁32）
1374	「古木幽篁」軸（款甲寅。續上，頁551）		
	倪瓚「山林道味」（潘3，第十二幅。Ⅰ，頁67）	倪瓚「山林道味」（吳1，第二十二幅。Ⅱ，頁43）	

粤中五家所藏元代畫蹟

倪雲林「山水」（Ⅳ，頁19）

「山水」（Ⅳ，頁19）

「荊門圖圖」（未刻。不列入計算）

「寒江放鴨圖圖」軸（Ⅳ，頁25）

「枯木竹石」小軸（Ⅳ，頁28）

粵中五家所藏元代畫蹟

王蒙,字叔明,號黃鶴山樵。吳興人。趙孟頫甥。元末為理問。卒明洪武十八年(1385)。創渴筆解索皴。生至大元年(1308),後隱黃鶴山明洪武初為泰安知州。善畫山水,

年代				
	雲林子「古木竹石」(孔2,第八幅。I,頁37)			
	倪雲林「五君子圖」(孔6,第五幅。III,頁7)			
	「濬室詩圖」卷(III,頁26)			
1341	黃鶴山樵「天香書屋圖」(款至正改元秋。IV,頁15,後頁)			
1343				王叔明「湖山清曉」中軸(款至正三年七月八日。IV,頁24)
1348		王叔明「長林話古圖」軸(款至正八年春二月四日。續上,頁547)		
1349	王叔明「松山書屋」軸(款至正九年八月。IV,12,後頁)	王叔明「松山書屋」軸(款至正九年八月。I,頁77)		
1350	黃公望、王叔明合作「琴鶴圖」軸(款至正庚寅五月。III,頁37)	「松山書屋圖」軸(款至正九年八月。III,頁39)	王叔明「秋林暮靄圖」軸(款至正九年六月。III,頁40,後頁)	

粵中五家所藏元代畫蹟

	1362	1365			1342	
王叔明「古木含秋」(孔6，頁5，後頁) 「草亭消夏圖」(孔7，第七幅。III，頁11) 「泉聲枕(松)韻圖」軸(III，頁38)	「山水」軸(款至正廿又二年八月六日。IV，頁23，後頁)				盛子昭「山水」軸(款至正壬午四月。IV，頁29，後頁)	
		「聽雨樓圖」卷(款至正廿五年四月廿七日。IV，頁13，後頁)	「山邨晴靄圖」軸(款至正辛未秋日。續上，頁546，按至正無辛未) 「萬松仙館圖」軸(I，頁77) 「棘林茆屋」(潘61，第十一幅。續上，頁523)	「萬松僊(仙)館圖」(IV，頁15)	盛懋，字子昭，原爲臨安人，僑寓嘉興，與吳鎭毗鄰而居。山水、人物、花鳥學陳琳。	盛子昭「垂釣圖」(IV，頁20，後頁) 盛懋「湖舟納涼圖」(潘1，第十二幅。I，頁28)

粵中五家所藏元代畫蹟

				
	「梅軒賞雪」（潘 61，第十二幅。頁 524） 盛子昭「秋林垂釣圖」軸（續上，頁 554）			盛懋「重巒積翠」（孔 1，頁 27，後頁）第二十四幅。生至元二十七年
柯九思，字敬仲，號丹丘，浙江台州人。文宗朝任鑒書博士。內府所藏書畫，咸命鑒定。生至元二十七年（1290），卒至正三年（1343）。	柯敬仲「枯木竹石」續（潘 61，第八幅。續上，頁 522） 「山水」軸（續上，頁 563）	柯丹邱「竹」卷（Ⅰ，頁 37，後頁） 「山水」軸（Ⅳ，頁 29）		柯敬仲「寒坡晚思」（孔 7，第六幅。頁 10，後頁） 「墨竹」軸（Ⅲ，頁 43，後頁） 與倪瓚、王蒙善。畫筆
陳汝言，字惟允，號秋水。臨江人。從父僑吳。與兄惟言並善山水，時稱大陳、小陳。與倪瓚、王蒙善。畫筆清潤。明洪武初坐法死。		陳秋水畫「松風」軸（款至正十二年冬十二月，Ⅳ，頁 30，後頁）		

方從義，字方壺，號無隅。貴溪人。為上清宮道士。寫山水師二米，高房山。亦善古篆章草。方壺雖生於元，入明猶徤在，特名不顯耳。

1348

方壺道士「雲林鍾秀圖」卷（款至正戊子冬十月。Ⅲ，頁42，後頁）

方壺「雲林鍾秀」卷（款洪武丁巳。Ⅰ，頁92）

方壺「梅花書屋圖」（款至正十五年冬十月。按至元只有六年。Ⅳ，頁22）

「山水」（Ⅳ，頁21，後頁）

1377

方壺「仿米家山水」卷（Ⅳ，頁8，後頁）

「山水」（Ⅳ，頁22）

「山水」軸（Ⅰ，頁94）

「煙水孤蓬」（瀋61，第九幅。續上，頁522）

「雲山圖」軸（Ⅲ，頁43，後頁）

張中，字子政。松江人。畫山水師黃公望亦能墨戲。今臺北故宮博物院藏其「寫生花鳥」，款署正辛卯，合一千三百五十一年。

1337

張中「太平春色」（款至元三年後丁丑上元日。Ⅳ，頁10，後頁）

姚廷美，生平不詳。

年代	畫家	作品		
1364	姚廷美 畫（山水）卷（款至正甲辰春。III，頁7，後頁）			
	王冕，字元章。浙江諸暨人。父力農，冕自學成家。能詩，善畫梅竹。有《竹齋詩集》。生至元二十四年（1287），卒至正十九年（1359）。年七十三歲。			
1355	王元章「梅花」軸（款乙未季秋七月望。IV，頁12）	王元章「梅花」軸（款乙未季秋七月。I，頁101）		
		「墨梅」軸（不存。I，頁97，借刻。不列入計算）		
	王元章「墨梅」（IV，頁11，後頁）			
	蔡霄，字巨霖，生平不詳。			
	蔡巨霖「山水」（IV，頁10，後頁）			
	胡欽亮，烏程人，與徐士元等皆以畫名。			
	胡欽亮「牽牛花」II，第十一幅。（吳2，頁45，後頁）	胡欽亮「牽牛花」第十八幅。（潘3，頁70）		
	杜本，字伯原，又名原文，善畫墨牛、葡萄。	由京兆徙居清江。元武宗、文宗，順帝三朝被召，皆以疾辭，隱居武夷。	杜源夫「水墨葡萄」軸（款至正二年秋八月廿四日。III，頁59，後頁）	
1342	朱璟，字荊石，號玉峯。安徽績谿人。善山水。			朱荊石「歲寒三友圖」軸（III，頁60）
	郭文通，永嘉人。善山水，佈置茂密。	郭文通「板橋驢背圖」（吳1，第十九幅。II，頁42，後頁）	郭文通「板橋驢背圖」（潘5，第十二幅。II，頁105）	

粵中五家所藏明代畫蹟

年			
			方孝孺，字希直，一字希古。浙江寧海人。生於至正十七年（1357），卒於建文四年（1402）。官至文學博士。善寫竹。
1372			
		方希直畫「吳草廬詩意」軸（款洪武壬子春二月望後一日。續下，頁568）	方正學寫「吳草廬詩意」軸（款洪武壬子春二月，第一幅。Ⅴ，頁37，後頁）
1375		「雙喜圖」軸（款洪武乙卯歲夏五月。續下，頁569）	
1383		方正學「加冠圖」軸（款洪武癸亥孟夏廿又五日。Ⅱ，頁122）	
	王紱，字孟端，號友石。江蘇無錫人。至正二十二年（1362）生，永樂十四年（1416）卒。工畫山水竹石，永樂間以墨竹名天下。		
1400	王孟端「墨竹」小幅（款庚辰五月。Ⅳ，頁40）		
1401	王紱、陳芹、錢穀、岳岱、鄒典五家畫卷（Ⅲ，頁26） 王孟端「秋林野屋圖」（Ⅳ，頁22，後頁） 「峽江烟景圖」（Ⅳ，頁22，後頁） 「雙鉤竹石」（Ⅳ，頁23）		王孟端「隱居圖」軸「辛巳三月。（款頁52，後頁）Ⅲ

年代	畫家與小傳	藏品
	冷謙，字起敬，或作啓敬，號龍陽子。湖南常德人。初興沙門海雲遊。至元間始以音鳴於時。山水人物皆妙。年百餘歲蔵。	「高梁山圖」軸（Ⅳ，頁 11） 「山水」小軸（Ⅳ，頁 11，後頁） 王孟端「梧竹圖」軸（Ⅰ，頁 95） 「高梁山圖」軸（Ⅲ，頁 53，後頁） 「梧竹圖」軸（Ⅲ，頁 54）
1403	冷進人「山水」（款永樂元年冬日。Ⅳ，頁 55）	
	夏㫤，字仲昭，號自在居士。江蘇崑山人。洪武二十一年（1388）生，成化六年（1470）卒。初姓朱，後復姓夏，並改㫤作㫤，後復進土，優值陳濃色，優值陳濃度。累官侍郎。善書能詩，尤工墨竹，復精繪事（師王孟端）。	夏仲昭畫「墨竹」大軸（Ⅳ，頁 32）
	夏太常「墨竹」（Ⅳ，頁 46）	
	羅稚，字正伯，福建沙縣人。畫稱永樂間。善山水，得米家子法。	
1412	羅正伯「仿米山水」（款永樂十年夏四月。Ⅳ，頁 46）	
	夏㫤，字廷芳，浙江杭縣人。以畫山水名於永樂，宣德間。師戴進，克勤於學，力追其師。不幸早卒。	夏㫤「仿馬欽山山水」小軸（Ⅴ，頁 15，後頁）
	邊文進，字景昭。隴西人（或曰福建沙縣人）。永樂時為武英殿待詔，至宣德間仍供事內殿。善畫花果翎毛，鈎勒用墨皆宜。	邊景昭畫「三友圖」軸（款永樂庚寅夏）Ⅳ，頁 31，後頁
1410		

粵中五家所藏明代畫蹟

		戴文進「老節秋香圖」軸（IV，頁45）		
	戴文進畫「風雨歸舟」大軸（IV，頁32，後頁）			
戴文進「枕石聽流圖」，第一幅。（潘，IV，頁328） 戴靜菴「風雨荷鋤圖」，第一幅。（潘，IV，頁332） 「墨菊竹」軸（續下，頁570）			戴文進畫「介子推偕隱圖」軸（V，頁3，後頁）	逢景昭「八仙會圖」（潘6，第六幅，頁107） 逢景昭「八仙會圖」（吳2，頁46，後頁）第十六幅
				山水師郭熙、李唐、馬遠，夏珪。亦善人物，翎毛，花卉。 宣德間待詔。 浙江杭縣人。號靜菴。 戴進，一作璡，字文進。

1439
戴，王合作「水墨梅竹」（款正統己未七月朔旦。IV，頁53）

陳琰，字憲章，以字行。號如隱居士。會稽人。善墨梅及松竹蘭蕙。

陳憲章「墨梅」（IV，頁55，後頁）

王謙，字牧之。號冰壺道人。錢塘人。善畫墨梅，清奇可喜。

1439
戴，王合作「水墨梅竹」（款正統己未七月朔旦。IV，頁53）

姚綬、字公綬、號雲東逸史。浙江嘉善人（一曰嘉興人）。天順間進士。官御史。工山水、仿吳仲圭、墨色淹潤。

姚公綬「松廬讀書圖」軸（V，頁17，後頁）

沈周、字啟南、號石田。江蘇吳縣人。生於宣德二年（1427），卒於正德四年（1509）。工山水、人物、花鳥、走獸。尤善寫山水。

沈石田「仿梅道人山水」（款辛丑仲春。IV，頁7）

沈石田「白雲泉圖」長卷（款成化辛丑秋九月。IV，頁6）

沈石田「仿王叔明山水」軸（款成化癸卯秋日。續下，頁572）

沈石田「意筆山水」卷（款成化丙午四月。II，頁5，後頁）

「保儒堂圖」卷（款弘治四年三月下浣。IV，頁1）

1481	沈石田「仿洪谷子觀瀑圖五。丑夏五。IV，頁34）「白雲泉圖」（款成化辛丑秋九月。頁13，後頁）
1483	
1486	
1488	「驢背問渡圖」（款弘治戊申六月。IV，頁35）
1489	「高賢餞別圖」卷（款弘治二年仲夏既望。III，頁14）
1491	「保儒堂圖」卷（款弘治四年三月下浣日。III，頁18）

粵中五家所藏明代畫蹟

「仿一峯小障」（款弘治辛亥九月下浣。V，礼16，第五幅，頁39，後頁）

「仿黃大癡」軸（款弘治辛亥九月下浣。II，頁125）

「花果」卷（款甲寅。II，頁123）

「柳溪春眺」（款弘治辛酉三月。潘III，第三幅，頁214）

沈周「山水」（款宏治辛亥月九月下浣。IV，第三幅，後頁，頁53）

1494	
1501	
1502	「桑林圖」（款王戌夏日。IV，頁35，後頁）
	「移竹圖李西涯詩合璧」卷（III，頁16）
	「山水」卷（III，頁18，後頁）
	「訓子圖」卷（III，頁19）
	「仿米南宮山水」（IV，頁34，後頁）
	「芙蓉花鴨圖」（IV，頁35）
	「蕉林逸興圖」（IV，頁35，後頁）
	「設色蕉石」（IV，頁35，後頁）
	「山水」（IV，頁37）

粵中五家所藏明代畫蹟

沈石田「谷林堂圖」軸（Ｖ，頁27，後頁）

「吳中山水」卷（Ｖ，頁28，後頁）

「枯木竹石」軸（Ⅱ，頁124）

「山水」軸（Ⅱ，頁124）

「秋林曳杖」（潘11，頁213）第一幅。Ⅲ，

「樹陰訪道」（潘11，頁214）第二幅。Ⅲ，

「踏雪尋梅」（潘11，頁214）第四幅。Ⅲ，

「江亭詠史」（潘11，頁215）第五幅。Ⅲ，

「亭畔桐陰」（潘11，頁215）第六幅。Ⅲ，

「秋江泛棹」（潘11，頁215）第七幅。Ⅲ，

「目送飛鴻」（潘11，頁215）第八幅。Ⅲ，

「茅亭獨坐」（潘11，頁216）第九幅。Ⅲ，

「斷橋流水」（潘11，頁216）第十幅。Ⅲ，

「山水」（潘29，第二幅。Ⅳ，頁319）

「芙蓉」（潘 32，第一幅。Ⅳ，頁 336）

「柳外春耕」（潘 65，第一幅。續下，頁 565）

「杖藜遠眺」（潘 65，第二幅。續下，頁 565）

「載鶴泛湖」（潘 65，第三幅。續下，頁 566）

「揚帆秋浦」（潘 65，第四幅。續下，頁 566）

「曠野騎驢」（潘 65，第五幅。續下，頁 566）

「赤壁圖」卷（續下，頁 571）

「臨梅道人」卷（Ⅱ，頁 4，後頁）

「細筆山水」卷（Ⅱ，頁 5，後頁）

「淺絳山水」卷（Ⅱ，頁 6，後頁）

〈牛冊〉（共 8 頁。Ⅲ，頁 18）

「山水」軸（Ⅳ，頁 34）

「菊花鴝鵒」軸（Ⅳ，頁 4）

吳寬，字原博，號匏菴。江蘇吳縣人。宣德十年（1435）生，弘治十七年（1504）卒。工書，間亦作畫。

吳匏菴「松」（潘29，第四幅。IV，頁319）

「廬亭秋葉」（孔11，頁4，第一幅。IV，後頁）
「斜陽千山」（孔11，頁4，第二幅。IV，後頁）
「溪靜樹深」（孔11，頁4，第三幅。IV，後頁）
「石丈芳姿」（孔11，頁5，第四幅。IV，後頁）
「野樹紅葉」（孔11，頁5，第五幅。IV，後頁）
「秋靜過橋」（孔11，頁5，第六幅。IV，後頁）
「高林鳥喧」（孔11，頁5，第七幅。IV，後頁）
「青山白雲」（孔11，頁5，第八幅。IV，後頁）
「西風落葉」（孔11，頁5，第九幅。IV，後頁）
「日落秋懷」（孔11，頁6，第十幅。IV，後頁）
「朱草秋深」軸（IV，頁8，後頁）

粵中五家所藏明代畫蹟 1503

	
杜堇，字懼男，號檉居。成化間江蘇丹徒人。善爲山水、人物、草木、鳥獸。	杜檉居「漢宮春曉圖」（Ⅲ，頁52，後頁）
陶成，字孟學，號雲湖。江蘇寶應人。成化七年(1471)舉人。工詩、書、畫。山水多施青綠。鈎勒竹與免鶴並佳，亦善爲真。	雲湖「貓宿草茵圖」續（藩61，第十幅，頁523）
郭詡，字仁宏，號清狂。江西泰和人。景泰七年(1456)生，卒年未知。山水人物，俱臻其妙。	郭詡「琴客啓扉圖」（款弘治癸亥仲冬。Ⅳ，頁49）「高士圖」（Ⅳ，頁9）
吳偉，字次翁，號小仙。江夏人。(一曰湖北武昌)。弘治(一作成化)時供奉仁智殿，授錦衣鎮撫。人物宗吳道玄，山石斧劈斫。	吳小仙畫「山水」大軸(Ⅳ，頁33)
林良，字以善，廣東南海人。弘治間供事仁智殿，官錦衣指揮。善著色花果翎毛極精巧。世罕見之。	林以善「雪樹雙鷹圖」（Ⅳ，頁49，後頁）
呂文英，括蒼人。弘治時直仁智殿。繪事以人物畫勝，與呂紀同時。	二呂「斬蛟圖」（Ⅳ，頁51，後頁）
周臣，字舜卿，號東邨。吳人。筆李郭馬夏。用筆純熟。兼工人物，古貌奇姿，綿密蕭散，各極意態。爲唐寅師。	

周東村（邨）「撫琴圖」軸(Ⅱ，頁153)

「秋江垂釣」第一幅。Ⅲ（潘12，頁217）

「管絃行樂」第二幅。Ⅲ（潘12，頁217）

「江亭詠史」第三幅。Ⅲ（潘12，頁217）

「松陰觀瀑」第四幅。Ⅲ（潘12，頁217）

「攜童觀橋畔」第五幅。Ⅲ（潘12，頁217）

「寒泉咽石」第六幅。Ⅲ（潘12，頁218）

「茅亭待客」第七幅。Ⅲ（潘12，頁218）

「松陰晚泊」第八幅。Ⅲ（潘12，頁218）

「並坐鼓琴」第九幅。Ⅲ（潘12，頁218）

「曳杖觀濤」第十幅。Ⅲ（潘12，頁219）

「納涼松蔭」第十一幅。Ⅲ（潘12，頁219）

周東邨「臨流濯足圖」(Ⅳ，頁49，後頁)

「墨蘭」(Ⅳ，49)

226

		周東村（邨）「餵鶴圖」（IV，頁39，後頁）
		「山水人物」大軸（IV，頁39，後頁）
		「山水」軸（IV，頁40）
		「青綠山水」小軸（IV，頁40，後頁）

「板橋策杖」（潘12，第十二幅。III，頁219）

「冒雪騎驢」（潘12，第十三幅。III，頁219）

「樊潤投間」（潘12，第十四幅。III，頁220）

「深山訪道」（潘12，第十五幅。III，頁220）

「竹深留客」（潘12，第十六幅。III，頁220）

「攜琴觀瀑圖」（潘30，第七幅。IV，頁330）

唐寅，字伯虎，子畏，號六如。江蘇吳縣人。生於成化六年（1470），卒於嘉靖二年（1523）。才藝宏博。尤善書畫，山水、美人、花鳥皆極精妍。

1511 六如「試茶圖」（款正德辛未卅又二日。IV，頁43）

唐伯虎「山水」卷 (款正德己卯春日。II，頁9)
「山水」軸(款正德己卯春三月。IV，頁42)

唐子畏「竹」(款嘉靖新元孟秋。潘33，第二幅。IV，頁343)

唐六如「看雲圖」卷 (II，頁126)

唐寅「桐陰隱几」圖」(吳5，第五幅。IV，頁54)

唐子畏「伏生授經圖」軸 (V，頁22，後頁)

1519

1522

粵中五家所藏明代畫蹟

唐伯虎「金山詩畫」卷 (III，頁22)
唐六如「溪山訪友圖」(IV，頁42，後頁)
「山水」(IV，頁43)
「風雨歸舟圖」(IV，頁43，後頁)
「峇江釣艇圖」(IV，頁43，後頁)
「仕女圖」(IV，頁43，後頁)

「山水」軸（II，頁128）

「江深草閣」（潘15，第一幅。III，頁230）

「墨牡丹」（潘15，第二幅。III，頁230）

「萬山秋色」（潘15，第三幅。III，頁230）

「墨葵」（潘15，第四幅。III，頁230）

「秋林晚泊」（潘15，第五幅。III，頁231）

「枯木寒鴉」（潘15，第六幅。III，頁231）

「秋江泛棹」（潘15，第七幅。III，頁231）

「紅杏」（潘15，第八幅。III，頁232）

「松陰徙倚」（潘15，第九幅。III，頁232）

「墨竹」（潘15，第十幅。III，頁232）

「漁舟罷釣」（潘15，第十一幅。III，頁233）

「菊花萱草」（潘15，第十二幅。III，頁233）

唐子畏「山水」（潘29，第八幅。IV，頁321）

唐寅「春讀書樂圖」（孔 12，第一幅。IV，頁 36）		「桃花仙夢圖」（潘 30，第三幅。IV，頁 329）
「夏讀書樂圖」（孔 12，第三幅。IV，頁 36，後頁）		「墨菊」（潘 32，第三幅。IV，頁 337）
「秋讀書樂圖」（孔 12，第五幅。IV，頁 36，後頁）	「山水」中條（未刻。不列入計算）	唐六如「仿倪高士」卷（續下，頁 565）
「冬讀書樂圖」（孔 12，第七幅。IV，頁 37）	「觀瀑畫」軸（IV，頁 41，後頁）	
文待詔題 唐解元「蕉卉圖」卷（IV，頁 37，後頁）		
唐解元「桃花庵圖」卷（IV，頁 38，後頁）		
「秋風紈扇圖」軸（IV，頁 40，後頁）		

年代			
	張夢晉，字夢晉，江蘇吳縣人。與唐寅比鄰相善。工人物、竹石、花鳥。		「吟香草亭圖」卷（IV，頁40，後頁） 「柳岸漁舟圖」軸（IV，頁41）
1510	張夢晉「採芝仙女圖」（款正德庚午六月上吉。IV，頁50）		
	朱拱長，朱君望孫。		
1514	朱拱辰「虹月樓圖」（款正德甲戌孟春。IV，頁36，後頁）		
	文徵明，初名壁，後以字行，號衡山。長洲人。成化六年（1470）生，嘉靖三十八年（1559）卒。累官翰林待詔。工詩文書畫，尤精繪山水及竹。著有《甫田集》。		
1516		「風雨孤舟」（款正德丙子秋八月。潘65，第六幅。續下，頁567）	
1521	文衡山「仿黃鶴山樵湖山樂隱圖」（款辛巳九月既望。IV，頁37，後頁）		
1525		文待詔「濯足清流」（款嘉靖四年冬。潘13，第十幅。Ⅲ，頁223）	
1531		「雙鈎竹」（款嘉靖卯春日。潘33，第五幅。IV，頁343）	
1532	文待詔「袁安卧雪圖」卷（款壬辰冬十一月十日。V，頁37，後頁）		

粵中五家所藏明代畫蹟

「山水」（款嘉靖甲午二月。潘下，第十幅。續下，頁589）

「山擁晴嵐」（款嘉靖甲午二月。潘下，第九幅。續下，頁588）

「秋雲飛雁（圖）」（款嘉靖甲午二月。潘下，第八幅。續下，頁588）

「千巖百谷」（款嘉靖甲午二月。潘下，第七幅。續下，頁588）

「山水」（款嘉靖甲午二月。潘下，第六幅。續下，頁588）

「焦墨山水」（款嘉靖甲午二月。潘下，第五幅。續下，頁588）

「山水」（款嘉靖甲午二月。潘下，第三幅。續下，頁588）

「紅葉白雪」（款嘉靖甲午二月。潘下，第二幅。續下，頁588）

「山寒楓冷」（款嘉靖甲午二月。潘下，第一幅。續下，頁588）

粵中五家所藏明代畫蹟

年代	畫蹟
1535	文待詔「臨摹詰輞川圖」卷（款嘉靖甲午夏五月既望。Ⅳ，頁16）；文衡山「蘭亭圖」軸（款嘉靖乙未三月既望。Ⅳ，頁35，後頁）；「水墨花卉」卷（款嘉靖乙未仲春。續下，頁587）；「山水」小軸（款甲午九月。Ⅴ，頁37）
1536	「書畫赤壁圖賦」卷（嘉靖丙申中秋。Ⅳ，頁11）
1541	「松竹菊」卷（款辛丑四月八日。Ⅱ，頁131）
1544	「仿趙文敏溪山積雪圖」（款嘉靖甲辰二月既望。Ⅳ，頁38）
1545	「橫塘聽雨圖」軸（款乙巳四月。Ⅳ，頁35）
1547	「枯木竹石」（款嘉靖二十六年。潘13，第四幅。Ⅲ，頁222）
1548	「玉女曇圖記」卷（款嘉靖戊申九月一日。續下，頁575）；「醉亭翁圖」小卷（款嘉靖戊申十月廿一日。Ⅴ，頁34）

年				
1549	「山水」軸(款嘉靖己酉秋七月。II, 頁132)			
1552	「萬松買夏」(款王子四月十三日。潘14, 第四幅。III, 頁227)			
1554	文徵明「書畫」卷(款嘉靖甲寅春二月既望。III, 頁19)	「詩畫」卷(款嘉靖甲寅春二月既望。II, 頁136)		「細筆山水」卷(款嘉靖甲子春日。II, 頁11)
1557	「葵陽圖」卷(III, 頁20, 後頁) 「書畫」卷(III, 頁21, 後頁)	「仿鵲華秋色」卷(款嘉靖丁巳五月既望。V, 頁44, 後頁)		
1558		「水墨山水」軸(款嘉靖戊午春日。續下, 頁583)	畫「文信國公像沈石田詩」合卷(V, 頁30, 後頁)	
1564	「古木高閒圖」(IV, 頁38) 「青綠山水」(IV, 頁38, 後頁)		「高樹棲鴉圖」軸(V, 頁36, 後頁)	

「葵陽圖」卷(IV, 頁13)

粵中五家所藏明代畫蹟

「蘭石」軸（II，頁132）

「虛閣納涼圖」（潘13，第三幅。III，頁221）

「扁舟遊眺」（潘13，第六幅。III，頁222）

「仿梅道人山水」（潘13，第八幅。III，頁223）

「五松圖」（潘13，第十二幅。III，頁224）

「蘭竹」（潘13，第十四幅。III，頁225）

「曠野騎驢」（潘13，第十六幅。III，頁225）

「墨竹」（潘14，第一幅。III，頁227）

「仿墨林山水」（IV，頁38，後頁）

「蒼松偃僊（仙）館圖」（IV，頁39）

「仿大癡山水」（IV，頁39）

「秋樹圖」（IV，頁40，後頁）

「讀書樂趣圖」（IV，頁41）

「山水墨梅蘭」（IV，頁41）

「策杖東籬」（潘 14，
第二幅。Ⅲ，頁 227）

「石巖古柏」（潘 14，
第三幅。Ⅲ，頁 227）

「泛舟小渚」（潘 14，
第五幅。Ⅲ，頁 228）

「桃柳鴛鴦」（潘 14，
第六幅。Ⅲ，頁 228）

「觀瀑圖」（潘 14，第
七幅。Ⅲ，頁 228）

「水樹觀濤」（潘 14，
第八幅。Ⅲ，頁 228）

「蘭竹」（潘 14，第九
幅。Ⅲ，頁 228）

「綠陰獨坐」（潘 14，
第十幅。Ⅲ，頁 229）

「攜琴遠眺」（潘 14，
第十一幅。Ⅲ，頁
229）

「仿米家山」（潘 14，
第十二幅。Ⅲ，頁
229）

「山水」（潘 29，第六
幅。Ⅳ，頁 320）

「蘭竹」（潘 32，第二
幅。Ⅳ，頁 337）

「蘭竹」（潘 33，第一
幅。Ⅳ，頁 342）

「仿米元山水」軸（續
下，頁 575）

「飛鴻雪跡圖」卷（Ⅳ，頁9）

「鐵幹寒香圖」卷（Ⅳ，頁17，後頁）

「墨蘭」卷（Ⅳ，頁34，後頁）

「指揮如意圖」（孔16，第三幅。Ⅴ，頁39）

「青綠山水畫」卷（Ⅱ，頁10，後頁）

「墨蘭」卷（Ⅱ，頁11）

「蘭亭圖」卷（Ⅱ，頁12）

「山水」卷（Ⅱ，頁12，後頁）

「青綠畫」卷（Ⅱ，頁12，後頁）

「青綠山水」軸（Ⅳ，頁34，後頁）

「設色山水」軸（Ⅳ，頁35）

「秋聲賦」中軸（Ⅳ，頁36）

「墨竹圖」軸（Ⅳ，頁36，後頁）

「洛神圖」軸（續下，頁582）

粵中五家所藏明代畫蹟

陳淳，字道復，以字行。號白陽山人。江蘇吳郡人。成化十九年（1483）生，嘉靖二十三年（1544）卒。工山水，花卉。		
「赤壁後遊圖」（孔17，第三幅。V，頁44，後頁）		
陳道復「古木墨鴉圖」軸（款嘉靖甲辰春仲。V，頁7，後頁）		

年	中間	左
1534	陳白陽「花卉詩」卷（款甲午冬日。II，頁151）	
1535	「墨牡丹」（款乙未春日。潘20，第十四幅。III，頁252）	
1539	「山水」（款己亥春日。潘29，第十二幅。IV，頁322）	
1542	「墨菊」（款嘉靖壬寅秋日。潘20，第十二幅。III，頁250）	
1544	「玫瑰」（款甲辰春日。潘20，第十一幅。III，頁249）	陳白陽「山水」（IV，頁54） 「設色花卉」（IV，頁54，後頁） 「墨牡丹」（潘20，第一幅。III，頁246）

「靈芝萱草圖」軸（Ⅴ，頁8）

「紅杏墨竹」（潘20，第二幅。Ⅲ，頁246）

「墨菊葵花」（潘20，第三幅。Ⅲ，頁247）

「紅茶」（潘20，第四幅。Ⅲ，頁247）

「墨菊」（潘20，第五幅。Ⅲ，頁247）

「杏花春燕」（潘20，第六幅。Ⅲ，頁247）

「水仙竹石」（潘20，第七幅。Ⅲ，頁248）

「墨葵」（潘20，第八幅。Ⅲ，頁248）

「月下海棠」（潘20，第九幅。Ⅲ，頁248）

「水仙」（潘20，第十幅。Ⅲ，頁248）

「海棠」（潘20，第十三幅。Ⅲ，頁250）

「茉莉花」（潘20，第十五幅。Ⅲ，頁252）

「梅竹」（潘20，第十六幅。Ⅲ，頁252）

「墨葵」（潘32，第五幅。Ⅳ，頁337）

謝時臣，字思忠，號樗仙。江蘇吳縣人。生於成化二十三年（1487），卒於嘉靖三十八年（1559）。善山水，設色淡淡。

謝思忠「仿趙子昂山水」（款 66，第一幅。潘下，續 66，頁 572）

「仿戴文進山水」（款嘉靖十二年。潘下，第二幅。續 66，頁 572）

「仿王叔明山水」（款嘉靖十二年。潘下，第三幅。續 66，頁 572）

「仿李唐山水」（款 66，嘉靖十二年。潘下，第四幅。續 頁 572）

「仿唐子華山水」（款嘉靖十二年。潘下，66，第五幅。續 頁 573）

「仿盛子昭山水」（款嘉靖十二年。潘下，66，第六幅。續 頁 573）

「仿倪雲林山水」（款嘉靖十二年。潘下，66，第七幅。續 頁 573）

「仿郭熙山水」（款 66，嘉靖十二年。潘下，第八幅。續 頁 573）

1533

	1537	1552	1553	1557

「仿馬遠山水」（款嘉靖十二年。潘66，第九幅，頁574）

「仿曹雲西山水」潘（款嘉靖十二年。潘66，第十幅，頁574）

「仿夏圭（挂）山水」（款嘉靖十二年。潘66，第十一幅，頁574）

「仿朱銳山水」（款嘉靖十二年。潘66，第十二幅，頁574）

「春晴負戴」（款丁酉端陽。潘17，第七幅。III，頁238）

「林樾秋陰」（款王子。潘17，第九幅。III，頁238）

「花卉」軸（款嘉靖三十六年載丁巳。II，頁192）

「水檻風涼」（潘17，第一幅。III，頁236）

「秋林扶枝」（潘17，第二幅。III，頁237）

謝時臣「層巒疊密樹圖」（款嘉靖癸丑九月廿五日。IV，頁53，後頁）

陸包山「玉蘭雙雉」軸（款癸巳初冬。Ⅳ，頁 42，後頁）

「春樹暮雲」（潘 17，第三幅。Ⅲ，頁 237）
「花下評詩」（潘 17，第四幅。Ⅲ，頁 237）
「春帆細雨」（潘 17，第五幅。Ⅲ，頁 237）
「溪山積雨」（潘 17，第六幅。Ⅲ，頁 238）
「柳陰垂釣」（潘 17，第八幅。Ⅲ，頁 238）
「橋野策杖」（潘 17，第十幅。Ⅲ，頁 239）

陸治，字叔平，號包山。江蘇吳縣人。弘治九年 (1496) 生，萬曆四年 (1576) 卒。繪事出文徵明門下，工寫生，花鳥，山水。

陸包山「紅杏白燕」（款癸卯春日。潘 32，第六幅。Ⅳ，頁 338）
陸叔平「月夜泛舟」（款甲辰八月既望。潘 22，第十一幅。Ⅲ，頁 258）
「秋山紅樹」（款庚戌冬日。潘 22，第六幅。Ⅲ，頁 256）
「春山行旅」（款庚戌新夏。潘 22，第十二幅。Ⅲ，頁 258）

1533
1543
1544
1550
1550

年		
1554	陸包山「設色山水」（款嘉靖甲寅仲冬日。IV，頁 46，後頁）	
1555		「桃源仙洞」（款乙卯仲夏。潘 22，第五幅。III，頁 256）
1556	陸包山、錢叔寶「合璧山水」卷（款嘉靖庚戌。III，頁 28）	「金明寺圖」卷（款嘉靖癸亥春日。II，頁 145）
1563		「沙暖鴛鴦」（款己巳夏日。潘 22，第三幅。III，頁 255）
1569	「設色山水」（IV，頁 47）	「山水」（潘 7，第九幅。II，頁 113） 「茅亭綠陰」（潘 22，第一幅。III，頁 255） 「雲山訪道」（潘 22，第二幅。III，頁 255） 「紅杏」（潘 22，第四幅。III，頁 256） 「江湖泛舟」（潘 22，第七幅。III，頁 257） 「粉蝶秋菊」（潘 22，第八幅。III，頁 257）

1538	陳芹，字子野，號横厓。正德、嘉靖間江蘇金陵人。善寫蘭竹，而以墨竹尤佳。	徐咢仙「紅梅」（潘 29，第十幅。頁 322）		
	徐霖，字子仁（一說子元），號九峯。洪武六年（1373）生，正統十四年（1449）卒。先世吳人，後徙金陵。所繪松竹、花卉、蕉石，奕奕有致。與沈周善。	呂廷振畫「牡丹竹雞」軸（Ⅳ，頁 33，後頁）		
	呂紀，字廷振，號樂愚。浙江鄞人。官至錦衣指揮使。所畫禽鳥，俱有法度，設色鮮麗；山水、人物亦妙。	呂紀「荷花翎毛」軸（Ⅱ，頁 122）		
	二 呂 「斬蛟圖」（Ⅳ，頁51，後頁）			
	蔣嵩，字三松，成化嘉靖間棗閭江蘇南京人。善畫山水。	蔣三松「席地觀壽圖」（潘 31，第十六幅。Ⅳ，頁 335）		
	李孔修，字子長。廣東順德人。與陳獻章游。以善寫山水、翎毛及貓等名於宣德、宏治間。	李子長「墨貓圖」（款戊戌初夏一日。Ⅳ，頁 53，後頁）	「秋林落日」第九幅。Ⅲ，（潘 22，頁 257） 「板橋策杖」第十幅。Ⅲ，（潘 22，頁 257）	陸包山「瑤島秋螺」（孔 17，第一幅。Ⅴ，頁 43，後頁）

粵中五家所藏明代畫蹟

244

畫家生平	作品	年
王穀祥、陳芥、錢穀、岳岱、郁典五家畫卷(陳畫。III日。頁26)		1567
沈碩，字宜謙，號龍江。嘉靖間江蘇長洲人。工山水人物，尤善畫白梅翎翅。	沈長洲「雙鈎蘭竹」(潘32，第十五幅。IV，頁341)	
王問，字子裕，號仲山。江蘇無錫人。弘治十年(1497)生，萬曆四年(1576)卒。工山水、人物、花鳥。	王仲山「詩畫」合卷(款「詩畫丁卯秋日。隆慶丁卯秋日。II，頁15)	
嘉靖乙丑進士。工寫生，亦工詩文。		
王穀祥，字祿之，號酉室。江蘇長洲人。弘治十四年(1501)生，隆慶二年(1568)卒。工寫生，花鳥精妍有法。中年絕不落筆，傳者贋本居多。書仿晉人，亦工詩文。	王酉室「芙蓉鴛鴦」(款己未秋日。潘19，第三幅。頁243)	1559
	「折枝花卉」卷(款癸亥秋日。II，續下，頁570)	1563
	「水仙梅花」(潘19，第八幅。頁112)	
	「雙鈎蘭」(潘19，第一幅。III，頁243)	
	「紅梅水仙」(潘19，第二幅。III，頁243)	
	「向日葵」(潘19，第四幅。III，頁244)	
	「水仙梅竹」(潘19，第五幅。III，頁244)	

文嘉，字休承，號水。吳縣人。文徵明次子。弘治十四年（1501）生，萬曆十一年（1583）卒。工詩畫，山水法倪雲林。著《鈐山堂書畫記》。			

王酉室「梨花雙燕」（孔 17，第二幅。V，頁 44）

「絳桃」（潘 19，第六幅。III，頁 244）
「梨花春燕」（潘 19，第七幅。III，頁 244）
「蘭石芝草」（潘 19，第八幅。III，頁 245）
「水仙竹」（潘 19，第九幅。III，頁 245）
「紫薇」（潘 19，第十幅。III，頁 245）
「梨花」（潘 19，第十一幅。III，頁 245）
「水仙梅」（潘 19，第十二幅。III，頁 246）
「水仙梅」（潘 29，第十四幅。III，頁 323）

年	
1537	「吳中諸賢江南春副卷」（款嘉靖丁酉十二月三日。V，頁 59）
1558	「春帆細雨」（款戊午七月。潘 31，第六幅。IV，頁 333）
1560	「紅白杏花」（款庚申三月。潘 32，第十一幅。IV，頁 339）
1564	「山水」軸（款嘉靖甲子九月望。II，頁 157）

粵中五家所藏明代畫蹟

年				
1578	文休承「墨林圖」（款萬曆六年四月望。Ⅳ，頁42，後頁） 文嘉「松下橫琴」（吳5，頁54，後頁）		文文水畫「遊赤壁圖并前賦」卷（款萬曆戊寅秋七月十二日。Ⅱ，頁18） 「設色山水」卷（Ⅱ，頁17，後頁） 「雪山棧道圖」卷（Ⅱ，頁17，後頁）	
	文伯仁，字德承，號五峰。吳縣人。文徵明姪。生於弘治十五年（1502），卒於萬曆三年（1575）。所作山水，筆力清勁，能傳家法。			文伯仁「谿山雪霽圖」軸（款隆慶辛未臘月。V，頁16）
1561			文五峰畫「浙江海防圖」卷（款嘉靖四十年辛酉二月既望。Ⅱ，頁16，後頁）	
1563		文五峰「仿黃大癡山水」（款嘉靖癸亥秋日。潘31，第五幅。Ⅳ，頁333）		
1568	文五峰「白雲仙館圖」（款隆慶戊辰九月。Ⅳ，頁41）			
1571			「墨漬雪梅」卷（款辛未五月。Ⅱ，頁17）	

粵中五家所藏明代畫蹟

仇實父「瀛洲春曉圖」卷（款嘉靖丙午春三月。Ⅳ，頁44，後頁）

「山水」軸（Ⅳ，頁40，後頁）

丹青師於周臣。山水、人物、界畫，花鳥皆能，尤精於仕女人物。

「仿黃鶴山樵」軸（Ⅱ，頁148）

仇英，字實父，號十洲。太倉人，後寓於吳。流傳真蹟不多，紙本猶爲稀貴。

仇實父「橫清明上河圖」卷（款嘉靖上元壬寅四月既望畫始，乙巳仲春上浣竟。Ⅴ，頁52）

「友山草堂圖」（款隆慶己酉冬作，明隆慶三月再補。按隆慶年無己酉。Ⅳ，頁41，後頁）

文伯仁「設色山水」卷（Ⅲ，頁22）

「仿叔明山水」（Ⅳ，頁41，後頁）

仇十洲「款青綠山水」（款嘉靖庚申長夏。Ⅳ，頁44）

仇實父「臨李晞古山水」卷（Ⅲ，頁22，後頁）

「撫琴圖」卷（Ⅲ，頁23，後頁）

1545

1546

1560

仇十洲「雪溪問渡圖」（Ⅳ，頁44）

「相馬圖」（Ⅳ，頁44，後頁）

「玉洞仙源圖圖」軸（Ⅴ，頁54）

仇英「飼馬圖」（袞頁5，第八幅。Ⅳ，頁55）

仇十洲「蘭亭修禊圖」（Ⅱ，頁128）

「人物」卷（Ⅱ，頁129）

「駕鶴松陰」（潘16，頁234）第一幅。Ⅲ，頁234

「柳陰話別」（潘16，頁234）第二幅。Ⅲ，頁234

「松陰賣夏」（潘16，頁234）第三幅。Ⅲ，頁234

「春郊行旅」（潘16，頁234）第四幅。Ⅲ，頁234

「竹林七賢」（潘16，頁234）第五幅。Ⅲ，頁234

「倚石聽松」（潘16，頁235）第六幅。Ⅲ，頁235

「桐陰鼓瑟」（潘16，頁235）第七幅。Ⅲ，頁235

「江亭詠史」（潘16，頁235）第八幅。Ⅲ，頁235

「奇峯水檻」（礼 1，第三幅。I，頁 21，後頁）

「松嵐疊翠圖」卷（IV，頁 41）

「仇實父畫織迴文錦圖」卷（II，頁 18，後頁）

「西旅貢獒圖」卷（II，頁 19）

「樂志論圖并吳原博書論」卷（II，頁 20，後頁）

「倣周文矩」卷（II，頁 21）

「行獵圖」卷（II，頁 21，後頁）

「桃花源圖」卷（II，頁 22，後頁）

「雪屋圍爐」大軸（IV，頁 42）

「竹深留客」（潘 16，第九幅。III，頁 235）

「茅亭獨坐」（潘 16，第十幅。III，頁 235）

「羣仙大會圖」（潘 30，第四幅。IV，頁 329）

「飼馬圖」軸（續下，頁 569）

粵中五家所藏明代畫蹟		仇珠，即杜陵內史。嘉靖間江蘇太倉人。仇英女。工山水、人物。		「白描人物八段」卷（IV，頁42） 「回紇游獵圖」卷（IV，頁43） 「蓮谿漁隱圖」軸（IV，頁44）
		女史仇珠「洛神圖」（IV，頁56，後頁）		
		仇珠「美人」（潘57，第三幅。V，頁458）		
		彭年，字孔嘉。江蘇吳縣人。弘治十八年（1505）生，嘉靖四十五年（1566）卒。工各體書法。亦精繪事。		
		彭年「雙鈎（鈎）水仙」（潘32，第十四幅。IV，頁340）		
		錢穀，字叔寶，號磬室。江蘇吳縣人。正德三年（1508）生，隆慶六年（1572）卒。從文徵明遊。善山水人物。		
1556	隆包山，錢叔寶「合璧山水」卷（款丙辰夏日。III，頁28）			
1570			錢叔寶畫「山水」軸（款隆慶庚午仲冬。IV，頁41）	
1573	王級、陳芹、錢穀、岳岱、郁典五家畫卷（錢畫款萬曆癸酉中秋。III，頁26）			
1574	錢叔寶畫「湖毛」（款甲戌夏日。潘32，第四幅。IV，頁337）			

1575				「赤壁遊圖」卷（款隆慶三年正月。II，頁16）
1578				
	岳岱，字東伯，江蘇吳縣人。能詩、善畫山水。		「金山圖」（款戊寅三月。潘31，第四幅。IV，頁333） 「蘭竹」（潘33，第三幅。IV，頁343）	
1550	岳東伯「寫生」卷（款嘉靖二十九年六月。III，頁45） 王綬、陳芹、郁典、五家畫冬日。岳岱、錢穀、卷（岳畫款戊辰日。III，頁26）			
1568				
	徐渭，字文長，號天池。浙江山陰人。正德十六年（1521）生，萬曆二十一年（1593）卒。能以潑墨畫畫山水人物，及花果魚蟹。	徐青藤「墨荷」軸（II，頁156） 「梅竹」（潘32，第八幅。IV，頁339） 「花果」卷（續下，頁614）		
	徐青藤「花井」卷（II，頁28，後頁） 徐天池「水墨菊竹翎毛」（IV，頁54，後頁）			
	朱旭，字初暘，號石門。浙江人。正德十六年（1521）生，萬曆二十一年（1593）卒。善寫山水人物，亦工八分書。			

粵中五家所藏明代畫蹟

			馬湘蘭「水僊」、王伯穀「補石」長卷。V，頁17）
1599	王穉登，字百穀，武進人。移居吳門。嘉靖十四年（1535）生，萬曆四十年（1612）卒。十歲能詩，當及文徵明門，遙接其風。工篆、隸、楷、草。著有《吳郡丹青志》、《弈史》等。		
1601	孫克宏，字允執，號雪居。華亭人。嘉靖二年（1532）生，萬曆三十八年（1610）卒。其寫生，花鳥，蘭竹，水石俱佳。	孫雪居「花卉」卷。III，頁44）（款辛丑）	孫克弘「五蘭墨竹」（潘32，第九幅。IV，頁339）「蘭」（潘33，第四幅）IV，頁343）
1602	項元汴，字子京，號墨林。浙江嘉興人。築天籟閣，所藏書畫古玩，皆極神妙。能寫山水。	項子京「臨黃筌百花」卷（款壬寅夏。III，頁48，後頁）	
1595		宋石門「春江泛棹」（款萬曆己亥仲秋後四日。潘31，第七幅。IV，頁333）	
1593	「千山雪霽圖」（款萬曆癸巳冬孟二日。IV，頁48）		
1580	「柳湖釣月圖」（款庚辰春日。IV，頁48，後頁）		
1558	宋石門「山水」（款戊午春日。嘉靖47，頁47）		

粵中五家所藏明代畫蹟

唐君俞畫「試茶圖」卷（II，頁23）

王穉登「墨梅」（潘32，第十九幅，頁341）

唐獻可，字君愈。常州人。工書畫。

萬曆間以繪事聞名。凡畫道釋仕女，種種臻妙。兼長白描。

尤求「勒馬道故圖」（款隆慶壬申閏月望日。潘30，第十二幅。IV，頁331）

尤求，字子求，號鳳山。江蘇吳縣人。隆慶、萬曆間以繪事聞名...

黃夢龍「蘭亭圖」卷（款萬曆戊子暮春之初。II，頁23）

黃𡖖，字夢龍，號長穉生。明江蘇吳江人。善山水、花鳥。

張翀「醉鄉圖」（款乙卯長至前十日。潘30，第十三幅。IV，頁331）

張翀，字子羽，號圖南。萬曆崇禎間江蘇江寧人。工山水、人物、花卉。

張子羽「折枝花果」卷（款崇禎十四年辛巳。續下，頁613）

吳文中「山水」（款萬曆甲辰夏四月。IV，頁53，後頁）

吳彬，字文中。福建莆田人。萬曆間官中書舍人。工山水人物，尤善繪佛像。

吳文中「仿古山水」（款乙巳歲十一月。潘31，第八幅。IV，頁333）

粤中五家所藏明代畫蹟

1572　1588　1615　1641　1604　1605

粵中五家所藏明代畫蹟

年代	畫家	作品
1617		吳文中「安禪圖」軸（款萬曆丁巳歲冬日。V，頁32） 「桃源圖」卷（II，頁149）
1618	李士達，號仰槐。萬曆間江蘇吳縣人。長於人物，兼寫山水。	李士達「洗耳圖」（款戊午秋日。潘30，第十一幅，IV，頁331）
	錢貢，字禹方，號滄州。萬曆年間江蘇吳縣人。善寫山水人物。	錢貢「漁家樂圖」（潘30，第十四幅。IV，頁331）
	陳嘉言，字孔彰。萬曆，天啟間浙江嘉興人。善畫花卉。	
1524	陳孔彰「水墨花卉」卷（款嘉靖甲申。按陳氏生於嘉靖十八年〔1539〕。III，頁28）	
1623		陳嘉言「松鼠菩提」（款癸亥夏初。潘32，第十幅。IV，頁339）
	劉原起，初名作，後以字行，更字子正，號振之。江蘇吳縣人。工畫山水，師錢穀。	劉振之畫「山水」軸（款崇禎庚午秋日。IV，頁49）
1630	朱殿，生平不詳。	

年			
1621	朱殿「畫梅」（款天啓辛酉元年仲冬二十六日。見《寒香雅調冊》）。書Ⅲ，〈頁29，後頁〉花鳥。		
	周之冕，字服卿，號少谷。嘉靖、萬曆間江蘇吳縣人。善寫生、花鳥。		
1586	周少谷「水月紫薇」（款丙戌秋日。潘2，第九幅）Ⅲ，頁261		
1590	周少谷「四季花鳥圖」卷（款庚子仲冬日。Ⅲ，頁46，後頁）	「謝毛蘆荻」（款庚寅秋日。潘23，第五幅）Ⅲ，頁260	周少谷畫「五采雞冠」中軸（款萬曆廿八年春三月。Ⅳ，頁43，後頁）
		「古柏錦雞」（款庚寅夏日。潘23，第七幅）Ⅲ，頁261	
1599		「芭蕉鴛鴦」（款己亥夏日。潘23，第一幅）Ⅲ，頁259	「水仙」（潘23，第二幅）Ⅲ，頁259
1600		「寒雀梅花」軸（款庚子春日。Ⅱ，頁153）	「橋畔騰鶩」（潘23，第三幅）Ⅲ，頁260

255

張復，字元春，號冬石。江蘇人。嘉靖二十五年（1546）生，崇禎四年（1631）卒。從錢穀教習畫。山水人物，皆至能品。

「麻雀寒梅」（潘 23，第四幅。Ⅲ，頁 260）
「芭蕉竹石」（潘 23，第六幅。Ⅲ，頁 261）
「墨梅雙雀」（潘 23，第八幅。Ⅲ，頁 261）
「綠柳秋蟬」（潘 23，第十幅。Ⅲ，頁 261）
「芙蓉鴛鴦」（潘 23，第十一幅。Ⅲ，頁 262）
「白梅孤雀」（潘 23，第十二幅。Ⅲ，頁 262）
「紅橋柳」（潘 23，第十三幅。Ⅲ，頁 262）
「芙蓉雙雀」（潘 23，第十四幅。Ⅲ，頁 262）
「丹桂鴛鴦」（潘 23，第十五幅。Ⅲ，頁 262）
「臨水寒梅」（潘 23，第十六幅。Ⅲ，頁 263）
「彩雀梅蘭」（潘 32，第七幅。Ⅳ，頁 338）

年代		
1574	馬守真（守真或曰守貞），號湘蘭。金陵名妓。其畫固為風雅者珍，暹羅使者，亦購藏之。風韻。其墨蘭仿趙孟堅，竹法管道昇，皆瀟灑恬雅，極有	張元春「秋林策杖」（款萬曆甲戌仲冬。潘 31，第十三幅。IV，334）
1594	馬守真「水墨蘭竹」（IV，頁 52） 「墨蘭」（IV，頁 52） 「設色蘭石」（IV，頁 52，後頁）	馬守真「蘭竹」（款 33，甲午中秋日。潘 IV，頁 345） 馬湘蘭「水墨（仙）」王伯穀「補石」長卷（款己亥。V，頁 17）
1599		「蘭石」（潘 7，第十幅。II，頁 113） 馬湘蘭「水仙」（潘 57，第十一幅。V，頁 460） 馬守真「峭石幽蘭」（孔 17，第四幅。V，頁 44，後頁）
	邢侗，字子愿。臨邑人。萬曆間進士。工書法，善為墨竹。	
1607	董其昌，字玄宰，號思白。江蘇華亭人。嘉靖三十四年（1555）生，崇禎九年（1636）卒，謚文敏。萬曆間進士，官至禮部尚書。其山水畫法宗北苑已然。賞鑑法書名畫，名重一時。著有《容臺集》。	邢子愿「石」（款丁未。潘 IV，頁 324）（第十六幅） 「石」（潘 7，第六幅。II，頁 112）

粵中五家所藏明代畫蹟

年	孔13（IV）	中軸	潘8（II）	吳6（V）
1579	董文敏「仿北苑山水」軸（款己卯夏。IV，頁52，後頁）			
1613	董文敏畫「做梅道人」中軸。（款癸丑新秋。IV，頁44）			董文敏「溪山秋霽」卷（款癸丑仲春。V，頁51）
1615		董文敏「仿董北苑」（款乙卯秋日。潘27，第三幅，頁278）		
1620	「秦觀詞意圖」（款庚申八月，孔13，第五幅，IV，頁49，後頁） 「做趙文敏山水」（款庚申八月朔前一日。孔13，第一幅。IV，頁47，後頁） 「溪雲過雨」（款庚申中秋。孔13，第二幅。IV，頁48） 「元人詞意圖」（款庚申八月廿五日。孔13，第三幅。IV，頁48，後頁） 「山徑翠羅」（款庚申九月五日。孔13，第四幅。IV，頁49）		「秦觀詞意圖」（款庚申八月，潘8，第五幅，頁165） 「仿趙文敏山水」（款庚申八月朔前一日。潘8，第一幅。II，頁162） 「溪雲過雨」（款庚申中秋。潘8，第二幅。II，頁163） 「元人詞意圖」（款庚申八月廿五日。潘8，第三幅。II，頁164） 「山徑翠羅」（款庚申九月五日。潘8，第四幅。II，頁164）	「秦觀詞意圖」（款庚申八月，吳6，第五幅，V，頁72） 「做趙文敏山水」（款庚申八月朔前一日。吳6，第一幅。V，頁70） 「溪雲過雨」（款庚申中秋。吳6，第二幅。V，頁70，後頁） 「元人詞意圖」（款庚申八月廿五日。吳6，第三幅。V，頁71） 「山徑翠羅」（款庚申九月五日。吳6，第四幅。V，頁71，後頁）

粵中五家所藏明代畫蹟

	1621	1626	1627	1632
孔	「臨米海岳楚山清曉圖」（款庚申九月七日。孔 13，第七幅。IV，頁 50） 「枚黎芳洲」（款庚申九月前一日。孔 13，第八幅。IV，頁 50，後頁） 「暮山秋雁」（款庚申九月朔。孔 13，第六幅。IV，頁 49，後頁）	「山水」小軸（款丙寅新秋。IV，頁 44，後頁）		「山水」卷（款天啓乙未夏日。按天啓無乙未。II，頁 24）
潘	「臨米海岳楚山清曉圖」（款庚申九月七日。潘 8，頁 166） 「枚黎芳洲」（款庚申九月前一日。潘 8，頁 167） 「暮山秋雁」（款庚申九月朔。潘 8，第六幅。II，頁 166）	「山水」卷（款辛酉夏六月八日。續下，頁 605）	「仿黃大癡」軸（款丁卯秋七月之望。II，頁 157）	「山水詩」軸（款崇禎五年壬申嘉平廿九日。II，頁 168）
吳	「臨米海岳楚山清曉圖」（款庚申九月七日。吳 6，第七幅。V，頁 72，後頁） 「枚黎芳洲」（款庚申九月前一日。吳 6，第八幅。V，頁 73） 「暮山秋雁」（款庚申九月朔。吳 6，第六幅。V，頁 72，後頁）			香光、石谷「合璧山水」卷（III，頁 25，後頁） 董香光「設色山水」（IV，頁 44，後頁）

「仿米家山」軸（Ⅱ，頁157）

「仿米家山」卷（不存，借刻。Ⅱ，頁158。不列入計算）

「仿倪雲林」軸（Ⅱ，頁158）

「仿倪雲林」（潘26，第二幅。Ⅲ，頁275）

「仿黃大癡」（潘26，第四幅。Ⅲ，頁275）

「仿董北苑」（潘26，第六幅。Ⅲ，頁276）

「仿米南宮」（潘26，第八幅。Ⅲ，頁277）

「仿董北苑」（潘26，第十幅。Ⅲ，頁277）

「仿倪雲林」（潘27，第一幅。Ⅲ，頁277）

董元宰「山水」（吳5，第九幅。Ⅳ，頁55）

董文敏「仿張僧繇」軸（Ⅴ，頁51，後頁）小幅

「設色山水」（Ⅳ，頁45）

「仿巨然山水」（Ⅳ，頁45）

「設色山水」（Ⅳ，頁45，後頁）

粵中五家所藏明代畫蹟

「四圖題」卷（Ⅱ，頁27）

「倣吾家北苑筆」（梁1，第一幅。Ⅲ，頁24）

「倣江貫道」（梁1，第二幅。Ⅲ，頁24，後頁）

「倣倪雲林」（潘27，第二幅。Ⅲ，頁278）

「倣倪雲林」（潘27，第四幅。Ⅲ，頁278）

「懸崖飛瀑」（潘27，第五幅。Ⅲ，頁279）

「秋山紅樹」（潘27，第六幅。Ⅲ，頁279）

「倣巨然」（潘27，第七幅。Ⅲ，頁279）

「六君子圖」（潘27，第八幅。Ⅲ，頁279）

「倣黃大癡」（潘27，第九幅。Ⅲ，頁279）

「倣董北苑」（潘27，第十幅。Ⅲ，頁280）

「倣米家山」（潘27，第十一幅。Ⅲ，頁280）

「倣董北苑」（潘27，第十二幅。Ⅲ，頁280）

「山水」（潘29，第十八幅。Ⅳ，頁324）

「有山結屋圖」（孔14，第一幅。IV，頁52）

「倣張僧繇沒骨山」（梁1，第三幅。III，頁24，後頁）

「倣范中立」（梁1，第四幅。III，頁24，後頁）

「倣李咸熙」（梁1，第五幅。III，頁24，後頁）

「倣黃子久」（梁1，第六幅。III，頁24，後頁）

「仿米海岳雲山圖」（梁1，第七幅。III，頁24，後頁）

「仿倪高士」（梁1，第八幅。III，頁24，後頁）

「仿梅道人」（梁1，第九幅。III，頁24，後頁）

「倣王叔明」（梁1，第十幅。III，頁25）

「倣巨然」（梁1，第十一幅。III，頁25）

「倣曹雲西」（梁1，第十二幅。III，頁25）

「倣倪高士」小軸（IV，頁44，後頁）

「羣峯共雲圖」（孔14，第二幅。IV，頁52）

「海上青山圖」（孔14，第三幅。IV，頁52）

「法倪高士山水圖」（孔14，第四幅。IV，頁52）

「仿黃子久山水圖」（孔14，第五幅。IV，頁52，後頁）

「烟空雲散圖」（孔14，第六幅。IV，頁52，後頁）

「仿黃鶴山樵山水圖」（孔14，第七幅。IV，頁52，後頁）

「舟中寫生」（孔14，第八幅。IV，頁52，後頁）

「嶺上白雲圖」軸（IV，頁53）

「雲影蒼峯」（孔15，第一幅。IV，頁57，後頁）

「仿倪雲林山水圖」（孔15，第二幅。IV，頁57，後頁）

「青林長松圖」（孔15，第三幅。IV，頁58）

1615	陳繼儒，字仲醇，號眉公，江蘇華亭人。嘉靖三十七年（1558）生，崇禎十二年（1639）卒。善寫水墨梅花及山水。著《書畫史》。	陳眉公「山水」軸（款乙卯秋仲。IV，頁 46，後頁）	「森柏直樹」（孔 15，第四幅。IV，頁 58） 「秋墟流澗」（孔 15，第五幅。IV，頁 58，後頁） 「閉門著書圖」（孔 15，第六幅。IV，頁 58，後頁） 「山川出雲」（孔 15，第七幅。IV，頁 58，後頁） 「仿倪高士山水」（孔 15，第八幅。IV，頁 59） 「仿北苑溪山樾館圖」軸（IV，頁 59，後頁）
1630		陳眉公「水墨菩提」立軸（款庚午秋日。續下，頁 613） 「菩提」（潘 29，第二十幅。IV，頁 325）	
	薛素素，其名一作薛五。字素卿。萬曆崇禎間蘇州人。能書。善畫蘭竹及大士像。	薛素素「蘭竹」（潘 33，第十一幅。IV，頁 344）	

年代		
1640	程嘉燧，字孟陽，號松圓、偈庵老人等。休寧人，流寓武林（今浙江杭縣），後居嘉定。明嘉靖乙丑（1565）生，崇禎癸未（1643）卒。山水宗倪、黃，兼工寫生。曉音律，嗜古畫畫器物。工詩文。為畫中九友之一。著有《浪淘集》。	「蘭竹」（潘 57，第十二幅。V，頁 461） 程孟暘「騎驢秋野」（款庚辰春三月。潘 31，第十四幅。V，頁 335） 「翳然圖」卷（II，頁 149）
1608	魏之璜，字考叔，上元人（今江蘇江寧）。寫山水不襲粉本，出以己意，變化無窮。生平作畫，絕無雷同。晚年重墨，漸乏風韻。淡墨花卉，頗有天然之致。	魏之璜「松橋策杖」（款戊申二月。潘 21，第二幅。III，頁 253）
1609		「淺渚泛舟」（款己酉初春。潘 21，第四幅。III，頁 253）
1612	魏之璜「山水」（款萬曆壬子十月。IV，頁 55）	
1618		「坐看雲起」（款戊午十月。潘 21，第七幅。III，頁 254）
1621		「峻嶺層樓」（款辛酉初夏。潘 21，第九幅。III，頁 254）
1630		「江樓晚眺」（款庚午九月。潘 21，第六幅。III，頁 254）

粵中五家所藏明代畫蹟

粵中五家所藏明代畫蹟

年代		
1645	王思任，字季重，號遂東。浙江山陰人。萬曆乙未 (1595) 進士，官至禮部右侍郎。工山水。	「畫橋竹翠」(款乙酉中秋。潘 21，第十幅。Ⅲ，頁 254)
1610	丁雲鵬，字南羽，號聖華。萬曆間安徽休寧人。善畫貓人物，山水佛像，無不精妙。	王季重「做雲林山水」卷 (款庚戌春。Ⅱ，頁 32)
1578	丁南羽「秋林書屋圖」(款萬曆戊寅秋日。Ⅳ，頁 53)	
1586		丁南羽「山水」立軸 (款萬曆戊寅秋日。續下，頁 609) 「白梨紅杏」(款戊戌秋日。潘 24，第九幅。Ⅲ，頁 265)
1587		「閏秀評花」(款丙戌冬日。潘 24，第十幅。Ⅲ，頁 266) 「梅下散詩」(款丁亥冬日。潘 24，第十二幅。Ⅲ，頁 266)
1590		「烹茗圖」(款庚寅夏日。潘 24，第四幅。Ⅲ，頁 264) 「出獵圖」(款庚寅冬日。潘 24，第六幅。Ⅲ，頁 264)
1592		「仿大癡法（山水）」(款壬辰秋日。潘 24，第八幅。Ⅲ，頁 265)

關思，字九思（後以此行），號虛白。浙江烏程人。能詩。書工四體。畫山水初宗荊浩、關仝，旁及元季黃（公望）、王（叔明）。然能自出機杼，遂自成家。

「竹陰聽鶴圖」（款癸巳秋日。潘 30，第十六幅。Ⅳ，頁331）

「萬松關墨」（款己亥八月朔日。潘 24，第一幅。Ⅲ，頁263）

「墨竹」（款己亥春日。潘 24，第十一幅。Ⅲ，頁266）

「修竹平竿」（款辛丑正月廿有四日。潘 24，第二幅。Ⅲ，頁264）

「蒼松古澗」（款壬寅夏日。潘 24，第七幅。Ⅲ，頁265）

「蘭石緋桃」（潘 24，第三幅。Ⅲ，頁264）

「江樓紅袖」（潘 24，第五幅。Ⅲ，頁264）

丁南羽「布袋羅漢」軸（Ⅴ，頁 54，後頁）

丁雲鵬「倣米雲山」卷（款戊午夏五月。Ⅲ，頁 47）

1593

1599

1601

1602

1618

粵中五家所藏明代畫蹟

年代	畫家	作品
1635	米萬鐘，字仲詔，號友石，米芾後裔。其先陝西安化人。其花卉竹淳，絕罕見。山水細潤精工。歷官大僕少卿。從京衛（今北京）。萬曆二十三年（1595）登進士。與董其昌齊名。故時人有「南董北米」之譽。	關九思「仿宋元山水」（款乙亥冬日。潘 31，第三幅。IV，頁 332） 米友石「江亭觀渡」（款乙酉夏日。潘 31，第十幅。IV，頁 334）
1585	謝道齡，號彬臺。明末清初江蘇吳縣人。工山水及折枝花鳥。	謝道齡「春帆細雨」（款萬曆乙未五月。潘 31，第十二幅。IV，頁 334）
1595	姚允在，字簡叔。萬曆間浙江人。善寫山水人物。	姚簡叔「雪景山水」卷（III，頁 12）
	周禧，江陰人（今江蘇江都）。周仲榮第三女。最善寫觀音大士像。	周小姬畫「花卉草蟲」卷（款癸卯中秋日。II，30，後頁）
1603	崔子忠，字青引，萊陽人。少為諸生，以畫名。後僑居燕（河北）。善畫人物，力追古風。顧，陸，閻，吳，乃其所本。性孤介，有奇氣。畫貼知己，金帛相購，絕不能得。窮困而終。	崔青引「人物」軸（II，頁 192） 崔子忠「眠牛聽禪圖」（潘 30，第五幅。IV，頁 329）
	王醴，字三泉。萬曆間浙江嘉興人。工花鳥。	

粤中五家所藏明代畫蹟

年代	畫家	作品
1626	張瑞圖，字長公，號二水，又號果亭。泉州人。萬曆三十五年（1607）探花。天啓二年（1622）召入內閣。書法奇逸，王之外另闢蹊徑。畫山水蒼勁有骨，傳世甚罕。	王叔羣畫「折枝花卉」卷。（款曰。天啓丙寅秋日。Ⅱ，頁 27，後頁） 張瑞圖「仿古山水」（潘 31，第九幅。Ⅳ，頁 334）
	陳遵，字汝循。浙江嘉興人，寓於吳。善寫花鳥。	
1613		陳遵「芭蕉竹石」（款癸丑春日。潘 32，第十三幅。Ⅳ，頁 340）
	郁之麟，字臣虎，又字味庵，號衣白山人。江蘇武進人。萬曆三十四年（1606）進士。授工部主事。後辭官歸隱林下近三十年。工詩。畫山水宗黃公望，世罕見之。其得意筆，多鈐「阿誰」章，自成一家。枯淡蒼莽，然善用焦墨，多出捉刀人。	郁之麟「山水」（吳 5，第十一幅。Ⅳ，頁 55，後頁） 郁臣虎「仿黃子久山水」（潘 31，第十七幅。Ⅳ，頁 335）
1601	陳禳，初名瓚，字叔禳，後易名祼，更字誠將。吳縣人。善讀譔選，善行楷。畫山水規摹宋元。所圖必深林疊嶂，以成巨觀。著有《嫗解集》。	陳誠將「秋林道故」（款辛丑春。潘 25，第五幅。Ⅲ，頁 268） 「松陰水檻」（款辛丑春。潘 25，第七幅。Ⅲ，頁 268）
1607		「秋波泛權」（款丁未秋。潘 25，第十幅。Ⅲ，頁 269）

粵中五家所藏明代畫蹟

年	畫蹟
1627	「席地觀濤」（款丁卯秋日。潘。Ⅲ，第六幅，頁268）
1631	「松林徙倚」（款辛未春。潘。Ⅲ，第十一幅，頁269）
1633	「琴趣圖」（款癸酉。潘25，第四幅，頁267） 「賞雨茆屋」（款癸酉夏。潘25，Ⅲ，第十二幅，頁269）
1635	「秋山考槃」（款乙亥夏。潘25，Ⅲ，第三幅，頁267）
1636	「春江泛綠」（款丙子春。潘25，Ⅲ，第一幅，頁267） 「溪亭新霽」（款丙子春。潘25，Ⅲ，第九幅，頁268）
1637	「桐陰賈夏」（款丁丑春仲。潘25，Ⅲ，第二幅，頁267）
1639	「茆亭話舊」（款己卯春仲。潘25，Ⅲ，第八幅，頁268）

吳振，字振之，又字元振，號竹嶼，華亭人。工山水，筆墨秀潤，頗爲董其昌所賞。

年	畫蹟
1626	吳振「秋林水樹」（款丙寅冬日。潘。Ⅳ，第十一幅，頁334）

畫家小傳	年代	畫蹟	題記
項聲德，字原之。華亭人。項正誼之姪。畫宗王蒙，行筆秀潔，時見己意。			
趙左，字文度。華亭人。初學山水於宋旭，或言晚爲其昌捉刀代畫，遂降身價。後宗董源，兼得元季黃倪之勝。雲山一派，似米非米，能見己意。	1610	趙文度「雪景山水」（款萬曆庚戌。IV，頁50，後頁）	項原之「仿李思訓山水」（潘31，第二幅。IV，頁332）
	1612	「煮茶圖」（款壬子雨前一日。IV，頁50，後頁）「霖雨圖」（IV，頁50，後頁）	趙文度「探梅圖」（潘31，第十八幅。IV，頁335）
李流芳，字長蘅，號香海、檀園、慎娛居士等。歙縣人。流寓嘉定，篆萬嘉定。工詩文，逸氣飛動，寫生出入宋元，爲嘉定四君子及畫中九友之一。萬曆乙亥年（1575）生，崇禎己巳年（1629）卒。	1610	李長蘅「善卷洞圖」軸（款庚戌四月。V，頁56，後頁）	
張宏，字君度，號鶴澗。江蘇吳縣人。萬曆八年（1577）生，卒年八十餘。工山水。	1573	張君度「停車道夜」（款萬曆元年。潘18，第十四幅，頁242）。按張宏生於萬曆五年（1577）	
	1621	「萬松孤塔」（款辛酉冬日。潘18，第三幅。III，頁240）	

「南窗聽瀑」辛酉冬日。潘。（款18，第Ⅲ，頁242）十二幅

「罷釣詩」天啟癸亥冬日。潘。（款18，第Ⅲ，頁240）第四幅

「萬頃孤帆」甲子秋日。潘。（款18，第Ⅲ，頁240）第一幅

「秋林晚眺」甲子冬日。潘。（款18，第Ⅲ，頁241）第六幅

「秦淮春柳」乙丑夏月。潘。（款18，第Ⅲ，頁241）第九幅

「秋波泛綠」乙丑九月。潘。（款18，第Ⅲ，頁240）第二幅

「仿黃鶴山樵中秋」丙寅。潘。（款18，第Ⅲ，頁242）第十三幅

「舟隱平林」丁卯冬月。潘。（款18，第Ⅲ，頁241）第八幅

「牧牛弄笛」壬申八月。潘。（款18，第Ⅲ，頁243）第十六幅

「枯木竹石」壬申秋日。潘。（款18，第Ⅲ，頁240）第五幅

1623

1624

1625

1626

1627

1632

粵中五家所藏明代畫蹟

年代			
1638	「春山驅犢」（款戊黃七月。潘Ⅲ，第十幅。頁242）		
1639	「魚舟晚泊」（款己卯三月。潘Ⅲ，第七幅。頁241）		
1642	「春帆細雨」（款壬午春日。潘Ⅲ，第十一幅。頁242）	張鶴澗「秋夜讀書圖」軸（款乙酉冬日。IV，頁49，後頁）	倪文正、黃石齋書畫合卷（IV，頁63）
1645			
1649	「蘆沙泛艇」（款己丑三月。潘Ⅲ，第十五幅。頁242）	黃道周，字幼元，一字螭若，號石齋。漳浦人。萬曆乙酉（1585）生，順治丙戌（1646）卒。山水人物，長松怪石，極其品洛。真草隸書，自成一家。工詩，以艾草風節高天下。精天文理數皇極諸書。著有《儒行集傳》、《石齋集》等。	黃忠端「山水」（款辛酉伏日。梁2，頁25，第一幅。後頁）「策杖行吟圖」（款辛酉伏日。梁2，頁25，第二幅。後頁）「撫小米山水」（款辛酉伏日。梁2，頁25，第三幅。後頁）
1621		倪鴻寶、黃石齋書畫合卷（V，頁55）	

粵中五家所藏明代畫蹟

黃石齋「松石」卷（頁66，後頁）

黃石齋「松石」卷（Ⅳ，頁66），寫生，蘭竹，晚作人物，筆筆入古。初學唐末元諸家山水。浙江錢塘人。晚號石頭陀。

「山水」（款辛酉伏日。梁2，第四幅，頁25，後頁）

「平山秋色」（款辛酉伏日。梁2，第五，頁25，後頁）

「溪山春曉」（款辛酉伏日。梁2，第六幅。Ⅲ，頁26）

「山水」（款辛酉伏日。梁2，第七幅。Ⅲ，頁26）

「師黃大癡山水」梁2，（款辛酉伏日。第八幅。Ⅲ，頁26）

「山水」（款辛酉伏日。梁2，第九幅。Ⅲ，頁26）

「山水」（款辛酉伏日。梁2，第十幅。Ⅲ，頁26）

黃石齋「松石」卷（Ⅲ，頁200）

藍田叔「蘭竹」（款乙丑夏。潘33，第六幅。Ⅳ，頁344）

黃石齋「松石」卷（Ⅴ，頁73，後頁）

藍田叔「芊章圖」軸(款乙丑。Ⅴ，頁58)

藍瑛，字田叔，號蝶叟。見賁勁。

1625

藍田叔畫屏四軸（款壬午。V，頁18，後頁）

藍田叔「倣大癡畫」卷（款甲午清和。II，頁33）

「倣梅道人」軸（款戊申冬仲。IV，頁50）

「倣劉松年（山水）」（款辛卯春暮。II，第五幅。頁173）

「倣一峯（山水）」（款辛卯初夏。II，第八幅。頁174）

「倣巨然（山水）」（款辛卯夏仲。II，第一幅。頁173）

「倣李唐（山水）」（II，第二幅。頁173）

「倣黃鶴山樵（山水）」II，第三幅。（頁173）

「倣關仝（山水）」（II，第四幅。頁173）

「倣方方壺（山水）」（II，第六幅。頁174）

「倣倪高士（山水）」（II，第七幅。頁174）

1642

1651

1654

1668

年代	畫家	作品
1637	沈顥，字朗倩，號石天。明末清初蘇州人。善山水。著《畫塵》。	「法巨然石」（梁3，第十二幅。Ⅲ，頁32） 沈石天「山水」（款丁丑仲春。潘54，第四幅。Ⅴ，頁437）
	朱之蕃，字元介，號蘭嵎，金陵人。萬曆二十三年（1595）進士，仕至吏部侍郎。善法書名畫，藏品甚多。寫山水得米芾，吳鎮標韻，竹石兼蘇軾，文同之妙。	朱子价「水墨桃」軸（續下，頁613）
	魏之克，之璜弟，字和叔，後更名克。上元人。寫山水得乃兄家法。寫水仙妙極古今。	魏之克「雲山瀑布」（款甲辰夏日。潘21，第三幅。Ⅲ，頁253）
1604		
1610		「洞巖水樹」（款庚戌八月。潘21，第一幅。Ⅲ，頁253）
1622		「停棹尋梅」（款壬戌三月。潘21，第八幅。Ⅲ，頁254）
1630	魏和叔「山水」卷（款崇禎庚午六月。Ⅲ，頁29）	
1632	「山水」（款崇禎壬申三月望。Ⅳ，頁55）	

「嶺松獨秀」（款王申九月。Ⅲ，潘21，第五幅。Ⅲ，頁253）

「水仙」（潘32，第十二幅。Ⅳ，340）

善畫山水，花鳥，樹石。

高陽「仿古山水」（款壬戌春。潘31，第十九幅。Ⅳ，頁336）

崇禎間長洲人。山水學荊關，極古秀之致。工詩書。爲人迂僻，不

邵瓜疇「巨壑孤帆」（款王申夏五。潘31，第十五幅。Ⅳ，頁335）

魏之克「設色山水」（據夢龍按語稱：「紙與葉色，長短，蓋當與前幅相似，……時同作也。」Ⅳ，頁55，後頁）

高陽，字秋甫。明末清初江浙江鄞縣人。

1607　高秋父「設色花卉」（款萬曆丁未仲冬。Ⅲ，頁27，後頁）

邵彌，字僧彌，號瓜疇，彌遠，灌園叟等。崇禎間長洲人。諸俗事。

1622　邵僧彌「桃源圖」（款天啓二年春日。Ⅲ，頁31，後頁）

1622

1632

1635　「麥茶觀瀑圖」（款崇正乙亥秋前一日。Ⅳ，頁51，後頁）

粵中五家所藏明代畫蹟

類別	年代	畫家小傳／卷冊	作品著錄	附記
粵中五家所藏明代畫蹟	1636	「山水」卷（款崇禎丙子夏四月。頁 31） 邵彌「雙兔」（吳 5，第十二幅。IV，頁 56） 「設色山水」卷（III，頁 29） 陳元素，字古白。萬曆間江蘇吳縣人。善山水，蘭花。	陳元素「蘭」（潘 IV，33，第七幅。頁 344）	
	1636	高友，字三益。浙江鄞縣人。工花鳥。	高三益「白梅」（款丙子仲冬。潘 IV，32，第十七幅。頁 341）	
	1628	倪元璐，字玉汝，號鴻寶。天啟二年（1622）進士，選入翰林。崇禎末年任戶部尚書。李自成破燕都，殉難死。	倪文正公「水墨石山」（款戊辰八月之望。潘 68，第一幅。頁 609） 「枯木石」（款戊辰八月之望。潘 68，第二幅。頁 609） 「三友圖」（款戊辰八月之望。潘 68，第三幅。頁 610）	間寫水墨文石，蒼潤古雅，頗具別致。崇禎末

		1636	1642

倪鴻寶「山水」長
條（款崇正丙子十月
朔日。Ⅳ，頁 48，
後頁）

「梅竹石」（款戊辰
八月之望。潘下。
第四幅。續頁
610）

「枯木石」（款戊辰
八月之望。潘下。
第三幅。續頁
610）

「竹石」（款戊辰八
月之望。潘下。第
六幅。續頁
610）

「水墨石」（款戊辰
八月之望。潘下。
第七幅。續頁
610）

「水墨菩提」（款戊
辰八月之望。潘下。
第八幅。續頁
611）

「水墨石」（款戊辰
八月之望。潘下。
第九幅。續頁
611）

「枯木石」（款戊辰
八月之望。潘下。
第十幅。續頁
611）

倪元璐「設色山水」
卷（款壬午冬仲。
Ⅲ，頁 28，後頁）

年	畫家小傳	作品	作品／備註
1626	梁元桂，字仲玉，又字森琅。廣東順德人。天啟二年（1622）進士，任御史，為廠監魏忠賢所惡，削籍而去，歸隱廣州。及忠賢誅，詔復原職，尋卒。	梁仲玉「雜石」（款丙寅春抄。潘7，第五幅。II，頁111）	倪文正、黃石齋書畫合卷（IV，頁63） 「松石」軸（IV，頁64）
	文俶，字端容。吳人。文從簡女，趙均妻。為生花卉蟲蝶，信筆點染，無不鮮妍。又善繪仕女美人。	趙文俶「萱草」（潘57，第一幅。V，頁458） 「墨蘭」（潘57，第二幅。V，頁458）	先多議公「墨竹」中軸（IV，頁47）
	楊文驄，字龍友。貴州息烽人。登鄉薦。寓白門三吳間。嘗為華亭學博。從董其昌，精畫理，然不規矩雲間蹊，山水出入宋元各家。與張學曾、李流芳等同列「畫中九友」。	倪鴻賓、黃石齋書畫合卷（V，頁55）	文端容「湖石射干圖」（孔16，第六幅，V，頁40，後頁） 楊龍友「設色山水」卷（款乙亥春日。V，頁14，後頁）
1635	項聖謨，字孔彰，秀水人。明著名收藏家元汴（字墨林）即孔彰祖。山水、人物、花卉，單臻綦妙。其前後工詩畫。「招隱圖」，為其最著者。		

粵中五家所藏明代畫蹟

1629	項孔彰「筠清館圖」軸（款崇禎己巳二月望後四日。 V，頁58，後頁） 金聖，字秋澗。江蘇常熟人。工山水、花卉。
	金俊明「描金戲海羅漢」卷（Ⅱ，後頁36，後頁） 詩詞書法俱 為諸生。諸暨人。勿遷，又改悔遲，自出機軸。 陳洪綬，字章侯，號老蓮，又號老遲，甲申後（明亡之年），又改悔遲。山水奇古，自出機軸。更善人物，刻意追古。花鳥草蟲，亦臻精妙。為諸生。諸暨人。
1624	陳章侯「墨梅」（款甲子秋。潘 76，第十二幅。續下，頁659）
1627	「古木秋天」（款丁卯仲冬。潘 28，第十二幅。Ⅲ，頁288）
1649	陳老蓮。畫「生魯居士四樂圖」卷（款己丑仲冬。 V，頁1）
1650	「鬭草士女圖」軸（款庚寅仲冬。 V，頁3，後頁） 「秋林晚泊圖」（款庚寅仲夏。潘 75，第三幅。續下，頁655） 「蕉葉夢圖」（潘 10，第一幅。Ⅲ，頁212） 「簪纓圖」（潘 10，第二幅。Ⅲ，頁212）

「髮鬆圖」（潘10，第三幅。Ⅲ，頁212）

「攜琴挈笛圖」（潘10，第四幅。Ⅲ，頁212）

「品琴圖」（潘10，第五幅。Ⅲ，頁212）

「啜茗圖」（潘10，第六幅。Ⅲ，頁213）

「品茗圖」（潘10，第七幅。Ⅲ，頁213）

「兒戲圖」（潘10，第八幅。Ⅲ，頁213）

「對奕圖」（潘10，第九幅。Ⅲ，頁213）

「藏菓圖」（潘10，第十幅。Ⅲ，頁213）

「枕石聽琶」（潘28，第二幅。Ⅲ，頁285）

「蝴蝶桃花」（潘28，第四幅。Ⅲ，頁285）

「紅梅」（潘28，第六幅。Ⅲ，頁286）

「枯木竹石」（潘28，第八幅。Ⅲ，頁286）

「蝴蝶竹菊」（潘28，第十幅。Ⅲ，頁287）

「洗硯圖」（潘30，第六幅。Ⅳ，頁329）

「翎毛竹石」（潘32，第二十幅。Ⅳ，頁342）

「人物」（潘74，第六幅。續下，頁647）

「消夏圖人物」（潘75，第一幅。續下，頁654）

「水仙竹石」（潘75，第二幅。續下，頁654）

「墨菊水仙」（潘75，第四幅。續下，頁655）

「平疇策杖圖」（潘75，第五幅。續下，頁655）

「緋桃孤鳥」（潘75，第六幅。續下，頁655）

「維舟晚眺」（潘75，第七幅。續下，頁655）

「墨梅水仙」（潘75，第八幅。續下，頁655）

「攜杖探梅」（潘75，第九幅。續下，頁655）

「秋菊蝴蝶」（潘75，第十幅。續下，頁655）

「枯木竹石」（潘 75，續下，第十一幅。頁 655）

「水墨萱草」（潘 75，續下，第十二幅。頁 655）

「九秋古木」（潘 75，續下，第十三幅。頁 656）

「水墨寒梅」（潘 75，續下，第十四幅。頁 656）

「水仙」（潘 76，續下，第三幅。頁 657）

「紅梅」（潘 76，續下，第六幅。頁 657）

「水仙」（潘 76，續下，第九幅。頁 658）

「桃花蛺蝶」（潘 76，續下，第十五幅。頁 660）

「松陰試茗」（潘 77，續下，第一幅。頁 660）

「瑞竹靈芝」（潘 77，續下，第二幅。頁 660）

「閨秀笙簧」（潘 77，續下，第三幅。頁 660）

「停琴柏蔭」（潘 77，續下，第四幅。頁 661）

	年	姓名	畫蹟	畫蹟
			陳章侯畫「羅漢」軸（Ⅳ，頁47，後頁） 「忠節圖」小軸（Ⅳ，頁48）	「仿元人梅竹圖」軸（Ⅴ，頁3） 「伏生授經圖」軸（Ⅴ，頁3，後頁）
粤中五家所藏明代畫蹟	1627	黎遂球，字美周。廣東番禺人。萬曆三十年（1602）生，順治三年（1646）卒。工山水。著有《蓮鬚閣集》。	「黎忠愍公」小軸（款天啓丁卯仲秋。Ⅳ，頁48，後頁）	
		祁豸佳，字止祥。浙江紹興人。天啓七年（1627）舉人。工書畫。		
		李因，字今是，號是庵。浙江紹興人。葛徵奇妻。善畫花鳥，山水。萬曆四十四年（1616）生，康熙二十四年（1685）卒。	祁豸佳「山水」（未刻。不列入品算）	
	1678	張穆，字穆之，號鐵橋。廣東東莞人。康熙間卒，年八十餘。善書畫，鷹及蘭竹。	李因「謝毛」（款戊午初冬。Ⅴ，潘57，第九牘。Ⅴ，頁460）	
		張學曾，字爾唯，號約庵。崇禎，康熙間浙江紹興人，工山水，爲畫中九友之一。	張穆之畫「蘭」卷（Ⅱ，頁37，後頁）	
	1626	王子元，字台字。江蘇吳縣人。善寫花卉。	張約庵「牡丹」軸（款丙寅臘月十有二日。Ⅳ，頁43）	

粵中五家所藏明代畫蹟

年份	畫家	生平	藏品
1630	李肇亨，字會嘉，號珂雪。	崇禎、康熙間人。李日華子。後為僧。住松江超果寺。法名常瑩。善寫葡萄。	王子元「鶴鶉竹蝶」(款 庚午冬日。潘 32，第十六幅。IV，頁 341)
1633	程邃，字穆倩，號垢道人。	明末清初間，安徽歙縣人。所寫山水，純用枯筆。	珂雪「山水」(款 癸酉冬日。潘 58，第三幅。V，頁 462)
	郁典，明末江蘇吳縣人。善畫山水及寫真。		程青溪「江山臥遊圖」卷 (III，頁 43，後頁)
1631	吳山濤，字岱觀，號塞翁。	安徽歙縣人。崇禎十二年 (1639) 舉人。以山水著稱於時。	王岱、陳芹、錢穀、岳岱、郁典五家畫卷 (郁畫款辛未立春。III，頁 26)「立春試筆」卷 (III，頁 27)
	顧媚，字眉生，號橫波。	明末清初，間江蘇南京人。歸龔之蘗後改姓龔。善寫墨蘭。	吳山濤「觀魚圖」(潘 54，第七幅。V，頁 438)
1646	徐枋，字昭法，號俟齋。	江蘇長洲人。天啓二年 (1622) 生，康熙三十三年 (1694) 卒。所寫山水，皆不設色。	顧橫波畫「蘭」卷 (款丙戌春日。II，頁 34，後頁)
1645			徐俟齋畫「山水」軸 (款乙酉秋日。IV，頁 61，後頁)

288

梅清，字遠公，號瞿山。安徽宣城人。天啓三年（1623）生，康熙三十六年（1697）卒。善畫山水、梅、松。其畫黃山風景為多。工詩。著有《梅氏詩略》、《天延閣前後集》等。

梅瞿山「仿王晉卿山水」（Ⅲ。梁 6，第一幅，頁 36，後頁）

「雲門峯圖」（梁 6，第二幅。Ⅲ，頁 37）

「仿沈石田山水」（梁 6，第三幅。Ⅲ，頁 37）

「黃山湯泉圖」（梁 6，第四幅。Ⅲ，頁 37）

「蓮花峯圖」（梁 6，第五幅。Ⅲ，後頁）

「獅子峯圖」（梁 6，第六幅。Ⅲ，頁 37，後頁）

「仿劉松年筆意圖」（梁 6，第七幅。Ⅲ，頁 38）

「仿范寬筆意圖」（梁 6，第八幅。Ⅲ，頁 38）

徐俟齋「山水」（款辛未春日。潘 54，第五幅。V，頁 438）

徐枋「山水」（潘續 74，第十五幅。下，頁 649）

粵中五家所藏明代畫蹟

年代	畫家小傳	作品
	朱道徒，明高皇帝七世孫。	「鳴絃泉圖」（梁6，第九幅。III，頁38） 朱道徒「山水」軸（IV，頁39）
	盛丹，字伯含。善山水，法子久。花卉蘭竹，能集諸家之長。	盛丹「蘭竹」（款甲戌夏日。潘33，第八幅。IV，頁344）
1634	顧源，字清甫，號丹泉。江寧人（一作金陵人）。善詩，精於書法。山水出入高米間。	寶鐘居士「山水」（款5，吳5，第十幅，後頁）頁55
1622	韓旭，字荊山。淮陽人（一作浙江人）。善畫花鳥。	韓旭「雄雞」軸（IV，頁43） 寶鐘居士「水山」（款天啟壬戌孟冬。V，第二幅，後頁）孔16，頁38
1612	程勝，字六無。休寧人。以寫蕉石蘭花稱善。	程六無「山水」壬子冬十月。IV，頁55，後頁
1627	袁遠，生平不詳。	「水墨蘭竹」（款丁卯夏日。IV，頁56） 袁遠「牧馬圖」（款丙申二月。潘30，第九幅，頁330）

姓名	傳略	畫蹟
黃媛介，字晢令。嘉興才女。適楊氏，後轉徙吳門。詩文書畫皆佳絕。山水似吳仲圭，而簡遠過之。	黃晢令「山水」（款戊戌秋仲。潘 V，第十幅。頁460）	
李世光，生平不詳。	李世光「蘭亭修禊圖」（潘 30，第十幅。IV，頁330）	
王士忠，生平不詳。	王士忠「蘭竹」（款辛卯冬。潘 33，第十幅。IV，頁344）	
林雪，字天素。明末福建閩侯人。工書善畫。	林雪「山水」（潘 57，第四幅。V，頁459）	
王肇駿，字邇駿。江蘇吳縣人。善畫仕女。	王肇「洛神圖」（潘 30，第二幅。IV，頁328）	
方宗，字伯蕃。江蘇江都人。精於繪事。	方宗「文姬歸漢圖」（款甲子五月。潘 30，第八幅。IV，頁330）	
朱質，字吟餘。江蘇吳縣人。工山水、人物。	朱質「飲中八仙圖」（款丁巳六月。潘 30，第十五幅。IV，頁331）	

粵中五家所藏明代畫蹟

1658

姓名．簡介	畫蹟	年代	
張毖恩，字孺承。浙江杭縣人。工山水。	張毖恩「蘭竹」（潘33，第九幅。頁344）		
汪徵，字仲徽。江西婺源人。書畫皆其所能。	汪徵「山水」（吳5，第七幅。IV，後頁）		
王鐸，字覺斯（以字行），號嵩樵、癡庵、雪山道人等。河南孟津人。明天啓二年（1622）進士，仕至翰林。入清任尚書。所繪蘭竹梅石，有象外意。間作山水。	王覺斯「碧峯綵秀圖」（款乙卯四月。潘31，第二十幅。IV，頁336）	1615	粤中五家所藏明代畫蹟
	「墨竹」（款戊辰夏日。潘29，第二十二幅。IV，頁326）	1628	
王覺斯「綠天閣圖」（款丁丑孟春。頁56）		1637	
	「枯蘭復花圖」卷（款己丑五月五日夜。續下，頁626） 「水墨花卉」卷（款己丑十二月初七日。續下，頁619）	1649	
王時敏，字遜之，號烟客。江蘇太倉人。淡仕進。嗜書畫鑑藏。明季與董其昌友。入清為江南畫學領袖。著《西廬畫跋》、《奉常書畫題跋》。明季畫鑑藏。王鑑、張學曾等同稱「畫中九友」。	王烟客「仿黃大癡山水」（款丙寅春日。潘43，第四幅。V，頁396）	1626	

「仿董北苑山水」潘
（款丁卯八月。
43，第三幅
頁396）

「仿黃大癡」卷（款
戊寅初秋。V，頁
398）

王時敏「山水」（款
甲申春。潘74，
第一幅。續下，頁
646）

王翬客「倣梅道人
（山水）」（款丁亥菊
月。潘42，第一幅。
V，頁394）

「倣巨然（山水）」潘
（款丁亥菊月。V，
42，第二幅
頁394）

「倣董源（山水）」潘
（款丁亥菊月。V，
42，第三幅
頁394）

「倣米家山（山水）」潘
（款丁亥菊月。V，
42，第四幅
頁394）

「仿子久（山水）」潘
（款丁亥菊月。V，
42，第五幅
頁394）

「仿叔明（山水）」潘
（款丁亥菊月。V，
42，第六幅
頁395）

1627		
1638		
1644		
1647		

粵中五家所藏清代畫蹟

「王煙客『做巨然山水』（款壬辰清和月。Ⅲ，梁 11，頁 47，第一幅。後頁）

「做董北苑山水」（款壬辰清和月。Ⅲ，梁 11，頁 47，第二幅。後頁）

「筆夫人山水」（款壬辰清和月。Ⅲ，梁 11，頁 47，第三幅。後頁）

「做米元章山水」（款壬辰清和月。Ⅲ，梁 11，頁 47，第四幅。後頁）

「仿雲林（山水）」（款丁亥菊月。潘 42，第七幅。V，頁 395）

「仿北苑（山水）」（款丁亥菊月。潘 42，第八幅。V，頁 395）

「仿大癡（山水）」（款丁亥菊月。潘 42，第九幅。V，頁 395）

「仿倪雲林（山水）」（款丁亥菊月。潘 42，第十幅。V，頁 395）

「仿黃大癡」軸（款辛卯夏日。V，頁 398）

1651

1652

「臨倪雲林水村村圖」（款王辰清和月。梁 11，第五、頁 47，後頁）

「臨黃子久良常山館圖」（款王辰清和月。III，梁 11，第六幅，頁 47，後頁）

「仿趙千里（山水）」（款乙巳中秋。潘 43，第五幅。V，頁 397）「仿趙承旨（山水）」（款乙巳秋。潘 43，第七幅。V，頁 397）「山水」（款乙巳清秋。潘 72，第一幅。續下，頁 639）「仿趙承旨（山水）」（款乙巳秋。潘 72，第二幅。續下，頁 640）	1665
「仿巨然（山水）」（款丙午清秋。潘 43，第八幅。V，頁 398）	1666
「仿黃大癡（山水）」（款丁未秋日。潘 43，第六幅。V，頁 397）	1667
「仿倪雲林」（款庚申八月。潘 43，第二幅。V，頁 396）	1680

王鑑，字圓照。江蘇太倉人。仕至廉州知府（今人多以廉州稱之）。明季與董其昌，王時敏同稱「畫中九友」。清初復與王時敏、王翬、王原祁共稱四王。著《染香庵畫跋》。

1660

「仿黃大癡（山水）」（潘 43，第一幅。V，頁 396）

「仿黃大癡」軸（續錄目，頁 483。不列入計算）

王圓照「仿趙文敏（山水）」（款庚子小春。潘 44，第一幅。V，頁 399。不列入計算）

「仿梅道人（山水）」（款庚子小春。潘 44，第二幅。V，頁 399。不列入計算）

「仿倪高士（山水）」（款庚子小春。潘 44，第三幅。V，頁 399。不列入計算）

「仿叔明華（山水）」（款庚子小春。潘 44，第四幅。V，頁 399。不列入計算）

「仿巨然（山水）」（款庚子小春。潘 44，第五幅。V，頁 399。不列入計算）

「仿陳惟允（山水）」（款庚子小春。借刻。潘 44，第六幅，頁 399。不列入計算）	「仿子久（山水）」（款庚子小春。借刻。潘 44，第七幅，頁 399。不列入計算）	「仿米家山（山水）」（款庚子小春。借刻。潘 44，第八幅，頁 399。不列入計算）	「仿董北苑（山水）」（款壬寅冬。潘 45，第一幅，頁 400）	「仿趙大年（山水）」（款甲辰清和。潘 45，第七幅，頁 401）	「仿巨然（山水）」（款庚子小春。潘 45，第五幅，頁 401）	「做趙文敏（山水）」（成於丁未至庚戌春仲之間。潘 71，第一幅。續下，頁 638）
1662		1664		1669	1667～1670	

粵中五家所藏清代畫蹟

「倣梅道人（山水）」（成於丁未至庚戌春仲之間。潘71，第頁二幅。續下，638）

「擬子久（山水）」（成於丁未至庚戌春仲之間。潘71，第頁三幅。續下，638）

「倣燕文貴（山水）」（成於丁未至庚戌春仲之間。潘71，第頁四幅。續下，638）

「倣黃鶴山樵（山水）」（成於丁未至庚戌春仲之間。潘71，第五幅。續下，頁638）

「擬范寬（山水）」（成於丁未至庚戌春仲之間。潘71，第頁六幅。續下，638）

「擬馬文璧（山水）」（成於丁未至庚戌春仲之間。潘71，第頁七幅。續下，638）

「倣叔明（山水）」（成於丁未至庚戌春仲之間。潘71，第頁八幅。續下，638）

「倣劉松年（山水）」（成於丁未至庚戌春仲之間。潘 71，續。第九幅。頁 638）

「倣李成（山水）」（成於丁未至庚戌春仲之間。潘 71，續。第十幅。頁 639）

「仿范中立（山水）」（款庚戌九秋。潘 45，第九幅。頁 402）

「仿梅道人（山水）」（款癸丑冬日。潘 45，第三幅。頁 401）

「仿黃大癡（山水）」（款乙卯冬。潘 45，第十幅。頁 402）

「仿趙伯駒（山水）」（款丙辰仲秋。潘 45，第二幅。頁 400）

「仿黃大癡（山水）」（款丁巳長夏。潘 45，第八幅。頁 402）

1670

1673

1675

1676

1677

粤中五家所藏清代畫蹟

王員照「楚山清曉圖」卷（III，頁 31）

傅山，初字青竹，尋字青主，號嗇廬。山西陽曲人，一作太原。精篆隸，並及金石篆刻，兼工詩畫。所作山水，皴擦不多，丘壑品落以胃勝。其墨竹亦有氣韻。

「仿黃大癡（山水）」（潘 45，第四幅）（V，頁 401）

「仿燕文貴（山水）」（潘 45，第六幅）（V，頁 401）

「仿黃大癡」卷（V，頁 402）

「山水」（潘 74，第三幅）（續下，頁 646）

王貟照「仿古山水」軸（續下，頁 662）

「臺繁松陰圖」軸（續錄目，頁 483。不列入計算）

「層嶺聳翠圖」軸（續錄目，頁 483。不列入計算）

1683

穎見龍，字雲臣。大倉人，一作吳江人。康熙初祗候內廷。善畫人物故實及寫真。

傅青主「墨荷」（潘 32，第十八幅）（IV，頁 341）

穎雲臣「漁笛圖」（款癸亥季秋。潘 54，第九幅）（V，頁 439）

穎雲臣「試茗圖」（未列入計算）

粵中五家所藏清代畫蹟

西元	畫家小傳	畫蹟	備註
	吳偉業，字駿公，一字梅村。清太倉人。明萬曆己酉（1609）生，清康熙辛亥（1671）卒。工詩詞，與王時敏、董其昌友善，嘗作「畫中九友友歌」。畫山水清蒨韶秀。著有《梅村詩集》、《太倉十子詩選》等。	吳梅村「山水」（潘54，第三幅，頁437）	顧雲臣「擬周文矩紅線圖」（孔17，第八幅。V，頁46） 顧見龍「美人」（未刻。不列入計算）
1699	弘仁，俗名江韜，字六奇，號漸江，梅花古衲等。歙縣人。康熙癸卯（1663）卒，年四十餘。善山水，工詩文，為新安四大家之一。	漸江「山水」（潘58，第五幅。V，頁462） 弘仁「山水」（潘58，第九幅。V，頁464）	
1701	朱耷，號何園、雪個、八大山人等。南昌人。明天啓六年丙寅（1626）生，清康熙四十四年乙酉（1705）尚在。為明宗室，明亡後出家為僧。善山水，花卉，翎毛，走獸，水族。筆墨放浪，不拘成法。	八大山人「雙鳥」（款己卯小春日。潘73，第十幅，續下，頁645） 「墨梅」（款辛巳冬日。潘73，第十二幅。續下，頁645） 「墨蘭」（潘50，第一幅。V，頁416） 「山茶」（潘50，第二幅。V，頁416）	

蕭雲從，字尺木，號無悶道人，當塗人。明經不仕。筆墨娛情。善山水，不專宗法，不襲宗家，遂成姑熟一派。畫之瑞，汪之瑞、釋漸江合稱四大家。後與孫逸齊名。

吳賓，字魯公，華亭人。善界畫。寸馬豆人，鬚眉畢現。兼工花鳥及寫照人物。學小李將軍，山水則專學董思翁。

吳賓「工筆花卉」
（未刻。不列入計算）

「荷花」（潘 73，續下，第五幅。頁 643）

「枯木孤鳥」（潘 73，續下，第六幅。頁 643）

「芙蓉」（潘 73，續下，第七幅。頁 644）

「竹石孤鳥」（潘 73，續下，第八幅。頁 644）

「蘭石」（潘 73，續下，第九幅。頁 644）

「巖石野菊」（潘 73，續下，第十一幅。頁 645）

「蘭石」（潘 74，續下，第十一幅。頁 648）

1667 蕭尺木「山水」卷
（款丁未夏圖。圖Ⅲ，頁 47，後頁）

年代	畫家	作品
1683	童原，字原山。善畫。昆季皆稱能手。原尤超逸。花鳥草蟲。得宋元筆意。梅花秀雅。	童原「仿王右丞川積雪圖」（款癸亥春仲。Ⅳ，頁33，後頁）
1662	欽揖，字達猶。江蘇吳縣人。學古通經。書法歐褚。山水秀韻。所作「離騷圖」爲時稱賞。性孤僻。	欽達猷「山水」（款壬寅秋日。Ⅳ，頁33，後頁）
1662	張穎，一曰張風，字大風，號昇州道士。明崇禎諸生。所作不特山水稱妙，花草、人物亦恬靜閒適，神韻悠然，無一毫無媚習氣。	張大風「山水」（款壬寅春。第二幅。Ⅴ，頁437）
1686	陳卓，字中立。北京人，家金陵。山水工細。千丘萬壑，具有宋元人精密，惜無元人靈秀。人物、花卉，均極擅長。	陳中立「山水樓臺」軸（款丙寅春三月。Ⅳ，頁63）
1677	道濟（俗姓朱，名若極），字石濤，號大滌子、清湘老人、苦瓜和尚等。與濟後裔。明宗室後人（今河南省）。明崇禎辛巳生（1641~1717仍在）。工詩文，通佛學。	「眠琴竹蔭圖」（款康熙丁巳十二月。Ⅳ，第一幅。潘35，頁353）　「黃巖雙瀑圖」（款康熙丁巳十二月。Ⅳ，第二幅。潘35，頁353）

「月明疎竹圖」（款康熙丁巳十二月。潘35，第三幅。頁354）

「孤山訪道圖」（款康熙丁巳十二月。潘35，第四幅。頁354）

「藍溪白石圖」（款康熙丁巳十二月。潘35，第五幅。頁355）

「清寒山骨圖」（款康熙丁巳十二月。潘35，第六幅。頁355）

「溪山綺閣圖」（款康熙丁巳十二月。潘35，第七幅。頁356）

「月明林下圖」（款康熙丁巳十二月。潘35，第八幅。頁356）

清湘道人「山水」卷（款丙寅冬日。下，頁650）續

1686　大滌子「山水」卷（款丙寅冬月。Ⅲ，頁40，後頁）

1689　「夏山欲雨」卷（Ⅲ，頁42）

粵中五家所藏清代畫蹟

年		
1691	「奇峯草稿」卷（款辛未二月。Ⅲ，頁38，後頁）	「搜盡奇峯打草稿」卷（款辛未二月。續下，頁651）
1693		大滌子「仿黃大擬山水」（款癸酉初夏。潘38，第一幅。Ⅳ，頁363）
1696		「柴門徒倚」（款丙子八月。潘38，第十幅。Ⅳ，頁367）
1699		「山水」（款己卯春。潘29，第二十四幅。Ⅳ，頁327）
1704	「清明上河圖」卷（款甲申冬日。Ⅲ，頁38）	
1706		「松堤鶴立」（款丙戌端午。潘38，第四幅。Ⅳ，頁364）
1724		大滌子「泛舟買夏」（款甲辰初夏。潘38，第七幅。Ⅳ，頁365）
		清湘「山水」（潘7，第七幅。Ⅱ，頁112）
		大滌子「山水」（潘36，第一幅。Ⅳ，頁358）
		「荼果」（潘36，第二幅。Ⅳ，頁358）

「山水」（潘 36，第三幅。Ⅳ，頁 358）

「枇杷」（潘 36，第四幅。Ⅳ，頁 358）

「山水」（潘 36，第五幅。Ⅳ，頁 359）

「瓜豆」（潘 36，第六幅。Ⅳ，頁 359）

「山水」（潘 36，第七幅。Ⅳ，頁 359）

「苦瓜」（潘 36，第八幅。Ⅳ，頁 360）

「墨蕉」（潘 37，第一幅。Ⅳ，頁 360）

「墨蘭」（潘 37，第二幅。Ⅳ，頁 360）

「墨梅蘭」（潘 37，第三幅。Ⅳ，頁 361）

「墨蘭竹」（潘 37，第四幅。Ⅳ，頁 361）

「墨竹」（潘 37，第五幅。Ⅳ，頁 362）

「墨菊」（潘 37，第六幅。Ⅳ，頁 362）

「墨蘭」（潘 37，第七幅。Ⅳ，頁 362）

「墨蘭」（潘 37，第八幅。Ⅳ，頁 362）

「墨水仙蘭」（潘 37，第九幅。IV，頁 363）

「墨蘭」（潘 37，第十幅。IV，頁 363）

「晴林歸晚」（潘 38，第二幅。IV，頁 364）

「秋江泛櫂」（潘 38，第三幅。IV，頁 364）

「松林獨坐」（潘 38，第五幅。IV，頁 365）

「梅竹」（潘 38，第六幅。IV，頁 365）

「松陰桃地」（潘 38，第八幅。IV，頁 367）

「墨蘭」（潘 38，第九幅。IV，頁 367）

「世掌絲綸」（潘 38，第十一幅。IV，頁 368）

「松林茅屋」（潘 38，第十二幅。IV，頁 368）

清湘「山水」（潘 58，第八幅。V，頁 464）

粵中五家所藏清代畫蹟	年代	畫家小傳	款識／作品	著錄
		梁佩蘭，字芝五，號藥亭。南海人。性孝友，博學多通。年二十六，詩名已播海內，與屈大均、陳恭尹號嶺南三大家。康熙二十七年(1688)進士。所作山水，蒼秀蕭逸。唯不以畫名。	苦瓜和尚「蘭」(潘74，第二幅。續下，頁646) 石濤「山水」(潘74，第八幅。續下，頁647)	清湘「富春山圖」(孔17，第六幅，後頁)(V，頁45，後頁) 詹清湘畫「蘭」卷(II，頁36) 「芝」卷(II，頁58)
		王武，字勤中，號忘庵。長洲人。精鑒賞，富收藏，往往心摹手追所藏宋元明諸大家名蹟，務得其遺法。故其所寫花鳥，皆有生趣。		梁藥亭畫軸(IV，頁62)
清代畫蹟	1678		王勤中「黃葵」(款)戊午六月，潘54，第十八幅，頁441)	
	1688	王翬，字石谷，號耕煙散人、烏目山人。江蘇虞山人。幼嗜畫。歸隱虞山以終老。未元畫學，亦畫學，先後得王鑒、王時敏之指導，畫藝大進，備極工穩。著《清暉畫跋》、〈清暉贈言〉。當時名流，且由康熙召繪「南巡圖」。	王勤中「設色花卉」卷(款名。康熙戊辰，III，頁54，後頁)	王忘菴（庵）畫〈花卉冊〉(共6頁。III，頁35～35後頁)

年代		
1662	王石谷「湖山釣艇」卷（款壬寅秋日。卷Ⅲ，頁35，後頁）	
1666		王翬「倣吳仲圭山水」（款丙午冬初。續潘72，第六幅，頁641）
1668		王石谷「秋餐鳴（鴫）泉圖」（款戊申夏六月。潘46，第十一幅。V，頁408）
1669		「仿江貫道（山水）」（款己酉秋日。潘46，第二幅。V，頁405）
1670		「秋山圖」（款庚戌初夏。潘46，第七幅。V，頁407）
1673	王石谷「溪浦送客圖」卷（款癸丑元正。Ⅱ，頁34）	「倣倪高士」軸（款癸丑三月十八日。續下，頁637）
1676		「茂林疊嶂圖」（款丙辰七月四日。潘46，第四幅。V，頁406）
1684		「江城曉靄」（款甲子秋日。潘46，第六幅。V，頁407）
1686		「溪堂清話圖」（款丙寅四月廿八日。潘46，第十二幅。V，頁408）

粵中五家所藏清代畫蹟

年			
1692	香光、石谷「合璧山水」卷（款壬申六月廿八日。Ⅲ，頁25，後頁）		
1694		「仿荊浩山陰積雪圖」（款甲戌仲冬。潘47，第六幅。Ⅴ，頁410）	
1702	王翬為楊子鶴「子母牛圖」補荊叢坡石（款壬午。Ⅳ，頁49，後頁）		
1705			
1706		「臨黃鶴山樵」卷（款康熙乙酉十月望日。Ⅴ，頁405）	「青綠山水」大軸（款丙戌清和。Ⅳ，頁59，後頁） 「倣黃鶴山樵」軸（款丙戌冬日。Ⅳ，頁59）
1707	石谷、南田、復堂、竹里四家畫卷（石谷款丁亥初冬。Ⅲ，頁37）		
1708		「返照歸雲」（款戊子秋日。潘46，第九幅。Ⅴ，頁408）	
1709		「溪亭詩思」（款己丑秋日。潘46，第一幅。Ⅴ，頁405）	
1710		「松竹石圖」卷（款庚寅元旦。Ⅴ，頁402）	

粵中五家所藏清代畫蹟

「煙江疊嶂圖」(款癸巳長至前二日。潘 46, 第五幅。V，頁 406)

「仿黃鶴山樵」(山水)(潘 46, 第三幅。V，頁 406)

「竹趣圖」(潘 46, 第八幅。V，頁 407)

「荷淨納涼圖」(潘 46, 第十幅。V，頁 408)

「柳岸漁舟」(潘 47, 第一幅。V，頁 409)

「仿米家山」(山水)(潘 47, 第三幅。V，頁 409)

「仿馬和之」(山水)(潘 47, 第三幅。V，頁 409)

1713 「臨董文敏山水」卷三(康熙癸巳中秋後作日。III，頁 36，後頁)

1715 「水竹」畫卷(款乙未初夏。III，頁 35)

「南田、石谷」「合璧畫卷」(III，頁 33，後頁)

王石谷臨本(「臨董北苑夏山圖」)(IV，頁 5)

醉心藝術。中年得二王（遜之、圓照）之傳。 晚飯天主教，學道澳門。及任司鐸，行教三十年。著〈墨	小軸(IV，頁 60，後頁)	

「仿黃鶴山樵（山水）」（潘 47，第四幅。V，頁 410）

「秋柳寒鴉」（潘 47，第五幅。V，頁 410）

「山水」（潘 74，第五幅。續下，頁 647）

「山水」（潘 74，第十幅。續下，頁 648）

「山水」長軸（續下，頁 661）

「仿王叔明」軸（續目，頁 483。不列入計算）

「夏口待渡圖」軸（續錄目，頁 483。不列入計算）

吳漁山「山水」丙辰十月。潘 54，第一幅。V，頁 436）

「仿黃鶴山樵」軸（IV，頁 379）

「草亭秋思」（潘 72，第三幅。續下，頁 640）

吳歷，字漁山，號墨井道人。江蘇常熟人。明季國變後，棄舉業，栖臺相頭順。然畫蹟流傳甚少。晚飯天主教授，學道澳門。及任司鐸，行教三十年。著〈墨井畫跋〉、〈三巴集〉、〈三餘集〉、《墨井詩鈔》等。

1676

惲南田「摹趙筆」（款）梁 4，辛亥十月。皿，第一幅。頁 32，後頁）

「摹巨然烟波翠微」（款辛亥十月。梁 4，第二幅。皿，頁 32，後頁）

「摹倪迂竹林高士」（款辛亥十月。梁 4，第三幅。皿，頁 32，後頁）

「摹董大ㄐ溪聲圖」（款辛亥十月。梁 4，第四幅。皿，頁 32，後頁）

「摹郭河陽紅林圖」（款辛亥十月。梁 4，第五幅。皿，頁 33）

「臨趙善良畫」（款辛亥十月。皿，梁 4，第六幅。頁 33）

「灣東釣艇」（潘 72，續下，頁 640）

惲壽平，初名格，字南田，號正叔，江蘇武進人。家貧，賴筆墨以生。初畫山水，以不能逾王翬，乃轉學花卉。尤善摹北宋徐崇嗣沒骨畫法，世推第一。著《甌香館集》十二卷。

惲南田「摹」卷（款）子久富春圖卷八月。戊申秋八月。皿，頁 32，後頁）

「摹黃公望富春圖卷」（何瓊玉題識）（皿，頁 57）

1668

1671

粵中五家所藏清代畫蹟

314

年		
1674	南田、石谷「合璧畫卷二」（惲畫甲寅春二月。Ⅲ，頁33，後頁）	
1677		惲南田「濃花柏子圖」（款丁巳春日。潘下，第二幅。續70，頁634）
1681		「擬曹雲西畫」（款辛亥十月。Ⅲ，第七幅。梁4，頁33） 「變李晞古法」（款辛亥十月。Ⅲ，第八幅。梁4，頁33） 「橅米海嶽雨圖」（款辛亥十月。梁4，第九幅。Ⅲ，頁33） 「橅柯丹邱意」（款辛亥十月。梁4，第十幅。Ⅲ，頁33） 「橅馬遙曉寒圖」（款辛亥十月。梁4，第十一幅。Ⅲ，頁33） 「橅唐六如古木平坡」（款辛亥十月。梁4，第十二幅。Ⅲ，頁33） 惲南田「仿雲林霜柯竹石」（款辛酉九月廿七日。孔17，第七幅。V，頁46）
1683		「寒香晚翠」（款癸亥初冬。潘下。續70，第八幅。頁636）

「松竹」(款甲子六月。潘 41，第八幅。V，頁 392)

「煙浦孤舺」(款乙丑秋日。潘 41，第一幅。V，頁 390)

「拙政園圖」軸(款己丑仲〔1649〕。按惲氏其時尚幼。此畫應成於己丑之後，據推測，「己丑」恐為「乙丑」〔1685〕之誤。不存；借刻。V，頁 382。不列入計算)

「新篁朱草」(款丙寅夏五月。潘 41，第十二幅。V，頁 394)

「滄浪碧雲」(款丁卯臘月。潘 69，第一幅。續下，頁 630)

「溪山春曉」(款丁卯臘月。潘 69，第二幅。續下，頁 630)

「看梅圖」(款丁卯臘月。潘 69，第三幅。續下，頁 631)

「九龍山人泉石圖」(款丁卯臘月。潘 69，第四幅。續下，頁 631)

1684

1685

1686

1687

「李營邱墨林寒鴉」（款丁卯臘月。潘69，第五幅。續下，頁631）

「高尚書雲峯飛瀑」（款丁卯臘月。潘69，第六幅。續下，頁632）

「黃鶴山樵煙麓觀泉」（款丁卯臘月。潘69，第七幅。續下，頁632）

「范華原江干雪艇」（款丁卯臘月。潘69，第八幅。續下，頁632）

「水墨荷花」卷（Ｖ，頁381）

「山水」軸（Ｖ，頁383）

「清溪萬竹」（潘39，第一幅。Ｖ，頁383）

「仿徐幼文（畫）」（潘39，第二幅。Ｖ，頁383）

石谷、南田、復堂、竹里四家畫卷（Ⅲ，頁37，後頁）

惲南田臨本（「臨董北苑夏山圖」）（Ⅳ，頁4，後頁）

「仿董北苑雨中春樹」（潘 39，第三幅。V，頁 384）

「煙林暮鴉」（潘 39，第四幅。V，頁 384）

「仿米南宮（畫）第五幅。V，頁 384）

「江帆圖」（潘 39，第六幅。V，頁 384）

「漁莊秋霽」（潘 39，第七幅。V，頁 385）

「仿黃子久（畫）第八幅。（潘 39，V，頁 385）

「仿倪雲林（畫）第九幅。（潘 39，V，頁 385）

「仿趙大年（畫）第十幅。（潘 39，V，頁 385）

「溪山行旅」（潘 40，第一幅。V，頁 386）

「桃花」（潘 40，第二幅。V，頁 386）

「烟林夜月」（潘 40，第三幅。V，頁 386）

「魚藻」（潘 40，第四幅。V，頁 386）

「岳林幽處」（潘 40，第五幅。V，頁 386）

「牡丹」（潘 40，第六幅。V，頁 387）

「湖山垂釣」（潘 40，第七幅。V，頁 387）

「玉蘭」（潘 40，第八幅。V，頁 387）

「荒溪茅屋」（潘 40，第九幅。V，頁 387）

「紫華朱實」（潘 40，第十幅。V，頁 388）

「巖壑老松」（潘 40，第十一幅。V，頁 388）

「墨菊」（潘 40，第十二幅。V，頁 388）

「仿米家山曉山雲起圖」（潘 40，第十三幅。V，頁 388）

「蠟梅」（潘 40，第十四幅。V，頁 389）

「仿倪雲林」軸（V，頁389）

「松柏」（潘41，第二幅。V，頁391）

「芧爵圖」（潘41，第三幅。V，頁391）

「竹石」（潘41，第四幅。V，頁391）

「舟泊蘆渚」（潘41，第五幅。V，頁391）

「石榴菩提葡萄」（潘41，第六幅。V，頁392）

「仿黃鶴山樵松風瀑泉圖」（潘41，第七幅。V，頁392）

「墨菊」（潘41，第九幅。V，頁393）

「古樹寒煙」（潘41，第十幅。V，頁393）

「墨蘭」（潘41，第十一幅。V，頁393）

「松竹」立軸（續下，頁633）

「山水」立軸（續下，頁633）

「仿蕉菴圖」（潘70，續下，第一幅。頁634）

「山水」（潘 70，第三幅。續下，頁 634）

「花卉」（潘 70，第四幅。續下，頁 635）

「山水」（潘 70，第六幅。續下，頁 635）

「萬鷺爭流」（潘 70，第七幅。續下，頁 636）

「仿倪雲林畫」（潘 72，第九幅。續下，頁 642，第九幅）。按此幅即潘

「仿黃子久畫」（潘 72，第十幅。續下，頁 642，第九幅）。按此幅即潘

「山水」（潘 74，第四幅。續下，頁 647）

「萬竿圖」（潘 74，第九幅。續下，頁 648）

「倣趙昌桂花翎羽」軸（Ⅳ，頁 55，後頁）

「鳳車」軸（Ⅳ，頁 56）

「倣倪迂山水」軸（Ⅳ，頁 56，後頁）

粵中五家所藏清代畫蹟				
		高簡，字澹游，號旅雲。蘇州人。崇禎甲戌（1634）生，清康熙丁亥（1707）卒，一說康熙戊子（1708）尚在。山水追元人。能詩。	「芍藥」中條（IV，頁57） 「萬竿烟趣」中軸（IV，頁57）	「擬雲林筆法」（孔17，第五幅，頁45） 「渾正叔色」「南山穗」（孔17，頁46，秋）（孔17，第九幅。V，頁46，後頁）
			高簡「枯木竹石」（潘74，第七幅。續下，頁647）	
1681		宋犖，字牧仲，號漫堂，又號西陂。商邱人。博學嗜古，工詩詞古文，與王漁洋齊名。精鑒賞，富收藏。所得名家名蹟。水墨蘭竹，亦極超妙。	宋牧仲「山水」卷（款康熙辛酉十月。II，頁40）	
1663		髠殘，僧，俗姓劉，號介邱、石谿、石谿和尚、石谿道者等。康熙間武陵人（今湖南常德縣），流寓金陵。工山水。與僧道濟，號稱二石。	石谿「仿宋元山水」軸（款癸卯夏四月望後二日。續下，頁599）	
1667			「仿黃大癡」軸（款丁未四月。II，頁175）	
1669			「山水」長軸（款己酉深秋。續下，頁600）	

龔賢,又名豈賢,字半千,號柴丈人。崑山人,流寓金陵。山水得北苑法,亦仿梅道人。嘗自寫照。性孤僻,為人有古古風。工詩文,行草雄奇。著有《香草堂集》。

「溪山無盡圖」卷 (Ⅱ,頁174)

「山水」(潘,58,第二幅。Ⅴ,頁461)

龔半千「陂嶺孤亭」(潘49,第一幅。Ⅴ,頁413)

「青嶂層樓」(潘49,第二幅。Ⅴ,頁413)

「千峯棧道」(潘49,第三幅。Ⅴ,頁414)

「秋山紅樹」(潘49,第四幅。Ⅴ,頁414)

「淺渚平蕪」(潘49,第五幅。Ⅴ,頁414)

「仿米家山(畫)」(潘49,第六幅。Ⅴ,頁415)

「蘆荻孤舟」(潘49,第七幅。Ⅴ,頁415)

「仿米家山(畫)」(潘49,第八幅。Ⅴ,頁415)

「仿黃鶴山樵(畫)」(潘49,第九幅。Ⅴ,頁416)

樊圻十「擬北苑筆法」(孔 16, 第七幅。V, 頁 41)

王麓臺「山水」IV，

王麓臺「山水」軸（款戊午。頁 54）

粤中五家所藏清代畫蹟						
	1660	1717		1678	1684	1694

「春樹萬家」(潘 49, 第十幅。V, 頁 416)

焦秉貞，濟寧人。善繪事，祇候內廷。所畫花卉，精妙絕倫。其山水、人物、樓觀之位置，自近而遠，自大而小，不爽毫髮，西洋畫畫法也。說者謂其畫受文啟秦、郎世寧等之影響。

焦秉貞「桃李園夜宴圖」(款庚子春日。潘 54, 第十一幅。V, 頁 439)

曹岳，字次岳，號秋星，泰興人。善山水，師法文恩翁，疏秀滀潤。朱竹垞、王漁洋皆極稱之。

曹岳「探蓮圖」(款丁酉秋日。潘 54, 第十三幅。V, 頁 440)

顏嶧，字禹功，長洲人。善山水，得古人用筆之妙。

顏嶧「山水」(潘續 74, 第十四幅。V, 頁 649)

王原祁，字茂京，號麓臺。王時敏孫。畫得其祖傳授，成婁東派。得與王翬之虞山派相抗衡。官翰林，供奉內廷，鑒定古今書畫。復奉旨主編《佩文齋書畫譜》一百卷。自著《雨窗漫筆》、〈麓臺題畫稿〉。

王麓臺「溪山高隱圖」卷（款甲子仲春。潘 661）

「仿黃大癡 (山水)」(款甲戌九秋潘 53, 第四幅。V, 頁 425)

「秋山」軸（款康熙甲申長夏。Ⅳ，頁54，後頁）

「仿倪雲林（山水）」（款壬午夏日。潘53，第五幅。Ⅴ，頁426）

「溪山秋色」（款癸未春日。潘53，第二幅。Ⅴ，頁425）

「仿黃鶴山樵（山水）」（款癸未夏。潘53，第三幅。Ⅴ，頁425）

「溪山秋爽」（款癸未長夏。潘72，第七幅。續下。頁641）

「仿倪黃筆（山水）」（款乙酉清和閏月。潘53，第八幅。Ⅴ，頁426）

「仿李晞古山水」（款乙酉閏四月廿七。潘72，第八幅。續下，頁641）

「仿黃子久（秋山）」（款乙酉清和。潘52，第五幅。Ⅴ，頁423）

「仿曹雲西（山水）」（款丙戌初夏。潘52，第九幅。Ⅴ，頁424）

1702

1703

1704

1705

1706

粵中五家所藏清代畫蹟

「仿趙大年（山水）」（款康熙乙未長夏。潘 51，第三幅。V，頁 419）

「仿梅華菴主（山水）」（款康熙 51，第二幅。V，頁 419）

「仿倪雲林（山水）」（款康熙乙未長夏。潘 51，第一幅。V，頁 419）

1715

「仿元人法（山水）」（款壬辰。潘 53，第十幅。V，頁 427）

1712

「仿荊關（山水）」（款壬辰清和。潘 53，第六幅。V，頁 426）

「仿董北苑（山水）」（款辛卯長夏。潘 53，第七幅。V，頁 426）

1711

「仿梅道人（山水）」（款丁亥清和。潘 52，第十幅。V，頁 424）

「仿小米法（山水）」（款丁亥清和。潘 52，第八幅。V，頁 424）

「仿趙松雪（山水）」（款丁亥清和。潘 52，第三幅。V，頁 422）

1707

「仿黃鶴山樵（山水）」（款康熙乙未長夏。V，第四幅。潘 51，頁 420）

「仿房山畫法（山水）」（款康熙乙未長夏。V，第五幅。潘 51，頁 420）

「仿黃大癡（山水）」（款康熙乙未長夏。V，第六幅。潘 51，頁 420）

「仿趙松雪（山水）」（款康熙乙未長夏。V，第七幅。潘 51，頁 420）

「仿米元章（山水）」（款康熙乙未長夏。V，第八幅。潘 51，頁 421）

「仿黃子久（山水）」（款康熙乙未長夏。V，第九幅。潘 51，頁 421）

「仿董北苑（山水）」（款康熙乙未長夏。V，第十幅。潘 51，頁 421）

「仿荊關（山水）」（款康熙乙未長夏。V，第十一幅。潘 51，頁 421）

「仿倪雲林（山水）」（款康熙乙未長夏。V，第十二幅。潘 51，頁 421）

「仿倪黃法（山水）」（款康熙乙未中秋。潘 53，第十一幅。V，頁 427）

「設色山水」（潘 52，第一幅。V，頁 422）

「仿倪雲林（山水）」（潘 52，第二幅。V，頁 422）

「仿黃鶴山樵（山水）」（潘 52，第四幅。V，頁 423）

「仿王孟端（山水）」（潘 52，第六幅。V，頁 423）

「仿黃大癡（山水）」（潘 52，第七幅。V，頁 423）

「仿黃鶴山樵（山水）」（潘 53，第一幅。V，頁 425）

「仿黃鶴山樵（山水）」（潘 53，第九幅。V，頁 427）

「仿黃大癡（山水）」（潘 53，第十二幅。V，頁 428）

「山水」（潘 74，第十二幅。續下，頁 648）

「富春山圖」卷（續錄目，頁 483。不列入計算）

王翬臺「擬富春石壁」（孔 16，頁 42）

「桐江秋意」中軸
（IV，頁 54，後頁）

楊西亭「仿趙大年
湖庄清夏」軸（款康
熙庚寅六月既望。
IV，頁 62，後頁）

「仿黃倪 山水」軸
（續錄目，頁 483。
不列入計算）

「仿古山水」橫幅
（續錄目，頁 483。
不列入計算）

尤長於率筆。晚年每多率筆。頗精。曾同繪「聖祖南巡圖」，山水清秀。

楊晉「仿黃鶴山樵
（山水）」（款丁未長
夏。潘 48，第一幅，
頁 412）

「臨燕文貴（山水）」
（款丁未長夏。潘 V，
48，第二幅，
頁 411）

「仿艾湖洲（山水）」
（款丁未長夏。潘 V，
48，第三幅，
頁 411）

常熟人。王翬高弟。楊晉，字子鶴，號西亭。畫牛，兼及人物、寫真、花鳥、草蟲。

楊西亭「林鳥」卷。III，
（款甲申子夏，
頁 37，後頁）

楊子鶴「子母牛圖」IV，
（款壬午花朝。
頁 49，後頁）

1684

1702

1710

1727

粵中五家所藏清代畫蹟

「仿劉松年風雪運糧圖」（款丁未長夏。潘48，第四幅。V，頁411）

「仿李希古（山水）」（潘47，第七幅。V，頁410）

「仿梅花道人（山水）」（潘47，第八幅。V，頁411）

「仿趙承旨夏山高隱圖」（潘47，第九幅。V，頁411）

「仿李營邱春山飛瀑圖」（潘47，第十幅。V，頁411）

戴思望，字懷古，休寧人。能詩詞，善鼓琴，工書畫山水，宗法元人。

「山水」橫軸（Ⅳ，頁62，後頁）峯巒林壑，清疎淡宕。

戴懷古「樵北苑烟浮遠岫圖」（梁7，第一幅。Ⅲ，頁39）

「山水」（梁7，第二幅。Ⅲ，頁39）

「臨倪高士畫」（梁7，第三幅。Ⅲ，頁39）

「樵文湖州畫」（梁7，第四幅。Ⅲ，頁39）

「樵陸天遊畫」（梁7，第五幅。Ⅲ，頁39，後頁）

	禹之鼎，字上吉，一作尚吉，或尚基，號慎齋，江都人。康熙間供奉內廷。人物故實，幼師藍氏，後出入未元諸家，遂成一家。白描寫真，秀媚古稚，爲當代第一。	禹之鼎「羣仙大會圖」（款康熙癸巳谷佛日。潘54，第八幅。V，頁438）	「臨趙大年湖庄清夏」（梁7，第六幅。Ⅲ，頁39，後頁） 「仿古人風煙夕翠圖」（梁7，第七幅。Ⅲ，頁39，後頁） 「臨梁楷空烟無際」（梁7，第八幅。Ⅲ，頁39，後頁） 「臨元人鄭禧本」（梁7，第九幅。Ⅲ，頁40） 「仿疑翁畫」（梁7，第十幅。Ⅲ，頁40）
1713			
1732	蔣廷錫，字揚孫，號西谷，又號南沙，常熟人。康熙八年（1669）生，雍正十年（1732）卒。諡文肅。以逸筆寫生，風神生動。間作水墨，折枝篆石，以及蘭竹小品，極有韻致。	蔣南沙「紅梅」（潘54，第十七幅。V，頁441）	蔣文肅〈墨花冊〉（款雍正十年，第一至第四幅。Ⅲ，梁9，第43） 「時果」橫軸（Ⅳ，頁63） 「折枝花卉」軸（Ⅳ，頁63，後頁）

330

年		內容
		王翚，字石谷，號清癯，竹里。所作人物樓臺，近似賣父。康熙時馳名江淮間。寫意山水，有石田遺意。
1729	复堂	石谷，南田、竹里四家畫卷（王畫卷己酉。Ⅲ，頁37，後頁）
1702		馬元馭，字扶羲，號棲霞，又號天虞山人。善寫生，得南田親傳，又與沙討論六法，故沒骨益工。
1705		馬扶羲「蜂蝶圖」（款壬午孟夏之望。梁10，第六幅。Ⅲ，頁46） 〈墨水花卉冊〉（款乙酉春二月。共12頁。Ⅲ，頁44，後頁） 「滿堂春色」（梁10，第一幅。Ⅲ，頁45） 「霜夜鳴鳥」（梁10，第二幅。Ⅲ，頁45） 「露井僊（仙）姿」（梁10，第三幅。Ⅲ，頁45） 「蠶桑畫圖」（梁10，第四幅。Ⅲ，頁45，後頁） 「倣魯宗貴霜阿幽鳥」（梁10，第五幅。Ⅲ，頁45，後頁） 「策杖小橋」（梁10，第七幅。Ⅲ，頁46） 「擬郭乾暉翎毛」（梁10，第八幅。Ⅲ，頁46）

年代		
	張震，張風子，字止樸。江蘇江等人。善畫。	
1705	張震「柳亭垂釣圖」（款乙酉秋杪。潘 54，第十二幅。V，頁 439）	
	范雪儀，女，吳郡人。所寫花卉，髣髴馥香之工秀。人物、士女，亦秀雅。	
	雪儀「人物」（潘 57，第六幅。V，頁 459）	
	王概，初名丐，字安節。山水學龔半千筆意。善作大幅及松石等。雄快以取勢。人物亦精。世傳《芥子園畫傳》，是其手筆。	
1712	王安節「石柱衝看梅圖」（款王辰禊月。Ⅲ，頁 55，後頁）	
	陳書，女，號上元弟子。晚號南樓老人。秀水人，善花鳥、草蟲，筆力老健，風神簡古。適海鹽錢綸光，以長子陳群貴。誥封太淑人。	陳書「芙蓉彩鵲」（款己巳秋。潘 57，第七幅。V，頁 459）
1689		錢書「桃雀」（款庚辰四月。潘 57，第五幅。V，頁 459）
1700		
1702	女史陳書「仿趙孟堅水仙」卷（款康熙王午孟冬。Ⅲ，頁 52，後頁）	
	高其佩，字韋之，號且園。遼陽人。工指畫。凡花木、鳥獸、人物、山水，靡不精妙。其筆墨，山水沉著，人物生動盡致，深得吳小仙神趣。	高其佩「竹雀圖」（潘 54，第十九幅。V，頁 441）

粵中五家所藏清代畫蹟

年代			
1701	李寅，字白也。揚州人。善山水花卉。宗法唐宋。與蕭晨齊名。作桃花楊柳，稱神品。		高其峰之指畫「洛神」小軸(IV, 頁61)
		李白也「山水」軸(款辛巳孟春。IV, 頁58)	
1732	華嵒，號新羅山人、秋岳、白沙道人等。福建長汀人。流寓錢塘。康熙二十一年(1682) 生，乾隆二十一年(1756) 卒。工書及詩詞，山水、人物、花鳥、草蟲，無所不精。		新羅山人「墨桃」(款壬子夏六月。潘 55，頁454)
1748			「花鳥」卷(款戊子冬日。續下，頁653)
1754			「丹桂翎毛」(款甲戌夏。潘 55，第六幅。V，頁454)「枯木竹石」(款甲戌秋初。潘 55，第二幅。V，頁452)
1755	華秋岳「相馬圖」卷(III，頁56)		「松鶴」(款乙亥春二月。潘 55，第四幅。V，頁453)「看雲圖」(款乙亥初夏日。潘 55，第八幅。V，頁454)

粵中五家所藏清代畫蹟

「翎毛丹荔」（潘 55，V，頁452）第一幅。

「牡丹」（潘 55，V，頁452）第三幅。

「舟泊柳陰」（潘 55，V，頁454）第五幅。

「梨花翎毛」（潘 55，V，頁455）第九幅。

「老樹新篁」（潘 55，V，頁455）第十幅。

「柳陰開眺」（潘 55，V，頁455）第十一幅。

「柳燕」（潘 55，V，頁455）第十二幅。

「松陰讀史」（潘 56，V，頁456）第一幅。

「鬥秀評花」（潘 56，V，頁456）第二幅。

「濯足清流」（潘 56，V，頁456）第三幅。

「深林徙倚」（潘 56，V，頁456）第四幅。

華嵒，字秋岳，號新羅山人、白沙道人等，由江外史。仁和人（今浙江杭縣），流寓揚州。康熙丁卯（1687）生，乾隆癸未（1763）卒。善寫山水、人物、神佛、花卉、走獸。工詩文書法，精鑑別。爲揚州八怪之一。

金壽門「芍藥」（潘 54，第二十幅。V，頁441）

「花卉翎毛」掛屏（續錄目，頁483。不列入計算）

「峭壁題詩」（潘 56，第五幅。V，頁457）

「桐下眠琴」（潘 56，第六幅。V，頁457）

「蘆荻維舟」（潘 56，第七幅。V，頁457）

「板橋驢背」（潘 56，第八幅。V，頁457）

「高峯遠眺」（潘 56，第九幅。V，頁457）

「枯木竹石」（潘 56，第十幅。V，頁458）

「人物」（潘 74，第十七幅。續下，頁649）

「墨蘭」卷（續下，頁654）

左欄（直書標題）：粵中五家所藏清代畫蹟

	
張鵬翀，字天扉，一字柳庵，號南華。崇明人，師元四家，筆墨風秀，設色冲淡，頗無俗韻。雍正丁未（1727）進士。喜莽能詩，復精繪事。山水	壽道人「桃柳」（潘續74，第十三幅。頁649下。） 金壽門「達摩面壁」（孔17，頁46，後頁） 張南華「秋林遠岫圖」（孔16，第八幅）
蔣溥，字質甫，號恆軒，諡文恪。廷錫子。善花卉，得其家傳。隨意布置多多生趣。	蔣文恪「林泉圖」卷（Ⅱ，頁40，後頁）
方士庶，一名洵，字循遠，號循遠、天慵、小獅道人等。新安人，流寓維揚（今江蘇江都縣）。康熙壬申（1692）生，乾隆辛未（1751）卒。受學於黃鼎，山水用筆靈敏，早有出藍之譽，時稱妙品。能詩。著有《環山詩鈔》，《天慵庵隨筆》。	方洵遠「山水」（款54，第六幅）雍正元年。潘V，頁438。 〈山水人物花卉冊〉（續錄目，頁483。不列入計算） 芳筠遠「山水」（未刻。不列入計算）
冷枚，字吉臣，膠州人。焦秉貞弟子。善畫人物，尤精士女，筆墨滾淨，賦色韶秀。康熙時供奉內廷。	冷枚「大廟金人圖」（潘54，第十六幅。V，頁440。）

1723

1751

1739		
汪士愼，字近人，號巢林。休寧人，一作浙江人。工詩及八分書。所寫水仙梅花，清妙獨絕，似不食人間煙火者。		汪巢林「花卉」（款己未小春。梁 5，第四幅。III，頁 34，後頁） 「無款花卉」（梁 5，第二幅。III，頁 34，後頁） 「無款花卉」（梁 5，第五幅。III，頁 34，後頁） 「無款花卉」（梁 5，第七幅。III，頁 34，後頁）
程鳴，字有聲，號松門。歙人，占籍廣陵。善山水，學惲恪苦瓜和尚。加宣染，可貴。	乾筆枯墨，運以中鋒，純以書法成之，不	程有聲「花卉」（梁 5，第一幅。III，頁 34） 「林影溪花」（梁 5，第三幅。III，頁 34，後頁） 「日暮漁樵」（梁 5，第六幅。III，頁 34，後頁） 「江南歸棹」（梁 5，第八幅。III，頁 34，後頁）
1744		
馬逸，字南坪，號陵南。蔣廷錫弟子。善花卉，尤善畫魚。廷錫嘗薦之聖祖，唯以母老辭謝。		馬逸「雪景」（款甲子新秋。潘 74，第十六幅。續下，頁 649）

337

年代	作品	小傳
1760 1786	錢籜石「迎頭勻藥」卷（款庚辰嘉平。Ⅲ，頁49） 「花卉」卷（款乾隆丙午。Ⅲ，頁52）	錢載，字坤一，號籜石，又號匏尊，晚號萬松居士。乾隆壬申（1752）進士。學問淵懋，品行修潔。工詩善畫。其設色花卉，簡澹超脫，大有青藤、白陽遺意。
		錢籜石「水墨蘭竹」軸（續錄目，頁483。不列入計算）。
	李鱓，字宗揚，號復堂。為揚州八怪之一。	李鱓，字宗揚，號復堂。興化人。康熙辛卯（1711）孝廉。花鳥學林良，縱橫馳騁，不拘繩墨，而自得天趣。
	石谷、南田、復堂、竹里四家畫卷（Ⅲ，頁37，後頁）	
	王宸，字子凝，號蓬心，晚署老蓬仙，柳東居士等。乾隆庚辰（1760）孝廉。原祁曾孫，山水承家學，以元四家為宗，而深得子久法。著有《繪林伐材》。枯毫重墨，氣味荒古。	
1787	王蓬心「山水」卷（款丁未夏四月。Ⅲ，頁55，後頁）	
	張若澄，字鏡壑，一字練雪，若靄弟。安徽桐城人。善畫梅，並工翎毛。	
1739	張練雪「蘚水仙」卷（款乾隆四年八月初十。Ⅲ，頁48）	呂翔，字子羽，號隱嵐。廣東順德人。少即能筆擬古蹟，每見必鉤稿自藏。故所作陵遷動與古合，搢紳得其片縑，珍同古軸，所畫瓜果、擅絕一時。
	呂子羽「柳波送別圖」（Ⅲ，頁56，後頁）	呂翔「山水」（未刻。不列入計算）

粤中五家所藏清代畫蹟

「山水」兩小屏（未刻。不列入計算）

丁觀鵬，乾隆時供奉內廷。善道釋人物，學其同宗聖華居士筆，有出藍之譽。

丁觀鵬「百子圖」（潘54，第十。V，頁439）

張素，字丹書。貴州銅仁人。乾隆十六年(1751)進士。工畫畫。

張素「論禪圖」（潘54，第十四幅。V，頁440）

永瑆，高宗十一子，封成親王，號詒晉齋。乾隆十七年(1752)生，道光三年(1823)卒。滿州人。工書及蘭、竹。

詒晉齋「唐人梅花詩意圖」（潘34，第一幅。IV，頁348）

「宋人梅花詩意圖」（潘34，第二幅。IV，頁349）

「宋人梅花詩意圖」（潘34，第三幅。IV，頁349）

「元人梅花詩意圖」（潘34，第四幅。IV，頁349）

「宋人梅花詩意圖」（潘34，第五幅。IV，頁349）

「唐人梅花詩意圖」（潘34，第六幅。IV，頁350）

340

年			
1794	馬荃，元馭女。字江香。工花卉，妙得家法。克和妻，克和亦工書畫，二人偕遊京師，以繪事給衣食，人每賢之。夫亡歸里，當事重其節，爲作傳以傳。	「宋人梅花詩意圖」（潘 34，第七幅。IV，頁 350） 「元人梅花詩意圖」（潘 34，第八幅。IV，頁 350） 「唐人梅花詩意圖」（潘 34，第九幅。IV，頁 351） 「陝子山梅花詩意圖」（潘 34，第十幅。IV，頁 351） 「宋人梅花詩意圖」（潘 34，第十一幅。IV，頁 351） 「明人梅花詩意圖」（潘 34，第十二幅。IV，頁 351） 馬荃「牡丹」（款甲寅夏。潘 57，第八幅。V，頁 459）	江春 女史「美人」（未刻。不列入計算）
1787	黎簡，字簡民。號二樵。廣東順德人。乾隆十二年（1747）生，嘉慶四年（1799）卒。少慧悟，十歲能爲詩，山水簡淡，皴擦鬆秀，純乎文人逸致。工書。乾隆己酉（1789）拔貢。乾隆篆筆印，工縷篆家筆節。	黎二樵「柳陰垂釣」（款丁未春二月。潘 60，第一幅。V，頁 468）	

黎二樵「鼎湖龍湫」
（款戊申三月五日。V，
孔16，第十幅。V，
頁42）

「秋籠騎牛」（款丁
未三月。潘59，第
一幅。V，頁465）

「揚帆破浪」（款丁
未三月。潘59，第
七幅。V，頁467）

「山骨清寒」（款丁
未夏四月。潘60，
第十二幅。V，頁
471）

「山水」（款戊申二
月五日。潘74，第
十八幅。V，續下，
650）

「平山春江」（款甲
寅春。潘78，第一
幅。續下，頁662）

「仿吳仲圭山水」
（款甲寅。潘78，第
二幅。續下，頁
662）

「載琴山行」（款甲
寅。潘78，第三幅
續下，頁662）

「仿梅花道人山水」
（款甲寅四月廿一
日。潘78，第四幅。
續下，頁663）

「雲山濕翠」（款甲
寅。潘78，第五幅
續下，頁663）

1788

黎二樵畫卷（款庚戌
十一月。III，頁56）

1790

1794

「萬木秋山」（款甲寅。潘78，第六幅。續下，頁663）

「溪山春曉」（款甲寅。潘78，第七幅。續下，頁664）

「松陰話古」（款甲寅。潘78，第八幅。續下，頁664）

「山水」（款甲寅。潘78，第九幅。續下，頁664）

「秋江泛棹」（款甲寅。潘78，第十幅。續下，頁664）

「空谷佳人」（款甲寅。潘78，第十一幅。續下，頁665）

「老木幽亭」（款甲寅四月廿四日。潘78，第十二幅。續下，頁665）

「山水」軸（款乙卯秋。續下，頁666）

「松陰觀漢」（潘59，V，第二幅。頁465）

「江邨候渡」（潘59，V，第三幅。頁466）

「新柳」卷（款乙卯。潘Ⅲ，頁56，後頁）

1795

「臨米家山（水）」（潘 60，第六幅 V，頁 470）

「板橋獨步」（潘 60，第五幅 V，頁 470）

「蕭齋觀史」（潘 60，第四幅 V，頁 469）

「雲山松翠」（潘 60，第三幅 V，頁 469）

「仿倪雲林（山水）」（潘 60，第二幅 V，頁 469）

「仿倪雲林（山水）」（潘 59，第十幅 V，頁 468）

「深嶂雲泉」（潘 59，第九幅 V，頁 468）

「仿大滌子（山水）」（潘 59，第八幅 V，頁 467）

「臨黃大癡春溪幽意」（潘 59，第六幅 V，頁 467）

「臨米家山（水）」（潘 59，第五幅 V，頁 466）

「橫琴聽瀑」（潘 59，第四幅 V，頁 466）

	二穗書中條又「山水」（未刻，不列入計算）	
說者謂，其畫沈著無輕佻，逸筆宗陳沱江。工筆學北宋，善花竹翎毛。		
宋光寶，字藕塘。吳縣人，流寓桂林。卷軸之氣盎然。		
宋藕塘「百花」長卷（Ⅲ，頁56，後頁）	「綠陰漁艇」（潘60，第七幅。Ⅴ，頁470）	
	「停琴觀瀑」（潘60，第八幅。Ⅴ，頁470）	
	「詔壁橫雲」（潘60，第九幅。Ⅴ，頁470）	
	「仿黃大癡（山水）」（潘60，第十幅。Ⅴ，頁471）	
	「萬松夾渡」（潘60，第十一幅。Ⅴ，頁471）	
張沅，生平不詳。		
張子湘畫「紫藤花」大軸（款乙酉長夏。Ⅳ，頁51）		
陳謨，生平不詳。		
陳典父畫「青綠山水」大軸（款癸丑秋月。Ⅳ，頁54）		
王岑，生平不詳。		

粵中五家所藏清代畫蹟

粵中五家所藏清代畫蹟				
	王岑「種菜圖」（潘54，第十五幅。V，頁440）			
		僧魯「山水」（款辛卯六月。潘58，第十幅。V，頁464）		
	僧魯，生平不詳。			
	唐岳，生平不詳。			
	唐泰峙「設色花卉」（款癸亥八月既望。IV，頁56）			

葉夢龍 (1775～1832)《風滿樓書畫錄》	吳榮光 (1773～1843)《辛丑銷夏記》	潘正煒 (1791～1850)《聽颿樓書畫記》	梁廷枬 (1796～1861)《藤花亭書畫跋》	孔廣陶 (1832～1890)《嶽雪樓書畫錄》
無成書年月	書成於道光二十一年辛丑 (1841)	書成於道光二十三年癸卯 (1843)	書成於咸豐五年乙卯 (1855)	書成於咸豐十一年辛酉 (1861)
	「北堂歡菩圖」(吳1，第二幅，頁39)	「北堂歡菩圖」(潘5，頁104)		
	「仙山樓閣」(吳1，第五幅，頁39，後頁)	「仙山樓閣」(潘6，頁107)(有張則之印)		
	「綠陰驅犢圖」(吳1，第六幅，頁39，後頁)	「綠陰驅犢圖」(潘5，第八幅，頁104)		
	「風雨歸舟圖」(吳1，第七幅，頁39，後頁)	「風雨歸舟圖」(潘5，第七幅，頁103)		
	「不著款山水」(吳1，第八幅，頁40)	「青綠山水」(潘3，頁64)		
	「桐徑圖」(吳1，第九幅，頁40)	「桐徑圖」(潘5，第六幅，頁104)		
	「山深林密圖」(吳1，第十幅，頁40)	「山深林密圖」(潘5，第二幅，頁103)		
	宋人「松下抱琴圖」(吳1，第十一幅，頁41)			
	「琴心圖」(吳1，第十三幅，頁41)	「琴心圖」(潘6，第十三幅，頁108)		

冊頁

「荷葉海鮮」（孔 2，頁 34，第二幅。Ⅰ，後頁）

「海棠雙鳥」（孔 7，頁 12，第九幅。Ⅲ）

「嶐（仙）山樓閣」（孔 8，頁 13，第一幅。Ⅲ，有吳榮光題跋）

「風雪行旅」（孔 8，頁 13，第二幅。Ⅲ）

「松老著書」（孔 8，頁 13，第三幅。Ⅲ）

「萬花春睡」（孔 8，頁 13，第四幅。Ⅲ，後頁）

「聽松圖」（孔 8，頁 13，第五幅。Ⅲ，後頁）

「雪山驢背」（孔 8，頁 14，第七幅。Ⅲ）

冊頁

「榮花蟲蝶」（潘 6，頁 108）第十一幅。Ⅱ，頁

「榮花蟲蝶」（吳 2，頁 45，第十幅。Ⅱ，後頁）

「魚藻圖」（潘 5，頁 105）第九幅。Ⅱ，

「魚藻圖」（吳 2，頁 46，第十二幅。Ⅱ，頁 46）

「荷葉海鮮」（潘 3，頁 67）第十一幅。Ⅱ，

「荷葉海鮮」（吳 2，頁 46，第十三幅。Ⅱ，頁 46）

「海棠雙鳥圖」（潘 3，頁 67）第十幅。Ⅰ，

「海棠雙鳥圖」（吳 2，頁 46，第十四幅。Ⅱ，頁 46）

「設色秋荷」（潘 3，頁 66）第七幅。Ⅰ，

「設色秋荷」（吳 2，頁 46，第十五幅。Ⅱ，頁 46）

「仙山樓閣」（潘 4，頁 70）第一幅。Ⅰ，（有吳榮光題跋）

「仙山樓閣」（吳 3，頁 46，第一幅。Ⅱ，後頁）（有吳榮光題跋）

「風雪行旅」（潘 4，頁 71）第二幅。Ⅰ，

「風雪行旅」（吳 3，頁 46，第二幅。Ⅱ，後頁）

「松老著書」（潘 4，頁 71）第三幅。Ⅰ，

「松老著書」（吳 3，頁 47，第三幅。Ⅱ）

「萬花春睡」（潘 4，頁 71）第四幅。Ⅰ，

「萬花春睡」（吳 3，頁 47，第四幅。Ⅱ）

「聽松圖」（潘 4，頁 71）第五幅。Ⅰ，

「聽松圖」（吳 3，頁 47，第五幅。Ⅱ）

「雪山驢背」（潘 4，頁 72）第七幅。Ⅰ，

「雪山驢背」（吳 3，頁 47，第七幅。Ⅱ，後頁）

冊頁

冊頁

冊頁

冊頁

				冊頁	卷軸
「紅葉棘雀」（孔 7，第十幅。Ⅲ，頁 12，後頁）「設色茉藥」（孔 7，第十一幅。Ⅲ，頁 12，後頁）					
北宋人「畫三教像」軸（Ⅱ，頁 20，後頁）南宋人「畫桃柳鴛鴦」軸（Ⅱ，頁 49）元人「竹雀雙凫」軸（Ⅲ，頁 60）	無名氏〈潑墨應眞冊〉（共 16 頁，Ⅲ，頁 5～5 後頁）無名氏〈蓬萊海市圖冊〉（共 8 頁，Ⅲ，頁 5 後頁～6）無名氏畫〈神女小冊〉（共 18 頁，Ⅲ，頁 31～31 後頁）沈白咸〈十景畫冊〉（共 10 頁，丁未冬日。Ⅲ，頁 40～40 後頁）無名氏〈補蔣文肅墨花冊〉（共 8 頁，Ⅲ，頁 43～44 後頁）宋無名氏「山水」卷（Ⅰ，頁 7）無名氏「維摩示病圖」卷（Ⅰ，頁 8）無名氏畫「王右軍」卷（Ⅰ，頁 8，後頁）	元人〈胡笳十八拍圖冊〉（共 8 頁，頁 563）	元人「弋雁圖」（桑 5，第二幅。Ⅳ，頁 53）明人「山水」（桑 5，第四幅。Ⅳ，頁 54）	唐人「仙山樓閣」（潘 61，第一幅。頁 521）續唐人「試茗圖」（潘 61，第二幅。續上，頁 521）五代人「按樂圖」軸（Ⅰ，頁 26）宋人畫「重屏圖」軸（Ⅱ，頁 34）明人「模王右丞輞川圖」卷（Ⅴ，頁 57，後頁）	宋人「設色花鳥」（Ⅳ，頁 10）宋人畫「李拐仙渡海圖」（Ⅳ，頁 10，後頁）宋元人「雲合寄影圖」（Ⅳ，頁 1）

明人「倣錢霅川海棠春睡」（孔 16，第四幅。頁 39）

無名氏畫「移家圖」卷（I，頁 34）
無名氏「鬥將圖」卷（I，頁 52，後頁）
無名氏「宣王巡狩圖」中軸（IV，頁 6，後頁）
無名氏「白鵬芙蓉」軸（IV，頁 8）
無名氏畫「山茶白鶴」大軸（IV，頁 8）
無名氏畫「坐石聽泉」小軸（IV，頁 8，後頁）
無名氏畫「牧馬」小軸（IV，頁 16，後頁）
無名氏「張學士簪花圖」軸（IV，頁 17）
無名氏畫「人物」軸（IV，頁 17，後頁）
無名氏畫「雙鉤竹」軸（IV，頁 29）
無名氏畫「蘭竹」軸（IV，頁 30）
無名氏「澤及枯骨」短軸（IV，頁 30）
無名氏「牡丹」小軸（IV，頁 49，後頁）
無名氏「方親山水」軸（未刻。不列入計算）
「果親王畫」（未刻。不列入計算）

宋人「松下抱琴圖」（滿 3，第十九幅。I，頁 70）
元人「花卉翎毛」軸（I，頁 95）
元人「霜柯竹石」軸（I，頁 96）
元人「百果呈祥圖」卷（續上，頁 559）

元人畫「雁宕圖」卷（III，頁 9，後頁）
元人「百果」卷（III，頁 9，後頁）
元人「耕稼圖」卷（III，頁 9，後頁）
元人「山水」（IV，頁 20，後頁）
元人「雪柳雙鳧圖」（IV，頁 21）
元人「墨竹」（IV，頁 21）
元人畫「呂純陽像」（IV，頁 21，後頁）
元人「補衲羅漢像」（IV，頁 21，後頁）
明人「花卉」卷（III，頁 31，後頁）
明人「五瑞圖」（IV，頁 54，後頁）

卷軸

第四表　清季五位粵籍收藏家藏畫現存知見表

時代	畫家	畫名（本書圖版編號）	五家藏畫目錄	收藏處所	曾經出版之記錄	資料來源	備註
唐	李昭道	「山水」卷	潘，I，頁24	Cleveland Museum of Art, Cleveland	"Eight Dynasties of Chinese Painting", pl. 136		Cleveland Museum 定此圖為明代石銳之作品
	吳道子	「送子天王圖」卷（見圖VI-4-1-3）	孔，I，頁18	日本大阪市立美術館	《支那南畫大成》，卷七，圖版1~2 "Chinese Painting: Leading Masters and Principles", III, pl. 86~87		86為全圖，然上下顛倒。87為顛倒之局部
	石恪	「春宵透漏圖」卷	吳，II，頁4	陳仁濤先生舊藏	《金匱藏畫集》上冊，圖版1		
	王齊翰	「銜杯樂聖圖」	孔，I，頁34 吳，I，頁34	陳仁濤先生舊藏	《金匱藏畫集》上冊，圖版2		
五代	孫知微	「江山行旅圖」卷		Nelson Gallery of Art, Kansas City	《金匱藏畫集》上冊，圖版5 "Eight Dynasties of Chinese Painting", No. 25		Nelson Gallery of Art 現定此卷畫為大古遺民
	黃筌	「蜀江秋淨圖」卷（見圖VI-4-2）	潘，續上，頁496 孔，I，頁30（後頁）		《唐宋元名畫大觀》，圖版2		今下落不明
	周文矩	「重屏會棋圖」卷（見圖VI-4-3-1~2）		Freer Gallery of Art, Washington D.C. U.S.A.	"Chinese Figure Painting", pl. 3		（圖VI-4-3-2）為（VI-4-3-1）之摹本

畫家	作品名稱	著錄	收藏	圖版出處	其他出處	備註
范寬	「谿山行旅圖」(見圖VI-4-1~3)	棄,IV,頁5 (後頁) / 潘,I,頁49	潘藏摹本今下落不明	《中國名畫》29集,圖版2		
文同	「墨竹」(見圖VI-4-5-1~2)	棄,IV,頁8 (後頁)	廣東省博物館	《畫苑掇英》,16期,封面		(圖VI-4-5-1)爲(圖VI-4-5-2)之摹本
蘇軾	「墨竹」(見圖VI-4-6)	孔,II,頁9 (後頁)	美國 John M. Crawford Jr. 先生	"Chinese Painting and Calligraphy", pl. 4		
北宋徽宗	「祥龍石圖」卷(見圖VI-4-7)	吳,I,頁29 (後頁)	北京故宮博物院	《大風堂名蹟》冊一,圖版8	《畫人畫事》頁99	
	「御鷹圖」(見圖VI-4-8-1~2)	吳,I,頁30	今下落不明	《宋徽宗趙佶全集》,圖版3		
胡舜臣 蔡京	「送郝元明使秦書畫」合卷(見圖VI-4-9-1~4)	吳,II,頁21	日本大阪市立美術館	《藝苑掇英》,第48期,圖版13	《藝苑談往》頁300	
李唐	「采薇圖」卷(見圖VI-4-10)	吳,II,頁15	北京故宮博物院	"Chinese Painting: Leading Masters and Principles", III, pl. 251	《故宮博物院藏畫集》,冊三,圖版20~22	

朝代	畫家	畫名	著錄	下落不明	出處	《風滿樓書畫錄》內陳氏按語	備註
南宋	馬遠	「林泉高逸圖」（見圖 VI－4－11－1～2）	棄，IV，頁7	下落不明	《佳士得（Christie's）香港公司，1995年中國古代書畫拍賣目錄》，圖版100	《風滿樓書畫錄》內陳氏按語	
		「斷橋流水」卷	棄，III，頁3	陳仁濤先生舊藏	《金匱藏畫集》上冊，圖版16		陳氏改稱此卷為「聘金圖」
	葉念祖	「山水」卷	棄，III，頁3（後頁）	陳仁濤先生舊藏	《金匱藏畫集》上冊，圖版16		
		「水墨蒲萄」	棄，IV，頁9（後頁）	陳仁濤先生舊藏	《金匱藏畫集》下冊，圖版9		
	宋人	「魚藻圖」團扇	潘，II，頁105	北京故宮博物院	《宋人畫冊》冊一，圖版4		該院現稱群魚戲藻圖
元	錢選	「梨花圖」卷	吳，IV，頁2 潘，續上，頁556	Cincinnati Art Museum, Cincinnati, U.S.A.	"Chinese Art under the Mongols: The Yüan Dynasty (1279～1368)", pl. 180		
	趙孟頫	「游行士女圖」軸（見圖VI－4－12）	吳，III，頁25（後頁）潘，I，頁73 孔，III，頁22（後頁）	Freer Gallery of Art, Washington D.C. U.S.A.	"Freer Gallery of Art Fiftieth Anniversary Exhibition", II, "Chinese Figure Painting", pl. 54		Freer Gallery 改稱此圖為「元人游行士女圖」
	李衎	「紆竹圖」軸（見圖VI－4－13）	吳，IV，頁9（後頁）	廣州，廣州美術館	《畫苑掇英》，16期，圖版1		
	黃公望	「層巒疊嶂圖」（見圖VI－4－14）	棄，IV，頁16	The British Museum, London	《金匱藏畫集》下冊，圖版18		
		「富春大嶺圖」（見圖VI－4－15）	棄，IV，頁17	南京，南京博物院	《南京博物院藏畫集》上冊，圖版9《中國美術全集》之《繪畫編》5，「元代繪畫」，圖版47		

時代	畫家	畫名	出處	收藏	著錄	備註
元	吳鎮	「漁父圖」軸（見圖VI－4－16）	吳，IV，頁23（後頁）	北京故宮博物院	"Art Treasures of the Peking Museum", pl. 5 《中國美術全集》之《繪畫編》5,「元代繪畫」,圖版56 《故宮博物院藏畫集》,IV,圖版56	
	倪瓚	「書畫」卷（見圖VI－4－17－1～2）	潘，續上，頁548	Freer Gallery of Art, Washington D.C. U.S.A.	"The Field of Stone", pl. 1-A	
		「優鉢曇花圖」（見圖VI－4－18－1～2）	吳，IV，頁22（後頁）	下落不明	《中國名畫集》,II,圖版18～20	
	王蒙	「萬松僊館圖」圖	葉，IV，頁15；潘，I，頁77	陳仁濤先生舊藏	《金匱藏畫集》下冊,圖版20	
	曹知白	「泉壑松颯圖」（見圖VI－4－19）	孔，III，頁38	下落不明	《文人畫選》輯一,第二冊,圖版1	
		「寒林圖」	孔	北京故宮博物院	《中國美術全集》之《繪畫編》5,「元代繪畫」,圖版51	孔目未見著錄。然畫面有孔氏鑑賞印章
明	王紱	「秋林隱居圖」（見圖VI－4－20）	孔，III，頁52（後頁）	山本悌二郎先生舊藏（今下落不明）	"Chinese Painting: Leading Masters and Principles", VI pl. 129 《明清の繪畫》,圖版40	此圖圖名孔目作「隱居圖」,今從圖,此圖影本,不從孔目
	戴進、王謙	「水墨梅竹圖」	葉，IV，頁53	張大千先生舊藏（今下落不明）	《大風堂名蹟》,第四集,圖版25	

畫家	畫名	著錄	收藏	圖版	備註
明					
沈 周	「保儒堂圖」卷（見圖VI-4-21-1~2）「移竹圖」	葉，III，頁18、孔，IV，頁1	何耀光先生	《明清繪畫展覽》，圖版6 《至樂樓藏明清書畫》，圖版5	
		葉，III，頁16	陳仁濤先生舊藏（今下落不明）	《風滿樓書畫錄》內陳氏按語	
	沈周、文徵明「山水」合卷（沈周部分）第一幅「柳外春耕」第二幅「枝黎遠眺」（見圖VI-4-22-1）第三幅「載鶴泛湖」第四幅「揚帆秋浦」（見圖VI-4-22-2）第五幅「曠野騎驢」	潘，續下，頁565	Nelson Gallery of Art, Kansas City	"The Field of Stone", pl. 17A-19A "Eight Dynasties of Chinese Painting", No. 154 A - E	
文 徵 明	沈周、文徵明「山水」合卷（文徵明部分）第六幅「風雨孤舟」	潘，續下，頁567	Nelson Gallery of Art Kansas City	"Eight Dynasties of Chinese Painting", No. 154 F	
	「橫塘霽雨圖」軸「水墨山水圖」軸	孔，IV，頁35 潘，續下，頁583		《支那南畫大成》續集四，圖版23 《支那南畫大成》，卷九，圖版142	
	「積雨連莊圖」（見圖VI-4-23）	葉	Museum of Art, Boston	"Portfolio of Chinese Painting in the Museum of Art, Boston", pl. 52	此圖未經著錄。然畫面鈐有葉氏鑑賞印章

畫家	作品名	著錄	收藏	出版	備註
明					
	「竹石圖」便面（見圖VI-4-24）	孔	北京故宮博物院	《故宮博物院藏明清扇面書畫集》上冊，圖版7	此圖未經孔目著錄。然畫面鈐有孔氏鑑賞印章二方
仇	「模清明上河圖」卷	吳，V，頁52	今下落不明	《仇十洲清明上河圖》	
	「相馬圖」（見圖VI-4-25）	葉，IV，頁44（後頁）	Museum of Art, Boston	" Portifolio of Chinese Painting in the Museum of Art, Boston ", pl. 57	
	《白描人物冊》之一（見圖VI-4-26-1）	孔	今下落不明	《中國名畫集》第三集，圖版33-1~8	
	《白描人物冊》之二（見圖VI-4-26-2）				
	《白描人物冊》之三（見圖VI-4-26-3）				
謝時臣	「春樹暮雲圖」便面（見圖VI-4-27）	潘，III，頁237	北京故宮博物院	《故宮博物院藏明清扇面書畫集》上冊，圖版11	
沈碩	「雙鉤蘭花圖」便面（見圖VI-4-28）	潘，IV，頁341	北京故宮博物院	《故宮博物院藏明清扇面書畫集》上冊，圖版14	此冊未經孔目著錄，然畫面鈐有孔氏鑑賞印章多方

畫家	作品	著錄	典藏	圖錄	備註
陸治	「具區春曉圖」便面（見圖VI-4-29）	潘、孔	北京故宮博物院	《北京故宮博物院藏扇面集》下冊，圖版7	此蓮未經潘、孔二目著錄。然面有二家鑑賞印章
孔	「暮靄浮山圖」便面	孔	香港潘氏聽驪樓	《中國文物集珍》，頁117	此蓮未經錄目著錄。畫面鈐有孔氏鑑賞印章二方
陳淳	「設色牡丹圖」便面（見圖VI-4-30）	潘	北京故宮博物院	《北京故宮博物院藏扇面集》下冊，圖版5	此蓮未經潘目著錄。然蓮面鈐有潘氏鑑賞印章
周之冕	「芙蓉楊柳圖」便面（見圖VI-4-31）	潘	北京故宮博物院	《北京故宮博物院藏扇面集》上冊，圖版16	此蓮未經潘目著錄。然蓮面鈐有潘氏鑑賞印章
董其昌	〈秋興八景圖冊〉（見圖VI-4-32） 第一幅「倣趙文敏山水」 第二幅「溪橋過雨溪雲過雨」 第三幅「元人詞意」 第四幅「山徑翠羅」 第五幅「秋觀詞意」 第六幅「秋聲催聲」 第七幅「臨米海岳楚山清曉圖」 第八幅「杖藜芳洲」	吳，V，頁70 潘，II，頁162 孔，IV，頁47 （後頁）	上海，上海博物館	《董文敏秋興八景》	

明

畫家	作品			收藏地	出版	備註
明	「仿倪雲林山水」便面（見圖VI-4-33）	潘	三，頁278	北京，故宮博物院	《支那南畫大成》，卷八，圖版97《故宮博物院藏明清扇面書畫集》上冊，圖版24	據潘目，此為〈董文敏山水扇冊〉之第二幅。故宮博物院現改此圖名為「仿倪瓚山水」馮館所藏僅為董其昌部分
	「仿北苑溪山樓館圖」軸	孔	四，頁59（後頁）		"In Pursuit of Antiquity", No. 9	
	「董其昌、王翬合璧山水」卷	葉	三，頁25（後頁）	香港，香港大學馮平山博物館		
	「仿董北苑山水」便面（見圖VI-4-34）	潘	三，頁277	香港，何耀光先生	《至樂樓藏明清書畫》(9)，圖版22	
	「山水」便面（見圖VI-4-35）	潘	四，頁324	香港，何耀光先生	《至樂樓藏明清書畫》(11)，圖版22	
陳繼儒	「水墨山谿圖」便面（見圖VI-4-36）	潘		上海博物館	《上海博物館藏明清摺扇畫集》，圖版55	此連未經潘目著錄。然連面鈐有潘氏鑑賞印章
	「水墨葡萄圖」便面（見圖VI-4-37）	潘		陳耀邦先生	"Chinese Fan Painting in the Collection of Chan Yee Pong", pl. 7	此連未經潘目著錄。然連面鈐有潘氏鑑賞印章
李流芳	「水墨山水」（見圖VI-4-38）	潘		香港，何耀光先生	《至樂樓藏明清書畫》，圖版28	此圖未經潘目著錄。然畫面鈐有潘氏鑑賞印章

朝代	作者	畫題	著錄	收藏	出版	備註
明	黃道周	「松石圖」卷（見圖VI－4－39－1～2）	吳，V，頁73（後頁）	日本大阪市立美術館	《支那南畫大成》，卷十六，圖版41～43 "Chinese Painting: Leading Masters and Principles", VII, pl. 307	
	吳　彬	「春禽圖」便面	潘，III，頁200 孔，IV，頁66（後頁）	香港，潘氏小聽颿樓	《中國文物集珍》，頁148	此筆未經潘氏著錄。然畫面有潘氏鑑賞印章一方
	崔子忠	「眠牛聽禪圖」便面（見圖VI－4－40）	潘，IV，頁329	北京故宮博物院	《故宮博物院藏明清扇面畫集》上冊，圖版39	故宮博物院現改此圖圖名為「問道圖」
	陳洪綬	「南生魯四樂圖」卷（見圖VI－4－41）	孔，V，頁1	Charles A. Drenowatz	"A Thousand Peaks and Myriad Ravines", II, pl. 5	
	張　喬	「墨蘭圖」便面（見圖VI－4－42）	孔	香港，香港藝術館	《虛白齋扇面藏品目錄》，圖版69	此圖未經潘氏著錄。畫面鈐有孔氏鑑賞印章一方
	張瑞圖	「瑞松圖」便面	潘	香港，承訓堂	《中國文物集珍》，頁144	此圖未經潘氏著錄。畫面鈐有潘氏鑑賞印章一方

朝代	作者	畫名	著錄	今藏	參考文獻	參考文獻	備註
清	朱耷	「枯木孤鳥圖」	潘	今下落不明	《畫人畫事》，頁142		此圖未經潘目著錄。然畫面有葉氏鑑賞印三方
	髡殘	「山水」卷（見圖Ⅵ－4－43）	潘，續下，頁643		《石溪谿山無盡圖卷》		畫面鈐有潘氏鑑賞印。葉目未見著錄。
	弘仁	「芝易東湖圖」卷（見圖Ⅵ－4－44）	葉	Museum of Art, Boston	"Portifolio of Chinese Painting in the Museum of Art, Boston", pl. 144		
	道濟	「夏山欲雨圖」卷	葉，Ⅲ，頁42		《支那南畫大成》，卷十四，圖版84		
		「搜盡奇峰打草稿圖」卷（見圖Ⅵ－4－45－1～4）	葉，Ⅲ，頁38（後頁）；潘，續下，頁651	北京故宮博物院	《中國繪畫史圖錄》下冊，圖版504（1～4）	《藝苑談往》，頁7	
		「松蔭掠地圖」便面	潘，Ⅳ，頁367	上海，上海博物館	《明清扇面畫選集》，圖版67		該館今改稱「峭峰餘翠圖」
		「晴林晚歸圖」便面	潘，Ⅳ，頁364	上海，上海博物館	《明清扇面畫選集》，圖版68		該館今改稱「蕭寺煙嵐圖」
		「柴門徒歸圖」便面	潘，Ⅳ，頁368	程玙先生		《萱暉堂書畫錄》，畫部，頁227	
		「泛舟買夏圖」便面	潘，Ⅳ，頁365	上海，上海博物館		《藝林叢錄》，第八編，頁160～167，「關係石壽卒年的晚期作品」	

朝代	畫家	名稱		收藏	著錄	共收冊內	備註
		〈書畫合璧冊〉詩跋	葉	臺北、羅家倫先生舊藏	《浙江石刻溯石壽八大山人書畫集》，圖版27~6		此冊未經葉目著錄。詩跋有葉夢龍印一方
		《東坡詩意圖冊》(見圖VI－4－46)	潘	香港、黃秉璋先生	《明清繪畫展覽》，圖版46	共收冊內第1、3、4、5、6、7、8、9等八幅	此冊未經潘目著錄。然畫面鈐有潘氏鑑賞印章一方
		「山水」冊頁	潘，IV，頁358	下落不明	《支那南畫大成》續集一，圖版153		
清		「萬里鱄艘圖」(見圖VI－4－47)	潘，孔	美國，James Cahill 先生	"The Painting of Tao-chi", pl. X "The Single Brushstrokes: 600 Years of Chinese Painting from the Ching Yüan Chai Collection", pl. 52		潘、孔二家畫目未見著錄。畫面有潘、孔二家鑑賞印章
	萬壽祺	「牧羊圖」(見圖VI－4－48)	吳	澳門，賈梅士博物院	《澳門賈梅士博物院國畫目錄》，圖版44		吳目未見著錄。然此圖畫面有吳氏鑑賞印章一方
	王時敏	「水墨寫生圖」(見圖VI－4－49)	葉	香港私人收藏	未經發表		葉目未見著錄。然此圖畫面鈐有葉氏鑑賞印章二方

清

惲壽平	《詩畫冊》 第一幅「滄浪碧雲」 第二幅「溪山春曉」 第三幅「看梅圖」 第四幅「九龍山人泉石圖」 第五幅「李營邱寒林蔡煙」 第六幅 高尚書「嶤峯飛瀑」 第七幅 黃鶴山樵「煙麗觀泉」 第八幅 范華原「江干雪艇」	潘，續下，頁630	《惲南田山水畫冊》
惲壽平	《山水花卉冊》 第一幅「溪山行旅」 第二幅「桃花圖」 第三幅「煙林夜月」 第四幅「魚藻圖」	潘，V，頁386	《惲正叔山水花卉十四幅》

<table>
<tr><td>

此冊未經孔

目著錄。然

各幅分鈐孔

氏鑑賞印章

六方。末幅

邊框題語有

同治二年

</td><td>

《至樂樓藏明遺民書畫》，圖版 55

之 1-12

</td><td>

何耀光先生

</td><td>

孔

</td><td>

第五幅「岳林幽處」

第六幅「牡丹圖」

第七幅「湖山垂釣」

第八幅「玉蘭圖」

第九幅「荒溪茅屋」

第十幅「榮華朱實」

第十一幅「巖壑老松」

第十二幅「墨菊圖」

第十三幅「倣米家曉山雲起圖」

第十四幅「朦朧梅圖」

《山水冊》

第一幅「倣米虎兒雲山圖」

第二幅「谿聲鳥影」

</td><td>

清

</td></tr>
</table>

（1863，癸亥）之年款。按孔目編於咸豐十一年（1861，辛酉）。故知此冊乃孔氏畫目編成後，續得之物，宜乎未經孔目著錄

《支那南畫大成》續集二，圖版24～33

潘，Ⅴ，頁419

第三幅「從君游太古」
第四幅「樵梅花庵主」
第五幅「曹雲西煙柳汀圖」
第六幅「雲山林亭圖」
第七幅「倣林丹丘樹石圖」
第八幅「馬和之柳圖」
第九幅「倣王蒙山水」
第十幅「煙江圖」
第十一幅「梅沙彌叢篠」

〈倣古山水冊〉
第一幅「倣倪雲林山水」
第二幅「倣梅華菴主山水」
第三幅「倣趙大年山水」
第四幅「倣黃鶴山樵山水」
第五幅「倣房山山水」

王原祁

清

第六幅「倣黃大癡山水」 第七幅「倣趙松雪山水」 第八幅「倣米元章山水」 第九幅「倣黃子久山水」 第十幅「倣董北苑山水」 第十一幅「倣荊關山水」 第十二幅「倣倪雲林山水」	潘，V，頁422	《中國名畫集》冊七，圖版19～28
〈進呈扇畫冊〉 第一幅「設色山水」 第二幅「仿倪雲林山水」 第三幅「仿趙松雪山水」 第四幅「仿黃鶴山樵山水」 第五幅「仿黃子久秋山」 第六幅「仿王孟端山水」	今下落不明	

清

		第七幅「仿黃大癡山水」 第八幅「仿小米法山水」 第九幅「仿曹知白」 第十幅「仿梅道人山水」 〈扇面山水冊〉 第一幅（見圖Ⅵ-4-50-1） 第二幅（見圖Ⅵ-4-50-2）	潘	《中國名畫集》冊七，圖版 29～36	此冊未經潘目著錄。然畫面鈐有潘氏鑑賞印章
清	方士庶	〈山水人物花卉冊〉 第一幅「采白蘋」 第二幅「擬惠崇畫法柳岸小景」 第三幅「山水」 第四幅「風雪鄭元和」 第五幅「雁來紅圖」 （見圖Ⅵ-4-51） 第六幅「仿王叔明山水」	潘，續錄目，頁483	The Art Museum, Princeton University, Princeton	

此冊未經著
錄。然
冊內有葉氏
鑑賞印章二
方

《萱暉堂書畫錄》，畫部，頁180～
181

美國，程琦先生

葉

第七幅「九松圖」
第八幅「仿米元暉高房山山水」
第九幅「春山雪霽」
第十幅「仿石翁走獸圖」
第十一幅「調鶴圖」
第十二幅「仿大癡快雪時晴」

蔣廷錫 《寫意花卉冊》
第一幅「水墨竹石」
第二幅「水墨蘭花」
第三幅「水墨玉蘭」
第四幅「水墨勺藥」
第五幅「水墨花卉」
第六幅「水墨花卉」

清

朝代	作者	畫題	鑑藏	收藏	著錄	備註
清	黎簡	第七幅「水墨花卉」第八幅「水墨花卉」第九幅「水墨花卉」第十幅「水墨花卉」				
		「鼎湖龍漱圖」	孔，V，頁42	今下落不明	《廣東文物》上冊，卷二，圖版21~5	此冊未經潘目著錄。然第二幅之畫面鈐有潘氏鑑藏印章二方
	芷	《花鳥冊》（見圖VI-4-52）	潘	香港私人收藏	"The Elegant Brush", pl. 74A-D	
		「花鳥」軸	潘，孔	香港、何耀光先生	《至樂樓藏明清書畫》，圖版58	此圖未經潘、孔二家畫目著錄。然潘、孔二家之畫面有潘、孔二家之鑑賞印章各一方

引用書目

壹、藝術資料

一、複製圖版

成書時間	編著者	書名	版本	資料
1918 年（民國 7 年，戊午）		《董文敏秋興八景》 《惲正叔山水花卉十四幅》	上海，文明書局 上海，有正書局	
1922 年（民國 11 年，壬戌）		《惲南田山水畫冊》 《金冬心畫人物冊》	上海，有正書局 上海，有正書局	
1923 年（民國 12 年，癸亥）大正 12 年，	大村西崖	《文人畫選》	東京，丹青社	
1924 年（民國 13 年，甲子）		《仇十洲清明上河圖》	無錫，理工製版所	
1928 年（民國 17 年，戊辰）		《定武蘭亭肥本》	上海，有正書局	
1933 年（民國 22 年，癸酉）		《伊秉綬書畫集》（出版時間據李宣龔序文之年代）	澳門，文集書局影印本（此書未注明出版時間。約出版於 1970 年代）	
1934 年（民國 23 年，甲戌）		《石溪谿山無盡圖》	上海，商務印書館	
1935 年（民國 24 年，乙亥）		《支那南畫大成》	東京，興文社	

年	著者／編者	書名	出版地與出版者
1939 年（己卯）		《爽籟館欣賞》	大阪，博文堂
1953 年（民國 42 年，癸巳）昭和 28 年	田中一松、米澤嘉圃、川上涇	《東洋美術》	東京，朝日新聞社
1956 年（民國 45 年，丙申）	張大千、陳仁濤	《大風堂名蹟》《金匱藏畫集》	京都，便利堂；香港，統營公司
1958 年（民國 47 年，戊戌）	Osvald Siren	"Chinese Painting: Leading Masters and Principles" vols. III and VII	Lund Humphries, London
	Kojiro Tomita and Hsien-ch'i Tseng	"Portifolio of Chinese Painting in the Museum of Art, Boston"	Museum of Art, Boston
1959 年（民國 48 年，己亥）	國立中央博物圖書院館聯合管理處、上海博物館 編者不詳	《故宮名畫三百種》《上海博物館藏畫集》（第一集）《文物精華》《廣東名家畫選集》（出版時間據編者序之年代）	臺北，華國出版社；上海，上海博物館；北京，文物出版社；香港（未注明出版者之名稱）
1960 年（民國 49 年，庚子）	故宮博物院	《宋人畫冊》	此書共五冊，皆未注明出版時地與出版者。約於 1960 年代在北京出版
1961 年（民國 50 年，辛丑）	人民美術出版社、廣東名畫家選集編輯委員會 National Palace Museum National Central Museum 東京國立博物館	《明清扇面畫集》《廣東名畫家選集》 "Chinese Art Treasures" 《中國宋元美術展目錄》	上海，人民美術出版社；廣州，中國美術家協會廣東分會 Washington D.C. 東京，東京國立博物館
1962 年（民國 51 年，壬寅）	居巢作品選集編輯委員會 Richard Edwards	《居巢作品選集》 "The Field of Stone"	廣州，嶺南美術出版社 Freer Gallery of Art, Washington, D.C.

年代	作者／編者	書名	出版地、出版社
1963 年（民國 52 年，癸卯）		《唐宋元明清畫選》	廣州，藝術畫報社
1964 年（民國 53 年，昭和 39 年，甲辰）	故宮博物院	《故宮博物院藏畫》，第二集	北京，人民美術出版社
	東京國立博物館	《明清の繪畫》	東京，便利堂
1965 年（民國 54 年，乙巳）	Chu-tsing Li	"The Autumn Colors of Mountain: A Landscape of the Chio and Hua Mountains by Chao Meng-fu"	Ascona, Switzerland
	Gustav Ecke	"Chinese Painting in Hawaii"	University of Hawaii Press, Honolulu
1966 年（民國 55 年，丙午）	國立故宮博物院	《故宮名畫》（共五輯）	臺北，國立故宮博物院
	南京博物院	《南京博物院藏畫集》	北京，文物出版社
1967 年（民國 56 年，丁未）	Museum of Art, University of Michigan	"The Painting of Tao-chi"	Museum of Art, University of Michigan, Ann Arbor
1968 年（民國 57 年，戊申）	Sherman Lee and Wai-kam Ho	"Chinese Art under the Mongols: The Yüan Dynasty (1279~1368)"	Museum of Art, Cleveland
1970 年（民國 59 年，昭和 43 年，庚戌）	東京國立博物館	《東洋美術展》	東京，東京國立博物館
	香港美術博物館	《明清繪畫展覽》	香港，市政局
1972 年（民國 61 年，壬子）	Department of Art and the Department of Area Studies	"Chinese Fan Painting from the Collection of Chan Yee Pong"	Oakland University, Michigan
1973 年（民國 62 年，癸丑）	Thomas Lawton	"Freer Gallery of Art Fiftieth Anniversary Exhibition", II, "Chinese Figure Painting"	Smithsonian Iustitute, Washington, D.C.
1977 年（民國 66 年，丁巳）	香港美術博物館	《廣東歷代名家繪畫》	香港，市政局
	陳同智華	《澳門賈梅士博物院國畫目錄》	香港，香港大學亞洲研究中心

年代	編者／作者	書名	出版地、出版社
1978 年（民國 67 年，戊午）	國立歷史博物館編輯委員會	《漸江石谿石濤八大山人書畫集》	臺北，國立歷史博物館
1980 年（民國 69 年，庚申）	Nelson Gallery-Atkins Museum and the Cleveland Museum of Art	"Eight Dynasties of Chinese Painting"	Museum of Art, Cleveland
1982 年（民國 71 年，壬戌）	故宮博物院	《故宮博物院藏畫》，II，III	北京，人民美術出版社
1983 年（民國 72 年，癸亥）	上海博物館 / 香港藝術館 / 故宮博物院	《上海博物館藏明清摺扇書畫集》 /《嶺南派早期名家作品》 /《故宮博物院藏畫集》，IV	上海，人民美術出版社 / 香港，市政局 / 北京，人民美術出版社
1985 年（民國 74 年，乙丑）	Vancouver Art Gallery	"The Single Brushstrokes: 600 Years of Chinese Painting from the Ching Yüan Chai Collection"	Vancouver Art Gallery, Vancouver
1987 年（民國 76 年，丁卯）	單國霖	《華品書畫集》	北京，文物出版社
1992 年（民國 81 年，壬申）		《至樂樓藏明清繪畫》	香港，香港中文大學
1994 年（民國 83 年，甲戌）		《藝苑掇英》，第四十八期	上海，人民美術出版社

二、藝術史料

成書時代	著者姓名	書名	版本資料
502年（梁中興2年，壬午）以後	謝赫	《古畫品錄》	1982年，上海，人民美術出版社《畫品叢書》于安瀾點校排印本
639年（唐貞觀13年，己亥）	裴孝源	《貞觀公私畫史》	1982年，上海，人民美術出版社《畫品叢書》于安瀾點校排印本
840年（唐開成5年，庚申）	朱景玄	《唐朝名畫錄》	1982年，上海，人民美術出版社《畫品叢書》于安瀾點校排印本
847年（唐大中元年，丁卯）	張彥遠	《歷代名畫記》	1963年，上海，人民美術出版社《畫史叢書》于安瀾點校排印本
10世紀上半期	荊浩	《筆法記》	1960年，北京，人民美術出版社《畫論叢刊》排印標點本
1006年（北宋景德3年，丙午）	黃休復	《益州名畫錄》	1964年，北京，人民美術出版社《中國美術論著叢刊》秦嶺雲點校排印本
11世紀中期（北宋嘉祐時代，1056~1062）	劉道醇	《聖朝名畫評》	1982年，上海，人民美術出版社《畫品叢書》于安瀾點校排印本
1059年（北宋嘉祐4年，己亥）	劉道醇	《五代名畫補遺》（成書時代據嘉祐4年陳洵直序）	1982年，上海，人民美術出版社《畫品叢書》于安瀾點校排印本
1074年（北宋熙寧7年，甲寅）	郭若虛	《圖畫見聞志》	1963年，上海，人民美術出版社《中國美術論著叢刊》黃苗子點校排印本
1087年（北宋元祐2年，丁卯）以後	米芾	《書史》（成書年代據《四庫全書總目提要》）	1922年（民國11年，上海，蔡東書局重印明王世貞《王氏書苑》明刻本

年代	著者	書名	版本
1107年（北宋大觀元年，丁亥）	米芾	《畫史》	1982年，上海，人民美術出版社《畫品叢書》于安瀾點校排印本
1120年（北宋宣和2年，庚子）	撰著不詳	《宣和畫譜》	1963年，上海，人民美術出版社《畫史叢書》于安瀾點校排印本
	撰著不詳	《宣和書譜》	1984年，上海，書畫出版社《中國書學叢書》顧逸點校本
1147年（南宋紹興17年，丁卯）	黃伯思	《東觀餘論》	1922年（民國11年），上海，泰東書局重印明《王氏畫苑》刻本
1167年（南宋乾道3年，丁亥）	鄧椿	《畫繼》（有乾道3年自序）	1963年，上海，人民美術出版社《畫史叢書》于安瀾點校排印本
1242年（南宋淳祐2年，壬寅）以後	趙希鵠	《洞天清祿集》（此書「古今石刻辨」條述及淳祐壬寅。故此書編成時間，當在1272年之後）	1799年（清嘉慶4年），《讀畫齋叢書》刻本。又有1960年代（民國40年代末期）臺北，藝文印書館影印1947年（民國36年）上海，神州國光社《美術叢書》排印本（然未注明出版時間）
1291年（元至元28年，辛卯）左右	周密	《雲煙過眼錄》	1982年，上海，人民美術出版社《畫品叢書》于安瀾點校排印本
1298年（元大德2年，戊戌）	莊肅	《畫繼補遺》（有大德2年自序）	1963年，北京，人民美術出版社《中國美術論著叢刊》黃苗子點校排印本
1328年（元天曆元年，戊辰）	湯垕	《畫鑑》（編成時間據《四庫全書總目提要》）	1963年，上海，人民美術出版社《畫史叢書》于安瀾點校排印本
1365年（元至正25年，乙巳）	夏文彥	《圖繪寶鑑》（有至正乙巳自序）	1366年（元至正26年，丙午）元刊本，見1915年（民國4年）羅振玉《辰翰樓叢書》，1968年（民國57年）收入《羅雪堂先生全集》，臺北，文華出版公司影印本。又有1963年，上海，人民美術出版社《畫史叢書》于安瀾點校排印本

年代	作者	書名	版本
1388年（明洪武21年，戊辰）	曹昭	《格古要論》	人民美術出版社《畫史叢書》于安瀾點校排印本
16世紀上半期（明嘉靖時代）	孫鳳	《書畫鈔》（編成時代據《四庫全書總目提要》）	1597年（明萬曆25年），周履靖《夷門廣牘》刻本
1575年（明萬曆3年，乙亥）	王世貞	《藝苑卮言》附錄一~四。見《弇州四部稿》卷一五一~一五五（成書時間據錢大昕《王弇州年譜》）	1992年，上海，上海書畫出版社《中國書畫全書》標點排印本
1590年（明萬曆18年，庚寅）以後	王世貞	《古今法書苑》	1981年（民國70年），臺北，商務印書館影印國立故宮博物院所藏文淵閣《四庫全書》清鈔本
1591年（明萬曆19年，辛卯）以前	詹景鳳	《東圖玄覽編》（明鈔本有萬曆辛卯1591，陳文燭序。故此書編成時代，當較陳序稍早）	1992年，上海，上海書畫出版社《中國書畫全書》標點排印本
1597年（明萬曆25年，丁酉）	朱存理	《鐵網珊瑚》	1947年（民國36年），北京，故宮博物院有據中央研究院歷史語言研究所所藏明鈔本之排印本
1599年（明萬曆27年，己亥）	項穆	《書法雅言》（成書年代據文支大綸序言）	1970年（民國59年），臺北，中央圖書館影印出版該館所藏舊鈔本
1610年（明萬曆38年，庚戌）	趙琦美	《鐵網珊瑚》	1981年（民國70年），臺北，商務印書館，影印國立故宮博物院所藏文淵閣《四庫全書》清鈔本
1616年（明萬曆44年，丙辰）	李日華	《味水軒日記》（是書所記內容，起於萬曆37年，己酉，終於萬曆44年，丙辰）	1728年（清雍正6年）重刊明萬曆間增補刊本 1992年，上海，上海書畫出版社《中國書畫全書》排印標點本

年代	著者	書名	版本
	張丑	《清河書畫舫》（自序稱萬曆丙辰，故成書當在1616年）	1975年（民國64年），臺北，學海出版社影印《清光緒14年（1888，戊子），孫溪朱氏重刻本》
1620年（明泰昌元年，庚申）左右	董其昌	《畫禪室隨筆》（據方拱乾序，此書為楊無補所編。董氏卒於明崇禎9年，楊氏卒於清順治14年，故此書之成，當在崇禎9年～順治14年之間，或1636～1657年之間）	1960年，上海，人民美術出版社《中國畫論叢刊》于安瀾標點排印本
1627年（明天啓7年，丁卯）以前	唐志契	《繪事微言》（成書時間據點校本「繪事微言簡介」）	1985年，北京，人民美術出版社《中國美術論著叢刊》王伯敏標點排印本
1630年（明崇禎3年，庚午）	董其昌	《容臺集》（有崇禎庚午年陳繼儒序）	1968年（民國57年），中央圖書館印該館所藏明刊本
1633年（明崇禎6年，癸酉）	張泰階	《寶繪錄》（有崇禎6年自序）	1972年（民國61年），臺北，漢華文化事業公司影印《知不足齋叢書》刊本
1634年（明崇禎7年，甲戌）	郁逢慶	《書畫題跋記》（有崇禎7年後序）	1911年（清宣統3年），上海，神州國光社排印本 1922年（民國11年），上海，上海書畫出版社《中國書畫全書》標點排印本
1639年（明崇禎12年，己卯）以前	陳繼儒	《妮古錄》（陳繼儒卒於崇禎12年，故暫定此書之成在1639年之前）	1947年（民國36年），上海，神州國光社《美術叢書》排印本
1643年（明崇禎16年，癸未）以前	張丑	《清河書畫表》（此表無編成時間。然張丑卒於崇禎16年，故暫定此表編於崇禎16年之前）	

年代	人名	書名	版本
	郁逢慶	《書畫題跋續記》	1960年代，臺北，藝文印書館有影印本
	汪砢玉	《珊瑚網古今名畫題跋》（據《四庫全書總目提要》此書編成年代在崇禎16年，1643年。然其書卷十六於趙孟堅「水仙圖」述及崇禎6年）	1947年（民國36年），上海神州國光社《藝術叢書》排印本。又有香港，故陳仁濤先生生藏容庚教授所得手抄本
1644年（明崇禎17年，甲申）以後	朱之赤	《臥庵藏書畫目》（倪元璐死於崇禎17年，1644，甲申，即明亡之之年。南明福王諡名文正。此目稱倪為倪文正公，則其編成年代當在甲申之後）	1936年（民國25年），上海，商務印書館《國學基本叢書》排印本
17世紀中期	姜紹書	《無聲詩史》	1947年（民國36年），上海，神州國光社《美術叢書》排印本。1960年代，臺北，藝文印書館有影印本（然其末注明出版年份）
	徐沁	《明畫錄》	1963年，上海，人民美術出版社《畫史叢書》排印標點本
1660年（清順治17年，庚子）	孫承澤	《庚子銷夏記》（有庚子年自序）	1947年（民國36年），上海，神州國光社《美術叢書》排印本。1963年，上海，人民美術出版社《畫史叢書》排印標點本
1677年（清康熙16年，丁巳）	吳其貞	《書畫記》（書中所述最遲年代為丁巳，即1677年。故此書編成時代當在丁巳年之後）	1963年，上海，上海人民美術出版社影印清鈔本
1680年（清康熙19年，庚申）以前	王時敏	《王奉常書畫題跋》	清宣統3年（1911年，辛亥）甌鉢羅室刊本

年代	作者	書名	版本／出版資訊
1682年（清康熙21年，壬戌）	卞永譽	《武古堂書畫彙考》（有康熙壬戌年自序）	1958年（民國47年），臺北，正中書局印鑑古書社影印吳興蔣氏密韻樓藏本
1690年（清康熙29年，庚午）	金農	《冬心畫竹題記》（成書時間據作者自序）	《翠琅玕館叢書》刻本，1947年（民國36年）《美術叢書》排印本
1692年（清康熙31年，壬申）	顧復	《平生壯觀》（有康熙31年引言）	1971年（民國60年），臺北，漢華文化事業有限公司影印清鈔本
1693年（清康熙32年，癸酉）	高士奇	《江村銷夏錄》《江村書畫目》（有康熙癸酉年自序）	1923年（民國12年）刊本 1966年，香港，龍門書店影印本
17世紀末期	宋犖	《漫堂書畫跋》	1947年（民國36年），上海，神州國光社《美術叢書》排印本。1960年代，臺北，藝文印書館有影印本（然末注明出版時間）
1708年（清康熙47年，戊子）	孫岳頒等人	《佩文齋書畫譜》	1883年（清光緒9年），上海，同文書局石印本
1712年（清康熙51年，壬辰）	吳升	《大觀錄》（成書年代據宋犖序）	1920年（民國9年），武進李氏聖覺聚珍仿宋排印本
1715年（清康熙54年，乙未）	王原祁	《麓臺題畫稿》	1928年（民國17年），上海，商務印書館《論畫輯要》排印本 1947年（民國36年），上海，神州國光社《美術叢書》排印本 1960年代，臺北，藝文印書館有影印本（然末注明出版時間）
	魯一貞、張廷相	《玉燕樓書法》（成書年代據張廷相康熙乙未年序）	1947年（民國36年），上海，神州國光社《美術叢書》排印本。1960年代，臺北，藝文印書館有影印本（然末注明出版時間）

年代	作者	書名（附註）	版本
1717 年（清康熙 56 年，丁酉）	唐岱	《繪事發微》（有康熙丁酉年沈宗敬序）	
1733 年（清雍正 11 年，癸丑）	繆曰藻	《寓意錄》（有雍正癸丑年自序）	1840 年（清道光 20 年），上海，徐氏寒木春華館刊本
1735 年（清雍正 13 年，乙卯）	張庚	《國朝畫徵錄》（有雍正 13 年自序）	1963 年，上海，上海人民美術出版社《畫史叢書》于安瀾點校排印本
1739 年（清乾隆 4 年，乙未）	孫鑛	《書畫跋跋》（有乾隆壬戌年自序）	1919 年（民國 8 年），上海，大東書局石印本
1742 年（清乾隆 7 年，壬戌）	安岐	《墨緣彙觀》（有乾隆壬戌年自序）	1992 年，盱眙，江蘇美術出版社，張增泰校注排印本
1745 年（清乾隆 10 年，乙丑）	張照等人	《石渠寶笈》（編成年代據「凡例」）	1971 年（民國 60 年），臺北，國立故宮博物院影印該院所藏文淵閣《四庫全書》清鈔本
1750 年（清乾隆 15 年，庚午）	金農	《冬心畫馬題記》（書中述及乾隆 15 年。故此書編成時代當在此年或稍後）	《翠琅玕館叢書》刻本，1947 年（民國 36 年）《美術叢書》排印本
1751 年（清乾隆 16 年，辛未以後）	彭蘊璨	《歷代畫史彙傳》（卷首述及清高宗條述及乾隆 16 年南巡事，當在該年之後）	1956 年（民國 45 年），臺北，遠東圖書公司影印本
1756 年（清乾隆 21 年，丙子）		《冬心畫梅題記》（內文所述最遲年份為乾隆 21 年。故此書編成時代當在此年或稍後）	《翠琅玕館叢書》刻本，1947 年（民國 36 年）《美術叢書》排印本
1759 年（清乾隆 24 年，己卯）		《冬心自寫真題記》（內文兩度述及及其年 73 歲。冬心卒於 1763，卒年 77 歲。據此推之，73 歲，當在此年。故此書編成時代，當在此年或稍後）	《翠琅玕館叢書》刻本，1947 年（民國 36 年）《美術叢書》排印本

年代	作者	書名	備註	版本
1760 年（清乾隆 25 年，庚辰）以前	張庚	《圖畫精意識》	（張庚卒於乾隆 25 年。故此書之編成時間，當在 1760 年之前）	1947 年（民國 36 年），上海，神州國光社《美術叢書》排印本。1960 年代，臺北，藝文印書館有影印本。（然未注明出版時間）
1762 年（清乾隆 27 年，壬午）		《冬心畫佛題記》	（成書時間據作者自序）	《翠琅玕館叢書》刻本，1947 年（民國 36 年）《美術叢書》排印本
1768 年（清乾隆 33 年，戊子）	翁方綱	《天際烏雲帖》		1947 年（民國 36 年）上海，神州國光社，《美術叢書》排印本。1960 年代，臺北，藝文印書館有影印本
1771 年（清乾隆 36 年，辛卯）	翁方綱	《粵東金石略》		1891 年（清光緒 17 年），廣州，石經堂書局石印本
1776 年（清乾隆 41 年，丙申）	陸時化	《吳越所見書畫錄》	（有乾隆 41 年自序）	1910 年（清宣統 2 年），上海，神州國光社排印本
1782 年（清乾隆 47 年，壬寅）	陳焯	《湘管齋寓賞編》		1947 年（民國 36 年），上海，神州國光社《美術叢書》排印本。1960 年代，臺北，藝文印書館有影印本（然未注明出版時間）
1785 年（清乾隆 50 年，乙巳）	汪朗	《三萬六千頃湖中畫船錄》		1947 年（民國 36 年），上海，神州國光社《美術叢書》排印本。1960 年代，臺北，藝文印書館有影印本（然未注明出版時間）
1786 年（清乾隆 51 年，丙午）	翁方綱	《兩漢金石記》		1789 年（清乾隆 54 年，南昌使署原刊本，1966 年（民國 55 年），臺北，藝文印書館有影印本
1789 年（清乾隆 54 年，乙酉）	翁方綱	《翠琅玕館叢書》	（編成時間據王鼎序）	無刻印地點

年代	作者	書名	版本、出版情況
1793 年（清乾隆 58 年，癸丑）	王杰等	《石渠寶笈續編》	1971 年（民國 60 年），臺北，國立故宮博物院印影所該院所藏《四庫全書》清鈔本
1803 年（清嘉慶 8 年，癸亥）	翁方綱	《蘭亭考》	1947 年（民國 36 年），上海，神州國光社《美術叢書》排印本。1960 年代，臺北，藝文印書館有影印本（然未注明出版時間）
1810 年（清嘉慶 15 年，庚午）	謝希曾	《契蘭堂所見名人書畫評》	1846 年（清道光 26 年，丙午），謝嘉學校刊本（然未注明出版者與出版地點）
1812 年（清嘉慶 17 年，壬申）	錢杜	《松壺畫贅》	1947 年（民國 36 年），上海，神州國光社《美術叢書》排印本。1960 年代，臺北，藝文印書館有影印本（然未注明出版時間）
1813 年（清嘉慶 18 年，癸酉）	葉夢龍	《貞隱園集帖》	1813 年（清嘉慶 18 年）原刻本
1816 年（清嘉慶 21 年，丙子）	黃崇惺	《草心樓讀畫記》	1947 年（民國 36 年），上海，神州國光社《美術叢書》排印本。1960 年代，臺北，藝文印書館有影印本（然未注明出版時間）
	謝希曾、張照等人	《石渠寶笈三編》	1971 年（民國 60 年），臺北，國立故宮博物院印影所該院所藏《四庫全書》清鈔本
1817 年（清嘉慶 22 年，丁丑）以前	孫星衍	《平津閣鑒藏書畫記》	江蘇陳氏編校聚珍排印本（然未注明出版時間）
1822 年（清道光 2 年，壬午）	盛大士	《谿山臥游錄》（有道光 2 年壬午自序，故暫定 1822 年爲成書之年）	1963 年（民國 52 年），上海，人民出版社《畫史叢書》排印本

年代	作者	書名	版本
1824 年（清道光 4 年，甲申）	吳修	《青霞館論畫絕句百首》（成書時間據道光甲申年自序）	1947 年（民國 36 年），上海，神州國光社《藝術叢書》排印本。1960 年代，臺北，藝文印書館有影印本（然未注明出版時間）
1826 年（清道光 6 年，丙戌）	馮津	《歷代畫家姓氏便覽》	1826 年（清道光 6 年）刊本（然未注明出版者與出版地點）
1830 年（清道光 10 年，庚寅）	魯駿	《宋元以來畫人姓氏錄》（有道光 10 年湯金釗序，故暫以 1830 年為成書之年）	原刻本（然未注明出版者與出版地點）
	錢杜	《松壺畫憶》	1947 年（民國 36 年），上海，神州國光社《美術叢書》排印本有影印本。1960 年代，臺北，藝文印書館有影印本（然未注明出版年代）
	吳榮光	《筠清館法帖》（刻成時代據吳榮光於卷六附刻七絕二首後繫識語）	1830 年（清道光 10 年）原刻本
	葉夢龍	《風滿樓集帖》（刻成年代據葉夢龍於卷六之語識）	1830 年（清道光 10 年）原刻本
1831 年（清道光 11 年，辛卯）以前	謝蘭生	《常惺惺齋書畫題跋》	鬱洲謝氏家塾藏本（然未注明出版時間）
1832 年（清道光 12 年，壬辰）	葉夢龍 張大鏞	《風滿樓書畫錄》《自怡悅齋書畫錄》	1952 年，容庚教授所得近人手抄本 1952 年，容庚教授所得近人手抄本
1836 年（清道光 16 年，丙申）	陶樑	《紅豆樹館書畫記》（有道光 16 年自序）	1882 年（清光緒 8 年，壬午，吳趨潘氏章華園刻本
1839 年（清道光 19 年，己亥）	胡積堂	《筆嘯軒書畫錄》（有道光己亥王澤序）	1952 年，容庚教授所得近人手抄本
1840 年（日本天保 11 年，清道光 20 年，庚子）	淺野梅堂	《漱芳閣書畫記》	1973 年（日本昭和 48 年），日本關西大學影印鈔本

年代	編者	書名	版本
1841 年（清道光 21 年，辛丑）	吳榮光	《辛丑銷夏記》（有道光辛丑自序）	1905 年（清光緒 31 年，乙巳）邸園刊本
1842 年（清道光 22 年，壬寅）	阮元	《石渠隨筆》	1842 年（清道光 22 年，壬寅）阮氏文選樓刻本
1843 年（清道光 23 年，癸卯）	潘正煒	《聽颿樓書畫記》（有道光癸卯年自序）	1947 年（民國 36 年），上海，神州國光社《美術叢書》排印本。1960 年代，臺北，藝文印書館有影印本（然末注明出版時間）
1845 年（清道光 25 年，乙巳）	梁章鉅	《退菴所藏金石書畫跋尾》（有道光乙巳年自序）	原刊本（然未注明出版者與出版地點）
1847 年（清道光 27 年，丁未）	潘仕成	《海山仙館藏眞》第一集（始刻於道光 9 年，1829，己丑）	1847 年（清道光 27 年）原刻本
	葉應暘	《耕霞溪館法帖》	1847 年（清道光 27 年）原刻本
1848 年（清道光 28 年，戊申）	潘正煒	《聽颿樓法帖》	1848 年（清道光 28 年）原刻本
1849 年（清道光 29 年，乙酉）	潘正煒	《聽颿樓續刻書畫記》（有道光 29 年自序）	1947 年（民國 36 年），上海，神州國光社《美術叢書》排印本。1960 年代，臺北，藝文印書館有影印本（然末注明出版地點）
	潘仕成	《海山仙館藏眞》第二集（始刻年代不明）	1849 年（清道光 29 年）原刻本
1851 年（清咸豐元年，辛亥）	伍元蕙	《激觀閣摹古法帖》	1851 年（清咸豐元年）原刻本

年代	作者	著作	版本
1852 年（清咸豐 2 年，壬子）以前	蔣寶齡	《墨林今話》（據程庭鷺跋，此書當編成於 1852 年之前）	1872 年（清同治 11 年）刻本，1975 年（民國 64 年），臺北，學海出版社有影印本。又有 1940 年（民國 29 年），上海，文明書局仿宋體排印本
	伍元蕙	《南雪齋藏真》（始刻於清道光 21 年，1841，辛丑）	1852 年（清咸豐 2 年）原刻本
1855 年（清咸豐 5 年，乙卯）	潘世璜	《須靜齋雲煙過眼錄》（編成年代據卷末潘氏兄弟跋文）	1947 年（民國 36 年），上海，神州國光社《美術叢書》排印本。1960 年代，臺北，藝文印書館有影印本（然未注明出版時間）
	梁廷枏	《藤花亭書畫跋》（有咸豐乙卯年自序）	順德龍氏中和園《自明誠樓書》排印本（然未注明出版時間）
	韓泰華	《玉雨堂書畫記》（編成於清咸豐乙卯年）	1947 年（民國 36 年），上海，神州國光社《美術叢書》排印本。1960 年代，臺北，藝文印書館有影印本（然未注明出版時間）
1858 年（清咸豐 8 年，戊午）以前	程庭鷺	《篛庵畫塵》（此書自序末繫年月。按程氏卒於 1858 年，故暫定此書編成於 1858 年之前）	1927 年（民國 16 年），紫荳香館排印本（然未注明出版地點）
1861 年（清咸豐 11 年，辛酉）	孔廣陶	《嶽雪樓書畫錄》（有咸豐 11 年陳其錕序）	1861 年（清咸豐 11 年），三十有三萬卷堂原刊本
1864 年（清同治 3 年，甲子）	潘仕成	《海山仙館藏真》第三集（始刻於咸豐 7 年，1857，丁巳）	1857 年（清咸豐 7 年）原刻本
	秦祖永	《桐陰論畫》（有同治 3 年、1864 年，作者自序）	1910 年（清宣統 2 年），上海，中國書畫會石印本
1865 年（清同治 4 年，乙丑）	蔣光煦	《別下齋書畫錄》（據管廷芬序文，原著稿成於咸豐 10 年，1860 年，庚申，後經管氏代編為此書）	1865 年（清同治 4 年）原刊本

成書年代	編著者	書名	版本
	潘仕成	《海山仙館藏真》第四集	1865年（清同治4年）原刻本
	潘仕成	《海山仙館尺素遺芬》	1865年（清同治4年）原刻本
1866年（清同治5年，丙寅）	孔廣陶	《嶽雪樓鑒真法帖》（至清光緒7年，1881年辛巳，方刻竣）	1866年（清同治5年）原刻本
1871年（清同治10年，辛未）	李佐賢	《書畫鑒影》	1871年（清同治10年）原刊本
1873年（清同治12年，癸酉）	李玉棻	《甌鉢羅室書畫過目考》	1911年（清宣統辛亥年、北京，晉華書局石印本
1875年（清光緒元年，乙亥）	方濬頤	《夢園書畫錄》（有光緒元年自序）	1875年（清光緒元年）錦城柏署原刊本
1880年（清光緒6年，庚辰）	謝坫	《書畫所見錄》	1947年（民國36年），上海，神州國光社《美術叢書》排印本。1960年代，臺北，藝文印書館有影印本（然未注明出版時間）
1881年（清光緒7年，辛巳）	葛金烺	《愛日吟廬書畫錄》（有光緒7年自序）	1910年（清宣統二年，庚戌）刊本（然未注明出版者與出版地點）
1882年（清光緒8年，壬午）	顧文彬	《過雲樓書畫記》（有光緒壬午年自序）	1883年（清光緒9年），顧氏原刊本
1885年（清光緒11年，乙酉）	楊恩壽	《眼福編》（有光緒11年自序）	長沙楊氏垣園原刻本
1892年（清光緒18年，壬辰）	陸心源	《穰梨館過眼錄》（有光緒18年自序）	1892年（光緒18年），吳興陸氏原刊本
	楊守敬	《鄰蘇園法帖》	1892年（光緒18年）楊氏原刻本
1894年（清光緒20年，甲午）	潘儀增	《秋曉盦古銅印譜》	1894年（光緒20年）原刻本（然未注明出版地點）

年代	人物	著作	版本
19世紀末期	居巢	《古印藏真》（此書無序跋，不知何年輯成。光緒20年，附於潘儀增《秋曉盦古銅印譜》譜後問世）	1894年（光緒20年），原刻本（然未注明出版地點）
1899年（清光緒25年，己亥）	李葆恂	《海王村所見書畫錄》（據目錄後李佐賢識語，此書初刻於光緒己亥，未半而毀）	1914年（民國3年），北京刻本
1901年（清光緒27年，辛丑）	葉昌熾	《語石》	1956年（民國45年），臺北，商務印書館排印本
1903年（清光緒29年，癸卯）	邵松年	《古緣萃錄》	原息齋手寫石印本（然未注明出版時地）
1908年（清光緒34年，戊申）	李佳	《左庵一得初續錄》	1908年（清光緒34年，戊申）排印本（然未注明出版地點）
	張鳴珂	《寒松閣談藝瑣錄》	1988年，上海，人民美術出版社排印本
1909年（清宣統元年，己酉）	鄧實、黃賓虹	《美術叢書》	1909年（清宣統元年），上海，國粹學社初版。現據1947年（民國36年），上海，神州國光社增補第四版。
	龐元濟	《虛齋名畫錄》（有宣統元年自序）	1971年（民國60年），臺北，漢華文化公司影印1909年龐氏原刊本
	李葆恂	《無益有益齋讀畫詩》（有宣統元年自序）	1916年（民國5年，丙辰），北京原刻本
1911年（清宣統3年，辛亥）	竇鎮	《清代書畫家筆錄》（有宣統3年，1911年，編者自序）	1962年（民國51年），臺北，世界書局《藝術叢編》影印本
1924年（民國13年，甲子）	龐元濟	《虛齋名畫續錄》	1971年（民國60年），臺北，漢華文化公司影印1924年龐氏原刊本

年代	著者	書名	出版
1926 年（民國 15 年，丙寅）	郭葆昌	《鄆齋書畫錄》	1926 年（民國 15 年，郭氏自刊排印本（然未注明出版地點）
1927 年（民國 16 年，丁卯）	汪兆鏞	《嶺南畫徵略》（有丁卯年，作者自識）	1961 年，香港，商務印書館重版增訂本
1932 年（民國 21 年，壬申）	吳梅	《霜厓讀畫錄》（有壬申年自序）	1932 年，吳氏原印本（然未注明出版地點）
1934 年（民國 23 年，甲戌）	馬宗霍	《書林藻鑒》	1962 年（民國 51 年），臺北，世界書局《藝術叢編》影印本
1937 年（民國 26 年，丁丑）	于安瀾	《畫論叢刊》	1937 年，上海，中華書局排印初版。1962 年，上海，中華書局排印重版
	裴伯謙	《壯陶閣書畫錄》	1937 年（民國 26 年），上海，中華書局排印本。1971 年，臺北，中華書局有影印本
1940 年（民國 29 年，庚辰）	李健兒	《廣東現代人傳》	香港出版（然未注明出版者為書局何書局）
1956 年（民國 45 年，丙申）	國立故宮博物院理事會 國立中央博物院	《故宮書錄》	1956 年，臺北，中華叢書委員會排印本（後有 1965 年，臺北，國立故宮博物院增訂排印本）
1961 年（民國 50 年，辛丑）	顧麟文	《揚州八家史料》	1961 年，上海，人民美術出版社排印本
	丁福保、周雲青	《四部總錄·藝術編》	1959 年，上海，商務印書館排印本
1963 年（民國 52 年，癸卯）	于安瀾	《畫史叢書》	上海，人民美術出版社排印標點本
	俞劍華	《中國山水畫的南北宗論》	1963 年，上海，上海人民美術出版社排印本。1989 年，收入張連、古原宏伸合編《文人畫與南北宗論文匯編》
	溫隆桐	《黃公望史料》	上海，人民美術出版社排印本

年代	作者	書名	出版
1964年（民國53年，甲辰）	餘劍華	《宣和畫譜譯註》	1964年，北京，人民美術出版社《中國畫論叢書》標點排印本
1972年（民國61年，壬子）	程琦	《萱暉堂書畫錄》	1972年，香港，萱暉堂影印鈔本
1980年（民國69年，庚申）	陳高華	《元代畫家史料》	1980年，上海，人民美術出版社排印本
1981年（民國70年，辛酉）	香港中文大學	《廣東書畫錄》	1981年，香港，香港中文大學文物館排印本
1982年（民國71年，壬戌）	于安瀾	《畫品叢書》	上海，人民美術出版社排印標點本
1987年（民國76年，丁卯）	Arnold Hauser 原著 邱彰譯	"The Sociology of Art"《西洋社會藝術進化史》	1987年，臺北，雄獅圖書公司排印本
1988年（民國77年，戊辰）	汪宗衍	《廣東書畫徵獻錄》	1988年，澳門，天通街15號A（私人出版排印本）
1989年（民國78年，己巳）	張連、古原宏伸	《文人畫與南北宗論文匯編》	1989年，上海，書畫出版社排印本
1991年（民國80年，辛未）	林保堯	「關於逸品」（見《藝術學》第五期）	臺北，藝術家出版社出版
1992年（民國81年，壬申）	盧輔聖等人	《中國書畫全書》	1992年，上海，人民美術出版社排印本

貳、近代美術論著

一、中日文論著

出版時間	著者姓名	書名	版本資料
1903年（日本明治36年，癸卯）	桂五十郎	「瀟湘八景及其作者に就きて」見《國華》第一六一期	東京，國華社排印本
1930年（民國19年，庚午）	滕固	「關於院體畫和文人畫之始的考察」（見《輔仁學誌》第二卷，第二期）	北平，輔仁大學排印本
1931年（民國20年，辛未）	Vladimin Friche 原著 胡秋原譯	《藝術社會學》	上海，神州國光社排印本
	姚大榮	「董北苑畫法表微」（見《東方雜誌》第二十七卷，第一號）	上海，商務印書館排印本
1933年（民國22年，癸酉）	趙景深	「八仙傳說」（見《東方雜誌》第三十卷，第二十一號）	上海，商務印書館排印本
1935年（民國24年，乙亥）	Aural Stein 原著 向達譯本	"On Ancient Central-Asian Tracks"《西域考古記》	上海，中華書局排印本
	谷庚	「秦始皇刻石考」（見《燕京學報》第十七期）	北平，燕京大學排印本
1936年（民國25年，丙子）	浦江清	「八仙考」（見《清華學報》第十一卷，第一期）	北平，清華大學排印本

年次	作者	篇名	出版
1937年（民國26年,丁丑）	張思珂	「論畫家之南北宗」（見《金陵學報》第六卷,第二期）	南京,金陵女子文理學院排印本
1938年（民國27年,戊寅）	董書業	「中國山水畫南北分宗說辨偽」（見《考古》第四期）	北平,考古學社排印本
	青木正兒	「黃公望富春山居圖卷考」（見《寶雲》第十七冊,後收入《支那文學藝術考》(1943)）	東京,弘文堂排印本
1939年（民國28年,己卯）	陳垣	「吳漁山先生年譜」（初見《輔仁學誌》第六卷,第一期。後有單行本）	北平,輔仁大學排印本。又有北平,勵耘書屋刻本
1940年（民國29年,庚辰）	傅抱石	《明末民族藝人傳》（成書時間據作者自序）	1971年,香港,利文出版社影印本
	啓功	「山水畫南北宗考」（見《輔仁學誌》第七卷,第一、二期合刊號）	北平,輔仁大學排印本
	黃賓虹	「漸江大師事蹟佚聞」（見《中和月刊》第一卷,第五期、第六期）	北平,中和月刊社排印本
	藤塚鄰	「鄭子曰と李朝學人の墨緣」（見《書苑》第五卷,第二號）	東京,書苑社排印本
		「朱野雲と金冬心堂の墨緣」（見《書苑》第五卷,第三號～第五號）	東京,書苑社排印本
1941年（民國30年,辛巳）	冼玉清	「廣東之鑑藏家」（見《廣東文物》）「讀嶺南畫法叢談」（見《廣東文物》）	香港,中國文化協會排印本 / 香港,中國文化協會排印本
	麥華三		
1942年（民國31年,壬午）	八幡關大郎	《支那畫人の研究》	東京,明治書局排印本
1943年（民國32年,癸未）	下店靜市	「支那畫畫題の研究」（見《支那繪畫史研究》）	東京,富山房排印本

年代	作者	篇名（書名）	出版
1944年（民國33年，甲申）	吳湖帆	「黃大癡富春圖卷燼餘本」（見《古今》第五十七期）	上海，古今社排印本
1945年（民國34年，乙酉）	溫肇桐	《清初六大畫家》	上海，世界書局排印本（後有1960年，香港，幸福出版社影印本）
1947年（民國36年，丁亥）	小林太市郎	「伏生圖の研究」（見《中國繪畫史論考》）	大八洲出版株式會社
1950年（民國39年，庚寅）	松島宗衛著 葛建時譯	《石濤上人》	臺北，明華書局排印本
	島田修二郎	「逸品畫風について」（見《美術研究》第一六一期，頁20～46）	東京，美術研究社出版
1954年（民國43年，甲午）	Adolf Amichaelis 原著 郭沫若譯	《美術考古學發現一世紀》	上海，新文藝出版社排印本
1955年（民國44年，乙未）	朱省齋	《省齋讀畫記》（約在1955年頃出版，該書末注明出版時間）	香港，大公書局排印本
1958年（民國47年，戊戌）	童書業 岑仲勉	《唐宋繪畫叢談》「書畫鑒賞家之特徵」（見《笑歟集》）	北京，朝花美術出版社排印本 北京，中華書局排印本
	徐邦達	「黃公望和他的富春山居圖」（見《文物》第六期）	北京，文物出版社排印本
1959年（民國48年，乙亥）	徐邦達	「仇英的生卒和其他」（見《中國畫》第一期）	北京，文物出版社排印本
	王伯敏 莊申	《古畫品錄·續畫品錄註釋》《中國畫史研究》	北京，人民美術出版社排印本 臺北，正中書局排印本
1960年（民國49年，庚子）	鄭珉中	「朱碧山銀槎記」（見《故宮博物院院刊》第二期）	北京，文物出版社排印本

年份	作者	書名／篇名	出版資料
1961年（民國50年辛丑）	朱省齋	《書畫隨筆》	星洲，世界書局排印本（約在1960年出版，原書未注明出版時間）
1962年（民國51年壬寅）	孫祖白	《米芾·米友仁》	上海，人民美術出版社排印本
	鄭出廬	《石濤研究》	北京，文物出版社排印本
	朱省齋	《畫人畫事》	香港，中國書畫出版社排印本
	李天馬	「林良年代考」（見《藝林叢錄》第三編）	香港，商務印書館排印本
	吳鐵聲	《石濤畫譜》	上海，上海人民美術出版社排印本
	苕波	「趙浩公的畫」（見《藝林叢錄》第三編）	香港，商務印書館排印本
	達君	「廣東最古的一塊碑」（見《藝林叢錄》第三編）	香港，商務印書館排印本
	于今	「藥洲刻石」（見《藝林叢錄》第三編）	香港，商務印書館排印本
	林志鈞	《帖考》	上海，私人排印本
1963年（民國52年癸卯）	啟劍華	《中國山水畫的南北宗論》	上海，人民美術出版社排印本
	中村溪男	「蕭湘八景の畫風」（見《古美術》，第二號）	東京，三彩出版社排印本
	宗典	《柯九思史料》	上海，人民美術出版社排印本
1964年（民國53年甲辰）	朱省齋	《藝苑談往》	香港，上海書局排印本
	張珩	「怎樣鑒定書畫」（見《文物》1964年，第三期）	北京，文物出版社排印本。後被收入《中國書畫鑒定》，1974年，香港，南通圖書公司所編排印本
1965年（民國54年乙巳）	田中豐藏	《中國美術の研究》	日本，東京，二玄社排印本
	鈴木敬	「苕芬玉澗試論」（見《美術研究》第二三六期）	東京，國立文化財研究所編印本
	郭沫若	「由王謝墓志的出土論到蘭亭序的真偽」（見《文物》第六期）	北京，文物出版社排印本

年代	作者	篇名	出版地、出版者
	高二適	「蘭亭序的真僞駁議」（見《文物》第七期）	北京，文物出版社排印本
	龍潛	「揭開蘭亭迷信的外衣」（見《文物》第七期）	北京，文物出版社排印本
	啓功	「蘭亭序的迷信應該破除」（見《文物》第十期）	北京，文物出版社排印本
	于碩	「蘭亭序並非鐵案」（見《文物》第十期）	北京，文物出版社排印本
		「東吳已有暮字」（見《文物》第十一期）	北京，文物出版社排印本
	阿英	「從晉碑文字說到蘭亭序書法——爲郭沫若蘭亭序依托說做一些補充」（見《文物》第十期）	北京，文物出版社排印本
	徐森玉	「蘭亭序真僞的我見」（見《文物》第十一期）	北京，文物出版社排印本
	趙萬里	「從字體上試論蘭亭序的真僞」（見《文物》第十一期）	北京，文物出版社排印本
	甄子	「蘭亭序帖辯安擧僞」（見《文物》第十二期）	北京，文物出版社排印本
	史樹青	「從蕭翼賺蘭亭圖讀到蘭亭序的僞作問題」（見《文物》第十二期）	北京，文物出版社排印本
	伯炎甫	「蘭亭辯僞一得」（見《文物》第十二期）	北京，文物出版社排印本
	謝稚柳	《朱膺》	上海，人民美術出版社排印本
1967 年（民國 56 年，丁未）	傅申	「巨然存世畫蹟之比較研究」（見《故宮季刊》第二卷，第二期）	臺北，國立故宮博物院排印本

年代	作者	書名	出版
1968年（民國57年，戊申）	中田勇次郎	「米芾書史所見唐宋公私印考」（見《吉川幸次郎博士退休紀念中國文學論集》）	東京，筑摩書房
1969年（民國58年，己酉）	周士心	「八大山人年譜」（見《美術學報》第四期）	臺北，中國畫學會排印本
1970年（民國59年，庚戌）	王幻	《揚州八家畫傳》	臺北，大中華出版社排印本
	李霖燦	《中國畫史研究論文集》	臺北，商務印書館排印本
1971年（民國60年，辛亥）	林柏亭	「清朝臺灣畫人輯略」（見《中原文化與臺灣》）	臺北，臺北市文獻委員會排印本
	莊申	《王維研究》（上集）	香港，萬有圖書公司排印本
	外山軍治	「明清の賞鑑家」（見《中國の書と人》）	大阪，創元社排印本
1973年（民國62年，昭和48年，癸丑）	鄭為	「關係石濤卒年的晚期作品」（見《藝林叢錄》第八編）	香港，商務印書館排印本
	谷庚	「廣東的叢帖」（見《藝林叢錄》第八編）	香港，商務印書館排印本
	周士心	《八大山人及其藝術》	臺北，藝術圖書公司排印本
	蘇文擢	《黎簡年譜》	香港，中文大學出版社排印本
	謝稚柳	《水墨畫》	香港，中華書局排印本
	宇野雪村	「蘭亭序の諸本」	東京，蘭亭紀念會展覽會排印本
	香港博物美術館	《廣東歷代名家繪畫》	香港，市政局排印本
1974年（民國63年，甲寅）	汪宗衍	《廣東文物叢談》	香港，中華書局排印本
	馬國權	《廣東印人傳》	香港，南通圖書公司排印本
1977年（民國66年，丁巳）	居延安譯	《藝術社會學》	臺北，雅典出版社重排印本

年份	作者	篇名／書名	出版地、出版社
1978年（民國67年，戊午）	汪宗衍	《藝文叢談》	香港，中華書局排印本
1980年（民國69年，庚申）	傅申	《元代皇室書畫收藏史略》	臺北，國立故宮博物院排印本
1981年（民國70年，辛酉）	姜一涵	《元代奎章閣及奎章人物》（米芾）（豪華版）	臺北，聯經出版事業公司排印本
	中田勇次郎		東京，二玄社排印本
	李遇春	「顏宗的湖山平遠圖圖卷」（見《藝苑掇英》第十四期）	上海，人民美術出版社排印本
1982年（民國71年，壬戌）	王以坤	《書畫鑑定簡述》	上海，江蘇人民出版社排印本
	喬勻	《中國園林藝術》	香港，三聯書店排印本
	李滌塵	《鑑別書畫考證要覽》	南寧，廣西人民出版社排印本
1983年（民國72年，癸亥）	徐邦達	《歷代書畫家傳記考辨》	上海，人民美術出版社排印本
1984年（民國73年，甲子）	鄭銀淑	《項元汴之書畫收藏與藝術》	臺北，文史哲出版社排印本
	任道斌	《趙孟頫繫年》	河南，河南人民出版社排印本
1988年（民國77年，戊辰）	李華瑞	「北宋畫市場初探」（見《藝術史論》第一期）	北京，文化藝術出版社排印本
	汪宗衍	《廣東書畫徵獻錄》	澳門，天通街十五號A（私人出版排印本）
	胡藝	「髡殘年譜」（見《朵雲》第一期）	上海，上海書畫出版社出版
	嚴善錞	「從逸品看文人畫運動」（初見《朵雲》第十八期，後收入《中國繪畫研究論文集》）	上海，上海書畫出版社出版
1991年（民國80年，辛未）	傅申	「王鐸及清初北方鑒藏家」（見《朵雲》第二十八期，頁73～86，後收入《中國繪畫研究論文集》	上海，上海書畫出版社出版

1992 年（民國 81 年，壬申）	薛永年	「商品化與商品意識」（見《美術研究》第二期）	北京，人民美術出版社排印本
	張學顏	「藝術商品化的衝擊與思考」（見《美術研究》第三期）	北京，人民美術出版社排印本第六期
	單國霖	「明代文人書畫交易方式初探」（見《上海博物館館刊》第六期）	上海，上海博物館排印本
1993 年（民國 82 年，癸酉）	李公明	《廣東美術史》	廣州，廣東人民出版社排印本

二、外文論著

出版時間	著者姓名	書刊資料
1911 年（清宣統 3 年，辛亥）	J. Koffler	Description historique de la Cochinchine traduit par V. Barbier, Rev. indoch. Mai
1916 年（民國 5 年，丙辰）	Percivce Yetts	"The Eight Immortals", in Journal of Royal Asiatic Society, part II, Royal Asiatic Society, London
1920 年（民國 9 年，庚申）	Paul Pelliot	"À Propos Pes Comans", in Journal Asiatique, Onzième Série, Tome XV, No. 2 (Avril–Juin, 1920, Paris), pp. 125~185
1922 年（民國 11 年，壬戌）	Percivce Yetts	"More Notes on the Eight Immortals", in Journal of Royal Asiatic Society, Royal Asiatic Society, London
1931 年（民國 20 年，辛未）	Arthur de C. Sowerby	"The Eight Immortals: Legendry Figures in Chinese Art", in The China Journal of Science and Arts, vol. XIV, No. 2, Shanghai
1939 年（民國 28 年，己卯）	Edgar C. Scheuck	"The Hundred Wild Geese", in Annual Bulletin of Honolulu Academy of Arts, vol. I, Honolulu Academy of Arts, Hawaii
1944 年（民國 33 年，甲申）	Arthur W. Hummel	"Eminent Chinese of the Ching Period", Washington, D.C.
1948 年（民國 37 年，戊子）	Dagny Carter	"Four Thousand Years of China's Art", New York
1959 年（民國 48 年，己亥）	Felix Guiraud Richard Aldington 與 Delans Ames	"Larousse Mythologie Génénale" (法文原著) "Larousse Encyclopedia of Mythology", London（英文譯本）

		
1960 年（民國 49 年，庚子）	Wen Fong	"A Letter from Shin-t'ao to Pa-ta-shan-jên and the Problem of Shin-t'ao's Chronology", in *Archives of the Chinese Art Society of America*, XIII, The Asia House, New York
1961 年（民國 50 年，辛丑）	James Cahill	*"Chinese Painting"*, Switzerland
	James Cahill	*"Chinese Art Treasures"*, Geneva, Switzerland
	Max Loehr	"Chinese Paintings with Sung dated Inscriptions", in *Ars Orientalis*, vol. IV, University of Michigan, Ann Arbor, Michigan
1964 年（民國 53 年，甲辰）	Yu-ho Tseng	"The Seven Junipers of Wen Cheng-ming", in *Archives of the Chinese Art Society in America*, vol. VIII, The Asia House, New York
1965 年（民國 54 年，乙巳）	Gustav Ecke	*"Chinese Painting in Hawaii"*, Honolulu Academy of Arts, Hawaii
1967 年（民國 56 年，丁未）	James Cahill	*"Fantastics and Eccentrics in Chinese Painting"*, New York
	Richard Edwards	"The Painting of Tao-chi", University Museum, University of Michigan, Ann Arbor
	Chu-tsing Li	"The Autumn Colors on the Ch'iao and Hua Mountains：*A Landscape by Chao Meng-fu*", Ascona, Switzerland
1969 年（民國 58 年，己酉）	Thomas Lawton	'The Mo-yüan Hui-Kuan by An Chi', 見《慶祝蔣復璁先生七十歲論文集》，（臺北，故宮博物院）
	Roderick Whitfield	*"In Pursuit of Antiquity"*, University Museum of Art, Princeton University, Princeton
1970 年（民國 59 年，庚戌）	Yu-ho Tseng	"A Reconsideration of Chu'an-mo-i-hsieh, the Sixth Principle of Hsieh Ho", in *Proceedings of the International Symposium of Chinese Art*, National Palace Museum, Taipei
1971 年（民國 60 年，辛亥）	James Cahill	*"The Restless Landscape"*, Berkeley
	Richard Barnhart	"Marriage of the Lord of the River", Ascona, Switzerland
	Percival David	"Chinese Connoisseur", Praeger Publishers, New York

1974 年（民國 63 年，甲寅）	Chu-tsing Li	"*A Thousand Peaks and Myriad Ravines*" (*Chinese Paintings in the Charles A. Drenowatz Collection*) Artibus Asiae, Ascona, Switzerland (《千巖萬壑》)
1976 年（民國 65 年，丙辰）	Thomas Lawton	"Notes on Keng Chiao-Chung", in *Renditions* No. 6 (The Chinese University of Hong Kong, Hong Kong)
1977 年（民國 66 年，丁巳）	Chuang Shen	"Notes on Ho Chung—A 19th Century Artist in Kwang-tung", in *Journal of the Hong Kong Branch of the Royal Asiatic Society*, vol. 16, Hong Kong
1979 年（民國 68 年，己未）	Chuang Shen	"A Review of Chinese Art History in Shiwan Pottery", in *Exhibition of Shiwan Pottery*, Fung Ping Shan Museum, University of Hong Kong, Hong Kong
1981 年（民國 70 年，辛酉）	Sherman Lee	'The Nature and Significance of the Collection of Liang Ch'ing-Pao', 見《中央研究院國際漢學會議論文集》,「藝術史組論文集」(臺北，中央研究院)
1982 年（民國 71 年，壬戌）	Steven Owyoung	"The Huang Lin Collection", in *Archives of Asian Art*, vol. XXXV, The Asian House, New York
	Arnold Hauser	"*Soziologie der Kunst*" (Munchen, 1974 德文原著)
	Kenneth J. Northcott	"The Sociology of Art" University of Chicago Press, Chicago (英文譯本)
1984 年（民國 73 年，甲子）	Wen Fong and others	"The Image of the Mind" The Art Museum, Princeton University, Princeton, New Jersey
1991 年（民國 80 年，辛未）	Hou-mei Sung	"Lin Liang and His Eagle Painting," in *Archives of Asian Art*, XLIV, The Asian House, New York

一、史學資料與論著

出版時間	著者姓名	書名	版本資料
	司馬遷	《史記》	今存刻本以中央研究院歷史語言研究所所藏北宋徽宗政和（1111～1117）補刊仁宗景祐（1034～1037）監本，時代最早。繼有南宋黃善夫、明嘉靖南京國子監、明萬曆北京國子監所刻監本，及明末毛晉汲古閣刻本、清武英殿所刻殿本。現有1959年北京，中華書局點校排印本
	班固等	《漢書》	今存刻本以北宋景祐本時代最早。繼有明南京、北京監本，與汲古閣毛本。現有1962年，北京，中華書局點校排印本
	范曄	《後漢書》	清初殿本及清末同治金陵書局刻本。現有1965年，北京，中華書局點校排印本
三世紀上半期	張揖	《博雅》	1984年（民國73年），北京，書目文獻出版社《北京圖書館古籍珍本叢刊》影印明正德15年（1520）皇甫錄世業堂刻本

時代	著者	書名	版本
六世紀上半期	慧皎	《高僧傳》（本書事蹟終於天監 18 年，518，然著者卒於承聖 2 年，533，故此書著成時代當在 518～554 年之間）	1970 年，臺北，臺灣印經處排印本
527（北魏孝昌 3 年，丁未）以前	酈道元	《水經注》	1980 年，臺北，世界書局排印清戴震校本
530～540（北魏建明元年～東魏興和 2 年）之間	賈思勰	《齊民要術》（成書時間據《齊民要術》導讀《齊民要術》序）	1981 年（民國 70 年）臺灣商務印書館影印國立故宮博物院所藏文淵閣《四庫全書》清鈔本
554 年（北齊天保 5 年，甲戌）	魏收	《魏書》	今存刻本以南宋原刻，元明補刻之三朝本時代最早。繼有明南京，北京國子監所刻監本及明末汲古閣所刻毛本。現有 1974 年，北京，中華書局點校排印本
636 年（唐貞觀 10 年，丙申）	李百藥	《北齊書》	今存刻本以南宋原刻，元明補版之三朝本時代最早。繼有明南京，北京國子監所刻監本，及明末汲古閣所刻毛本。現有 1972 年，北京，中華書局點校排印本
656 年（唐顯慶元年，丙辰）	李延壽	《北史》	1974 年，北京，中華書局標點排印本
801 年（唐貞元 17 年，辛巳）	杜佑	《通典》（《舊唐書》卷一四七〈杜佑傳〉謂此書於貞元 17 年獻帝。故其成書當在是年或稍早）	1987 年，臺北，商務印書館影印 1747 年（清乾隆 12 年）武英殿重刻本
925 年（後蜀咸康元年，乙酉）	何光遠	《鑑誡錄》	1915 年（民國 4 年），上海，文明書局石印本
945 年（後晉開運 2 年，乙巳）	劉昫等	《舊唐書》	1975 年，北京，中華書局點校排印本
1060 年（北宋嘉祐 5 年，庚子）	宋祁等 江少虞	《新唐書》《皇朝事實類苑》	1975 年，北京，中華書局點校排印本

年代	作者	書名	備註	版本
1334 年（元元統 2 年，甲戌）	陸友仁	《研北雜志》		1922 年（民國 11 年），上海，光明書局影印《寶顏堂秘笈》刊本
1345 年（元至正 5 年，乙酉）	脫脫等	《宋史》		1977 年，北京，中華書局點校排印本
1366 年（元至正 26 年，丙午）	陶宗儀	《輟耕錄》		1980 年，北京，中華書局排印標點本
1370 年（明洪武 3 年，庚戌）	宋濂等 崔鴻	《元史》《十六國春秋》		1976 年，北京，中華書局點校排印本 1981 年（民國 70 年），臺北，商務印書館影印國立故宮博物院所藏文淵閣《四庫全書》清鈔本
1596 年（明萬曆 24 年，丙申）	李時珍	《本草綱目》（草綱目疏引）	成書年代據卷首「進本」	1995 年，香港，商務印書館影印 1930 年（民國 19 年），上海，商務印書館《萬有文庫》排印本。又有 1957 年，北京，人民衛生出版社排印本
十七世紀後期	大汕	《海外紀事》		約 1959 年（民國 48 年），臺北，中華叢書委員會所印《十七世紀廣東之新史料》附印本
1700 年（清康熙 39 年，庚辰）	屈大均	《廣東新語》	成書時間據潘耒康熙庚辰年序	1974 年（民國 63 年），香港，中華書局排印本
1713 年（清康熙 52 年，癸巳）	何焯	《庚子銷夏記校文》（見《古學彙刊》第二集，第五冊）		1923 年（民國 12 年），上海，國粹學社排印本
1735 年（清雍正 13 年，乙卯）	張廷玉等	《明史》		1974 年，北京，中華書局點校排印本
1737 年（清乾隆 2 年，丁巳）		《江南通志》		1967 年（民國 56 年），臺北，京華書局影印本

年份	作者	書名	版本
1764 年（清乾隆 29 年，甲申）		《大清一統志》	1902 年（清光緒 28 年，壬寅），上海，寶善齋石印本
1795 年（清乾隆 60 年，乙卯）	李斗	《揚州畫舫錄》	1795 年（清乾隆 60 年），自然盦藏板刊本
1808 年（清嘉慶 13 年，戊辰）	嚴可均	《全上古三代秦漢三國六朝文》	1958 年（民國 47 年），北京，中華書局排印本
1813 年（清嘉慶 18 年，癸酉）	劉彬華	《嶺南群雅》	1813 年（清嘉慶 18 年，癸酉）刻本（然未注明出版者與出版地點）
1818 年（清嘉慶 23 年，戊寅）	阮元等	《重修廣東通志》	1934 年（民國 23 年），上海，商務印書館縮印 1818 年原刊本
1826 年（清道光 6 年，丙戌）	翁方綱	《米海岳年譜》	1854 年（清咸豐 4 年），廣州《粵雅堂叢書》原刊本
1842 年（清道光 22 年，壬寅）	吳榮光	《自訂年譜》	南華社原刊，1971 年（民國 60 年），香港，中山圖書公司影印重刊
1872 年（清同治 11 年，壬申）	鄭夢玉	《續修南海縣志》	1872 年（清同治 11 年），廣州，富文齋原刻本
1881 年（清光緒 7 年，辛巳）	劉桂年	《惠州府志》	1966 年（民國 55 年），臺北，成文出版社影印 1881 年原刻本
1889 年（清光緒 15 年，乙丑）		《廣西通志輯要》	1967 年（民國 56 年），臺北，成文出版社影印 1889 年原刻本
1909 年（安南維新 3 年，己酉）		《大南一統志》	
1911 年（清宣統 3 年，辛亥）	吳道鎔	《番禺縣續志》	1968 年（民國 57 年），臺北，學生書局影印 1911 年原刻本

年代	作者	書名	原刊本
1929年（民國18年，己巳）	周朝槐	《順德縣續志》（附郭志《刊誤》二卷）	1967年（民國56年，臺北，文成出版社影印本）
1931年（民國20年，辛未）	梁鼎芬等	《番禺縣續志》（成書時聞摟吳道鎔序）	1934年，廣州，嶺南大學排印本
1934年（民國23年，甲戌）	容肇祖	《學海堂考》（見《嶺南學報》第四期）	
1935年（民國24年，乙亥）	陳衍	《元詩紀事》	1935年（民國24年），上海，商務印書館，《萬有文庫》排印本
1936年（民國25年，丙子）	陸謙祉	《黃梨洲年譜》	1936年（民國25年），上海，商務印書館排印本
	傅振倫	《中國方志學通論》	上海，商務印書館排印本
1937年（民國26年，丁丑）	梁嘉彬	《廣東十三行考》	南京，國立編譯館排印本
1938年（民國27年，戊寅）	Derk Bodde	"China's First Unifier : a study of the Ch'in dynasty as seen in the life of Li Ssu"	Leiden, E. J. Brill
1945年（民國34年，乙酉）	王重民	「安國傳」（見《圖書季刊》，新第九卷，第一、二期合刊）	重慶，國立北平圖書館排印本
1947年（民國36年，丁亥）	錢大成	「毛子晉年譜稿」（見《國立中央圖書館館刊》第一卷，第四號）	南京，國立中央圖書館排印本
1951年（民國40年，辛卯）	王叔岷	「論校古書之方法及態度」（見《文史哲學報》，第三期）	臺北，臺灣大學文學院排印本
1953年（民國42年，癸巳）	李宗侗	《中國文學史》	臺北，中華文化出版事業委員會排印本

年份	作者	著作	出版
1957 年（民國 46 年，丁酉）	張家駒 李劍農 陳荊和	《兩宋經濟重心的南移》 《宋元明經濟史稿》 「十七、十八世紀之會安唐人街及其商業」（見《新亞學報》第三卷，第三期）	武漢，湖北人民出版社排印本 北京，三聯書店排印本 香港，新亞書院排印本
1958 年（民國 47 年，戊戌）	岑仲勉 彭信威	《笑咲集史》 《中國貨幣史》	1958 年，北京，中華書局排印本 1958 年，上海，人民出版社排印本初版 1988 年，上海，人民出版社排印本三版
1959 年（民國 48 年，乙亥）	商衍鎏 余嘉錫	《清代科舉考試述錄》 《四庫提要辯證》	北京，三聯書店排印本 1965 年（民國 54 年），臺北，藝文印書館影印本 臺北，中華叢書編審委員會排印本
1965 年（民國 54 年，乙巳）	陳荊和	《十七世紀廣南之新史料》 《中國方志的地理學質（值）》	香港，中文大學出版社排印本
1973 年（民國 62 年，癸丑）	蘇文擢	《黎簡年譜》	香港，中文大學出版社排印本
1980 年（民國 69 年，庚申）	朱傑勤	「十八、十九世紀中朝學者的友好合作關係」（見《史學論文集》）	廣州，廣東人民出版社
1986 年（民國 75 年，丙寅）	章群 Derk Bodde	《唐代蕃將研究》 "Festivals in Classical China"	臺北，聯經出版事業公司排印本 Princeton University Press and the Chinese University of Hong Kong Press
1988 年（民國 77 年，戊辰）	繆啓愉	《齊民要術導讀》	1988 年（民國 77 年），成都，巴蜀書社排印本
1992 年（民國 81 年，壬申）	莊申	「禮俗的演變——從祓除邪惡，曲水流觴到狩獵與遊船」（見《考古、歷史與文化》）	1992 年（民國 81 年），臺北，正中書局排印本

二、文學資料

出版時間	著者姓名	書名	版本資料
117年（後漢元初4年，丁巳）以前	司馬相如	「上林賦」（見《文選》卷八）	1986年，上海，古籍出版社校點排印本
306年（西晉光熙元年，丙寅）以前	左思	「蜀都賦」（見《文選》卷四）	1986年，上海，古籍出版社校點排印本
四世紀上半期	葛洪	《西京雜記》	上海，商務印書館影印明嘉靖孔天胤刊本
五世紀下半期	劉義慶	《世說新語》	1969年（民國58年），香港，大衆書局楊勇校箋排印本
521年（梁普通2年，辛丑）	周興嗣	《千字文》	1987年，喻岳衡主編《千字文》（長沙，岳麓書社編印本）
八世紀下半期	王維	《王右丞集》	1961年，北京，中華書局標點排印1736年（清乾隆元年，丙辰）趙殿成箋注本
十世紀下半期	趙崇祚	《花間集》	1960年（民國49年），臺北，藝文印書館影印，南宋紹興18年（1148年，戊辰）刻本
987年（宋雍熙4年，丁亥）	徐鍇	《說文解字韻譜》（成書時間據編者後序）	1981年（民國70年），臺北，商務印書館影印臺北故宮博物院藏文淵閣《四庫全書》清鈔本
	蘇軾	《蘇東坡集》	1933年（民國22年），上海，商務印書館《國學基本叢書》排印本

年代	作者	書名	版本
1063（宋嘉祐8年，癸卯）	歐陽修	《集古錄跋尾》（見《歐陽修全集》卷三）	1936年（民國25年），上海，世界書局排印本
十一世紀末期	沈括（存中於元祐三年，1088年，始居夢溪。紹聖二年，1095年卒於其地。此書以《夢溪筆談》爲名，其編成時代，當在1088～1095年之間）	《夢溪筆談》	1631年（明崇禎4年），毛晉汲古閣原刻本。1958年，北京，中華書局，胡道靜校注排印本
十二世紀上半期	何薳	《春渚紀聞》	1922年（民國11年），上海，明文書局《寶顏堂秘笈》石印本
1346年（元至正6年，丙戌）以後	王逢	《梧溪集》（此書有至正六年汪澤民序，及至正十九年，1359年，己亥，周伯琦，楊維楨序。據汪序繫年推之，此集當在至正六年頃，業已編就）	1935年（民國24年），上海，商務印書館《叢書集成初編》排印本
1349年（元至正9年，己丑）	朱德潤	《存復齋集》	1934年（民國23年），上海，商務印書館《四部叢刊續編》影印本
十四世紀中期	柯九思	《丹邱生集》	1720年（清康熙59年），秀野草堂刊本。見《元詩選》丙編，1971年（民國60年）臺北，學生書局據黃棨探同編清稿本印明刊本
		《丹邱生集》	1908年（清光緒34年），曹元忠刊本
十四世紀下半期	楊維楨	《鐵崖逸編》	1934年（民國23年），上海，中華書局，《四部備要》仿宋排印本
	圓至	《筠溪牧潛集》（見顧嗣立《元詩選》壬集）	1969年（民國58年），臺北，世界書局影印1694年（清康熙33年，甲戌）原刻本

實存		《白雲集》(見顧嗣立《元詩選》壬集)	1969年(民國58年),臺北,世界書局影印1694年(清康熙33年,甲戌)原刻本
善住		《谷響集》(見顧嗣立《元詩選》壬集)	1969年(民國58年),臺北,世界書局影印1694年(清康熙33年,甲戌)原刻本
大訴		《清室集》(見顧嗣立《元詩選》壬集)	1969年(民國58年),臺北,世界書局影印1694年(清康熙33年,甲戌)原刻本
清珙		《山居詩》(見顧嗣立《元詩選》壬集)	1969年(民國58年),臺北,世界書局影印1694年(清康熙33年,甲戌)原刻本
至仁		《澹居藁》(見顧嗣立《元詩選》壬集)	1969年(民國58年),臺北,世界書局影印1694年(清康熙33年,甲戌)原刻本
惟則		《師子林別錄》(見顧嗣立《元詩選》壬集)	同上
文徵明	1514年(明正德9年,甲戌)	《文徵明集》(文氏《甫田集》初刻於正德9年。周氏所輯《文徵明集》以《甫田集》為主,再以文氏其他著作增補。今仍以正德9年為此集之著成年代)	1987年,上海,古籍出版社周道振輯校排印本
錢謙益	1650年(清順治7年,庚寅)以前	《絳雲樓書目》(絳雲樓及其藏書燬於順治7年庚寅。故此書之編成時代,當在庚寅或1650年之前)《絳雲樓題跋》(絳雲樓及其藏書燬於順治7年庚寅。故此書之編成時代,當在庚寅或此書之前)	1850年(清道光30年),廣州《粵雅堂叢書》刻本,1969年(民國58年),臺北,廣文書局有影印本 1956年,北京,中華書局排印本潘景鄭輯校本

年代	編者	書名	出版
1962 年（民國 51 年，壬寅）	郭味蕖	《宋元明清書畫家年表》	北京，人民美術出版社排印本
1963 年（民國 52 年，癸卯）	徐邦達、朱士嘉、郭廷以、馮承基	《歷代流傳書畫作品編年表》《宋元方志傳記索引》《太平天國史事日誌》「歷代名人年譜摘誤」（見《文史哲學報》，第十二期）	上海，人民美術出版社排印本 上海，中華書局排印本 臺北，商務印書館排印本 臺北，臺灣大學文學院排印本
1964 年（民國 53 年，甲辰）	陳乃乾	《歷代人物室名別號通檢》	香港，太平書局排印本
1965 年（民國 54 年，乙巳）	關國瑄	「別號室名索引補」（見《大陸雜誌》三十一卷，第十一期）	臺北，大陸雜誌社排印本
1977 年（民國 66 年，丁巳）	徐師中、魏秀梅	《歷代官制兵制科舉制常識》《清季職官表》	澳門，爾雅出版社排印本 臺北，中央研究院近代史研究所排印本
1980 年（民國 69 年，庚申）	錢實甫、朱保炯、謝沛霖	《清代職官年表》《明清進士題名碑錄索引》	北京，中華書局排印本 上海，古籍出版社排印本
1981 年（民國 70 年，辛酉）	俞劍華	《中國美術家人名辭典》	上海，人民美術出版社排印本
1982 年（民國 71 年，壬戌）	陳乃乾	《室名別號索引》（丁寧、何文廣、雷夢水等補編）	北京，中華書局排印本

圖版說明

圖 版 說 明

圖 I-1-1　明　林良，「雙鷹圖」，無年款

圖 I-1-2　清　張穆，「枝頭小鳥」，作於清康熙十九年（1680，庚申）

圖 I-1-3　宋人仿唐人　「明皇幸蜀圖」，無年款

圖 I-1-4　明　石銳，「探花圖」，無年款

圖 I-1-5　明　沈周，「桐陰玩鶴圖」，無年款

圖 I-1-6　明　文徵明，「春深高樹圖」，無年款

圖 I-1-7　明　仇英，「仙山樓閣圖」，無年款

圖 I-1-8　清　藍瑛，「白雲紅樹圖」，作於清順治十五年（1658，戊戌）

圖 I-1-9　清　王時敏，「仿王維江山雪霽圖」，作於清康熙七年
　　　　　　　（1668，戊申）

圖 I-1-10　清　王鑑，「仿黃子久山水」

圖 I-1-11　清　王翬，〈仿古山水冊〉之一，無年款

圖 I-1-12　清　王原祁，「仿子久秋山圖」，作於清康熙四十六年
　　　　　　　（1707，丁亥）

圖 I-1-13　清　吳歷，「湖天春色圖」，作於清康熙十五年（1676，
　　　　　　　丙辰）

圖 I-1-14　清　惲壽平，「春雲出岫圖」，作於清康熙十二年（1673，
　　　　　　　癸丑）

圖 I-1-15　清　黎簡，「白雲紅樹圖」，作於清乾隆五十三年（1788，
　　　　　　　戊申）

圖 I-1-16　清　黎簡，「疏林吟眺圖」，作於清乾隆六十年（1795，乙卯）

圖 I-1-17　清　羅陽，「仿文徵明山水」，作於清道光二十九年（1849，
　　　　　　　己酉）

圖　版

圖 I -1-1

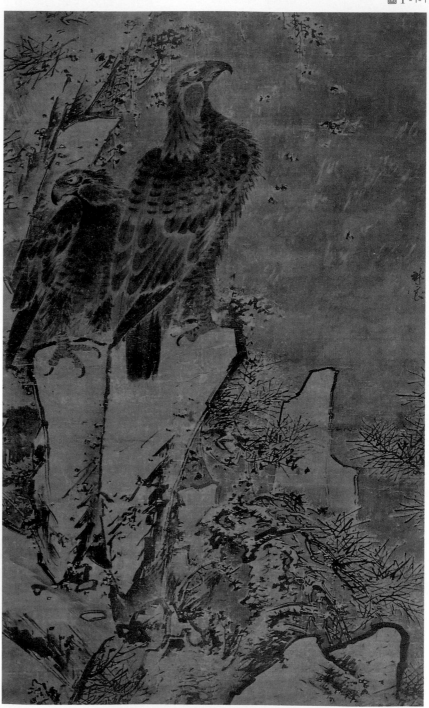

圖 I -1-2

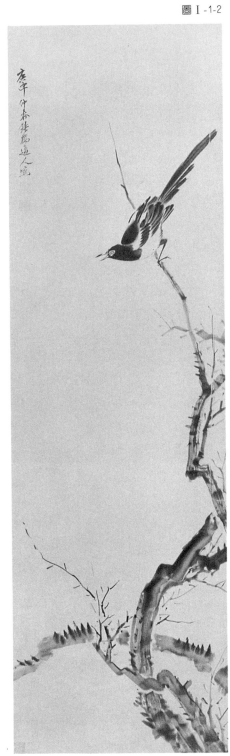

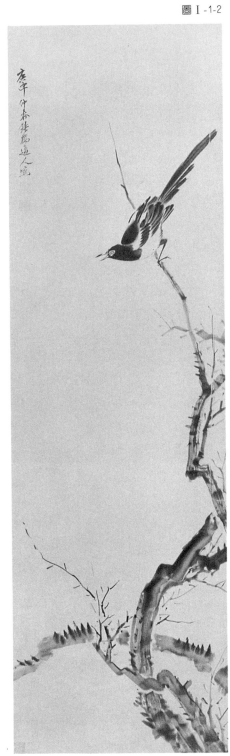

圖 I -1-1
明　林良
「雙鷹圖」，無年款

圖 I -1-2
清　張穆
「枝頭小鳥」，作於清
康熙十九年（1680，
庚申）

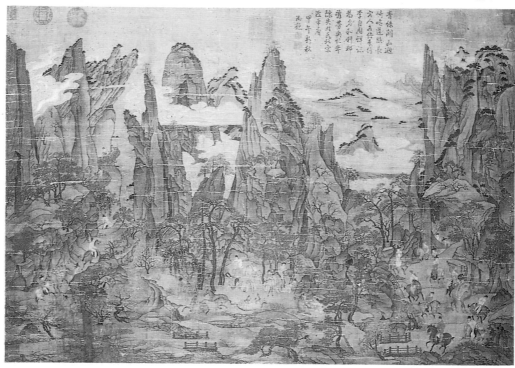

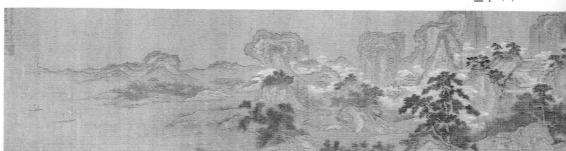

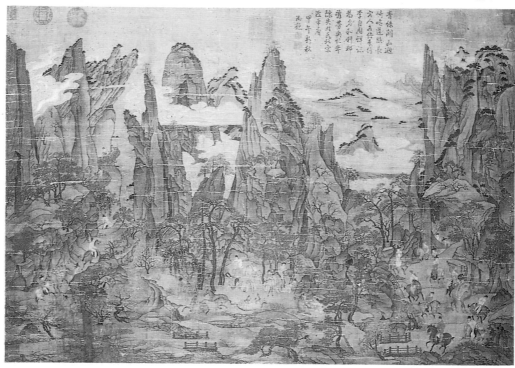

圖 I -1-3

圖 I -1-4

圖 Ⅰ-1-3
宋人仿唐人
「明皇幸蜀圖」，無年
款

圖 Ⅰ-1-4
明　石銳
「探花圖」，無年款

圖 Ⅰ-1-5
明　沈周
「桐陰玩鶴圖」，無年
款

圖 I -1-6

圖 I -1-6
明　文徵明
「春深高樹圖」，無年
款

圖 I -1-7
明　仇英
「仙山樓閣圖」，無年
款

圖 I -1-8
清　藍瑛
「白雲紅樹圖」，作於
清順治十五年(1658，
戊戌)

圖 I-1-7　　　　　圖 I-1-8

圖 I -1-9

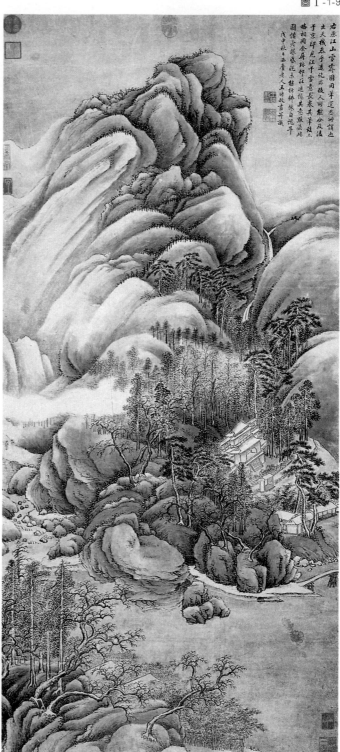

圖 I -1-9
清 王時敏
「仿王維江山雪霽
圖」，作於清康熙七
年（1668，戊申）

圖 I -1-10
清 王鑑
「仿黃子久山水」

圖 I -1-10

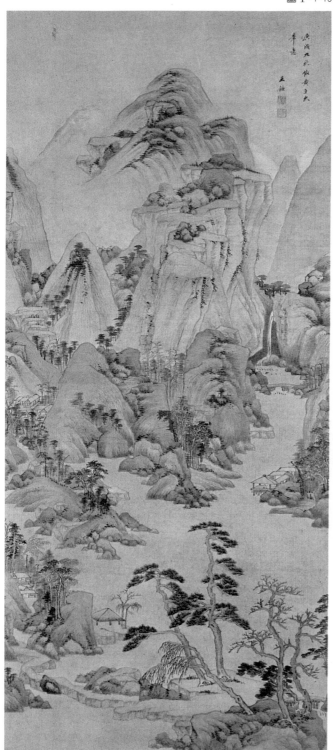

圖Ⅰ-1-11　　　　　圖Ⅰ-1-12
清　王翬　　　　　清　王原祁
〈仿古山水冊〉之一，「仿子久秋山圖」，作
無年款　　　　　　於清康熙四十六年
　　　　　　　　　（1707，丁亥）

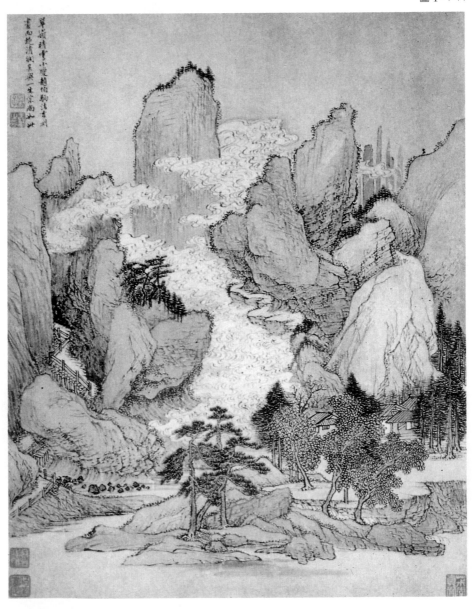

圖 I -1-12

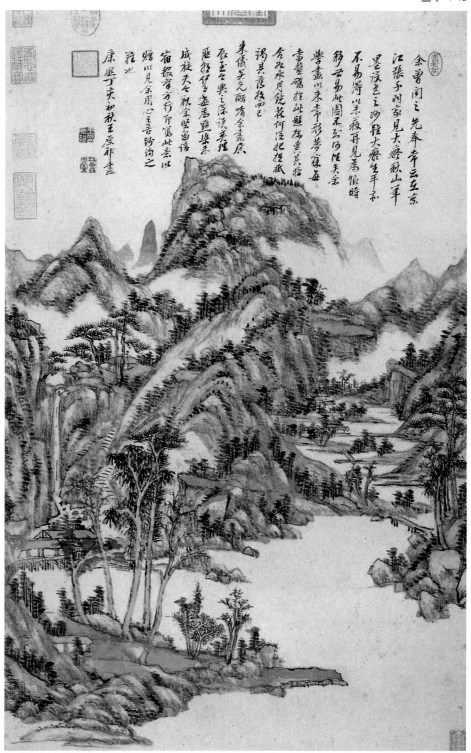

康熙丁亥初秋王原祁畫
贈以見余用心之苦於餘約之
宿寤履方行即寫此景以
成絹夫々秋余堅宿論
歷程望雲每居一娛以
在玉名之酷嗜余憲庚
來儀笑先生而已
謁其度故而已
古之水月鏡花何信把捉祇
畫髭磧於此難為要其指
學畫以來十年彩夢寐每
移易易此圖不盡伯惜時
不易得米痕再見為年不
墨痕是之抄鞋大癡生平亦
江张子问家見大癡秋山單
余曹問之先奉幸云左束

圖 I -1-13

圖 I -1-13
清　吳歷
「湖天春色圖」，作於
清康熙十五年(1676，
丙辰)

圖 I -1-14
清　惲壽平
「春雲出岫圖」，作於
清康熙十二年(1673，
癸丑)

圖 I -1-15
清　黎簡
「白雲紅樹圖」，作於
清乾隆五十三年
(1788，戊申)

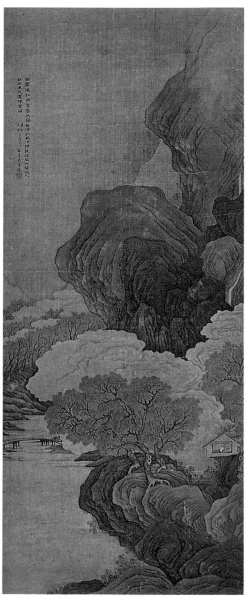

圖 I -1-16

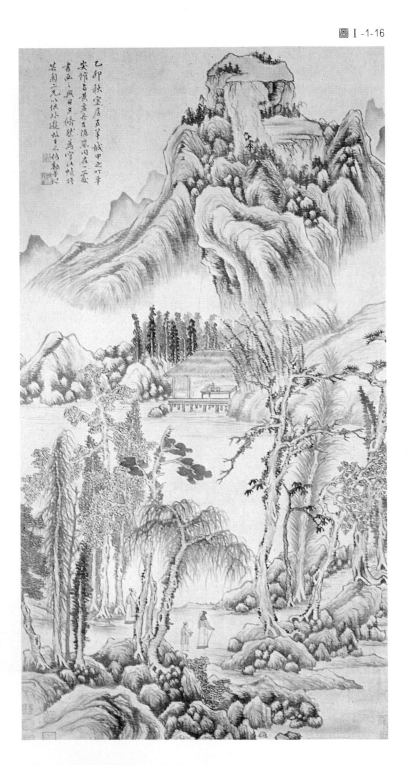

圖 I -1-16
清 黎簡
「疏林吟眺圖」，作於
清乾隆六十年(*1795*，
乙卯)

圖 I -1-17
清 羅陽
「仿文徵明山水」，作
於清道光二十九年
(*1849*，己酉)

圖 I -1-18
清 蘇六朋
「羅浮山圖」，無年款

圖 I -1-17　　　　　　　　　　　圖 I -1-18

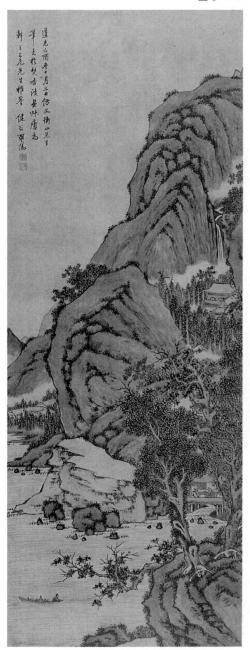

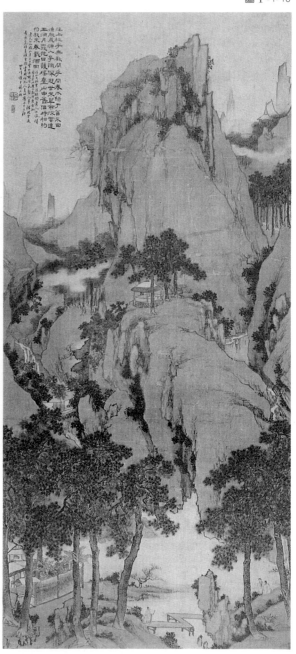

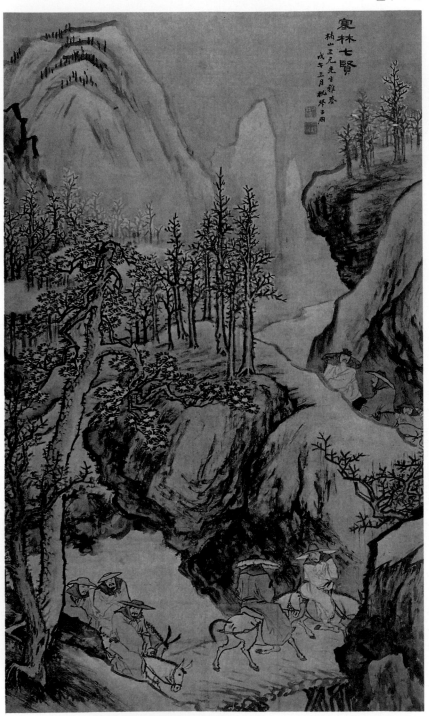

圖 I -1-20

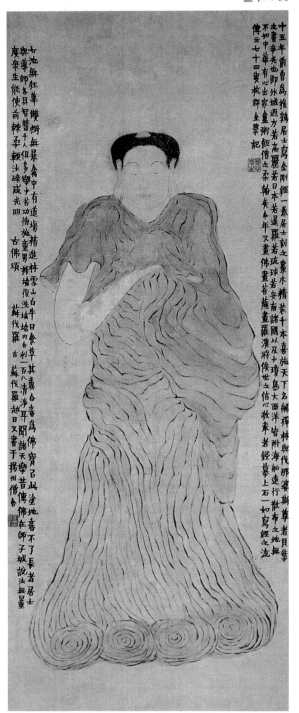

圖 I -1-19
清　蘇六朋
「寒林七賢圖」，作於
清咸豐八年（1858，
戊午）

圖 I -1-20
清　金農
「佛相圖」，作於清乾
隆二十五年（1760，
庚辰）

圖 I -1-21

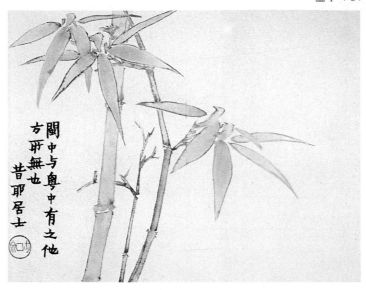

閩中与粵中有之他
方亦無也
昔耶居士

圖 I -1-21
清　金農
「竹圖」，無年款

圖 I -1-22
清　金農
「賞荷圖」，作於清乾
隆二十四年（1759，
己卯）

圖 I -1-22

曲度并小詩湖金蓮剝纖同那記微扇窗六少蜻翅早新悄銀開荷
　一自華老上牛　蓮手坐人得風底通水六多蜓　涼　塘了花

圖 I -1-23
清 金農
「醉鍾馗圖」，作於清
乾隆二十六年(1761，
辛巳)

圖 I -1-24
清 華嵒
「聽松圖」，作於清乾
隆二十一年（1756，
丙子)

圖 I -1-23

圖 I -1-24

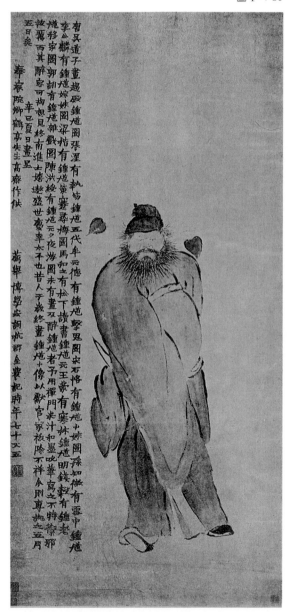

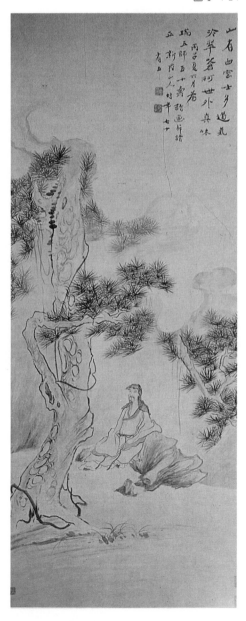

457

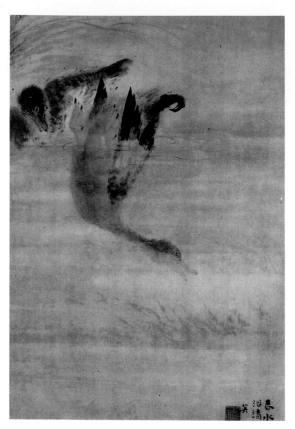

圖 I -1-25

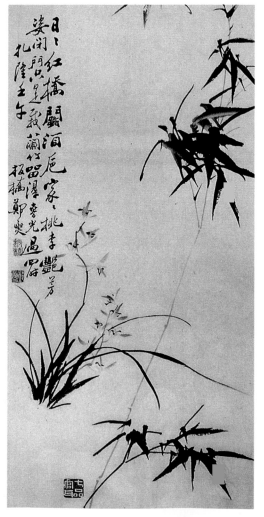

圖 I -1-26

圖Ⅰ-1-25
清 華嵒
「春水浴鴨圖」，無年
款

圖Ⅰ-1-26
清 鄭燮
「蘭竹圖」，作於清乾
隆二十九年（*1764*，
壬午）

圖Ⅰ-1-27
清 黃慎
「人物圖」，無年款

圖 I -1-28

圖 I -1-29

圖 I -1-30

先倩先生賦此研先徵什八年　許都未敢命不律今
春辛未人日晴暖偶泛南雙渡明月岭覽有佳致
隨潑墨爲此圖微業而廳之畫傑可謂巧于藏
拙矣子與學士極嗜傑拳石一婆者儻令見之
平傺彥依樣饞之董玄宰每對人犁丘畫品
有殊明及廣山大癡風恨懶甚不作事晃覩
此幀中華華或天唉癆虜騃也邢侗頤字七行

461

圖 I -1-32

圖 I -1-31
明　徐渭
「水墨花卉」卷，作
於明萬曆三年(*1575*，
乙亥)

圖 I -1-32
清　蘇六朋
「春夜宴桃李園圖」，
作於清道光十三年
(*1833*，癸巳)

圖 I -1-33
清　蘇六朋
「漁樂圖」，無年款

圖 I -1-31

圖 I -1-33

圖 I -1-34　　　　　　　　　　　　　　　圖 I -1-35

圖 I -1-36

圖 I -1-34
清　蘇六朋
指畫「達摩渡江圖」，
無年款

圖 I -1-35
清　沈銓
「雪景花鳥圖」，作於
清乾隆二十五年
（1760，庚辰）

圖 I -1-36
清　石谿
「山高水長圖」，無年
款

圖 I -1-37

圖 I -1-37
清　蕭雲從
「仙山樓閣圖」，無年
款

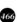

圖 I -1-38
清 高儼
「楓山日暮圖」，無年
款

圖 I -1-38

圖 I -1-39

圖 I -1-39
清　汪後來
「秋江寄興圖」，作於
清乾隆四十六年
（1781，辛丑）

圖 I -1-40
清　梁琛
「竹石芭蕉圖」，作於
清道光二十九年
（1849，己酉）

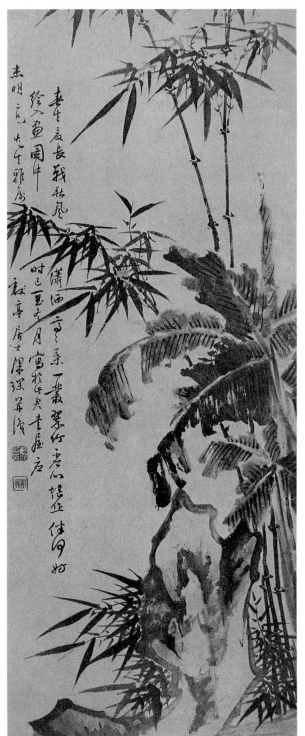

圖 I -1-40

圖 I -2-1-1
清　居巢編
《古印藏眞》之自序，
清光緒二十年(*1894*，
甲午）刊行。附刊於
潘儀增編《秋曉盦古
銅印譜》之後

光緒甲午夏日
黔黃士陵署首

古銅印

秋曉盦古銅印

圖 I -2-1-1

古印藏眞序

書體遞變篆學茫昧欲求古人布置意致則賴有吉金

貞石之存三代彝器尚矣先秦兩漢金石無多半就磨

泐碑版既與則已由分而綵篆跡流傳惟官私印爲尚

夥印篆在六書別爲一體雖創於秦莫盛於漢實則小

篆特畫平體方加以綢繆增減便施於印刻印亦惟繆

篆爲獨宜故沿用至今不能與各書同變也況寓名示

信用猶符節宜古人精心結撰無過於此是以說印者

居序 一

必以漢人爲崇而漢印之眞直當與鐘鼎同重也六朝

去古未遠不失漢意歷唐及宋篆學愈微印體亦壞有

識慨之至宣和始輯古爲譜趙吾諸公繼之世復知崇

漢法自元迄今以篆刻名家者代不乏人是則譜錄之

功爲不少矣譜錄之富前明則稱雲間顧氏近代則新

安汪氏汪氏多蓄古印摹仿悉出名手無可議者顧氏

則博而不精故張以登作古今印則序有云藪存而印

之事集藪行而印之理凸王百穀亦云印藪未出壤於

圖Ⅰ-2-1-2
清　居巢編
《古印藏眞》之自序，
清光緒二十年(1894，
甲午) 刊行。附刊於
潘儀增編《秋曉盦古
銅印譜》之後

圖 I-2-1-3
清　居巢編
《古印藏真》之自序，
清光緒二十年(1894，
甲午) 刊行。附刊於
潘儀增編《秋曉盦古
銅印譜》之後

居序

二

俗法印藪既出壞於古法蓋迹象僅求真贗雜出則又

譜錄家之通弊矣是以好事者往往不惜爬羅於殘邱

廢瓏之間銑鏽之餘蓋鑒古欲得其真耳我

朝印家林立不可縷指如丁鈍丁桂未谷高西園朱青

雷黃秋菴陳曼生諸公莫不摸索金石精深致據博極

收藏瓦鑠不遺何況古印及其餘事爲印則又以鑒古

全力注於方寸焉得不工譬猶以古人心眼運今之手

刀雖欲不爲古印不可得矣就余行匣所收有高西園

漢官威儀一冊所藏官印五十餘方黃秋菴漢銅印得

一卷官私印一百八十餘方西園自爲印余於友人處

嘗見一峽固是漢八苗裔秋庵所作余近又得何夢華

所集丁黃印譜一卷氣息神理直是漢八泰刀書然淩

厲中有靜穆之致知其涵泳於印得者深矣憶與余季

幼雲受印學於先君子幼雲用力專而學出余上每爲

余言安得漢印數紐寢處摩挲庶幾精思感通或有入

處會吳子芑先生贈余所藏印譜一冊官私印三百餘

圖 I-2-1-3

圖 I-2-1-4

方無棣吳氏為海內名閥云且積之累世僅得此數因
念是豈寒士所敢奢望扼擊停思時形夢藝而已豈意
廿年一瞬兵燹流離乃竟獲此漢古私印八十一方較
吳黃所藏雖絀而視高譜則已過之且又方方精好知
出鑒家貧兒暴富亦足豪矣惜幼雲久逝不能起諸九
原償其夙願而余又老且病目昏手強金石刻劃無復
能為欣感往來對此惟呼負負耳聊復次集成名譜名
之曰古印藏真以貽世之不悔雕蟲有志於古而欲鑒

居序

三

眞者共欣賞焉則斯編也其必有與金石祕蹟同其珍
弄者矣番禺居巢識

圖 I-2-1-4
清　居巢編
《古印藏眞》之自序，
清光緒二十年（1894，
甲午）刊行。附刊於
潘儀增編《秋曉盦古
銅印譜》之後

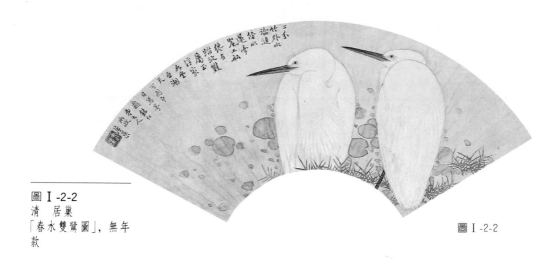

圖 I -2-2
清 居巢
「春水雙鷺圖」，無年
款

圖 I -2-2

圖 I -2-3
清 居巢
「夜合圖」，作於清咸
豐元年（ 1851，辛
亥）

圖 I -2-3

圖 I -2-4
清 居巢
「荔枝圖」，作於清咸
豐三年（ 1853，癸
丑）

圖 I -2-4

圖 I -2-5-1
清　宋光寶
〈花鳥冊〉之一，無
年款

圖 I -2-5-2
清　宋光寶
〈花鳥冊〉之二，無
年款

圖 I -2-5-1

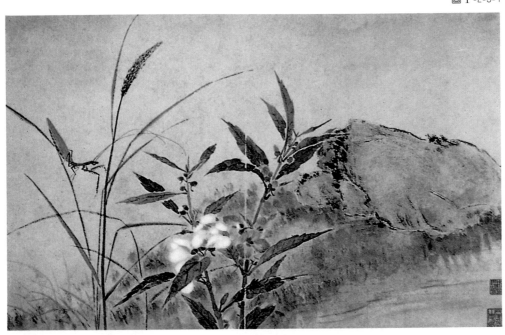

圖 I -2-5-2

圖 I -2-6-1

圖 I -2-6-2

476

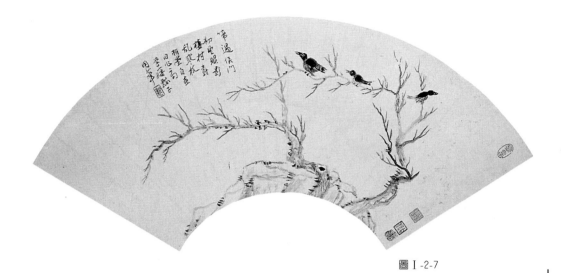

圖 I-2-7

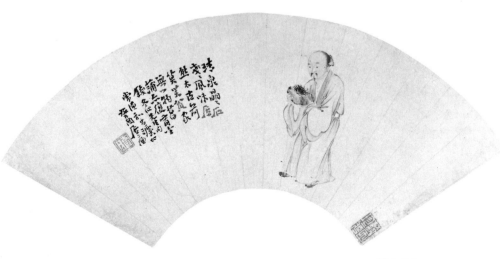

圖 I-2-8

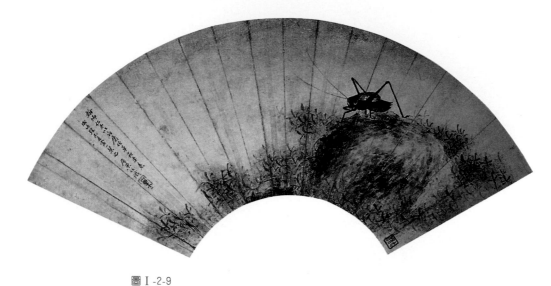

圖 I -2-9

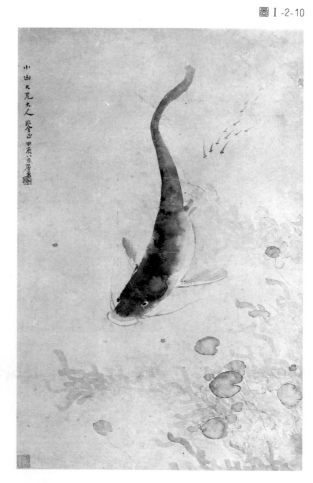

圖 I -2-10

圖 I -2-9
清　居巢
「草蟲圖」，無年款

圖 I -2-10
清　居巢
「鱧魚圖」，作於清道
光二十四年（1844，
甲辰）

圖 I -2-11
清　居巢
「雙魚圖」，作於清同
治二年（1863，癸
亥）

圖 I -2-12
清　居廉
「海棠圖」，無年款

圖 I -2-11

圖 I -2-12

圖Ⅰ-2-13
清　居廉
「水仙圖」，無年款

圖Ⅰ-2-14
清　居廉
「木蠹圖」，無年款

圖Ⅰ-2-15
清　居廉
「繡球圖」，無年款

圖Ⅰ-2-15

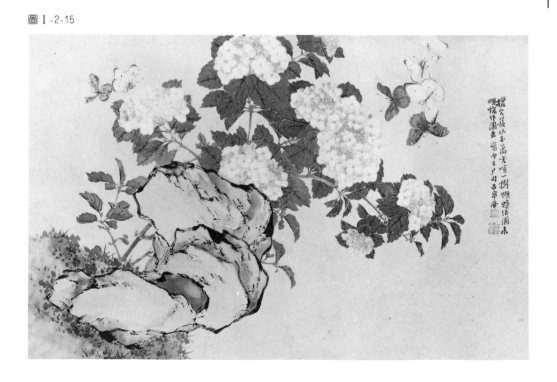

圖 I -2-16-1 圖 I -2-16-2

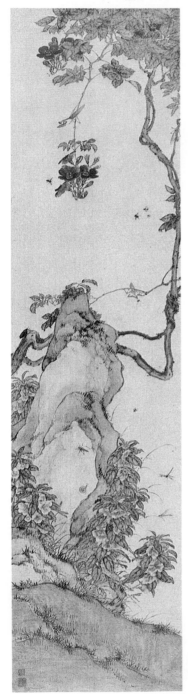
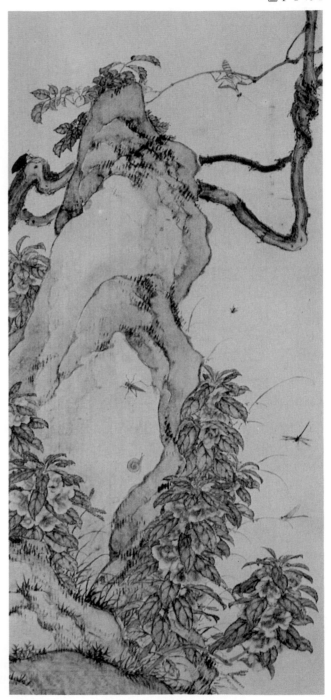

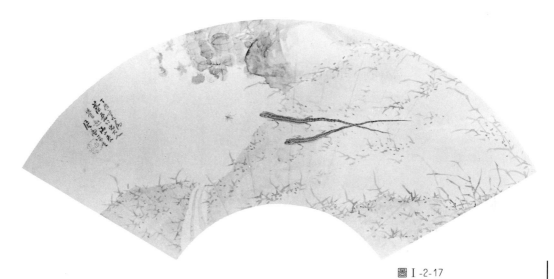

圖 I -2-17

圖 I -2-16-1
清　居廉
「花卉草蟲圖」（全
圖），無年款

圖 I -2-16-2
清　居廉
「花卉草蟲圖」（局
部），無年款

圖 I -2-17
清　居廉
「蜥蜴圖」，作於清光
緒二十三年（1897，
丁酉）

圖 I -2-18

圖Ⅰ-2-19

圖Ⅰ-2-20

圖 I -2-21
清 居廉
「雙漁圖」，作於清光
緒十五年（1889，己
丑）

圖 I -2-22
清 居廉
「春江進艇圖」，作於
清光緒十七年（1891，
辛卯）

圖 I -2-23
清 居廉
「平疇晚風圖」，作於
清光緒二十二年
（1896，丙申）

圖 I -2-21

圖 I -2-22

圖 I -2-23

圖 Ⅰ-2-24

圖 Ⅰ-2-25

圖Ⅰ-2-24
清　居廉
「江亭圖」，作於清光
緒二十四年（1898，
戊戌）

圖Ⅰ-2-25
清　居廉
「野花寒菜圖」，作於
清光緒二十五年
（1899，己亥）

圖Ⅰ-2-26
清　鄭績
「寒江醉釣圖」，作於
清同治十三年
（1874，甲戌）

圖 Ⅰ-2-27
北宋　黃筌
「寫生珍禽圖」，無年
款

圖 Ⅰ-2-28-1
北宋　趙昌
「寫生蛺蝶圖」，無年
款（此爲右側）

圖 Ⅰ-2-28-2
北宋　趙昌
「寫生蛺蝶圖」，無年
款（此爲左側）

圖 Ⅰ-2-28-1

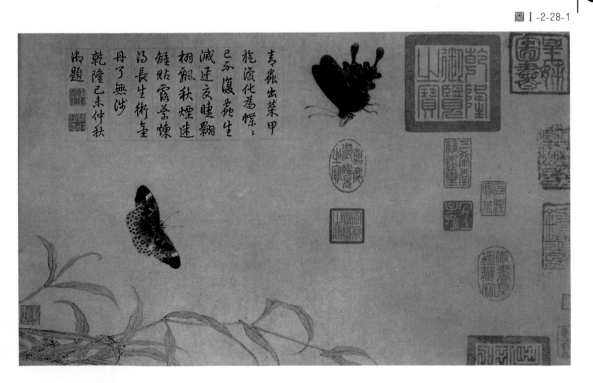

圖 I -2-29

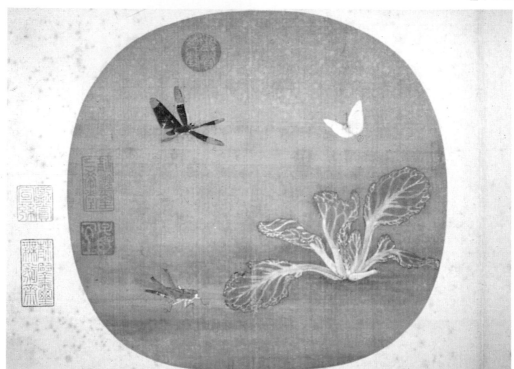

圖 I -2-29
北宋　許迪
「野蔬草蟲圖」，無年
款

圖 I -2-30-1
元　錢選
「早秋圖」（全圖），
無年款

圖 I -2-30-2
元　錢選
「早秋圖」，無年款
（此爲左側）

圖 I -2-30-1

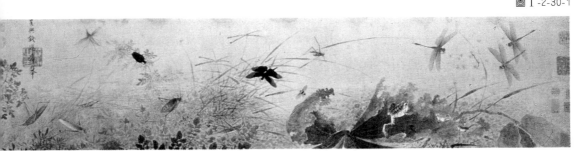

圖 I -2-30-2

圖 I -2-31

只愁我蠶飢不愁桑樹空依餞元
下必百禾屈沖功 餞父古人

齧齧蠶饑兩過殘葉怪
雲空乏食方足用當
如飼養功
沈闊

圖 I -2-31
明　孫艾
「蠶桑圖」，無年款

圖 I -2-32

庚午三月既望天水趙氏文俶畫

495

圖 I -2-32
明　文俶
「春蠶食葉圖」，作於
明崇禎三年（1630，
庚午）

圖 I -2-33
明　郭詡
「冊頁」之一，無年
款

圖 I -2-33

圖 I -2-34

圖 I -2-34
清　居慶
「花蝶圖」，無年款

圖 I -2-35
晚唐人作
「沒骨山水圖」（壁畫
殘蹟），無年款（約
作於九世紀下半期）

圖 I -2-35

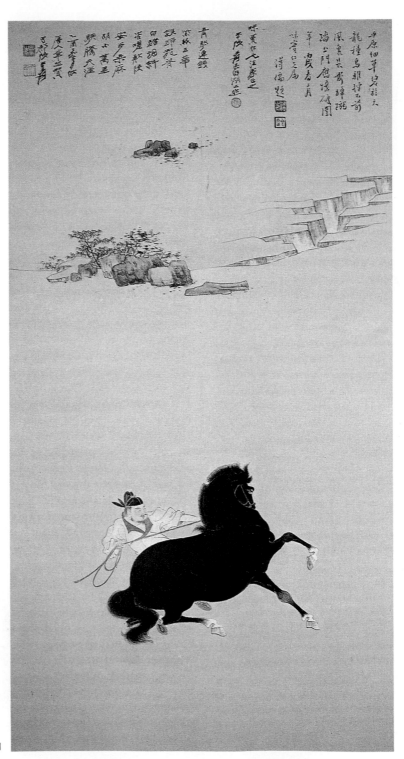

圖 I -2-36-1
近代　張大千
「仿唐人人馬圖」（全
圖），作於民國三十
五年（1946，乙酉）
見 Fu Shen and Jan Stuart：
"Challenging the Past：
The Paintings of Chang
Dai-chien"（1991, Wash-
ington D.C.）pl.26.

圖 I -2-36-2
近代　張大千
「仿唐人人馬圖」（局
部），作於民國三十
五年（1946，乙酉）

499

圖 I -2-36-2

圖 I -2-37
盛唐時代
（八世紀上半期）敦
煌第 23 號窟北壁壁
畫之「耕田圖」

圖 I -2-38
盛唐時代
（八世紀上半期）敦
煌第 172 號窟壁畫
之「山水圖」

501

圖 I -2-38

圖 I -2-39

圖 I -2-39
北宋　徐熙
「玉堂富貴圖」，無年
款

圖 I -2-40
北宋　趙昌
「歲朝圖」，無年款

圖 I -2-40

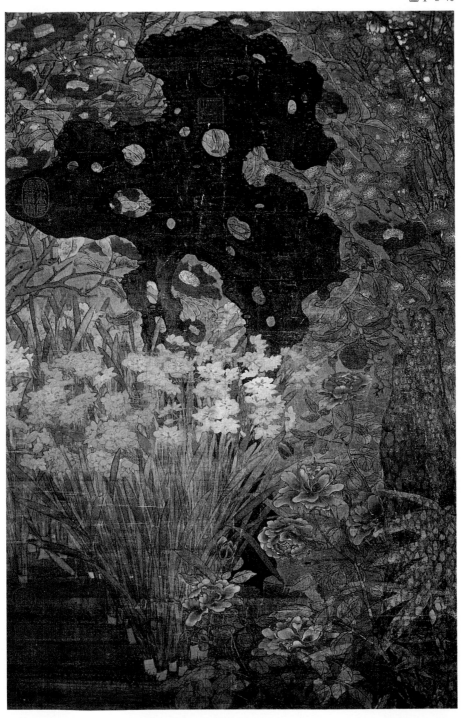

圖 I -2-41

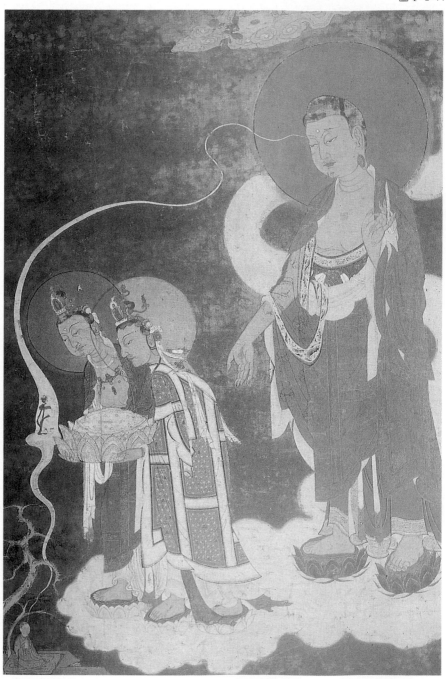

圖 I -2-42-1
元　趙孟頫
「幼輿丘壑圖」（全
圖），無年款

圖 I -2-41
西夏人作
「阿彌陀佛圖」（壁畫
局部），無年款

圖 I -2-42-2
元　趙孟頫
「幼輿丘壑圖」（局
部），無年款

圖 I -2-42-1

圖 I -2-42-2

圖Ⅰ-2-43

圖Ⅰ-2-44

圖 I -2-45

圖 I -2-43
明　文嘉
「菊花竹石圖」，作於
明嘉靖十四年(1535，
乙未)

圖 I -2-44
清　王時敏
〈山水冊〉之「青綠
山水」，作於清康熙
九年(1670，庚戌)

圖 I -2-45
清　沈宗騫
「山水圖」(〈山水冊〉
之一)，作於清乾隆
三十三年（1768，
戊子)

圖 I -3-1-1
顏宗
「湖山平遠圖」卷之
一，無年款

圖 I -3-1-2
顏宗
「湖山平遠圖」卷之
二，無年款

圖 I -3-1-1

圖 I -3-1-2

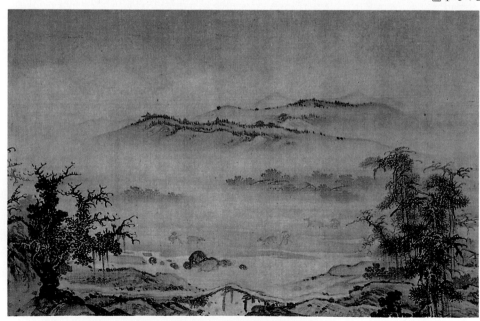

圖Ⅰ-3-1-3
顏宗
「湖山平遠圖」卷之
三，無年款

圖Ⅰ-3-1-4
顏宗
「湖山平遠圖」卷之
四，無年款

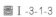

圖Ⅰ-3-1-3

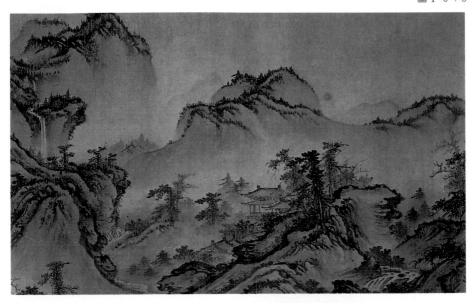

圖Ⅰ-3-1-4

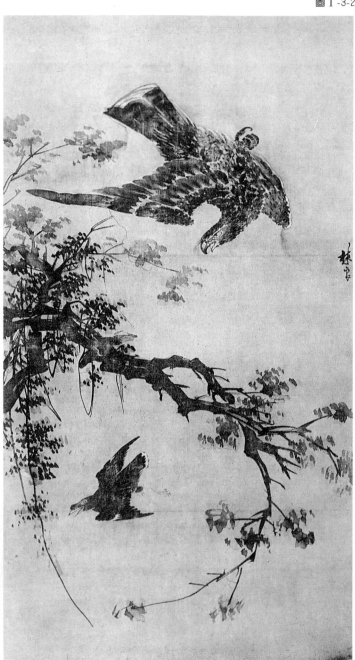

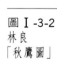

圖Ⅰ-3-2
林良
「秋鷹圖」

圖Ⅰ-3-3
林良
「蘆雁圖」

圖Ⅰ-3-4
黎簡
「春巖簇錦圖」，作於
清乾隆四十七年
（1782，壬寅）

圖 I -3-3　　　　　　　　圖 I -3-4

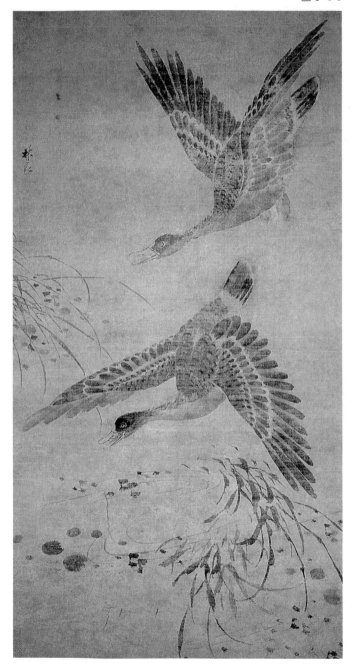

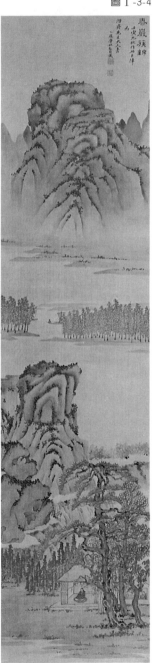

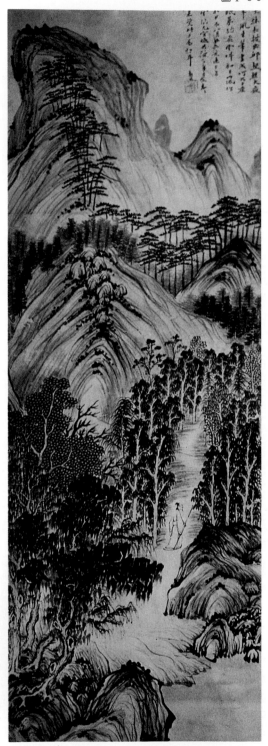

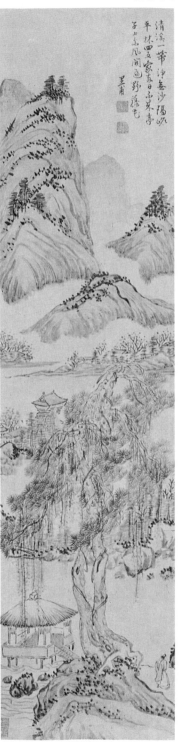

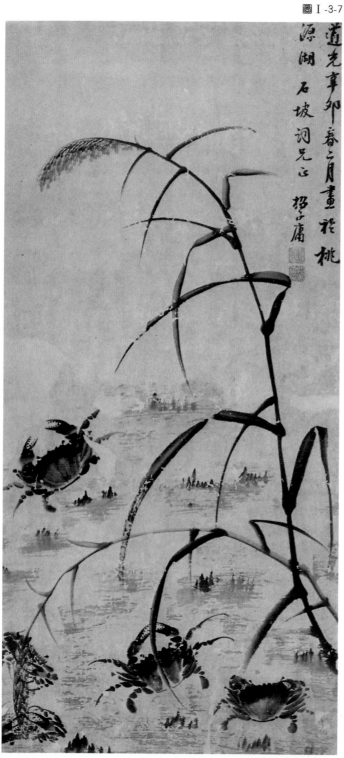

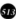

圖 Ⅰ-3-5
黎簡
「溪山幽境圖」，作於
清乾隆四十九年
（*1784*，甲辰）

圖 Ⅰ-3-6
謝蘭生
「水榭藤花圖」，無年
款

圖 Ⅰ-3-7
招子庸
「蘆蟹圖」，作於清道
光十一年（*1831*，
辛卯）

圖 I -3-8

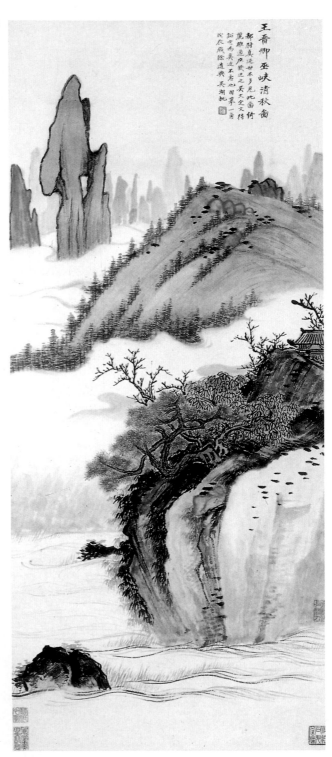

圖 I -3-8
吳湖帆
「巫峽清秋圖」，作於
民國十七年（*1928*，
戊辰）
見 Kau Chi Society of
Chinese Art of Hong Kong
edited " Modern Chinese
Painting and Calligraphy
from the Collection of the
Kau Chi Society of Chi-
nese Art of Hong Kong"
(1987, Hong Kong) pl.51.

圖 I -3-9
張大千
「巫峽清秋圖」，作於
民國二十四年(*1935*，
乙亥）
見 Fu Shen and Jan Stuart :
" Challenging the Past :
The Paintings of Chang
Dai-chien" (1991, Wash-
ington D.C.) pl.14.

圖 I-3-9

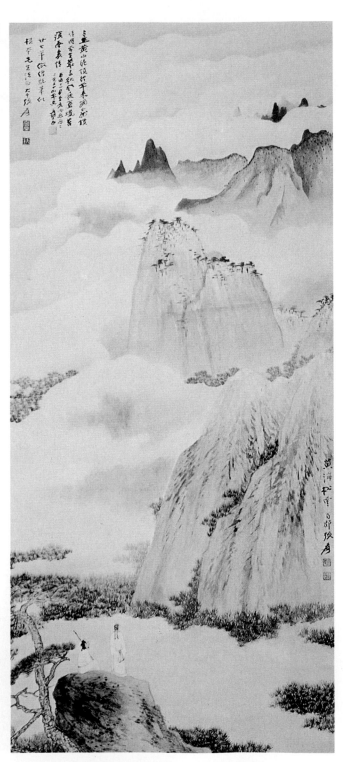

圖Ⅰ-3-10
張大千
「黃海松雲圖」，作於
民國二十七年(*1938*，
戊寅)
見 René-Yuon L. d'Argen-
cé："*Chang Dai-chien：A
Retrospective*" (1970, San
Francisco) pl. XIV.

圖Ⅰ-3-11-1
張大千摹
「石窟習禪圖」(此為
敦煌第*285*號窟之壁
畫之局部)，約作於
西魏時代 (*535* ～
556)
見 René-Yuon L. d'Argen-
cé："*Chang Dai-chien：A
Retrospective*" (1970, San
Francisco) pl.XIX.

圖Ⅰ-3-11-2
張大千摹
「石窟習禪圖」(此為
圖 Ⅰ*-3-11-1* 之局
部)，約作於西魏時
代 (*535* ～ *556*)

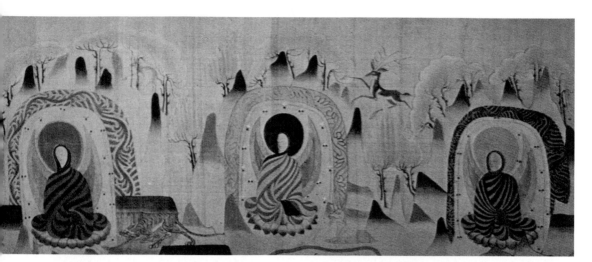

圖 I -3-11-1

圖 I -3-11-2

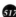

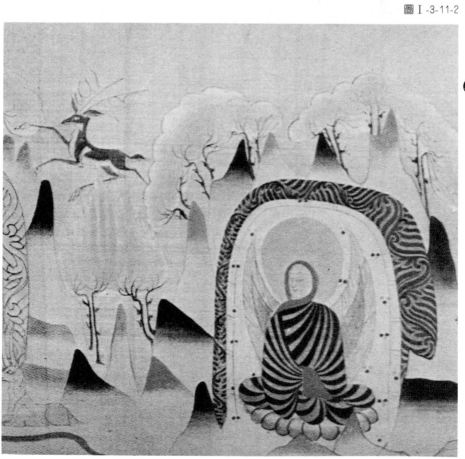

圖 I -3-12
「沙彌均提因緣」
(此爲克孜爾第 224
號窟窟頂壁畫之局
部)，約作於南北朝
時代

圖 I -3-13
何翀
「重陽話舊圖」，作於
清同治十二年(1873，
癸酉)

圖 I -3-12

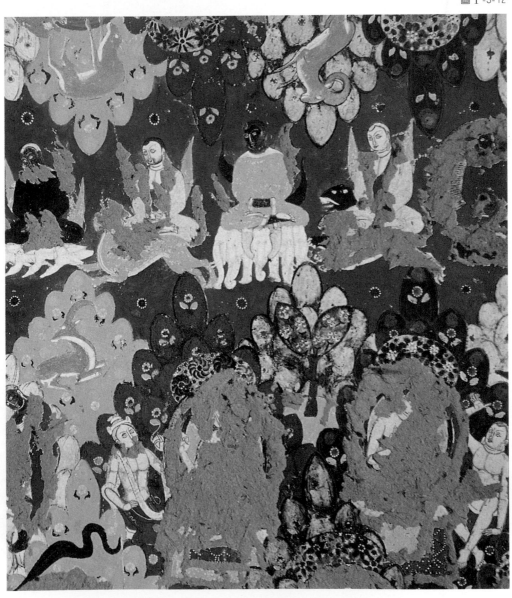

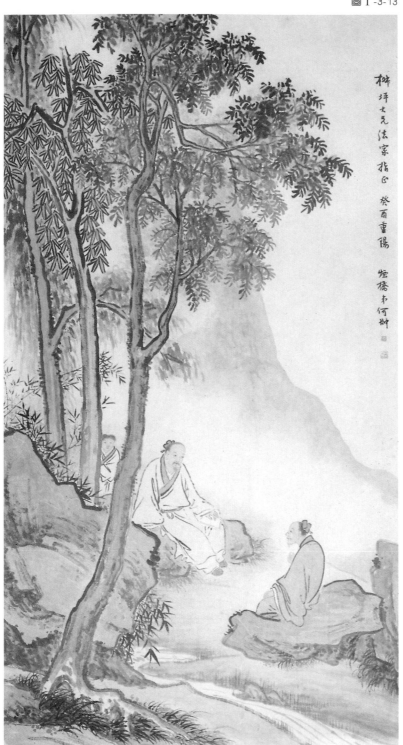

圖 I -3-14

仿華秋岳先生用筆 己卯春三月

薌庭仁兄世大人雅屬 舟山老人何翀寫 意

圖 I -3-14
何翀
「仿華秋岳山水人物
圖」，作於清光緒五
年（1879，己卯）

圖 I -3-15
華喦
「桐蔭問道圖」，作於
清雍正五年（1727，
丁未）

圖 I-3-15

圖Ⅰ-3-16-1
崔芹
「春景人物圖」，無年
款（作於十九世紀末
期）

圖Ⅰ-3-16-2
崔芹
「春景人物圖」（此爲
圖 Ⅰ-3-16-1 之局
部）

圖 I -3-16-2

圖 I -3-17　　　　　　　　　　圖 I -3-18

圖 I -3-17
何翀
「芙蓉八哥圖」，作於
清咸豐九年（*1859*，
己未）

圖 I -3-18
何翀
「花鳥圖」，無年款

圖 I -3-19
宋徽宗
「鸜鵒圖」

鵲鴿飛爭忽忽疏苔急雜枝
上目必棘宮情苦果道栖
理何事助垂田滅邊活
芳咧咧噪枝頭想想逢
民獄秋徐世徒悲千載下
童誰早庵出乾候
庚辰素陽題

圖 I -3-20

圖 I -3-21

圖Ⅰ-3-20
華嵒
「秋樹鬭禽圖」

圖Ⅰ-3-21
何翀
「春江水暖圖」，作於
清同治十一年(*1872*，
壬申)

圖Ⅰ-3-22
馬遠
「梅石溪鳧圖」，無年
款

圖 I -3-24

圖 I -3-23

圖Ⅰ-3-23
王淵
「桃竹錦雞圖」，作於
元至正九年（1349，
己丑）

圖Ⅰ-3-24
陳淳
「秋江清興圖」，無年
款

圖Ⅰ-3-25
陳琳
「溪鳧圖」，作於元大
德五年（1301，辛
丑）

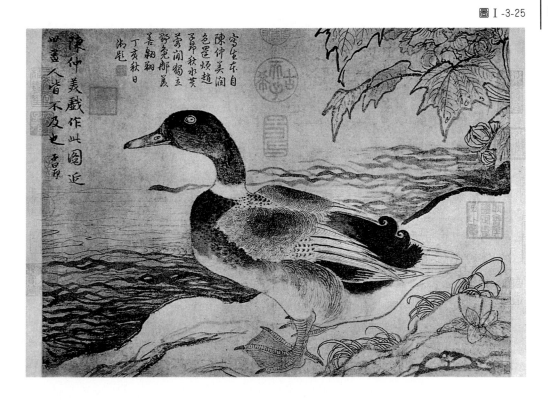

圖 I -3-26

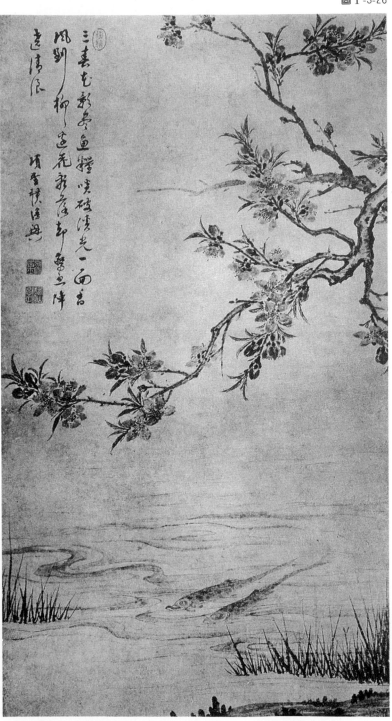

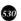

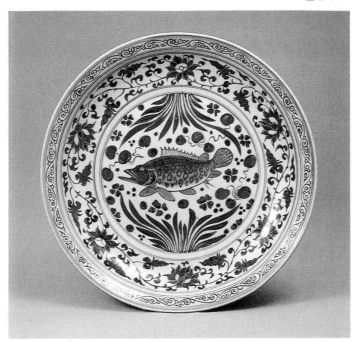

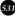

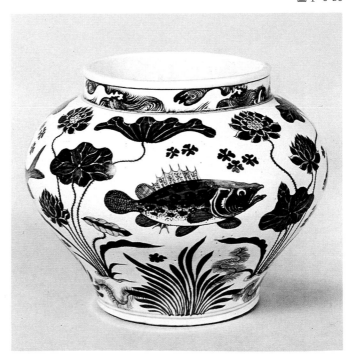

圖Ⅰ-3-26
項聖謨
「桃花游魚圖」，無年
款

圖Ⅰ-3-27
元代
青花魚藻紋大瓷盤

圖Ⅰ-3-28
元代
青花魚藻紋壺

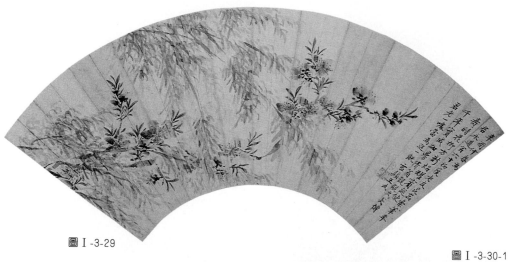

圖 I -3-29

圖 I -3-30-1

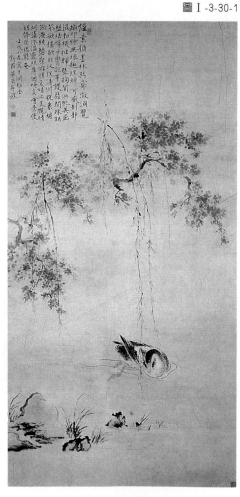

圖 I -3-29
王武
「春柳桃花圖」，作於
清康熙二十年(1681，
辛酉)

圖 I -3-30-1
華喦
「桃潭浴鴨圖」，作於
清乾隆七年（1742，
壬戌)

圖 I -3-30-2
華喦
「桃潭浴鴨圖」（局
部)，作於清乾隆七
年（1742，壬戌)

圖 I -3-30-2

534

看朴其容藝窮文巧死
何如生大夢獨曉向平猶
惠遠祖為天史銘諸幽聊
識其小舟壺之藏靈白
可玫
墨林雅士名滿吳越百
余此誌而具其神照次孫
相訪誌余書且以鑱石石
王謝子弟家風如書此雨之
崇禎八年乙亥子月荘其昌識

圖 I-4-2

圖 I-4-3

圖 I -4-4　　　　　　　　　　圖 I -4-5

圖 I -4-4
明　米萬鐘
「登岱七言律詩」，無年款

圖 I -4-5
明　黃道周
「自書五言律詩」，作於明崇禎十七年（1644，甲申）

圖 I -4-6

圖 I -4-6
明　倪元璐
「文石圖」自題七絕，
作於明崇禎九年
（1636，丙子）

圖 I -4-7
清　王鐸
「巨然萬壑圖卷跋
文」，作於清順治七
年（1650，庚寅）

圖 I -4-7

圖 I -4-8
明　梁元柱
「行書七言絕句」，無
年款

圖 I -4-9
明　伍瑞隆
「七言詩」軸，無年
款

圖 I -4-10
明　陳子壯
「五言詩」軸，無年
款

圖 I -4-8

圖 I -4-11　　　　圖 I -4-12

540

圖 I -4-11
明　何吾騶
「七言詩」軸，作於
明崇禎十年(1637，
丁丑)

圖 I -4-12
明　鄺露
「七言詩」軸，作於
清順治二年（1645，
乙酉)

圖 I -4-13
明　鄺露
「畫像贊」(近人趙浩
摹本)，無年款

圖 I -4-16
明 陳獻章
「草書詩」卷

圖 I -4-17
清 張照
「臨董其昌行書」，無
年款

圖 I -4-16

圖 I -4-18

圖 I -4-18
清　毛奇齡
「行書詩」軸，無年
款

圖 I -4-19
清　鄭簠
「楊巨源鮮于駙馬七
言律詩」軸，作於清
康熙二十一年
（1682，壬戌）

綺陌晴塵香曙色　碧如沙
山畫又逢君較藏千秋月
上水驥環青空又千雲家个霄得咸
里篤將何村馬是詩家煙霄幽
鮑參軍陽齋禾本茅閭煙霄
須向華閭二又茅間煙霄幽

楊巨源詩于駟馬玉成村徐渭邨蓋書

圖 I -4-20

圖 I -4-20
清 王澍
「臨漢尚方鏡銘」，作
於清雍正七年
(1729，己酉)

圖 I -4-21
清 姜宸英
「聖駕巡行頌」，無年
款

圖 I -4-22
清 傅山
「草書五言詩」軸，
無年款

圖 I -4-23
清 梁佩蘭
「行書五言詩」軸，
無年款

圖 I -4-21

白鷺官江上飛人不知明珠文玉
酆海川英冰姿北翔教維雪南溟御
作池〻無朱鳳筆雲外〻長新白鷺〻
葆光女姪正〻　蕎洲梁佩蘭

媧〻生萍外雲山自〻海〻〻以生生
内〻〻石憶君〻月〻〻悲〻旭視〻回
〻丰〻久閉三韜十三〻〻〻君壽
安〻〻山

江上荒埻猿鳥多居偏江便是灘原祠一千五百年零落只有灘蕘刈舊時

翁山屋大均

圖Ⅰ-4-24
清　屈大均
「行書七言詩」軸，
無年款

圖Ⅰ-4-25
清　彭睿瓘
「行書五言詩」軸，
無年款

圖Ⅰ-4-26
清　陳恭尹
「行書七言詩稿」，無
年款

數聲嘹嚦起汀沙亂點晴空
暮影斜六翮飛衝遠海雪一
行先別嶺南花伴令澷澷無
孤嬂莫恨年年不到瓊莩
葉蘆芽春漸遍壵窮煙
水在天涯送雁　陳芯尹稿

圖Ⅰ-4-27
清　僧成鷲
「行書長歌行」，無年款

圖Ⅰ-4-28
清　陳恭尹
「隸書七言詩」軸，無年款

昨宵載酒人攜菊今夕扶節客就花斯世

有誰稱隱逸此身連日在雲霞言尋西巘

無多路不覺東籬屬兩家霜蟹秋興堪盡

醉歸來新月滿牕紗

家務銷栽酒移菊過梁臺持菊歡芝酌次自後

同過西山賞菊即事分賦小

正

陳忠孚

墨卿觀

鳴放石敬觀

味初二兄正字
愚弟錢坫獻之

554

圖 I -4-30

555

書香不是苍

絪氣非關月

圖 I -4-32

圖 I -4-31
清　桂馥
「隸書五言對聯」，無年款

圖 I -4-32
清　鄧石如
「皖口新洲詩」軸，無年款

圖 I -4-33

圖 I -4-33
清 劉墉
「元人五言詩」軸，
無年款

圖 I -4-34
清 梁同書
「楷書佛經」，作於清
嘉慶四年（1799，
己未）

威耀飛騰現神足　出沒水火身自由

如是法輪相如是　清淨無邊難思議

我等咸後共稽首　歸依法輪轉以時

稽首歸依梵音聲　稽首歸依緣諦度

世尊往昔無量劫　勤苦備習眾德行

為我人天龍神王　普及一切諸眾生

是故今得自在力　於法自在為法王

我復咸共俱稽首　歸依能勤諸難勤

無量義經德行品

古寫經二品元三年餘字書上口好智竟善人等之撰此忘時振心此暨
尾一氣也手腕日耗良甦为客推顏躭攀之然於觸自幸學後吏心此惶
呈予其笥贳藏し時寅今四年歲在己未八月二十四日黃龍記年七十有七

圖 I -4-35

圖 I -4-36-1

圖 I -4-35
清　金農
書「世說新語」，無年款

圖 I -4-36-1
清　鄭燮
「墨竹屏」題識（全圖），作於清乾隆十八年（1753，癸酉）

圖 I -4-36-2
清　鄭燮
「墨竹屏」題識（局部），作於清乾隆十八年（1753，癸酉）

圖 I -4-36-2

板橋鄭燮畫并題

乾隆六年春三月之望

竹依舊淮南二片青

竹崗亭雨令再種揚州

方載酒并春風倚醉

諾裂碧紗寵了工便指

片新篁旋剪裁影

雷停雨止斜陽出

黃涪翁云大字無過瘞

鶴銘小字無過遺教經今世所

傳遺教直唐經生年歷

鶴則陶隱居詩山谷學之餘欲縮為小楷偶失此

帖遂以黃庭筆法書之 奧山馮敬昌

圖 I-4-39

圖 I-4-38

圖 I -4-40

落日放船好

輕風生浪遲

竹深留客處

荷淨納涼時

公子調冰水

佳人雪藕絲

片雲頭上黑

應是兩催詩

二樵山人書

圖 I -4-40

清　黎簡

「行書五言詩」軸，

無年款

圖 I -4-41

清　黎簡

「隸書七言對聯」，無

年款

圖 I -4-41

水兰江漢星斗

鳳肴梧桐窶肴松

圖 I -4-42

王元章墨梅一株信筆揮灑直以古
逸取勢自題一詩我家洗研池頭樹
箇箇花開淡墨痕不要人誇好顏色只
留清氣滿乾坤宋人作梅以工勝若論
欲致刻惟王元章耳　　錦芳

圖 I -4-42
清　張錦芳
「行書論畫」軸，無
年款

圖 I -4-43
清　宋湘
「行書四言對聯」，無
年款

圖 I -4-43

隂闇鑽燧吐火以續陽谷之暘燰□
生盡兩経亢晷之功晷以物晷澌燰□
眩者事至頤而明洪屏坦大鑒観
芭齊書

圖Ⅰ-4-44
清　宋湘
「行書」軸，無年款

圖Ⅰ-4-45
清　梁樹功
「行書詠鵝詩」軸，
無年款

吾家水墨慣秋春穀飼欄棲又一新

友誼何須換鷗帖勝塘防有族藝

人眠沙汀渚期他日四倍克庵哉

未仁酬系質劇當倍釋學書籌

復慰清真膌浚閒行村舍邊真

鷺清水共心惜月時散亂隱青

草水日潘怕古野田豐事君鳴之庭

水隙爭尋引頸逼人前風唳擊之

澤蕭蕭暮看下寒溪遂去舟

前人詠鷺詩　桐村書於復格館

圖Ⅰ-4-46

圖Ⅰ-4-47

圖 I -4-48

圖 I -4-48
清　吳熙載
「篆書掛屏」（局部），
無年款

中平三年二月震節紀日

上旬陽萊廱枕感思舊君

故吏韋萌等俞然同穀

張遷碑 隸

菲屋三間心太平

辛未中伏書伊隸

梅岑百尌皇功德

梅石五兄大雅清次

圖Ⅰ-4-49
清　伊秉綬
「臨東漢張遷碑」（局部），無年款

圖Ⅰ-4-50
清　伊秉綬
「隸書七言對聯」，無年款

圖Ⅰ-4-51
清　陳鴻壽
「隸書七言對聯」，無年款

圖 I -4-52

圖 I -4-52
清　張岳崧
「七十自壽詩稿」，無
年款

圖 I -4-53
清　吳榮光
「行書五言詩」軸，
無年款

圖 I -4-54
清　吳榮光
「行書七言對聯」，無
年款

圖 I -4-53

風林纖月落衣露浮琴張暗火流花經春星幕草堂檢書燒燭短看劍引盃長詩麗闈共詠西朝意無忘

往舍姐二兄厚吳灝書

圖 I -4-54

花榭壺鶴憩永和

吟壇贈答追長慶

季彤氣象雅厚

辛丑九秋吳榮光書

圖 I -4-55

強半經之妙指流風弄孔之園出
揮翰墨以奮藻陳三皇之執模
臨趙松雪所畫平子歸田 謝蘭生

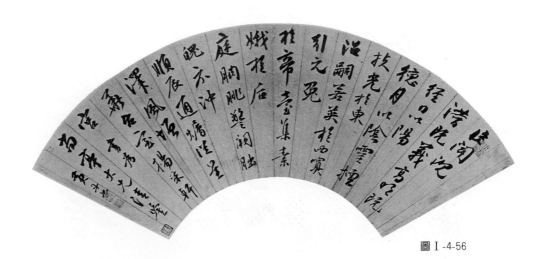

圖 I -4-55
清 謝蘭生
「臨趙孟頫平子歸
田」，無年款

圖 I -4-56
清 黃丹書
「行書」便面，無年
款

圖 I -4-57
清 呂培
「憶臨魏孔羨碑」，作
於嘉慶二十二年
（*1817*，丁丑）

圖 I -4-56

於是指五瑞斑宗羼森鈞衡石同

度量秩羣祀於無文順天時以

布化跌乃緝熙聖緒昭顯上

二代三懵之禮蕪絕宣尼聚成

臨魏孔羨碑格巷江宋善庭

丁丑冬十月蒿懌呂培

閱三字

圖 I -4-58

圖 I -4-58
清　劉華東
「隸書八言對聯」，作
於嘉慶二十三年
（1818，戊寅）

圖 I -4-59
晉　王羲之
「蘭亭序」之唐摹本
　右上：褚遂良摹本
　右下：虞世南摹本
　左上：馮承素摹本
　左下：褚遂良摹本

圖 I -4-59

永和九年歲在癸丑暮春之初會
于會稽山陰之蘭亭脩禊事
也群賢畢至少長咸集此地
有峻領茂林脩竹又有清流激
湍暎帶左右引以為流觴曲水

永和九年歲在癸丑暮春之初會
稽山陰之蘭亭脩禊事
也群賢畢至少長咸集此地
有峻領茂林脩竹又有清流激
湍暎帶左右引以為流觴曲水
列坐其次雖無絲竹管弦之

褚摸王羲之蘭亭帖
永和九年歲在癸丑暮春之初會
稽山陰之蘭亭脩禊事
也群賢畢至少長咸集此地
有峻領茂林脩竹又有清流激

永和九年歲在癸丑暮春之初會
稽山陰之蘭亭脩禊事
也群賢畢至少長咸集此地
有峻領茂林脩竹又有清流激
湍暎帶左右引以為流觴曲水
列坐其次雖無絲竹管弦之

建安人物入詩評

摩詰園林依畫本

洗桐拭竹倪元鎮

較雨量晴唐子西

圖 I -4-62

司徒臣雄司空臣炎
稽首言魯前相瑛書
言詣書崇聖道

李霖同志屬

林直勉

圖 I -4-60
清　彭泰來
「隸書七言對聯」，無
年款

圖 I -4-61
清　黃其勤
「隸書七言對聯」，無
年款

圖 I -4-62
近代　林直勉
「臨乙瑛碑」，無年款

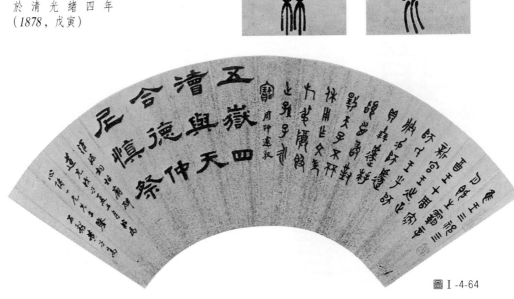

圖Ⅰ-4-64

書爽經史咸極其義　瑞卿五兄大人屬為書

山多土石少煙嵐　逸庵弟伍□□

圖Ⅰ-4-65

馳煙驛路勒移山迤　戊寅十一月仲約文田

布葉華崖飛藤雲肆　乾勒賢經屬集邊景真孔德璋

圖Ⅰ-4-66

自提修綆汲千古

彥度仁兄法家正

聊為雀時舉一觴

弟承修

圖 I -4-67
清　鄧承修
「行書七言對聯」，無
年款

圖 I -4-68
近代　康有爲
「孫過庭書譜跋」，作
於民國十五年
（1926，丙寅）

圖 I-4-68

585

過庭書譜據庚子消夏記謂上下
兩卷今流傳者秪上卷秪閣太清
樓薛紹彭修雲館女龍村諸刻
本除父本安本外己不易得父氏
本又差誤甚多獨安刻宸精升
意非得原刻合塑不可矣姑略
識此帖之淵源以應乃清云
丙寅元月　南海康有爲

集陶徵士郭署佐詩句為

益齋尊兄書

猛志逸四象

奇齡邁五龍

同治元年　太歲在庚午中夏之月

趙之謙記

圖Ⅰ-4-69

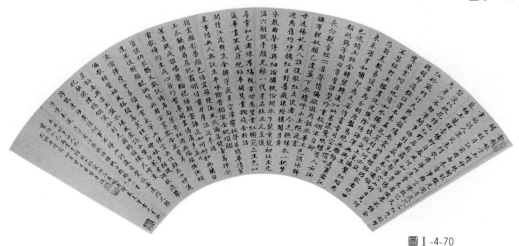

圖Ⅰ-4-70

朱柏廬先生治家格言

黎明即起洒掃庭除要內外整潔既昏便息關鎖門戶必親自檢點一粥一
飯當思來處不易半絲半縷恒念物力維艱宜未雨而綢繆毋臨渴而掘井
自奉必須儉約宴客切莫流連器具質而潔瓦缶勝金玉飲食約而精園蔬
愈珍饈勿營華屋勿謀良田三姑六婆實淫盜之媒婢美妾嬌非閨房之福

僮僕勿用俊美妻妾最忌豔妝祖宗雖遠祭祀不可不誠子孫雖愚經書不
可不讀居身務期質樸訓子要有義方莫貪意外之財莫飲過量之酒與肩
挑貿易勿佔便宜見貧苦親鄰須加溫恤刻薄成家理無久享倫常乖舛立
見消亡兄弟叔姪須分多潤寡長幼內外宜法肅詞嚴聽婦言乖骨肉豈是
丈夫重貲財薄父母不成人子嫁女擇佳婿毋索重聘娶媳求淑女勿計厚

匿見富貴而生諂容者最可恥遇貧窮而作驕態者賤莫甚居家戒爭訟訟
則終凶處世戒多言言多必失毋恃勢力而凌逼孤寡毋貪口腹而恣殺生
禽乖僻自是悔悞必多頹惰自甘家道難替狎昵惡少久必受其累屈志老
成急則可相依輕聽發言安知非人之譖想當忍耐三思因事相爭安知非
我之不是須平心暗想施惠毋念受恩莫忘凡事當留餘地得意不宜再往

人有喜慶不可生嫉妒心人有禍患不可生欣幸心善欲人見不是真善惡
畏人知便是大惡見色而起淫心報在妻女匿怨而用暗箭禍延子孫家門
和順雖饔飧不繼亦有餘歡國課早完即囊橐無餘亦得至樂讀書志在聖
賢為官心存君國守分安命順時聽天為人若此庶乎近焉

用蘊伍學藻書

圖Ⅰ-4-72

圖 I -4-74

圖 I -4-72
清 蘇六朋
「摹伯申鼎銘」，無年款

圖 I -4-73
清 李魁
「摹呂祖草書」，作於
清同治七年（1868，
戊辰）

圖 I -4-74
清 蘇仁山
行書「桂州鐵牛記」，
無年款

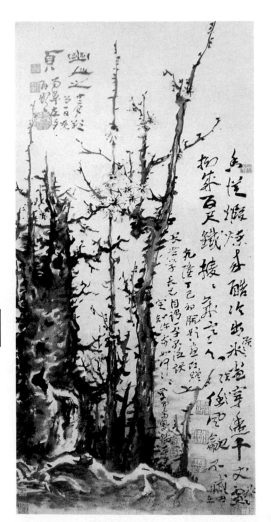

圖 Ⅰ-4-75-1

圖 Ⅰ-4-75-1
清　高鳳翰
「層雪鍛香圖」（全圖），作於清乾隆二年（*1737*，丁巳）

圖 Ⅰ-4-75-2
清　高鳳翰
「層雪鍛香圖」（局部），作於清乾隆二年（*1737*，丁巳）

圖 Ⅰ-4-76
清　李文田
楷書「蘭亭序」跋文，作於清光緒十五年（*1889*，己丑）

圖 Ⅰ-4-75-2

唐人稱蘭亭自劉餗隋唐嘉話始矣嗣此何延之撰蘭亭記
述蕭翼賻蘭亭事如目觀今此記在太平廣記中第鄠意以為
定武石刻未必晉人書以今所見晉碑皆未能有此一種筆意此
南朝梁陳以後之迹也按世說新語企羨篇劉孝標注引王右軍
此文稱曰臨河序今無其題目則唐以後見之蘭亭非梁以前
蘭亭也可疑一也世說云人以右軍蘭亭擬石季倫金谷右軍慙
有欣色是序文本擬金谷序文也今攷金谷序文惠短與世說注所
引臨河序備恉相應而芝本自夫人之相與以下多數字此
必隋唐閒人知晉人喜述老莊而安增之不知其與金谷序不相
合也可疑二也即謂世說注所引或經刪節原不能比照右軍文集
之詳與錄其所述之下世說注多四十二字注家有刪節即右軍文
集之理無增添右軍文集之理此又其與右軍本集不相應之一
確證也可疑三也有此三疑則梁以前之蘭亭與唐以後之蘭亭
文尚難信何有於字且古稱右軍善書曰龍跳天門虎臥鳳
閣曰銀鉤鐵畫故世無右軍之書則已苟或有之必其與漢魏縣書相似
寶子蘩龍顏相近而後可以東晉前書與漢魏縣書相似
時代為之不得作梁陳以後體也然則定武雖佳書蓋呈以與
昭陵諸碑伯仲而已隋唐閒之佳書不必右軍筆也往讀
汪容甫先生述學有此帖跋語今始見此帖亦呈以驚心動
魄然予跋是以助趙文學之論惜諸君不見我也光緒己丑浙江
試竣北還過揚州為午橋公祖同年跋此順德李文田

圖 I -4-77
東晉
楷書「爨寶子碑」
（局部），作於東晉太
享四年(405，乙巳)

圖 I -4-78
東晉
楷書「爨龍顏碑」
（局部），作於劉宋大
明二年(458，戊戌)

忘於穆不巳肅雍顯

柜聖姿髦命不長自

熙道隆黄裳衆嶽保南

綏繪浪庶民子秉藝

瘕馨蕤風烈耀与雲

穆君侯審瑜弱

圖 I -4-77

圖 I -4-78

圖Ⅰ-4-79
東晉
楷書「王興之夫婦墓志銘」(局部)，作於東晉咸康六年(340，庚子)

圖Ⅰ-4-80
秦
篆書刻石(位於山東琅琊臺)，刻於秦始皇二十八年(公元前219，壬午)

圖 I -4-80

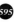

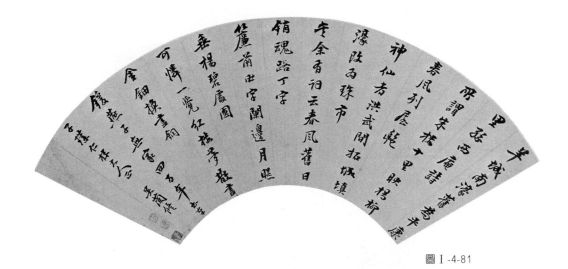

神仙方洪武間拓城塤
濠隍為珠市
冬余有詞云春風舊日
銷魂路丁字
簾莆出字闌邊月照
無楊碧度圓紅橋李發書
何得一覽紅橋
鐙樹書詞

圖 I-4-81

東坡居士酒醉
飽倚於几上白雲左繚
澄江右洄重門洞開林巒
岌入當是時若有思而無
所思以受萬物之備憨愧
憨愧丙辰六月小暑後一
日寫於黃石軒
玉昆二兄大人雅正
熊景星

圖 I-4-82

圖 I-4-83

圖 I-4-81
清 吳蘭修
「行書」便面，無年
款

圖 I-4-82
清 熊景星
「行書」紈扇，作於
清咸豐六年
(1856，丙辰)

圖 I-4-83
清 黃培芳
「行書四言詩」，無年
款

597

圖 I -4-84
清
《聽颿樓集帖》所收
明梁元柱「行書夜坐
詩」

圖 I -4-85
清
《嶽雪樓鑒眞法帖》
所收明鄺露「行書詩
帖」

圖 I -4-84

明鄺露湛若

人生行樂在少年

馬上多忽聞鼓角長征行

不然遠遊出塞少年機

種菜花鮮眠坐偶早玉

但為邪里欧不食風與

曾陸秋巧神仙　鄺露

海雪先生高致雅量就義從容此字遺其

餘季託已不食人間煙火何獨天翮人

問乳氣那世傳其潯場妻真跡石帥誌

益揚恐仍仿相存　後學孔廣陶敬識

圖 I-4-86
清
《聽颿樓集帖》所收
明鄺露「雁翅城」詩

雁翅城邊蘭葉隆綠
琴臺浮鳳皇心風吹玉
對悲孤府霜落刀環
待棄礁竹上淚凝湘

女懟盤中詩告蜀山
復何當雯乞西王藥
身在陳峒八桂林
雁翅城詩　鄺露 [印]

圖 I-4-86

圖Ⅰ-4-87
清
《海山仙館藏眞》所
收謝蘭生「致潘仕成
尺牘」，作於清道光
十年（1830，庚寅）

洛城距山不遠而林薄蓊蔚常若不見乃于園中築臺
作屋具上以望萬安輦轅于太室節寫司馬公獨樂園
一段園有趙文敏分寫一冊世俗臨本殊不足觀惜未得
見真蹟也　舟行看山不厭遲緩老杜詩云莘有舟楫
程得畫所應妙是也子遊惠山詩起句云青山皆面來
却苦掫櫓疾六反用其意　予家於湘西開門則漁
汀斷岸不呼而登几案間蓋湘西皆吾畫筍德公題橘洲
尚語以迂翁法寫之　嘗迂翁速又寫秋冬山境林

柳示邑如葉後詩吾弘蓋初稔示余の時句只為名為
君嘗兒迂翁掫臺春柳茲大株茂密韶秀芳跛一
株布此餘於死偃法也　自王右丞寫雪中芭蕉後遂
沿以為法猶宋克仲温試院之朱竹耳太平清話云閩竹
實青山雉紅如丹砂
　　道光庚寅四月為
德鄰姻世二兄寫此冊里甫并記　[印]

圖Ⅰ-4-88
唐
唐拓「定武蘭亭序落水本」

圖Ⅰ-4-89
清
《海山仙館藏真三刻》
所收朝鮮學者樸元陽
「致潘仕成尺牘」

圖 I -4-89

元陽頓首白

臨書呈下々廬東人也元陽郗解久知

以偁郗徽名以重

夫人君子處連非八手至之相實此天々尾處

吾人之所得者然則郗多重郗任以報之

弟一座事之々矣々本不我也与

足下相忘倍 々事為々惕悵又没再會白

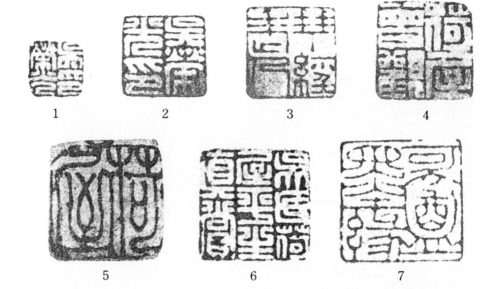

圖Ⅲ-1-1

圖Ⅲ-1-1
清　吳榮光
吳榮光之鑑藏印章㈠
1.「吳印榮光」
2.「吳榮光印」
3.「拜經老人」
4.「荷屋曾觀」
5.「荷屋」
6.「吳氏荷屋平生眞
　　賞」
7.「可盦墨緣」

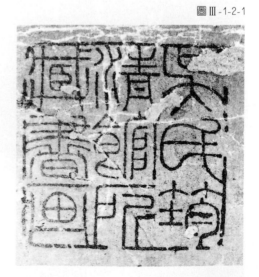

圖Ⅲ-1-2-1

圖Ⅲ-1-2-1
清　吳榮光
吳榮光之鑑賞印章㈡
「吳氏筠清館所藏書
畫」

圖Ⅲ-1-2-2
清　吳榮光
吳榮光之鑑賞印章㈢
「伯榮審定」

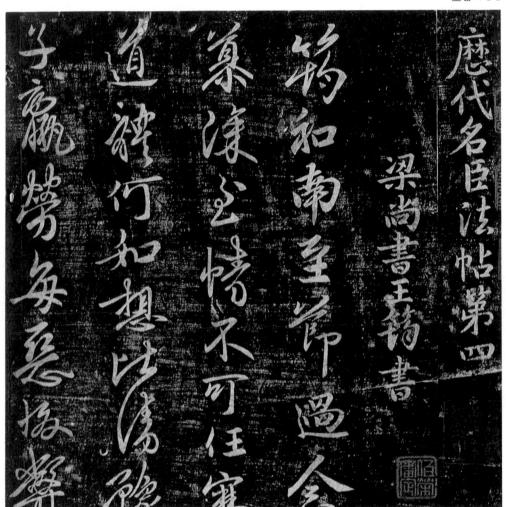

圖Ⅲ-1-3
清　葉夢龍
葉夢龍鑑藏印章鈐於
葉夢龍舊藏元黃公望
「富春大嶺圖」(見
圖Ⅵ-4-15)之左下角

圖Ⅲ-1-4
清　潘正煒
潘正煒之鑑藏印章
1.「聽颿樓藏」
2.「季彤審定」
3.「季彤秘玩」
4.「季彤心賞」
5.「季彤平生眞賞」
6.「潘氏聽颿樓藏」
7.「聽颿樓書畫印」
8.「潘季彤鑑賞章」
9.「潘氏季彤珍藏」
10.「聽颿樓書畫印」

圖Ⅲ-1-4

| 1 | 2 | 3 | 4 | 5 | 6 |

| 7 | 8 | 9 | 10 |

1 2 3

4 5 6

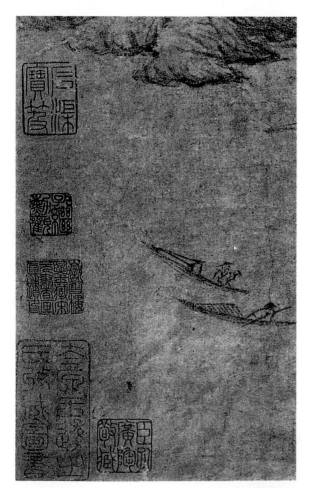

圖 Ⅲ-1-5
清 孔廣陶
孔廣陶之鑑賞印章㈠
1.「少唐墨緣」
2.「少唐審定」
3.「孔氏嶽雪樓收藏
　　書畫印」
4.「嶽雪樓鑒藏金石
　　書畫圖籍之章」
5.「孔氏嶽雪樓所藏
　　書畫」
6.「至聖七十世孫廣
　　陶印」

圖 Ⅲ-1-6
清 孔廣陶
孔廣陶之鑑賞印章㈡
鈐於元王蒙「泉聲松
韻圖」（見圖 Ⅵ-4-
19）之左下角
1.「嶽雪樓鑒藏宋元
　　書畫真蹟印」
2.「臣孔廣陶敬藏」

圖Ⅲ-2-1

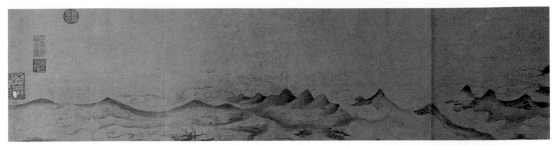

圖Ⅲ-2-1
南宋　米友仁
「雲山得意圖」卷
（前半）

圖Ⅲ-2-3
南宋　米友仁
「雲山得意圖」卷
（後半，局部之一）

圖Ⅲ-2-3

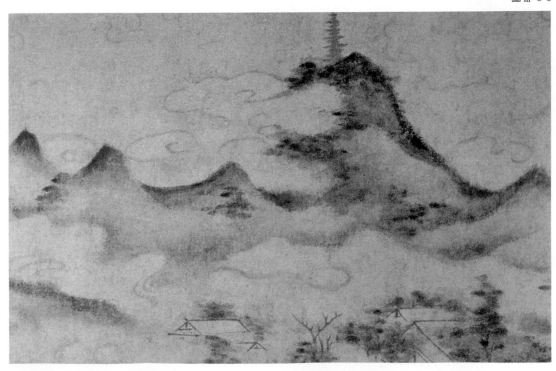

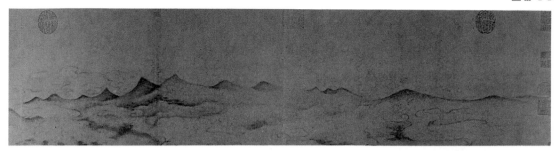

圖Ⅲ-2-2
南宋　米友仁
「雲山得意圖」卷
（後半）

圖Ⅲ-2-4
南宋　米友仁
「雲山得意圖」卷
（後半，局部之二）

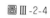

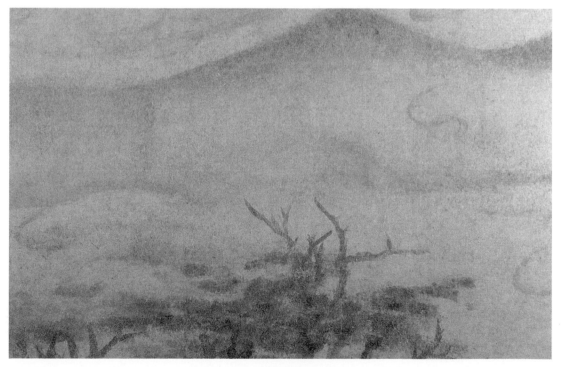

圖 IV -3-1
清　蔣蓮
「藝人譚三象」軸

圖 IV -3-1

清　蔣蓮摹
「韓熙載夜宴圖」卷
之一，摹於清道光十
三年（1833，癸巳）

五代　顧閎中
「韓熙載夜宴圖」卷
之一，作於十世紀中
期

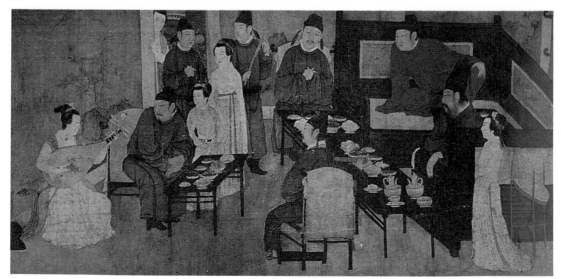

圖 IV-3-2-2

圖 IV-3-2-2
清 蔣蓮摹
「韓熙載夜宴圖」卷
之二，摹於清道光十
三年（1833，癸巳）

圖 IV-3-3-2
五代 顧閎中
「韓熙載夜宴圖」卷
之二，作於十世紀中
期

圖 IV-3-3-2

圖 Ⅳ -3-2-3

圖 Ⅳ-3-2-3
清　蔣蓮摹
「韓熙載夜宴圖」卷
之三，摹於清道光十
三年（1833，癸巳）

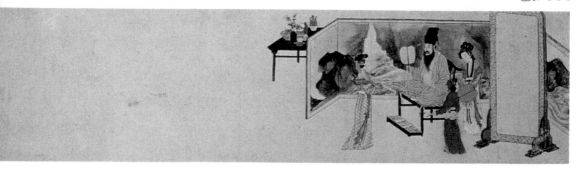

圖 Ⅳ-3-3-3
五代　顧閎中
「韓熙載夜宴圖」卷
之三，作於十世紀中
期

圖 Ⅳ -3-3-3

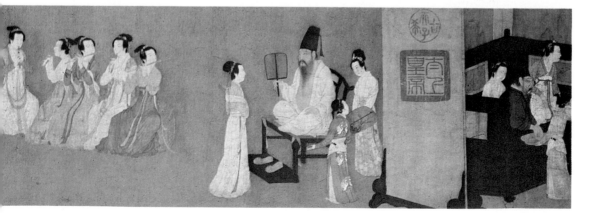

圖 IV-3-2-4
清　蔣蓮摹
「韓熙載夜宴圖」卷
之四，摹於清道光十
三年（*1833*，癸巳）

圖 IV-3-2-4

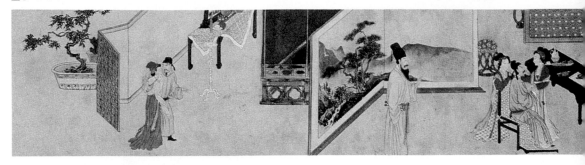

圖 IV-3-3-4
五代　顧閎中
「韓熙載夜宴圖」卷
之四，作於十世紀中
期

圖 IV-3-3-4

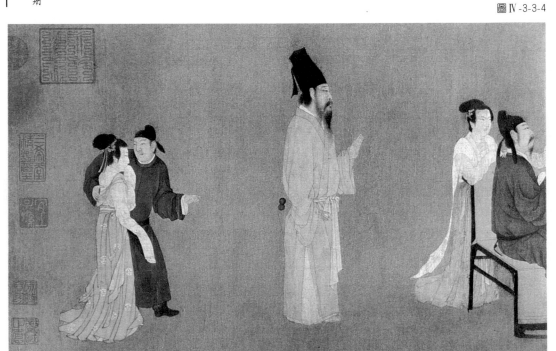

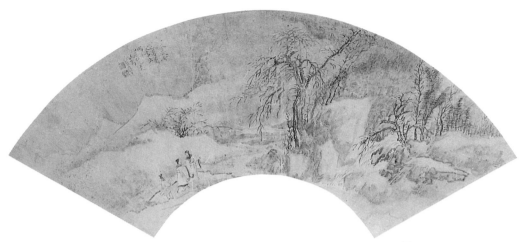

圖Ⅳ-3-4

圖Ⅳ-3-5

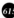

圖Ⅳ-3-4
清 蔣蓮
「寒林欲雪圖」，作於
清道光十三年(*1833*，
癸巳)

圖Ⅳ-3-5
清 蔣蓮
「白衣大士像」，作於
清道光十六年(*1836*，
丙申)

圖Ⅳ-3-6
清　蔣蓮
「達摩像」，無年款

圖Ⅵ-4-1-1
唐　吳道子
「送子天王圖」卷
（孔廣陶舊藏），無年
款

圖Ⅵ-4-1-2
唐　吳道子
「送子天王圖」卷
（局部，孔廣陶舊藏），
無年款

圖Ⅳ-3-6

圖 Ⅵ-4-1-3
唐 吳道子
「送子天王圖」卷
(局部，孔廣陶舊藏)，
無年款

圖 Ⅵ-4-2
五代 黃筌
「蜀江秋淨圖」卷
(孔廣陶舊藏)

圖 Ⅵ-4-3-1
五代 周文矩
「重屏會棋圖」卷
(眞蹟)，無年款

圖 Ⅵ-4-3-2
五代 周文矩
「重屏會棋圖」卷
(摹本)

圖 Ⅵ-4-2

圖 Ⅵ-4-4-1
宋 范寬
「谿山行旅圖」（摹
本，潘正煒所藏之摹
本），無年款

圖 Ⅵ-4-4-2
宋 范寬
「谿山行旅圖」（眞
蹟），無年款

圖 Ⅵ-4-4-3
宋 范寬
「谿山行旅圖」（另一
摹本），無年款

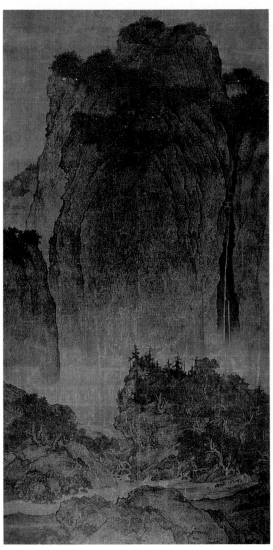

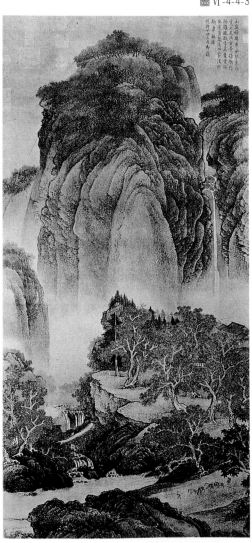

圖 VI-4-5-1

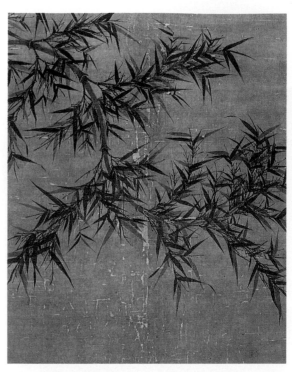

圖 VI-4-5-2

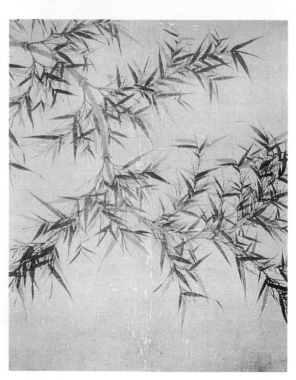

圖 VI-4-5-1
宋　文同
「墨竹」（摹本，葉夢
龍舊藏），無年款

圖 VI-4-5-2
宋　文同
「墨竹」（眞蹟），無
年款

圖 VI-4-6
宋　蘇軾
「墨竹」

圖 VI-4-7
宋　徽宗
「祥龍石圖」卷（吳
榮光舊藏），無年款

圖 Ⅵ-4-6

623

圖 Ⅵ-4-7

圖Ⅵ-4-8-1
宋　徽宗
「御鷹圖」(吳榮光舊
藏)，作於宋政和四
年（1114，甲午）

圖Ⅵ-4-8-2
宋　徽宗
「御鷹圖」(局部，吳
榮光舊藏)，作於宋
政和四年（1114，
甲午）

圖Ⅵ-4-9-2
宋　胡舜臣、蔡京
「送郝元明使秦書畫」
合卷之二（吳榮光舊
藏），作於宋宣和四
年（1122，壬寅）

圖Ⅵ-4-9-3
宋　胡舜臣、蔡京
「送郝元明使秦書畫」
合卷之三（吳榮光舊
藏），作於宋宣和四
年（1122，壬寅）

圖Ⅵ-4-9-2

圖Ⅵ-4-9-3

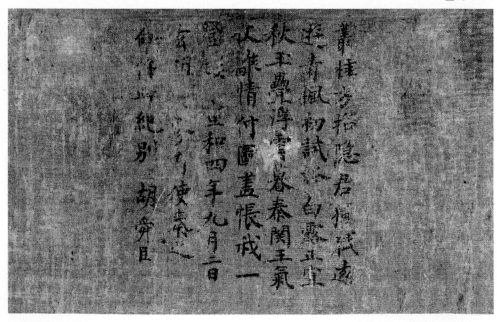

圖Ⅵ-4-9-1
宋　胡舜臣、蔡京
「送郝元明使秦書畫」
合卷之一（吳榮光舊
藏），作於宋宣和四
年（1122，壬寅）

圖Ⅵ-4-9-4
宋　胡舜臣、蔡京
「送郝元明使秦書畫」
合卷之四（吳榮光舊
藏），作於宋宣和四
年（1122，壬寅）

圖Ⅵ-4-9-1

627

圖Ⅵ-4-9-4

圖 Ⅵ-4-10
宋 李唐
「采薇圖」卷（摹本，
吳榮光舊藏），無年
款

圖 Ⅵ-4-11-1
宋 李唐
「林泉高逸圖」（全
圖，葉夢龍舊藏），
無年款

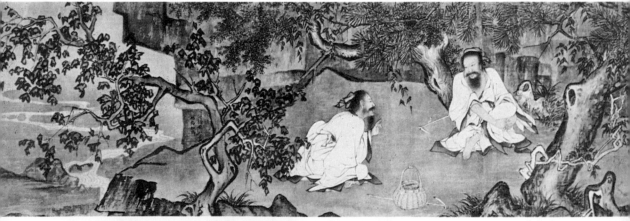

圖 VI-4-11-1

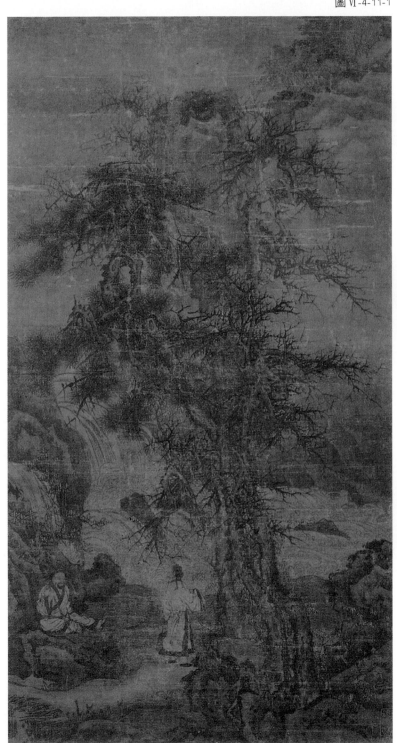

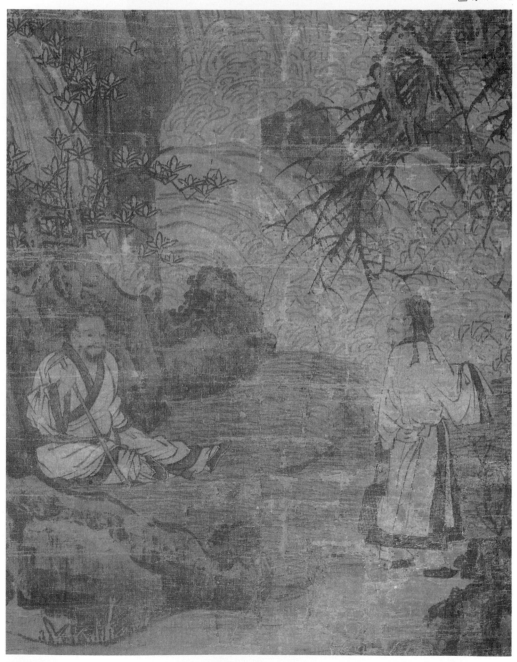

圖Ⅵ-4-11-2
宋 李唐
「林泉高逸圖」（局
部，葉夢龍舊藏），
無年款

圖Ⅵ-4-12
元 趙孟頫
「游行士女圖」軸
（吳榮光舊藏），無年
款

圖 VI-4-16

圖 VI-4-15

元　黃公望

「富春大嶺圖」（葉夢龍舊藏），無年款

圖 VI-4-16

元　吳鎭

「漁父圖」軸（吳榮光舊藏），作於元至元二年（1336，丙子）

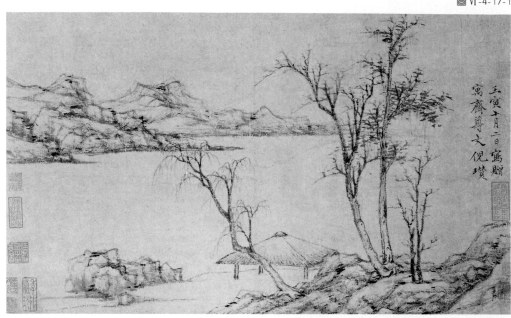

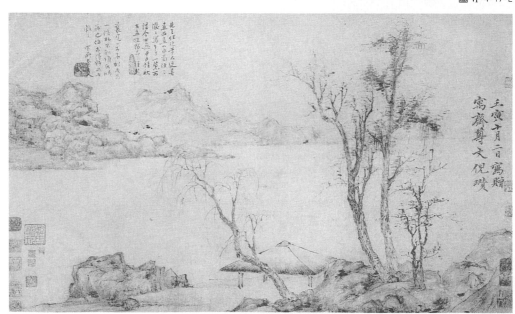

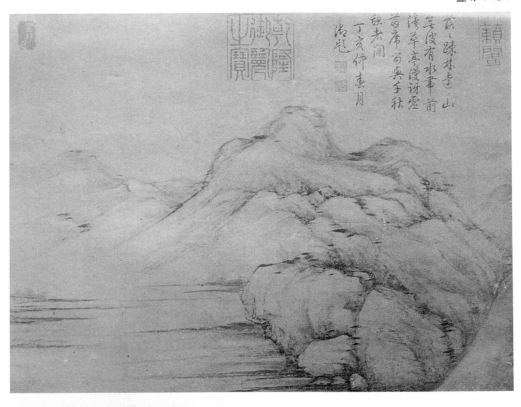

圖 Ⅵ-4-18-2

圖 Ⅵ-4-17-1
元　倪瓚
「書畫」卷（山水部分，潘正煒舊藏），作於元至正二十二年（1362，壬寅）

圖 Ⅵ-4-17-2
元　倪瓚
「書畫」卷（山水部分，另一摹本），無年款

圖 Ⅵ-4-18-1
元　倪瓚
「優鉢曇花圖」（局部，吳榮光舊藏），作於明洪武五年（1372，壬子）

圖 Ⅵ-4-18-2
元　倪瓚
「優鉢曇花圖」（題款，吳榮光舊藏），作於明洪武五年（1372，壬子）

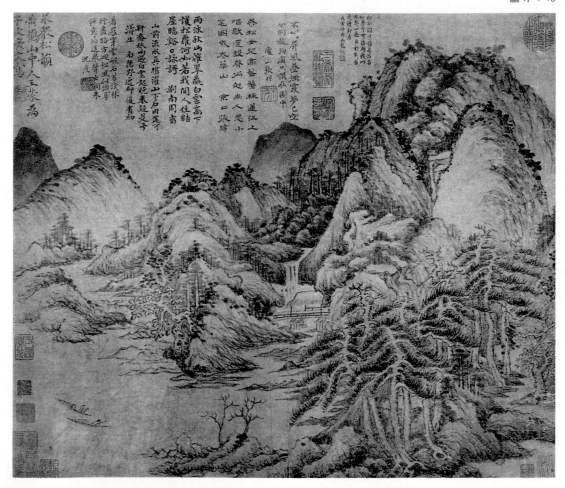

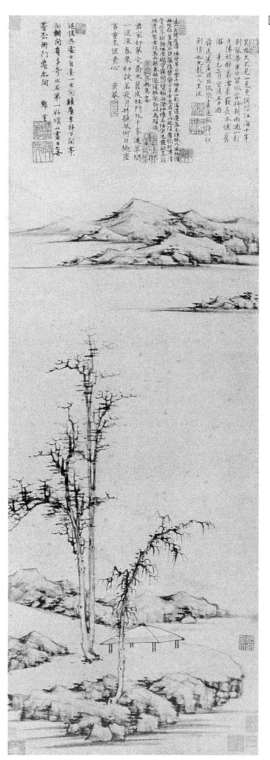

圖 VI-4-20

639

圖 VI-4-19
元 王蒙
「泉聲松韻圖」（孔廣
陶舊藏），無年款

圖 VI-4-20
明 王紱
「秋林隱居圖」（孔廣
陶舊藏），作於明建
文三年（1401，辛
巳）

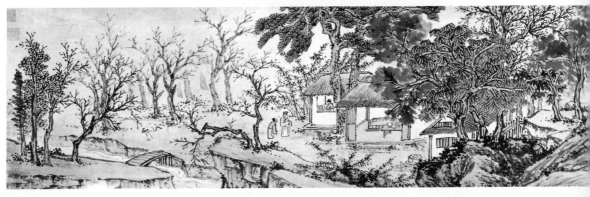

圖Ⅵ-4-21-1

圖Ⅵ-4-21-2

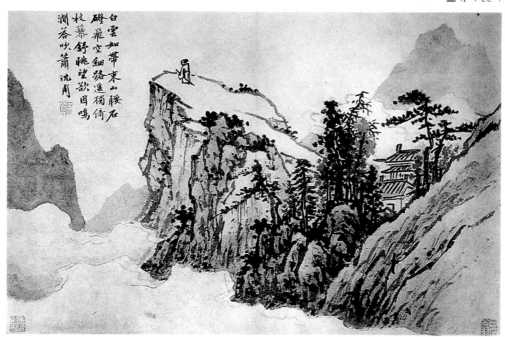

白雲如帶束山腰
磴落空細路遙獨倚
枕藜舒眺坐欲因鳴
澗落吹簫 沈周

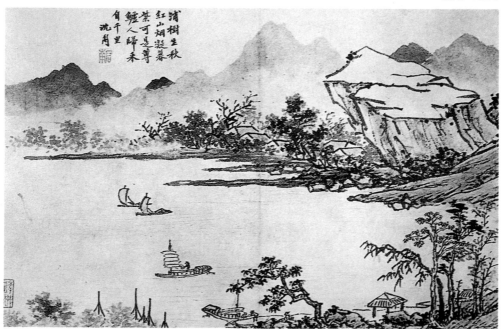

蒲樹生秋
紅山烟凝著
紫可是尊
鱸人歸未
自千里
沈周

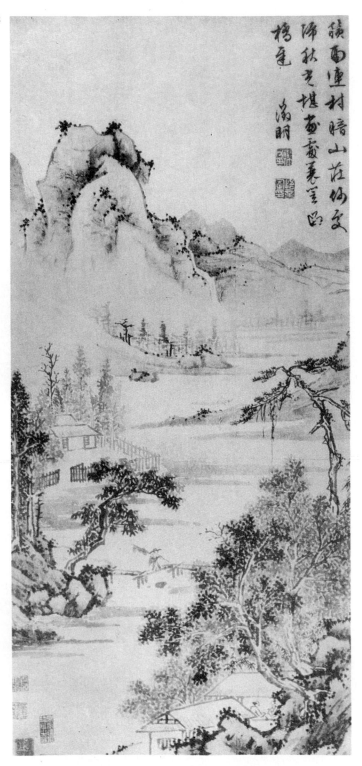

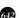

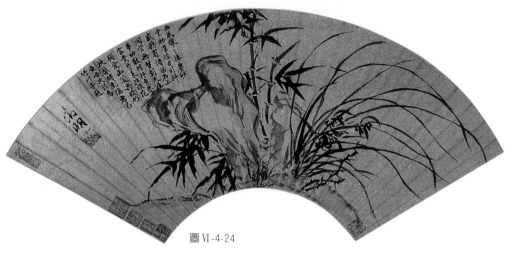

圖 Ⅵ-4-24

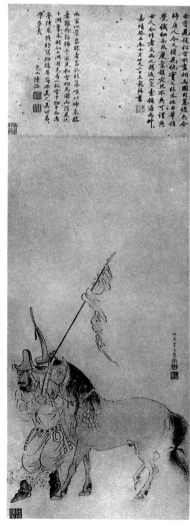

圖 Ⅵ-4-23
明　文徵明
「積雨連莊圖」（葉夢
龍舊藏），無年款

圖 Ⅵ-4-24
明　文徵明
「竹石圖」便面（孔
廣陶舊藏），無年款

圖 Ⅵ-4-25
明　仇英
「相馬圖」（葉夢龍舊
藏），無年款

圖 Ⅵ-4-25

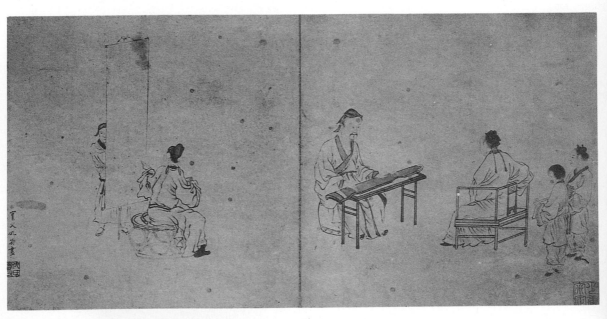

圖Ⅵ-4-26-1

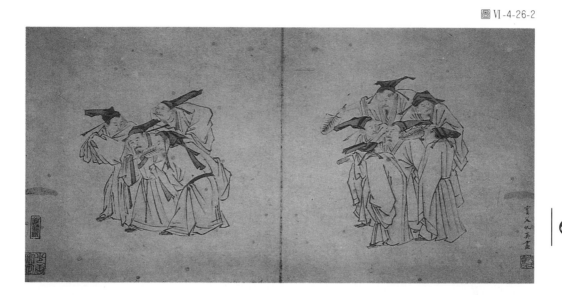

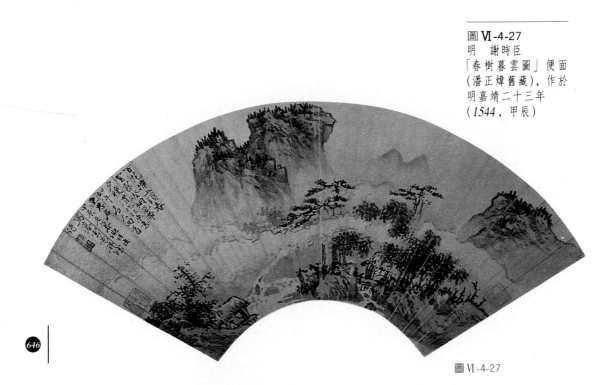

圖Ⅵ-4-27
明　謝時臣
「春樹暮雲圖」便面
(潘正煒舊藏)，作於
明嘉靖二十三年
(1544，甲辰)

圖Ⅵ-4-27

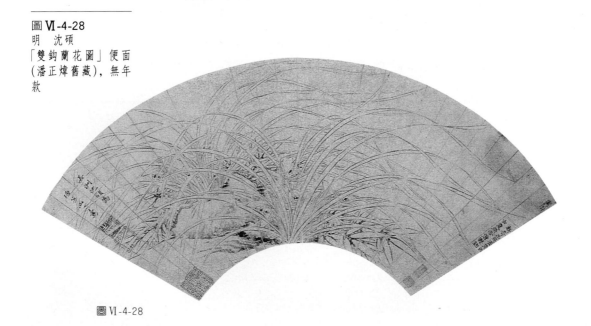

圖Ⅵ-4-28
明　沈碩
「雙鈎蘭花圖」便面
(潘正煒舊藏)，無年
款

圖Ⅵ-4-28

圖 VI-4-29
明　陸治
「具區春曉圖」便面
（潘正煒舊藏），無年
款

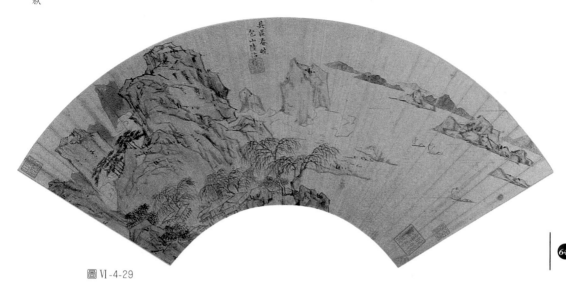

圖 VI-4-29

圖 VI-4-30
明　陳淳
「設色牡丹圖」便面
（潘正煒舊藏），無年
款

圖 VI-4-30

648

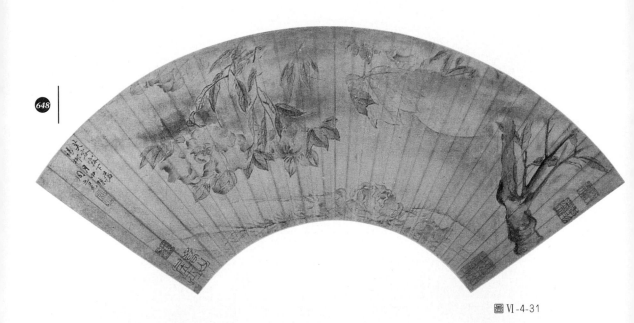

圖 VI-4-31

余家所藏趙文敏畫有鵲
華屯秋色水村圖卷洞庭
西山二柚菴墅樗村風百
灘溪秋水長柚及後堂
龍山煙水圖今皆為友
人奪去僅存巨柚筆巨
巨大夏松風者今日倣
又然筆書記
庚申八月穀旦一日玄宰

圖 Ⅵ-4-33

圖 Ⅵ-4-34
明　董其昌
「仿董北苑山水」便
面（潘正煒舊藏），
無年款

圖 Ⅵ-4-34

圖 Ⅵ-4-35
明　董其昌
「山水」便面（潘正
煒舊藏），無年款

圖 Ⅵ-4-35

651

圖 Ⅵ-4-36
明　陳繼儒
「水墨谿山圖」便面
（潘正煒舊藏），無年
款

圖 Ⅵ-4-36

圖 Ⅵ-4-37
明　陳繼儒
「水墨葡萄圖」便面
（潘正煒舊藏），無年
款

圖 Ⅵ-4-38
明　李流芳
「水墨山水」，作於明
天啓四年（1624，甲
子）

圖 Ⅵ-4-37

甲子夏日

李流芳

653

圖Ⅵ-4-38

圖 VI-4-39-1

圖 VI-4-39-2

圖 VI-4-40

圖 VI-4-41

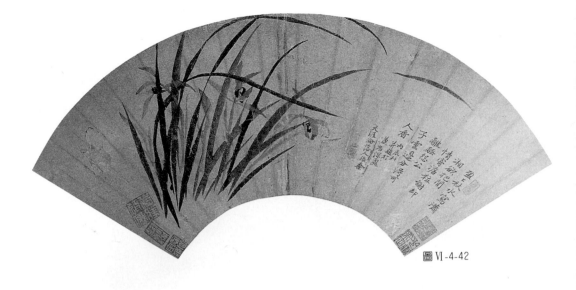

圖 Ⅵ-4-42

圖 Ⅵ-4-43

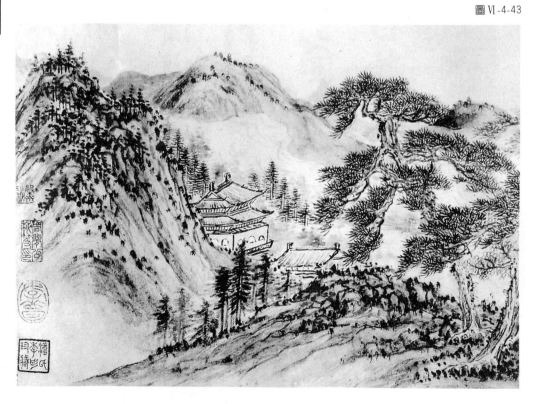

圖Ⅵ-4-42
明　張喬
「墨蘭圖」便面（孔
廣陶舊藏），作於明
天啓六年（*1626*，丙
寅）

圖Ⅵ-4-43
清　髡殘
「山水」卷（局部，
潘正煒舊藏），無年
款

圖Ⅵ-4-44
清　弘仁
「芝易東湖圖」卷（葉
夢龍舊藏），無年款

圖 VI-4-45-2
清　石濤
「搜盡奇峰打草稿圖」
卷之二（葉夢龍舊藏），作於清康熙三十年（1691，辛未）

圖 VI-4-45-4
清　石濤
「搜盡奇峰打草稿圖」
卷之四（葉夢龍舊藏），作於清康熙三十年（1691，辛未）

圖 VI-4-45-2

圖 VI-4-45-4

圖Ⅵ-4-45-1
清　石濤
「搜盡奇峰打草稿圖」
卷之一（葉夢龍舊
藏），作於清康熙三
十年（1691，辛未）

圖Ⅵ-4-45-3
清　石濤
「搜盡奇峰打草稿圖」
卷之三（葉夢龍舊
藏），作於清康熙三
十年（1691，辛未）

圖Ⅵ-4-45-1

圖Ⅵ-4-45-3

圖 Ⅵ-4-46
清　石濤
「東坡詩意圖」(潘正
煒舊藏)，作於清康
熙十六年（1677，
丁巳）

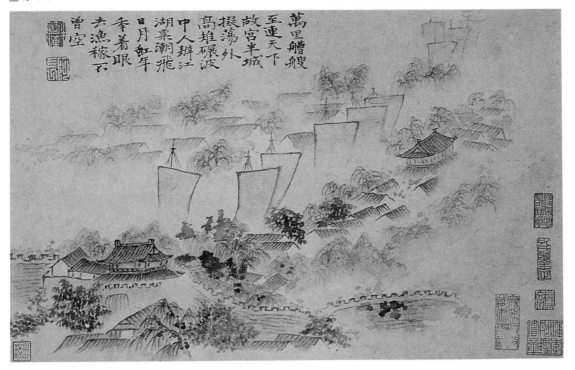

圖 Ⅵ-4-47

清　石濤
「萬里艚艘圖」（潘正
煒、孔廣陶舊藏），
無年款

圖 Ⅵ-4-48
清　萬壽祺
「牧羊圖」（吳榮光舊
藏），無年款

圖 Ⅵ-4-49
清　王時敏
「水墨寫生圖」（葉夢
龍舊藏），無年款

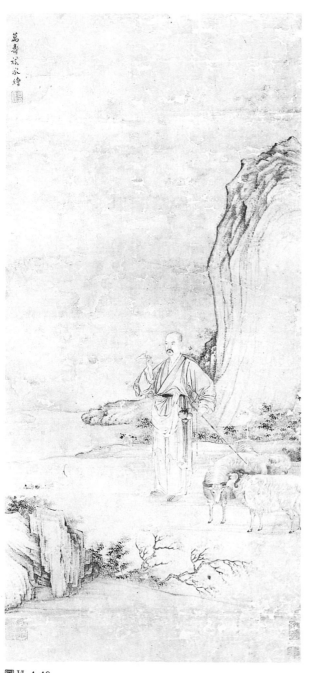

圖 Ⅵ-4-48

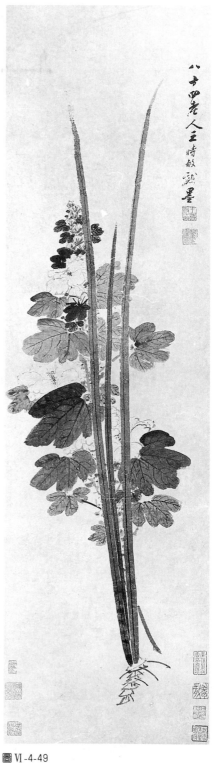

圖 Ⅵ-4-49

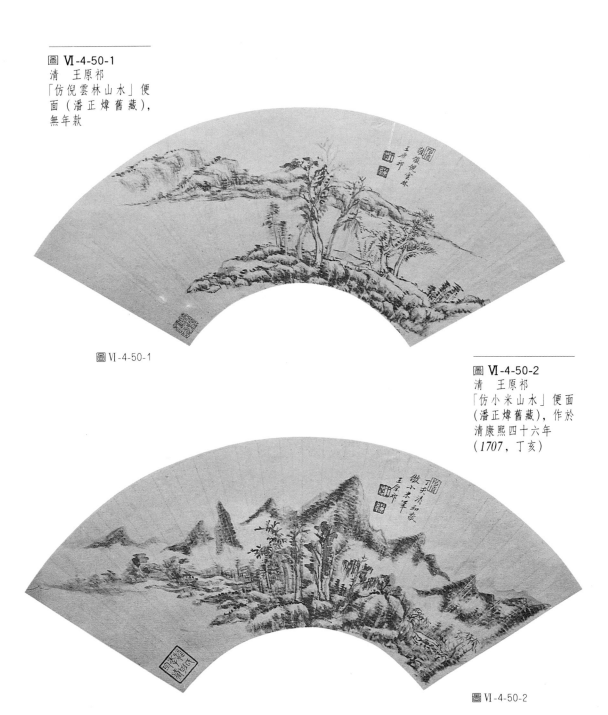

圖 Ⅵ-4-50-1
清　王原祁
「仿倪雲林山水」便
面（潘正煒舊藏），
無年款

圖 Ⅵ-4-50-1

圖 Ⅵ-4-50-2
清　王原祁
「仿小米山水」便面
（潘正煒舊藏），作於
清康熙四十六年
（1707，丁亥）

圖 Ⅵ-4-50-2

圖 Ⅵ-4-51
清　方士庶
〈山水人物花卉冊〉
之「雁來紅圖」（潘
正煒舊藏），作於清
乾隆十年（1745，
乙丑）

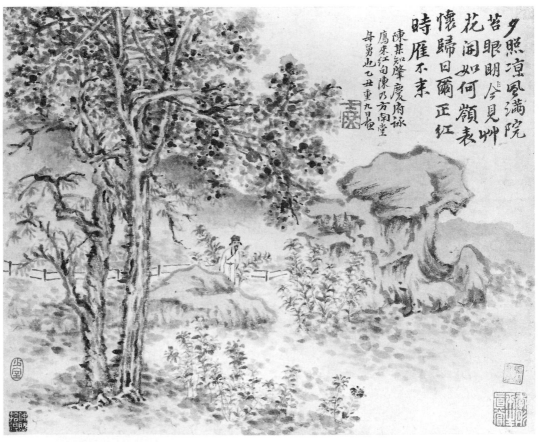

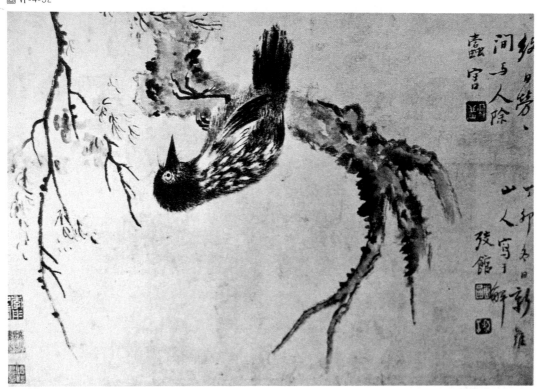

圖 Ⅵ-4-52
清 華嵒
「花鳥圖」，無年款

滄海美術叢書

民間珍品圖說紅樓夢

王樹村著

已 譯成六十多個國家和民族文字版本，暢行全球的中國古典言情小說《紅樓夢》，至今仍受廣大讀者喜愛，蔚為紅學。

本圖冊所收的木版年畫，燈屏絹畫，剪紙窗花、清人畫譜及連環圖畫等等，結合清代的民間美術形式和小說中的故事內容，反映《紅樓夢》中人物性格及動人的情節，可說是難得的清代《紅樓夢》題材之孤本，堪稱稀世珍品。

此外，圖冊所附之圖說文字，可供讀者欣賞，也為美術、民俗、紅學等提供了寶貴的資料。

豐厚您的心靈世界

讓藝術的賞心悅目

民間珍品

圖說紅樓夢

王樹村 著

滄海美術叢書

中國紙馬

陶思炎著

紙馬是中國民俗版畫體系中以民間諸神為內容，集民俗、宗教、藝術於一體，表現古樸的神話藝術。

作者十數年搜集研究，呈現當今已瀕臨滅絕，傳世甚少，世所罕見的圖畫，以及珍貴的現存實物，引領讀者進入一個神秘的神祇世界。

書中以諸神的表現對象，使讀者認知中國民間文化深奧和奇特之處，不僅是民俗與宗教研究難得的資料，對於美術的研究與創作亦提供彌足珍貴的寶物。

讓藝術的賞心悅目

豐厚您的心靈世界

中國

滄海美術／藝術特輯 4
羅青 主編

陶思炎 著

東大圖

滄海美術叢書

橫看成嶺側成峯

薛永年著

本書為大陸著名美術史家薛永年先生研討古代書畫的成就，要言綜論畫科書風畫派的生成變異消長興衰。全書對傳統畫史忽略的畫家，以二十世紀看法，加以重估；對因遭二十世紀新觀點扭曲的古代畫家，也重新公評。為讀者提供觀賞書畫作品，領略其中真善美及遞嬗之跡的認知途徑。

江山代有才人出

薛永年著

薛永年先生在縱論古代繪畫之餘，也勇於評論在世畫家，身兼藝術史及藝術評論家。本書以史學的觀點，對近二十年來大陸現代畫家及其書畫發展中的現象，進行獨特的見解，並在古今中外文化交流尋找中國書畫與中國美術史學的發展方向，為讀者開拓新的美學領域。

讓藝術的賞心悅目

橫看豐厚您的心靈世界

滄海美術 藝術史7
羅青 主編

滄海美術 藝術史8
羅青 主編

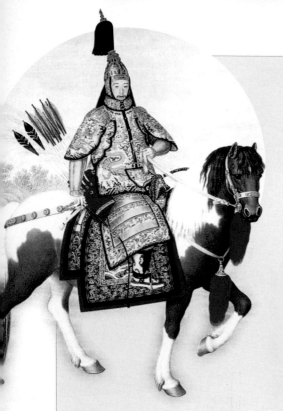

滄海美術叢書

宮廷藝術的光輝
──清代宮廷繪畫論叢

聶崇正著

本書為清代宮廷繪畫專題研究文章，探討宮廷繪畫機構、制度及「中西合璧」畫風以西潤中的繪畫觀念為中國繪畫開拓新題材與方向，並呈現其特殊光輝。讀者可藉由本書對清代御用畫家的作品有一個大概的認識及了解。

墨 海 精 神
──中國畫論縱橫談

張安治著

作者從歷史發展研究畫論，並在中西比較中尋找中國畫論在世界上的位置與貢獻。本書以「形神關係」為首，「創造與繼承」為結，探討中國畫論的特徵與價值，並以歷代的優秀作品與西畫比較，有助於當前中國畫的創作活動。